臺灣美術團體發展史料彙編

2 戰後初期 美術團體 1946~1969

黃冬富 編著

國立台灣美術館 策劃
National Taiwan Museum of Fine Arts

藝術家 出版社 執行

臺灣美術團體發展史料彙編

2 戰後初期
美術團體
1946~1969

目次

目次

序

在「厚植文化力，打造臺灣文藝復興新時代」之政策理念下，盤
點臺灣重要美術資產以建構美術史脈絡，是本館執行「重建臺灣藝術
史計畫」的重要工作面向之一。《臺灣美術團體發展史料彙編》的出
版，即立基於收集暨整合在地史料的目標，期透過美術相關團體、社
群的資料調查、發掘與整理，促進臺灣美術發展史實之重新檢視與深
化研究，並使相關研究資源得以傳承及延續，成為臺灣文化內容的知
識體系。

臺灣美術自日治時期以來開啟「新美術」的發展，當時臺灣並未
設置美術專門學校，藝術同好藉由社團組織交流學習，民間繪畫社團
的出現，遠早於 1927 年創辦的「臺灣美術展覽會」，正說明美術團
體在臺灣美術現代化過程中扮演的重要角色。美術團體的紛紛成立，
意味著藝術家們得以群體之力推展美術展覽與藝術運動。藝術家的創
意、理念得以在團體互動中交互激盪、彼此支持；創作不復是個人的
單打獨鬥，亦非單一創作形態的大量養成，而是殊異的風格、派別之
間彼此的合縱連橫；美術團體的同仁畫展等活動，亦提供青年藝術家
學習與發表的平臺。1945 年後，臺灣美術團體的發展愈加成熟，「五
月畫會」與「東方畫會」等團體扮演推動 1960 年代臺灣現代繪畫運
動的重要角色，開啟臺灣現代繪畫的風潮。解嚴前後的美術團體更是

百家爭鳴，開始著眼於社會、環境等多元議題，「伊通公園」、「2號公寓」等團體則拓展出美術館之外的替代空間，提供藝術家更具自由與多樣性的實驗場域，影響持續至今。

　　臺灣美術團體的活動能力及創作表現，是研究臺灣美術發展脈絡及時代美學風貌不可或缺的重要一環。《臺灣美術團體發展史料彙編》分為四個時期，委託研究學者進行收整編寫，共計出版四冊專書，包含由白適銘撰稿的《日治時期美術團體（1895-1945）》、黃冬富撰稿的《戰後初期美術團體（1946-1969）》、賴明珠撰稿的《解嚴前後美術團體（1970-1990）》，以及盛鎧撰稿的《1991年後美術團體（1991-2018）》，期以臺灣美術團體獨特的發展軌跡及歷史紀錄，呈顯其所形構的臺灣美術生態，並為臺灣美術史的建構，提供更多研究、討論與運用的史料資源。

林志明

國立臺灣美術館館長

專文

主流、正統、前衛

——戰後初期臺灣美術團體之脈絡

黃冬富

▋前言

本文所謂「主流」、「正統」、「前衛」幾個專有名詞或術語，僅描述此一時期臺灣美術界的熱門議題和現象，並無價值判斷之意旨。

日治末期，臺灣的局勢動盪不安，物資極為缺乏，純粹美術市場急速萎縮，林玉山曾引用唐寅詩「湖上水田人不要，誰來買我畫中山」，來描述當時藝術家的困境和感慨。[1]官辦的臺灣總督府美術展覽會（簡稱「府展」）在1943年11月辦完第6回以後隨即停辦；民間的美術團體展，臺陽美術協會（簡稱「臺陽美協」），則支撐至1944年的4月底，辦完十週年紀念展；由廖繼春（秋永繼春）、李石樵及日人南風原朝光、桑田喜好、鮫島梓等人組成「臺灣美術推進會」第1回展，在1944年6月3-5日展畢之後，才正式畫上休止符。

戰後初期，社會仍瀰漫著一股不安的氛圍，物價波動得非常嚴重，雖然1946年10月臺灣行政長官公署教育處（1947年5月起改稱為「臺灣省政府教育廳」）開辦了第1屆臺灣省全省美術展覽會（簡稱「省展」），開啟戰後臺灣政府公辦美展之先河；繼之1951年及1952年又陸續開辦了「臺灣全省學生美術展覽會」（簡稱「學生美展」），以及「臺灣全省教員美術展覽會」（簡稱「教員美展」），讓美術家及美術愛好者有了發表的舞臺。此外，1946年7月，省立臺中師範學校成立美術師範科（僅招收一屆隨即停招）；1947年8月，臺灣省立師範學院成立勞作圖畫專修科（國立臺灣師範大學美術學系前身），[2]省立臺北師範學校（國立臺北教育大學前身）成立「藝術師範科」（前後招收十四屆）；1950年省立臺南師範學校（國立臺南大學前身）成立「藝術師範科」（前後招收六屆）[3]。

雖然，美術教育和官辦美展，被不少藝術史學者認為是帶動臺灣日治時期民間美術團體崛起的兩個重要因素。[4]不過，基於上述社會之動盪（如1947年的228事件及國共戰爭的局勢危急），以及經濟上的通貨膨漲的因素之衝擊所致，因而戰後初期的美術團體，直到1948年6月以後，才有日治時期成立的臺陽美協（6月18日起展出）、春萌

畫會（已改名為「春萌畫院」，8月下旬展出）恢復舉辦展覽；此外，新成立的美術團體，則以 1948 年 10 月，由許深州、黃鷗波、王逸雲、盧雲生、呂基正、金潤作、徐藍松等七位，都是生於日治時期也受教於日治時期，活躍於臺灣美術展覽會（簡稱「臺展」）末期、府展時期，以及戰後初期的幾位介於第一代與第二代之間的畫家，所組成的「青雲畫會」（青雲美術會），除此之外，在國民政府遷臺以前，則未再出現第二個新成立的美術團體。

▌一、以大陸渡臺藝術家為主軸的美術團體

戰後初期已開始有不少大陸藝文界人士來臺旅遊、就學或任職，尤其到了 1949 年前後，更有大批來自大陸各省的藝文菁英，追隨國民政府遷臺；另方面，稍早於此，日治時期活動於臺灣的大量日籍藝術家，也在戰後初期一律遣返日本，自然牽動臺灣藝術家結構的變化。值得注意的是，國民政府在文化、教育的政策面上，也作了相關的規範。據《臺灣省通志·教育志·制度沿革篇》之描述：

> 臺灣光復後，政府當局立即肅清過去日據時期所施殖民地教育政策之弊害，而根據中華民國教育宗旨，推行自由民主之三民主義教育。其要如次：1.闡揚三民主義，……2.培育民族文化，……3.配合國家與本省之需要，……4.獎勵學術研究，……5.實施教育機會均等，……。
>
> 民國三十八年冬，戡亂軍事逆轉，中樞遷臺。三十九年春，總統復職，乃確定以「積極建設臺灣，準備反攻大陸」，為最高國策。……在本省教育當局方面，於民國三十八年訂頒「非常時期教育綱領」，以適應需要。至民國四十一年初，為遵行總統有關改造教育之訓示，切實執行「非常時期教育綱領」，達成本省當前之任務，乃訂頒各種教育改革綱要。[5]

這兩段鳥瞰式的描述，說明了戰後初期最初幾年，主要教育政策在於「祖國化、去日本殖民文化」；至於 1949 年國民政府遷臺以後，則主要強調「反共復國、勞動生產和軍事訓練」。這種特殊時代氛圍的文化教育政策，反映在美術團體的面向，則有以大陸渡臺藝術家為主軸所組成的全國性及雅集型美術團體之陸續出現。

（一）戒嚴初期政策支持下成立的全

國性美術團體

1949 年，國民政府因國共戰爭形勢緊急，遂於 5 月 20 日起在臺灣宣布全省戒嚴，政府並於 12 月正式遷臺。自此，臺灣開始進入長達三十八年之久的戒嚴時期。戒嚴體制的文化發展，白有其基於安定、和諧、團結的政策考量，因此任何面對現存體制有所質疑的思考，都將面臨澈底的禁絕。[6] 強調危機意識，結合民族主義本位的捍衛形式，呼籲全民從事發揚民族精神與文化的封閉性文化政策，尤其符合 1950 年代的戰爭氛圍。[7] 在此特殊的時代氛圍下，政府在遷臺初期的文藝活動，主要透過「中華文藝獎金委員會」，以及「中國文藝協會」作為兩大推手，用來引領國內的藝文風氣之導向。

1. 從「中華文藝獎金委員會」到「中國文藝協會」的成立

中華文藝獎金委員會（以下簡稱「文獎會」，1950 年 3 月至 1956 年 7 月），是 1950 年 3 月蔣中正總統直接指示時任中國廣播公司董事長的張道藩（1952 年改任立法院長）所成立，以優渥的獎金和稿費，獎勵「發揚國家民族意識」及「反共抗俄」有關之文藝創作。除了張道藩擔任主任委員之外，另有羅家倫、程天放、張其昀、陳雪屏、

梁實秋、曾虛白、陳紀瀅、狄膺、李曼瑰等人為委員，其中程天放和張其昀在文獎會運作期間，先後擔任教育部長，陳雪屏則任教育廳長，顯見文獎會位階之高。每年編列大約六十萬新臺幣的經費，平時經常徵求文藝理論、詩歌、小說、劇本、樂曲、木刻等稿件，稿費從優；每年定期舉辦各項文藝獎，也舉辦辯論會及文藝演講比賽；此外，也補助符合政策的文藝刊物和文藝團體。[8] 大家耳熟能詳的王藍名著《藍與黑》，以及鍾理和的《笠山農場》均曾榮獲小說類第二獎。1956 年鍾理和獲獎之獎金是新臺幣一萬元，而 1953 年剛從師範學校畢業之小學教師的月薪僅四百一十元，[9] 獎金之優渥由此可見。到了 1956 年 7 月，因經費難籌而停辦。總計文獎會存在的六年半期間，投稿作家約三千人，稿件近萬，先後頒發獎金十七次，共七十三項，得獎作家一百二十人，[10] 其績效顯然相當可觀。不過，就性質而言，「文獎會」只能算是政府為了加速推動文藝政策，而由元首直接指示官員所成立的任務性臨編委員會機制，應該還不能算是本文所探討的美術團體。緊接著文獎會成立的兩個月後，「中國文藝協會」，堪稱 1950 年代由黨政支持下所成立、最具指標性所謂全國性的藝術團體。

中國文藝協會（以下簡稱「文協」，1950年5月～）雖屬民間社團，然而實際上則為中國國民黨繼文獎會之後所促成的一個黨政支持的特殊社團。由張道藩與各大報紙副刊主編共同發起，於1950年的五四文藝節當天成立。其目的在於團結作家與從事藝文活動，加深讀者、觀眾的反共意識，以利民心士氣的丕變。[11]文協基本上仍由張道藩主持，創會之初下設文學、美術、音樂、電影話劇、平劇地方劇等五個委員會，其中美術委員會主委係由政工幹校美術組主任劉獅擔任。文協成立之後積極倡導軍中文藝，推動「文藝到軍中去」運動，也與教育廳合作舉辦各種文藝研習班；與《新藝術》雜誌社合作，辦理美術座談會；也應國防部邀請，帶領會員組隊慰勞軍事基地；（圖1）甚至與教育部、教育廳和國防部總政治部合作，共同舉辦規模盛大的「自由中國反共抗俄美術展覽會」，……。1952年元旦，張道藩在《中央日報》發表文章，強調文協會在短短不到兩年時間內，由三百餘人發展到近八百名會員，而且各地正積極籌設分會，可見當時之盛況。由於政策及媒體之支持，在1950年代間極具聲勢。此外，自1960年開始，文協設置了「文藝獎章」，每年於五四文藝節頒贈文學、美術、攝影、音樂、戲劇、舞蹈、廣播

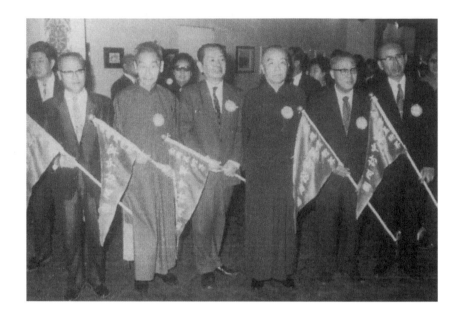

等傑出人士，持續辦理至今，未曾間斷。由於文協與黨政之間的關係極為密切，因而每年一度「文藝獎章」之頒獎典禮均頗為隆重，經常邀請黨國要員擔任頒獎人之外，至少到了1990年代，其得獎者的照片和簡介仍能登載於黨政關係比較密切的報紙上（如《中華日報》、《青年戰士報》等）。

在反共抗俄的意識，以及發揚民族文化的時代氛圍中，於美術團體的具體作為上，則紛紛組織相關之全國性社團以響應。如中國美術協會（1951年7月）、中國攝影學會（1953年3月）、中國水彩畫會（1958年3月，按：當時剛成立時，名為「聯合水彩畫會」，至1961年方始改名。）、中華民國畫學會（1962年8月）、中國書法學會（1962年9月）等。[12]這些社團名稱前面都冠以「中國」或「中華民國」以

強調全國性及國家意識。其中以中國美術協會成立時間最為早。

2. 中國美術協會、中華民國畫學會及中國書法學會

(1) 中國美術協會（以下簡稱「美協」，1951年7月～）

據 1974 年國立教育資料館舉辦「全國美術教育展覽」時，美協提供的資料中提到：「在民國四十年三月，全國美術界為響應領袖號召，共同肩負反共復國的偉大使命；……。」[13] 其後並列舉四點共識，強調反共復國，以及文化復興之使命任務。並公推胡克偉、劉獅、王孫（王王孫）、黃君璧、郎靜山、何志浩、梁又銘、梁中銘、楊三郎、馬白水、土壯為、宋膺、許君武、方向、程其恆等先生發起籌備美協之工作，1951年 7 月正式奉准成立於臺北市，並推選胡偉克將軍（時任政工幹校校長，不久調任國防部總政治部副主任）為理事長，1974 年時其會員約四百八十人。或謂美協係從原屬文協組織下的「美術委員會」擴大改組而成，[14] 然而創會初期之陣容，比起文協則已不遑多讓。

其籌備委員幾乎涵蓋當時國畫、西畫、攝影、漫畫、書法、篆刻等領域頂尖之名家，理事長則是官拜中將的政工幹校校長，因而其創會所營造之氣勢極

為可觀。美協成立之初期，除了舉辦「反共抗俄」、「復興文化」相關主題的展覽、演講和藝術座談之外，從 1971 年起更成立「美術研究中心」，進行教育推廣工作。此外，也於 1956 年 10 月開始發行《美術》月刊，前後發行過三十期，是戰後初期臺灣最早的美術刊物之一。（圖2）

1970 年，在由書畫界德高望重的馬壽華[15] 擔任理事長之後，曾將美協之聲望與活動能量推向另一高峰。當年會員大會中改選理監事，中華民國畫學會、中國書法學會、中國雕塑學會、中國版畫學會、中國美術設計學會、中國

圖2 「中國美術協會」出版之《美術》月刊封面。

攝影學會、中國建築學會等社團之負責人，都當選美協的理監事，充分實現了美術界的大團結。[16]也締造了幾年歷來罕見的盛況。

（2）中華民國畫學會（原名「中國畫學會」，以下簡稱「畫學會」，1962年8月～）

中華民國畫學會之開始籌組申請，肇始於1956年，但正式成立的時間為1962年8月，從籌組到正式成立時間點，前後相差六年之久，其原委已不易追溯。據第1屆理事呂佛庭所著《憶夢錄》所載，中國畫學會正式成立的一年多以前春天，姚夢谷專程到臺中邀請呂佛庭和彭醇士參與發起，畫會成立以後，多由姚夢谷在幕後策劃，虞君質和馬壽華作組織之領導。[17]據吳剛毅先生之探討，創會之初的發起人及理監事如【表1】。[18]

其中兼含中、西畫專長領域，也有書法、篆刻、雕塑專家以至於藝術學者，同時包括大陸來臺人士及本省籍的畫界大老，成員背景兼容並蓄，而且都是一時之選。其中也有不少位居黨政要職

【表1】中國畫學會第1屆理監事名單	
發起人	姚夢谷、莊嚴、董作賓、葉公超、鄭曼青、黃君璧、劉延濤、譚旦冏、胡克敏、傅狷夫、虞君質、羅吉眉、朱德群、藍蔭鼎、郭柏川
常務理事	虞君質、姚夢谷、黃君璧、羅吉眉、胡克敏、林克恭、劉延濤
理事	鄭月波、高逸鴻、傅狷夫、張穀年、孫多慈、彭醇士、楊英風、張隆延、丁念先、呂佛庭、李靈伽、李石樵、郭明橋、楊三郎、陳丹誠、王德昭、黃歌川、譚旦冏、王夢鷗、龐曾瀛、李梅樹、闕明德、胡笳、余偉
常務監事	馬壽華、葉公超、莊嚴
監事	鄭曼青、董作賓、藍蔭鼎、郭柏川、袁樞真、馬紹文

資料來源：吳剛毅〈「中華民國畫學會」在近代美術史上扮演的角色〉

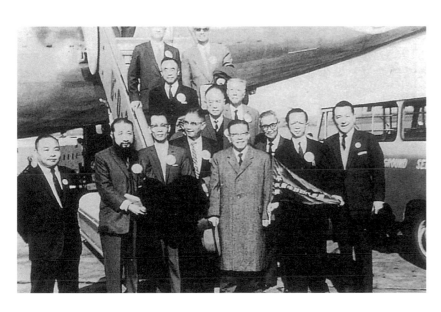

圖3　1962年10月31日，「中國書法協會」第一次訪日代表團合影於羽田機場。

者。加上其主旨「以中華藝術文化復興為己任」[19] 的使命感，因而畫學會創會初期也是受到政府單位政策支持的所謂「半官方色彩」，是以常接受政府機構（如國立歷史博物館、教育部等）之委託或補助，而辦理不少配合政策之美術活動。[20] 此外，其創作示範、座談、演講、展覽、推廣及研究出版，海外弘揚中華文化之活動方面也相當積極。

（3）中國書法學會（以下簡稱「書學會」，1962年9月～）

書學會創立於1962年9月，由梁寒操、丁治磐、馬壽華、王壯為、程滄波、李超哉等四十一人所發起，其動機以「提倡中國書法，發揚民族文化」[21] 為宗旨。最初未推選理事長，會務由馬壽華、王壯為、曹秋圃、劉延濤、李超哉等五位常務理事輪值辦理，該會並奉當代草聖于右任（時任監察院長）為創會之精神領袖，至1964年才選出馬壽華擔任理事長。[22] 由於馬壽華德高望重而深受愛戴，因而自1964年開始，他共蟬聯了五屆的書學會理事長，直到1977年12月下旬作古為止。

書學會歷來獨自舉辦或與其他單位合辦之書法展覽如會員書法展、（蔣）總統嘉言書法展、青年書法展、耆齡書法展、婦女書法展、教員書法展，以至於中日名家書法展、中韓書法聯展、國際書法交流展等，次數不下百次以上，尤其在海外書法交流之績效備受矚目。（圖3）此外也邀請書法名家演講及座談數十次，亦曾多次辦理高中國文教師之暑期書法研習班，培育第一線的書法種子教師。

據1974年之資料顯示，當時會員已達一千三、四百人，並設臺灣省分會及臺中、臺南、花蓮、金門四個支會。[23] 堪稱人數規模最為龐大的美術社團之一。

文協、美協、畫學會和書法學會等四個，都是戒嚴初期黨政支持下的所謂「自由中國」全國性藝文團體，其成員多以大陸渡臺之藝文菁英為主，其可觀的人數規模，尤其前三者綜合型的社

團之性質，與日治時期臺灣的美術團體頗不相同。也由於當時政策的加持，使得這幾個社團在戒嚴時期擁有較多的資源，以及活動能量。其會址始終都設置在全臺首善之區的臺北。這些全國性美術社團，在 1950、1960 年代甚至到了 1970 年代，在省展、教員美展等各項競賽中，都有相當程度的參與和影響。隨著時空環境的改變，目前這些全國性的美術團體之重要性及影響力，已遠難與當年相提並論，不過持續半個世紀甚至一甲子以上，迄今依然持續運作，而且仍維持相當之能量。

（二）響應政策的雅集型美術社團

戰後初期在「祖國化‧去日本殖民文化」的政策下，各級學校教育都將「民族精神教育」當成當務之急的推行要務。[24] 在美術層面，日治時期臺、府展東洋畫部主流的東洋（膠彩）畫，由於是從日本所引進，雖其源頭可溯自唐宋院畫之東傳，但歷經千年日本品味的過濾，又經 19 世紀末明治維新融合西法的變革，在日治時期引進時，已與中華水墨畫有著頗大的落差。在大批中原書畫家渡臺的國民政府遷臺初期，由於與渡臺國畫（水墨畫）家競爭省展國畫部有限獎項的利害關係之催化，因而膠彩畫被視為日本殖民文化的一環，導致了長達

十多年的所謂「正統國畫之爭」。[25] 在這種時代氛圍下，膠彩畫被排斥在學校美術正課之外，[26] 而水墨畫和書法，則以中華國粹之身分，在「復興中華文化」之潮流下，獲得政策的支持，不但納入各級學校正課之中，而且由大陸渡臺的第一代書畫家，陸續組成以國畫、書法為主的藝術家雅集，相互切磋，並辦理展覽活動。

較早以「國粹」為導向的美術團體有臺灣印學會（1950 年創立）、中國藝苑（1953）、七友畫會（1955）、丙申書法會（1956）、八清畫會（1957）、六儷畫會（1958）、十人書會（十人書展，1959）、海天藝苑（1961）、海嶠印集（1961）、八朋畫會（1961）、壬寅畫會（1962）、八儔書會（1962）、五人書會（1962）等。其中尤其以國畫（水墨畫）類由馬壽華、陳方、陶芸樓、鄭曼青、劉延濤、高逸鴻、張穀年、七人共組的「七友畫會」，（圖4）以及由馬紹文、王展如、林玉山、鄭月波、胡克敏、傅狷夫、季康、陳丹誠等八人組成的「八朋畫會」，和書法類由陳定山、丁念先、朱雲、李超哉、王壯為、張隆延、傅狷夫、曾紹杰、陳子和、丁翼等十位書家組成的「十人書會」，以及篆刻類的「海嶠印集」格外具有代表性。這些以「復興中華文化」為目標的美術

圖4　張大千夫婦（右4、5）與「七友畫會」四友高逸鴻（左1）、劉延濤（左2）、馬壽華（右3）、張穀年（右1）合影於「七友畫展」。

二、延續發展日治時期畫風的美術團體

日治時期被藝術史界認為是臺灣美術史中典型的所謂「沙龍時代」，參加臺展、府展以至於日本的帝展、二科展等，是藝術家爭取出頭的主要管道。與之相應的典型美術團體，為目前歷史最悠久而且主導戰後初期臺灣省展的「臺陽美術協會」（簡稱「臺陽美協」），常被視為日治末期和戰後初期的主流繪畫團體。有些與臺陽美協理念略有出入，卻仍參加臺、府展和省展的（如「紀元展」等），雖然在臺灣美術版圖上曾被視為非主流，[27] 然而由於他們大多仍然積極參加官展，因而本文皆歸之為「延續發展日治時期畫風的美術團體」。除此之外，戰後初期大專院校美術科系培育的學生，除了部分激進的前衛藝術團體之外，大多數之畫風，雖然未必與臺陽美協相同，但卻不牴觸，而仍常於省展、教員美展甚至臺陽展中參展，甚至參加中部展、南部展、南美展等，仍然可視為此一體系在戰後之延續和發展。值得注意的是，本期這類新成立的美術團體當中，有不少頗具能量和續航力的地區性美術團體。

（一）地區性美術團體

團體，其成員多以從大陸渡臺人士為主（「八朋畫會」的林玉山是其中極為稀有的本省籍畫家）。其身分以軍、公、教以至於國營事業之公職居多，其中不乏高階文官或政務官者（如「七友畫會」等），其中也有不少人擔任過省展、教員美展，以及其他全國性美術競賽之評審委員。因而基本上他們對於參加競賽獎項不像本省畫家之積極，多循由組成美術團體、舉辦聯展相互切磋觀摩，是其發表作品之主要管道。

從數據面顯示出，1960 年代初期以來這類與中華文化關聯極為密切的美術團體，在「復興中華文化」時代溯流的推波助瀾下，有明顯快速增加之趨勢。

1950 年代初期臺灣陸續出現了幾個頗具分量的延續發展型地區性美術團體，如新竹美術研究會（1950）、高雄美術研究會（1952.3）、臺南美術研究會（1952.6）、中部美術協會（1954.3）等，其中尤其以「高雄美術研究會」、「臺南美術研究會」和「中部美術協會」最具代表性。

1. 高雄美術研究會（簡稱「高美會」）

高美會為「臺灣南部美術協會」（1961，簡稱「南部美協」）之前身，由日治時期留日、旅法西畫名家劉啟祥號召高雄地區畫家所組成，1950 年代高美會除了定期每年舉辦會員展之外，更從 1953 年開始，聯合「臺南美術研究會」及嘉義的「春萌畫會」（春萌畫院），以及「青辰畫會」，取得共識，從高雄開始輪起，然後臺南、嘉義之後再輪流到高雄，每年輪流在一個縣市舉辦「臺灣南部美術展覽會（簡稱「南部展」）」，[圖5] 每逢輪到展覽的縣市，則該年之展出事宜，交由當地上述的美術團體主辦。[28] 如此機制的建立，在 1953-57 年間，前後一共展出五屆的南部展，對於戰後初期南部地區美術風氣之帶動，藝術視野之拓展，無疑極具貢獻。

從高美會到南部美協，就其性質而論，是延續日治時期即已成立的臺陽美協，其核心成員與畫風導向，都與臺陽美協之關聯極為密切；就表現材質面而言，雖屬綜合性美術社團，然而長久以來都以西畫和所謂國畫（膠彩、水墨）為主，雕塑部分則幾乎談不上分量；從成員之背景面觀之，1960 年代以後，不少成員成為第一代會員（尤其是劉啟祥）之弟子及再傳、三傳弟子，因此，在「雅集型」之中，兼帶濃厚的「師門型」之色彩。走過一甲子以上，迄今仍然持續活動，是源遠流長的地區性美術團體。

2. 臺南美術研究會（簡稱「南美會」）

由日治時期留日西畫名家郭柏川所主持的南美會，是戰後初期以來臺南地區最具代表性且最具歷史的地區性美術團體，與高美會一樣，南美會的成員組合也同樣帶有「雅集型」和「師門型」兼具之特性。甚至在創會之初，其「師門型」之色彩即已相當濃厚，亦如蕭瓊瑞所說：

> ……作為南美會精神領袖、也是實際領導該會長達二十一年的郭柏川與該會的關係。如果說該會創始初期是一種屬於聯誼性質的同好團體，不如說應是以郭氏為中心的一種具有導師型的繪畫研

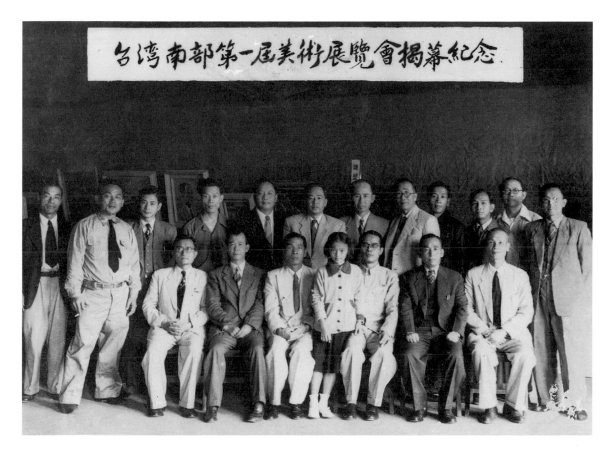

習組織。對於創始會員而言，不論在年紀上，或美術專業的學習，乃至當時的社會地位，郭柏川無疑均是居於領導性的角色；而在實際的創作上，這些初期的畫會成員，也都衷心地接受郭柏川的指導。[29]

個性堅毅中帶著霸氣的郭柏川，對於南美會會員要求極為嚴格，只要超過二年未參加展出之會員，則予以退會處分。尤其特別的是，他不但從未加入臺陽美協，也要求會員不准加入臺陽美協，甚至於其他的美術團體。[30]雖然如此，南美會仍然薈萃了大部分臺南地區的傑出藝術人才。在部門方面，先後成立西畫部（1952）、雕塑部、攝影部（1953）、國畫部（1954）、工藝部（1961，不久因人數過少而併入雕塑部）等。比高美會的南部展擁有更多的類別，而更加符合綜合性藝術團體之性質。從成立迄今，南美展年年展出而未曾間斷，此外也常辦理到外縣市展出的移動展，自戰後初期以來迄今，都是臺南地區極具代表性的美術團體，在戰後以來臺南地區美術發展，始終扮演著舉足輕重的之角色地位。

3. 中部美術協會（簡稱「中部美協」）

1954 年 3 月，日治時期留日的東洋畫名家林之助，結合以臺中地區及鄰近之藝術界同道，共組「中部美術協會」，創始會員中還包括在藝術界輩分與分量和林之助相近的顏水龍、陳夏雨、彭醇士、呂佛庭、楊啟東、葉火城等，其後林之助被推選為首任的會長（理事長）。不少文獻將中部美協創始會員之一的楊啟東，於 1957 年 6 月，與其門生為主軸所共同籌組的「臺中美術研究會」與中部美協混為一體，實際上兩者為性質落差頗大的不同美術團體（詳見本冊「臺中美術研究會」條）。

相較於高雄的南部展，以及臺南的南美展，中部美展的部門類別最多，創會之初即有國畫（膠彩、水墨）、西畫和雕塑三個部門，其後再設攝影部（1956）、書法部（1958），然後陸續將創作媒材進行分組，成為：墨彩、膠彩、油彩、水彩、雕塑、攝影、書法、版畫等八個部門，[31] 為創作媒材分類最多的地區性美術團體。

相較於其他兩大區域性美術團體而言，中部美協的公募徵件作品設有獎金的實質獎勵制度，此為南部展和南美展之所無；除此之外，也是三大區域性美術團體中，首先設有所謂「特別獎」（收藏獎），由藝術贊助者提供收藏獎金，讓優質的公募作品有被識者購藏之機會與榮耀。運作了二十多年，績效極為可觀，成為中部美協之一大特色，同時也處處展現出中部美協的靈活行政運作策略及募款能力。

高美會（南部美協）、南美會及中部美協，於創會之初期，其主持人都是受教於日治時期，活躍於日治時期的留洋（東、西洋）臺籍前輩畫家；其早期成員則多屬受教於日治時期及戰後初期，活躍於日治後期，以及戰後初期的臺籍藝術家，其中只有中部美協在創會初期有少部分之大陸渡臺書畫家。因此，基本上，上述三個戰後初期地區性美術團體，其畫風主要延續日治時期臺、府展的主流畫風。與戰後初期的省展，以及臺陽展之關聯方面，高美會（南部美協）和中部美協，基本上可以說是關聯緊密；至於臺南的南美會，則相對比較疏遠。

（二）師門型

前述南部美協、中部美協，以及南美會等三大地區性美術團體，雖然都是邀集鄰近地區美術界人士互相切磋的雅集型美術團體，然而由於其主持人都是望重一方的本省籍前輩畫家，往後其弟子和再傳弟子之陸續加入，因而往往也帶有某種「師門型」之性質。此外，由

於私人畫室（塾）之興起，帶動了大約從 1950 年代中期開始，出現了一些規模較小而純度更高的師門型美術團體。就本章此一「延續發展型」之體系而言，有馬白水所指導的「新綠水彩畫會」（1955），楊啟東所指導的「臺中美術研究會」（1957），孫多慈所指導的「女畫會」（1958），李石樵弟子所組成的「今日美術協會」（1959），張義雄弟子所組成的「純粹美術會」（1959），以至於陳其銓指導的「臺灣省政府員工書法研究會」（1962），陳丁奇指導的「玄風書道會」（1963），蔡草如指導的「臺南市國畫研究會」（1964）、蔡水林指導的「南州美展」（1964），李德學生所組成的「純一畫會」（1966）等。

其中「今日畫會」和「純粹美術會」尤其人才輩出，然都曾因重要成員之陸續出國等因素而曾一度中止活動，其後再以「臺灣今日畫家協會」和「河邊畫會」之名重新推出，迄今仍然維持相當之活動能量，尤其「臺灣今日畫家協會」常常巡迴臺灣各地展出，畫風極為多元。

位居南臺灣的「臺南市國畫研究會」，在蔡草如生前，積極推動水墨對景寫生，直接從觀察自然中提煉水墨表現手法，頗能營造出獨到的地區性水墨畫風。難能可貴的是，成立迄今已逾半個世紀，幾乎仍維持年年展出且仍具相當之能量。由於師出同門，因而創作材質類型相近也是其共同特色之一。

（三）雅集型

戰後初期最早新成立的「青雲畫會」，以及稍晚成立的「紀元畫會」，（圖6）其成員多屬戰後初期省展中的常勝軍，其中比較特殊的是「紀元畫會」的主要成員，從日治時期的 MOUVE（行動美術集團）時期開始，以至戰後初期。由於理念上的差異，曾有兩度加入臺陽美協，以及兩度退出臺陽美協的「兩進兩出」之紀錄，其與臺陽美協的主流畫壇之間若即若離的現象，頗為特殊。

此外，早期日畫家會（1955）、蘭陽青年畫會（1958）、藝友畫會（1959）、藝苗美術研究社（1959）、翠光畫會（1960）、集象畫會（1960）、二月畫會（1961）、雲海畫會（1961）、臺南聯友會（南聯畫會，1961）、青年美展（1962）、青文美展（1962）、心象畫會（1964）、長虹畫會（1964）、大地畫會（1965）、世紀美術協會（1966）、十人畫會（十人畫展，1966）、亞美畫會（1966）、向象畫會（1968）、上上畫會（1968）、人體畫會（1969）、方井畫會（1969）等，大

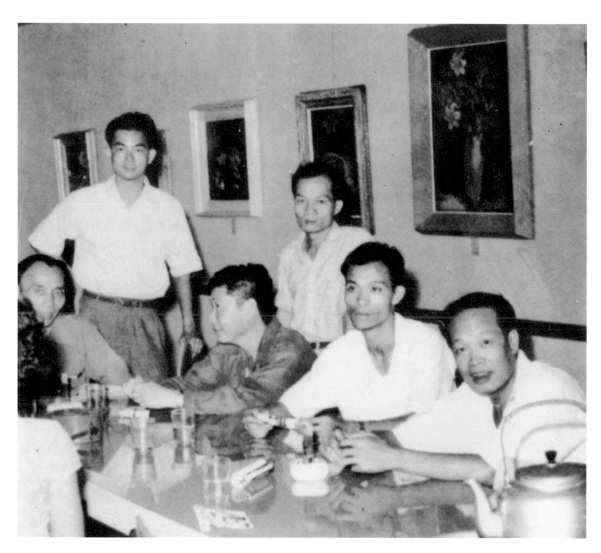

圖 6　1954 年第 1 屆「紀元美展」會員合影。

多可歸屬於此一系統之美術團體。

其中，特別值得一提的是，由屏東何文杞主持超過半個世紀以上的「翠光畫會」，迄今仍維持每年舉辦一次會員展，並常舉行巡迴和交流展覽，目前會員仍接近百人，堪稱源遠流長而頗具規模，在文化刺激相對較弱的屏東地區而言，誠屬不易，是兼具雅集型、師門型和區域型之美術團體。

▌三、標舉「現代」精神的前衛美術團體

1951 年春天，由大陸渡臺的朱德群、林聖揚、趙春翔、李仲生、劉獅、黃榮燦等幾位畫家，於臺北市中山堂舉行了一場「現代畫聯展」，是戰後臺灣首度標舉「現代畫」的聯展。據當時幫忙布置的李丙鈐（低限主義雕塑家）之追憶，當年黃榮燦提出了三、四件大幅的抽象風格油畫作品，是該展覽最「新穎」的作品，而李仲生則展出超現實風格之畫作。[32] 只可惜當年之展覽作品未曾留下圖錄，以及相關之原始資料。展畢幾個月後，黃榮燦因涉及匪諜嫌疑而被捕（翌年遇害），朱德群、趙春翔、林聖揚數年之後相繼出國發展，因此「現代畫聯展」僅展出一屆。然而經過幾年之後，李仲生在臺北市安東街私

人畫室指導的幾位學生，則組織了在臺灣戰後現代美術運動極具里程碑意義的「東方畫會」。

謝里法在梳理臺灣美術發展進程時，將 1927 年的臺展覽開辦，認為是「沙龍時代」的起始；到了 1950 年代末，臺灣美術進入了「畫會時代」；1970 年代臺灣經濟起飛，中產階級有能力收藏美術，畫廊業應運而生，從此帶來「畫廊時代」……。[33] 其所謂進入了「畫會時代」的斷點，顯然是指 1957 年「五月畫會」和「東方畫會」分別推出首展，帶動臺灣現代美術運動之風潮。邇來不少有關臺灣美術發展脈絡梳理之論述，幾乎都將 1957 年列為頗具標竿意義的重要斷點。

（一）五月畫會

「五月畫會」是由臺灣省立師範大學藝術系（今國立臺灣師範大學美術系前身）的幾位前後屆畢業校友所組成。創始會員包括：郭豫倫、李芳枝、劉國松、郭東榮（以上 1955 年畢業），以及陳景容、鄭瓊娟（1956 年畢業）等六人，於 1956 年 5 月推出首展。誠如蕭瓊瑞之析探：

> 日後史家對於這個畫會重要性的評價與肯定，並不是來自這個畫會初創時提出的任何主張與創作

表現。因為這個畫會在創設之初，只是希望成為一個研習西畫、彼此激勵、觀摩，並定期發表作品的校友畫會。這個畫會日後之所以獲得重大的評價，乃是由於他們在第三屆之後，逐漸形成一個以抽象繪畫為追求目標的激進前衛團體，並帶動了戰後臺灣畫壇的抽象風潮以及水墨創新。日後成為這個畫會代表成員的畫家，也逐漸轉變為以大陸來臺青年為主，包括師大畢業的劉國松、莊喆、顧福生、韓湘寧、彭萬墀，以及非師大系統的原「四海畫會」成員胡奇中、馮鍾睿和較後期的陳庭詩等人。[34]

五月畫會成員雖出於大學校院的專業美術教育，但其實驗性的前衛畫風，與當時臺灣畫壇主流的省展和臺陽美展均格格不入而遭致排拒，因而自組畫會，宣揚理念以爭取發揮的舞臺。由於在專業美術教育中，有受過藝術史、美學等理論的訓練，因而其中幾枝健筆，從 1950 年代中期開始，頻頻在報章雜誌中發表頗為犀利的論述，尤其以劉國松、莊喆、馮鍾睿等人尤其具代表性。他們一方面批評省展，以及教員美展為臺陽美協的大老們所壟斷，觀念保守而且充斥著照顧自己門生弟子的私心；另

圖7　1962 年「五月畫會」赴美預展時合影。

方面對於國畫部中琳瑯滿目掛的全是「日本畫」（膠彩畫）感到不滿；此外，也對於「國畫」、「西畫」鴻溝分明，保守而缺乏創意提出糾正。[35]

1960 年代初期，在美學方面頗富造詣的國學名師徐復觀教授，撰文公開發表，質疑抽象以至於半抽象的現代藝術，並牽扯到敏感的政治問題，甚至質疑是「為共黨世界開路」的嚴厲指控。因而引發劉國松身先士卒的撰文犀利回擊，掀起臺灣畫壇的「現代畫論戰」。一來一往，延續 1962 年間，劉國松以

圖 8　1962 年「東方畫會」
成員合影於國立藝術館前。

小搏大而絲毫未落下風。無形中讓「五
月畫會」取得了為「現代畫」發言的地
位。（圖7）

　　雖然五月畫會直接得罪了執掌省展
評審的臺陽美協大老們，也得罪遍了
膠彩畫家們，再加上 1960 年 3 月秦松
（「現代版畫會」、「東方畫會」會
員）於國立歷史博物館「中國現代藝術
中心」聯合展覽布展時，所發生的所謂
「倒蔣事件」[36] 對於前衛藝術產生極大
之衝擊，和 1961 年至 1962 年間徐復觀
教授與劉國松之間的筆戰，牽扯到敏感
的政治問題，以抽象、半抽象畫風導向
的五月畫會，在當年壓力之沉重可想而
知。難得的是，1962 年第 6 屆「五月
畫會」展出時，臺師大藝術系西畫教授
廖繼春、孫多慈，以及教育部國際文教
處長張隆延等人，均提供作品參展，作
品目錄中也都以「五月」會員標示之，

臺師大的美學教授虞君質，雖未出品，
也掛名為名譽會員，以實際行動力挺。
[37] 尤其身為臺陽美協創始資深會員的廖
繼春，其角色之為難以及關愛學生之風
範，更為五月成員們所敬佩，因而常被
奉為五月畫會的精神導師。

　　五月畫會的活動，直到 1972 年展
畢第 15 屆「五月畫展」之後，才因多
位成員已不在國內而告落幕。

（二）東方畫會

　　「東方畫會」首屆展出之成員包括
臺北師範藝師科畢業校友李元佳、蕭
勤、霍剛、蕭明賢、陳道明、黃博鏞等
六人，空軍軍人吳昊、夏陽、歐陽文苑、
金藩等四人，他們共同的繪畫導師則是
李仲生。縱使李元佳等人在北師藝師科
接受過專業美術師資養成訓練，但真正
影響其思維的，主要仍來自校外李仲生

的觀念引導。（圖8）

　　相較於五月畫會，東方畫會1957年剛推出的首屆展出，就已然展現出非形象的現代繪畫之傾向。雖然東方畫會在首次展出時就標舉著從「中國的無限藝術寶藏」中提煉出創作養分，以及「趕上世界潮流」的所謂「東方」精神。此外，也強調「反對共產集團的藝術大眾化底謬論」，為其非具象、非形象的繪畫形式，宣告其正當性。然而由於北師藝師科在學制上僅等同於高中層級，旨在培養小學美勞教師，在當年的課程設計、師資及教學方式方面，美術理論的訓練，難與大學層級的臺灣省立師大藝術系相提並論，[38]是以東方畫會之成員比較欠缺如同五月畫會的劉國松、莊喆等人的兼具學術基礎和論述能力之人才。因而日後有關現代藝術之論述發表以至於論戰，多以五月畫會之成員為主要，無形中，自然讓五月畫會取得了為「現代畫」發言之地位。

　　相較於五月畫會，東方畫會的共同導師李仲生更具前衛藝術思維，而強調於學生獨立思考的觀念啟迪，從不示範、也不修改學生的畫作，其教學方法有些類似於蘇格拉底的「產婆術」教學法。只不過可能基於其個人曾見過畫友甚至自己也遭遇過白色恐怖之戒心，加上東方畫會畫風的非形象之前衛導向，

與戒嚴時期之氛圍格格不入而易受誤解等因素所致，因而在東方畫會成立之際，他不但不鼓勵，反而盡量閃避而始終未曾參與過。[39]但是學生深受啟迪進而各自研究發揮成個人前衛畫風。

　　「五月」和「東方」的共同點，在形式上都是借鑑西方抽象表現主義為主之藝術新潮，並積極內化中華文化藝術寶藏所提煉之元素，力圖創作出具有華人文化底蘊、且能吸收時代脈動的前衛畫風，雖然五月、東方畫會之前衛畫風不受省展等主流畫壇之接納，但其成員卻屢屢在國外美術大展中獲得榮譽之肯定，不但讓他們信心為之大增，而且也激勵了不少臺灣的非主流畫家。在1950年代末期和1960年代初期，為臺灣畫壇掀起一股頗為可觀的所謂「現代繪畫」之藝術風潮，營造出反對傳統權威體制的畫壇氛圍。當時不少認同此一潮流之美術團體，在自美返國藝術學者顧獻樑之引導和鼓勵下，公推與顧獻樑頗有交情的全方位現代藝術家楊英風，於1959年9月初出面召集成立「中國現代藝術中心」之籌備，希望群策群力共同推動臺灣的現代藝術。當時以畫會為單位登記參加之畫會竟達十七個之多，依畫會之名稱筆畫順序如下：二月畫會、五月畫會、四海畫會、今日美術協會、臺中美術研究會、臺南美術研究會、青

雲畫會、青辰美術會、東方畫會、長風畫會、純粹美術會、現代版畫會、荒流畫會、散砂畫會、綠舍美術研究會、聯合水彩畫會、藝友畫會,並詳列了合計一百四十五位畫會之成員。

以今日角度檢視這十七個美術團體的成員之畫風導向,當然有不少未必符合於所謂「現代」藝術之特質,但其中現代版畫會和四海畫會的前衛精神頻率,尤其與「五月」、「東方」畫會相近。不過,其屬性多為非主流的美術團體。營造這股可觀的聲勢的氛圍,與「五月」、「東方」畫會帶來之效應不無關聯。可惜的是,原定 1960 年 3 月 25 日成立的「中國現代藝術中心」,卻因秦松版畫的所謂「倒蔣事件」而戛然中止。至於五月畫會和東方畫會,也大致在 1971 年 10 月我國退出聯合國之後不久,即因國際舞臺之消逝,以及主要成員之相繼出國,而迅速淡出臺灣畫壇。1960 年代中期,臺師大藝術系在校生姚慶章、江賢二、顧重光等人成立的「年代畫會」,算是這股風潮的末班車,但同樣也是在 1970 年前後因成員出國而劃上休止符。

(三)其他「現代」導向的美術團體

在五月和東方畫會舉行首展的這一

年（1957）,遠在屏東潮州,日治時期留學日本學習前衛藝術的莊世和,發起成立了標舉著「脫離庸俗,追求純粹美術」,「建設廿世紀的自由中國新藝術」為主旨的「綠舍美術研究會」;1961 年,莊世和又在高雄與高雄、臺南、屏東畫友組成「新造形美術協會」,強調「把古典的根和近代的芽結合,使他開放新的、美麗的花朵」,「尊敬古典,同時不斷地對古典鬥爭!」,並以「創型美展」之名舉行展覽。[40] 不過這兩個畫會,除了莊世和等少數人走立體、抽象、超現實等前衛畫風之外,不少成員仍走較具個性的具象畫風。

1958 年由秦松、江漢東、李錫奇、陳庭詩、施驊、楊英風等人所組成的「現代版畫會」,(圖9、10) 以及胡奇中、馮鍾睿、孫瑛、曲本樂、陳顯棟、楊志芳等人組成的「四海畫會」,則屬頗具代表性的現代繪畫團體,其成員與「五月」、「東方」之間過從甚密,而且也有不少人後來直接加入「五月」、「東方」畫會。

1960 年由黃歌川、莊世和、蕭仁徵、孫瑛、文霽、張熾昌、吳兆賢等人所組成的「長風畫會」,以及 1964 年由黃朝湖積極奔走聯繫,發起成立的「自由美術協會」,成員涵蓋北、中、南部,其宗旨和畫風多有別於主流畫壇

圖9　1960年代「現代版畫會」成員聚會。

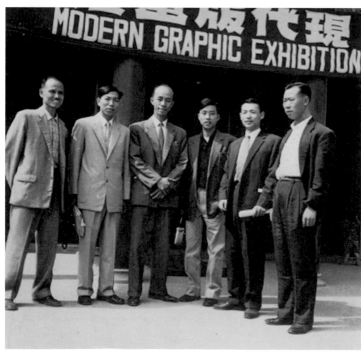

圖10　1959年（右起）江漢東、秦松、李錫奇、楊英風、施驊、陳庭詩等人於「現代版畫展」展場前合影。

的前衛導向。

　　1968 年由孫瑛、莊世和、曾培堯、劉鍾珣、李朝進、劉文三、洪仲毅、黃明韶、陳泰元、鄭春雄等人組成的「南部現代美術會」，宣示：「告別傳統，擁抱現代，捨棄現代，締造傳統。」除了現代水墨、心象表現、抽象畫風之外，還出現了銅焊、日常材料組合應用的複合媒材，以至於物體藝術的瓶雕，[41] 是個頗為多元的藝術團體。（圖11）

（四）1960 年代中後期的學院前衛美術團體

　　「五月」、「東方」畫會的現代繪畫論述，一方面為自己理出了一條從寫實，經由寫意、進而半抽象以至抽象的脫離自然，以到達純粹性繪畫的逐步演進途徑之合理性和正當性；另方面無形中也營造出，直接迎頭趕上國際藝術新潮，才是接駁時代脈動的進步象徵之觀念效應。其中，後者尤其對 1960 年代中期以後之國內大專校院專業美術教育體系的學生，產生了一定程度的影響。1960 年代在美國剛興起不久的普普藝術、歐普藝術以至於複合藝術之手法，透過雜誌和書籍、畫冊引進臺灣，受到這股新潮的啟發，臺灣的大專校院也有一些新成立的美術社團和展覽呼應這股藝術新潮。

　　隨著 1960 年代臺灣逐漸度過農業社會而開始進入所謂前工業社會時期，臺灣家電業興起，電子加工經濟、傳播媒體迅速發展，因應工商業之發展，美術設計也因而受到重視。在美術團體展方面值得注意的是，1962 年由一群臺師大藝術系前後屆校友高山嵐、葉英晉（1957 年畢業）、簡錫圭、黃華成、張國雄、沈鎧（1958 年畢業）和林一峰（1959 年畢業）等人，採美術設計手法和型式以至於以正式的美術設計作品，而推出了頗為另類的「黑白展」。

　　1965 年，國立臺灣藝專（國立臺灣藝術大學前身）第 1 屆美術科和雕塑科畢業校友所組成的「太陽畫會」，李朝進展出了複合媒材的銅焊畫；1966 年黃華成（臺師大 1958 年畢業）推出了名稱極為響亮而實際上僅只個人展出的所謂「大臺北畫派」，以戲謔手法，運

圖 11　第 1 屆「南部現代美展」畫冊封面。

用不少現成物鋪陳、散置，展現達達、普普之精神，而被稱之為「沒有畫的畫展」；同一年，由臺師大藝術系畢業校友組成的「畫外畫會」，受到存在主義與尼采學說之啟發，展現出普普和達達之精神。1967 年以中國文化學院（文化大學前身）第 1 屆畢業校友所組成的「圖圖畫會」，雖然圖圖畫會旨在追求「有思想、有個性」的現代繪畫，但是展出更具前衛精神的複合藝術，則在 1969 和 1970 年的第 3、4 屆方始出現。[42]尤其在第 3 屆於耕莘文教院展出時，圖圖畫會還邀請了「年代畫會」、「UP 畫會」、「畫外畫會」，共同舉行「現代藝術座談會」，討論現代藝術潮流和創作方向。[43]

1967 年由國立臺灣藝專校友組成的「UP 展」，以及涵蓋層面更廣且身分背景更為多元的「不定型藝展」；1968 年的「南部現代美術會」及「黃郭蘇展」等，都是反映這股新潮流發展趨勢的前衛美術團體，也將臺灣的現代藝術，帶入「綜合藝術」之階段。1970 年美國新聞處邀請藝專校友高燦興、曾國安、鄭茂正、黃光男、楊平猷、劉洋哲等人在南海路美國新聞處以「方井畫會」美展持續幾年進行現代性藝術展。

四、兒童美術教育之相關團體

1950 年代末期，張錦樹、陳宗和、鄭明進、張祥銘、黃植庭等五位任教於臺北市國校的美術老師（皆為北師藝師科校友），經常聚在一起討論依據兒童心理發展和想像力來指導兒童畫。1962 年，這批成員促成辦理了一場臺灣兒童畫在日本東京櫻花牌粉蠟筆大樓會議室的展出，而獲得佳評。這五人遂於 1964 年正式組成「今日兒童美術教育研究會」，是戰後臺灣最早出現的兒童美術教育團體。1960 年代中後期，臺南的沈哲哉、張炳堂、林智信、潘元石、陳輝東等幾位美術老師，共組「臺南兒童美術教育研究會」。這兩批成員，在日後的世界兒童畫展以及全省學生美展裡頭，都有相當程度的參與。[44]1968 年臺灣開始實施九年國教以前，國民學校（國小）在升學主義的惡補風氣下，兒童的美勞課往往被視為可有可無的點綴性課程。當時教師待遇極微薄，級任導師有惡補之補習費可賺，遠比科任老師吃香。當年這批美勞教師，能在逆境下研究兒童美術教學之改良，其敬業精神，實在難能可貴。

此外，1967 年，以南投縣國小美術科輔導員黃朝湖等所組成的「日月兒童

畫會」，目前留下的資料非常有限，其活動之期間也不長久；翌年（1968）9月，由陳瑞福等一批高雄市國小美術教師組成的「高雄市兒童美術教育學會」，則是頗具能量和活力的兒童美術教育團體，迄今仍然持續運作且頗具績效。

1968 年 12 月 8 日，由時任臺灣省政府教育廳第三科科長陳漢強，結合美術教育界、教育行政人員，以及美術界人士高梓、黃國漢、朱宏遠、施金池、楊三郎、顏水龍、葉火城、吳隆榮等，所籌組的「中華民國兒童美術教育學會」，成立迄今已逾半個世紀，在推動臺灣兒童美術教育方面著力頗深，堪稱是目前臺灣歷史最久、最具影響力的兒童美術教育社團。

▌結語

戰後初期，省展和教員美展是臺灣藝術家主要的表現舞台，活躍於省展和教員美展的美術團體，可算是主流，反之則為非主流；戰後初期的「正統國畫之爭」與「傳統 v.s. 現代（前衛）」，也都與此頗有關聯。是以「主流」、「正統」、「現代（或前衛）」可以算得上是本期美術界以至於美術團體中頗受關注的議題。

從數量面檢視，如以 1957 年作為

斷點，從 1946 年到 1956 年的十一年間，全臺新增二十個美術團體；從 1957 年到 1969 年的十三年間，全臺則新增一百個以上的美術團體。此外，1952 年成立的高美會，其宗旨特將「奉行三民主義」之國家政策列在開頭破題的第一句；1954 年成立的中部美協宗旨也有「復興中華文化」的相關標示，顯示出戰後實施戒嚴初期，整個社會的氛圍走向。1957 年以後新成立的美術社團，在宗旨上向國家政策輸誠之氛圍就漸不明顯；加上該年「五月」、「東方」畫會首展之後，帶動臺灣美術界「現代」潮流之效應。因而以 1957 年當成臺灣美術從「沙龍時代」進入「畫會時代」的斷點，應該可以說得通。

註釋

註 1　林玉山，〈藝道話滄桑〉，收入《臺北文物》3 卷 4 期（1955.3），頁 76-84。

註 2　長久以來多數文獻都將 1947 年臺灣省立師範學院所成立「勞作圖畫專修科」誤植為「圖畫勞作專修科」。筆者查證過該屆畢業校友楊乾鐘之畢業證書，以及吳秋波於臺師大註冊組所保存的歷年成績資料，都載明為「勞作圖畫專修科」。

註 3　有關戰後臺灣小學的美術師資養成教育，詳見黃冬富，《踏實‧穩健‧韌性：戰後臺灣小學美術師資養成教育》（臺北：藝術家出版社，2018）。

註 4　林柏亭，〈日據時期臺灣的繪畫活動〉，收入行政院文化建設委員會，《何謂臺灣？近代臺灣美術與文化認同論文集》（臺北：行政院文建會，1997），頁 231-233；林惺嶽，〈臺灣美術團體及其發展〉，收入《渡越驚濤駭浪的臺灣美術》（臺北：藝術家出版社，1997），頁 202。

註 5　李汝和主修，《臺灣省通志：卷五教育志‧制度沿革篇第二冊》（臺北：臺灣省文獻委員會，1970），頁 80-82。

註 6　蕭瓊瑞，《臺灣美術史綱》（臺北：藝術家出版社，2009），頁 306；並參見黃才郎，〈50 年代臺灣的文化政策及其時代氛圍〉，收於行政院文建會、臺北市立美術館，《中華民國美術思潮研討會論文集》（臺北：臺北市立美術館，1992）。

註 7　前揭黃才郎，〈五〇年代臺灣的文化政策集期時代氛圍〉。

註 8　有關「文獎會」之運作情形，詳見沈孝雯，《鐵血告白——遷臺後初期文藝政策下的美術創作（1949-1984）》（臺北：國立臺灣師大美術研究所碩士論文，2007），頁 17；並參見尹雪曼總編纂，《中華民國文藝史》，（臺北：正中書局，1975），頁 961-963。

註 9　據謝榮磻所述。詳見吳隆榮等編輯，《七十臺陽再現風華特展專輯》（臺北：中華民國臺陽美術協會，2007），頁 195。

註 10　前揭尹雪曼總編纂，《中華民國文藝史》，頁 961。

註 11　前揭沈孝雯，《鐵血告白——遷臺後初期文藝政策下的美術創作（1949-1984）》，頁 83。

註 12　前揭尹雪曼總編纂，《中華民國文藝史》，頁 956-957。

註 13　中國美術協會，〈中國美術協會推行美術教育概況〉，收入國立教育資料館編，《全國美術教育展覽專輯》（臺北：國立教育資料館，1974），頁 53-54。

註 14　前揭沈季雯，《鐵血告白——遷臺後初期文藝政策下的美術創作（1949-1984）》，頁 27。

註 15　馬壽華（1893-1977 年），安徽省渦陽縣人，在大陸時期曾任司法行政部總務司長、南京市和司法行政部主任秘書。來臺之初曾任省府委員兼物資調節處主委、財政廳長、司法院秘書長、行政法院院長、總統府國策顧問等要職。兼長詩、書、禮、畫，深具長者風範，為藝界同欽。

註 16　前揭中國美術協會，〈中國美術協會推行美術教育概況〉，頁 53。

註 17　呂佛庭，《憶夢錄》，（臺北：東大圖書，1996），頁 386-387。「中國畫學會成立」條。

註 18　吳剛毅，〈「中華民國畫學會」在近代美術史上扮演的角色〉，收入莊麗雪主編，《「臺灣美術歷程與繪畫團體發展」學術研討會論文集》（臺北：中華民國畫學會，2014），頁 63。

註 19　有關中華民國畫學會之宗旨有不少版本，本則引自胡克敏、凌嵩郎，〈中華民國畫學會歷年推展美術活動記要〉，收入國立教育資料館編印，《全國美術教育展覽專輯》；國立教育資料館編，《全國美術教育展覽專輯》，頁 55。

註 20　筆者曾於 1980 年參加教育部委託中華民國畫學會主辦的「全國國小教師水墨畫創作獎」第二名，先後獲頒中華民國畫學會及教育部文藝創作獎兩種獎狀以及一份獎金。

註 21　李超哉，〈中國書法學會工作概述〉，收入國立教育資料館編，《全國美術教育展覽專輯》，頁 61-62。

註 22　詳見沈榮槐總編輯，《翰耕墨耘五十年》（臺北：臺灣－中國書法學會，2012），頁 325-336。

註 23　前揭李超哉，〈中國書法學會工作概述〉，頁 61-62。

註 24　詳見黃冬富，《踏實‧穩健‧韌性：戰後臺灣小學美術師資養成教育》，頁 37-43。

註 25　有關戰後「正統國畫之爭」，詳見黃冬富，〈從省展光復以後臺灣膠彩畫之發展〉，收入郭繼生主編，《當代臺灣繪畫文選：1945-1990》（臺北：雄獅圖書，1991），頁 95-117。

註 26　參見曾得標、林景淵著，《踢躂膠彩：臺灣膠彩之父林之助》（臺中：臺中市文化局，2017），頁 85-86。

註 27　謝里法，《臺灣美術研究講義》（臺北：藝術家出版社，2016），頁 96-97。

註 28　詳見黃冬富，《南部展：五〇年代高雄的南天一柱》（高雄：高雄市立美術館出版，2018），頁 80-97。

註 29　蕭瓊瑞，〈追求民族的色彩——郭柏川的畫藝與堅持〉，收入蕭瓊瑞策展，《從臺北到臺南：郭柏川和兩個古都的教學》（臺北：中華文化總會，2016），頁 6-15。

註 30　呂旻真，《南方的美神——「臺南美術研究會」之研究》（臺北：國立臺灣師大美術學系美術理論班碩士論文，2009.6），頁 12-13；黃冬富，《謙和‧兼能‧蔡草如》（臺中：國立臺灣美術館，2017），頁 96-101。

註 31　詳見〈臺灣中部美術協會沿革及會務 1954-2016 年〉，收入林慧珍總編輯，《中部美術：臺灣中部美術協會期刊》（創刊號）（臺中：臺灣中部美術協會，2016），頁 60-64。

註 32　梅丁衍，〈黃榮燦疑雲——臺灣美術運動的禁區〉（上），《現代美術》67 期（1996.8），頁 60。

註 33　謝里法，《臺灣美術研究講義》，頁 68-70。

註 34　蕭瓊瑞等，《臺灣美術史綱》（修訂本）（臺北：藝術家出版社，2009），頁 369。

註 35　詳見林惺嶽，《臺灣美術風雲四十年》（臺北：自立晚報社，1991），頁 90-95；暨蕭瓊瑞，《五月與東方——中國美術現代化運動在戰後臺灣之發展》（臺北：東大圖書，1991），頁 153-186。

註 36　有關 1960 年秦松的「倒蔣事件」，參見本冊「東方畫會」年表 1960 年之記載，亦詳見蕭瓊瑞，《五月與東方——中國美術現代化運動在臺灣之發展（1945-1970）》，頁 309-310。

註 37　詳見「五月畫會」年表 1962 年所載。

註 38　有關當年北師藝師科的課程、師資與教學，詳見黃冬富，《踏實‧穩健‧韌性：戰後臺灣小學美術師資養成教育》。

註 39　前揭蕭瓊瑞，《五月與東方——東國美術現代化運動在戰後臺灣之發展（1945-1970）》，頁 105；暨吳昊口述，〈永遠的藝術前鋒〉，收入曲德義、石瑞仁策展，藍玉琦整理，《意教的藝術：李仲生的創作及其教學》（臺北：中華文化總會，2015），頁 174-177。

註 40　有關「綠舍美術研究會」和「新造形美術協會」，詳見黃冬富，《莊世和的繪畫藝術》（屏東：屏東縣立文化中心，1998），頁 64-76。

註 41　參見洪根深、朱能榮，《台灣美術地方發展史全集——高雄地區（上）》（臺北市：日創社，2004），頁 126-127。

註 42　詳見賴瑛瑛，《臺灣前衛：六〇年代複合藝術》（臺北：遠流，2003），頁 103-105。

註 43　同上註。

註 44　詳見周福番彙編，《北師四十級藝術科同學畢業五十週年生涯簡錄》（自印，未出版，2001），頁 207-216。

戰後初期美術團體簡介及圖版

本部分為戰後初期美術團體之重點選介，自本冊紀錄之 122
個美術團體中，由作者挑選 81 個團體作進一步解說，帶領
讀者了解該團體的成立緣由、宗旨，以及展覽狀況等，以點
狀深入的方式，對此一時期美術團體的活動情形提供更具體
的說明。

美術團體之介紹順序係按照創立年代排列，各團體刊頭上的
編號與本書「戰後初期美術團體年表」（見 282 頁）之團體
編號相同，以便相互參照。藉由「簡介」與「年表」的配合
閱讀，讀者可更加了解 1946 年至 1969 年間臺灣美術團體
的發展樣貌。

1

青雲畫會

團體名稱：青雲畫會（亦稱「青雲美術會」）
創立時間：1948.10
主要成員：許深州、黃鷗波、王逸雲、盧雲生、呂基正、金潤作及徐藍松。
地　　區：臺北
性　　質：綜合

　　1948年10月，許深州（1918-2005）、黃鷗波（1917-2003）、王逸雲（1895-1981）、盧雲生（1913-1968）、呂基正（1914-1990）、金潤作（1922-1983）及徐藍松（1923-？）等七人合組青雲畫會，亦稱「青雲美術會」。1950年2月，廖德政、鄭世璠、顏雲連等三人加入；1952年溫長順、張義雄等人加入會員。1953年，盧雲生因故退出該會，同年書畫家傅宗堯入會。1954年則有水彩畫家蕭如松入會。

　　創會之初，揚示其宗旨在於：「純為知己同好，研究美術，志在發掘已往，開創將來，以保持美術水準，宣揚國粹光輝，每年定期舉行畫學研究會、

左圖：1949年金潤作設計的第1屆「青雲美展」海報。

右圖：青雲美術會歌，刊載於第32屆「青雲畫展」展覽手冊。

第6屆青雲畫會會員合影，前排左起：顏雲連、黃鷗波、溫長順、王逸雲、張義雄；後排左起：盧雲生、許深州、鄭世璠、廖德政、金潤作、呂基正。

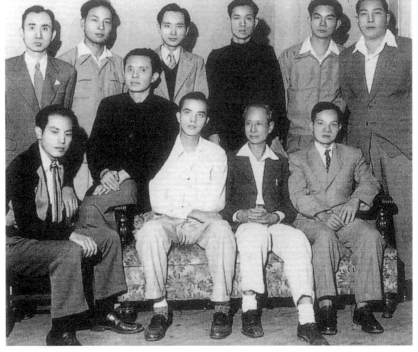

第13屆「青雲畫展」參展會員合影。

徐藍松於第30屆青雲畫展展出之
油畫作品〈淡水〉。

鄭世璠於第30屆青雲畫展展出之
油畫作品〈淡水曇日〉。

右頁左上圖：
王逸雲1977年的彩墨作品
〈東籬聲色〉。

右頁右上圖：
黃鷗波，〈木馬行空〉，
膠彩、紙本，117×84.5cm，
1950，第2屆青雲展。

右下圖：
顏雲連於第30屆青雲畫展展出之
油畫作品〈皓〉。

展覽會，使會員暨互相觀摩與切磋，又可得社會各界之策勵和指導」。此會成員多數是省展表現優異、年輕輩國畫（含水墨、膠彩畫）家和西畫家。

青雲美術會其後訂有〈會則〉，其中第二條明定：該會以「聯絡同志研究藝術，發揚民族精神」為宗旨；第六條規定，會員有義務「推進藝術，美化社會」；第四條組織章程，則將該會分成「研究」與「宣揚」兩組。從〈會則〉諸條文約略可以看出，該會成員的社會參與之熱情與理想。他們不但能切合時代趨勢的演變，強調藝術研究的特質，同時也勇於承擔推廣社會教育的責任。

1949 年 9 月，首屆「青雲美術展覽會」（簡稱「青雲展」）於臺北市中山堂展出；1950 年 2 月舉行第 2 屆「青雲展」。此後每年春秋舉行二次青雲展，至 1952 年 9 月第 6 屆起改為每年舉行一次。1988 年 8 月，於臺北市國立歷史博物館舉辦第 40 屆青雲展之後宣告停辦。

1954年第8屆「青雲畫展」成員合影。前排左起（不包括小朋友）：鄭世璠、黃鷗波、張義雄夫人、張義雄、呂基正；後排左起：金潤作、傅宗堯、洪瑞麟、許深州、王井泉、徐藍松、王逸雲、溫長順、廖德政。

2 中國文藝協會

團體名稱：中國文藝協會
創立時間：1950.5.4
主要成員：張道藩、陳紀瀅、王平陵、趙友培、王藍、尹雪曼、梁又
銘、虞君質、陳雪屏、任卓宣、蘇雪林、謝冰瑩、劉獅
等。
地　　區：臺北
性　　質：綜合

　　中國文藝協會（簡稱「文協」）雖屬民間社團，然而實際上為中國國民黨繼「文獎會」之後所促成的另一個黨政支持的特殊社團。由張道藩與各大報副刊主編共同發起，於 1950 年的五四文藝節當天成立。其目的在於團結作家與從事藝文活動，加深讀者、觀眾的反共意識，以利民心士氣的丕變。文協基本上由張道藩主持，創會之初，設有：文學、美術、音樂、電影話劇、平劇地方劇等五個委員會，其中美術委員會主委係由政工幹校美術組主任劉獅擔任。

　　文協成立之後積極倡導軍中文藝，推動「文藝到軍中去」運動，也與教育廳合作舉辦各種文藝研習班；與《新藝術》雜誌社合作，辦理美術座談會，也應國防部邀請，帶領會員組隊慰勞軍事基地；甚至與教育部、教育廳和國防部總政治部合作，共同舉辦規模盛大的「自由中國反共抗俄美術展覽會」等展覽。

　　1952 年元旦，張道藩在《中央日報》發表文章，強調文協會在短短不到兩年時間內，由三百餘人發展到近八百名會員，而且各地正積極籌設分會，可見當時之盛況。由於政策及媒體之支持，在 1950 年代間極具聲勢。此外，自 1960 年開始，文協設置了「文藝獎章」，每年於五四文藝節頒贈文學、美術、攝影、音樂、戲劇、舞蹈、廣播等獎予傑出人士，持續辦理至今，未曾間斷。

1974年，中國文藝協會第15屆文藝獎章得獎者媒體記者會現場。

卅六年五月張道藩寫於崇蔭室

▋ 張道藩1947年作品〈清供圖〉。

4 臺南市美術作家聯誼會

團體名稱：臺南市美術作家聯誼會
創立時間：1950
主要成員：卓高煊（會長）、方昭然（總幹事）
地　　區：臺南市
性　　質：綜合

　　戰後初期，由臺南市第二任官派市長卓高煊擔任會長的「臺南市美術作家聯誼會」，成立於 1950 年，總幹事方昭然為西畫家，1946 年獲戰後第 1 屆臺灣省展西畫類特選。此一美術團體與今日的畫會性質有所落差。據相關資料顯示，該會於 1951 年在孔廟舉辦寫生比賽，此外也在 1950 年代初期於赤崁樓舉辦臺南市美術展覽會，其性質似乎主要承辦臺南市政府美術相關活動，以及提供臺南市美術作家聯誼之平臺。

7 現代繪畫聯展

團體名稱：現代繪畫聯展
創立時間：1951春天
主要成員：朱德群、林聖揚、趙春翔、李仲生、劉獅、黃榮燦。
地　　區：臺北市
性　　質：西畫

　　1951 年春天，任教於臺灣省立師範學院藝術系（國立臺灣師範大學美術系前身）的朱德群、林聖揚、黃榮燦、趙春翔，與任教於政工幹校（今國防大學）美術組的劉獅，以及臺北第二女中教師李仲生，共同於臺北市中山堂舉行一場「現代繪畫聯展」，是戰後臺灣首度標舉著「現代繪畫」的

黃榮燦，〈恐怖的檢查——臺灣二二八事件〉，木刻版畫，14×18.3cm，1947。

聯展。目前已無法看到當年展覽之相關圖錄和文件。但據李仲生於1956年所撰〈林聖揚的畫〉一文（發表於1956.10.5《聯合報》6版）中提到，林聖揚在這次聯展中的作品，是以幾幅京劇〈遊龍戲鳳〉等為題材的油畫；此外，據當年參與布置會場的李再鈐之追憶，黃榮燦提出了三、四件大幅的抽象油畫作品，李仲生則展出超現實之畫作。雖然「現代繪畫聯展」並未展出第2屆，也似乎未見任何宣言或宗旨，但已然具有準畫會之型態。

上圖：
朱德群，〈八仙山〉，油彩、畫布，65×53cm，1953。

下圖：
李仲生1965年抽象水彩作品。

中國美術協會

團體名稱：中國美術協會
創立時間：1951.7
主要成員：胡偉克、劉獅、王孫（王王孫）、黃君璧、郎靜山、梁中
　　　　　銘、梁又銘、楊三郎、馬白水、王壯為、方向、何志浩、程
　　　　　其恒、宋膺等人。
地　　區：臺北
性　　質：綜合

　　據1974年國立教育資料館舉辦「全國美術教育展覽」時，中國美術協會（簡稱「美協」）提供的資料中提到：「在民國四十三年三月，全國美術界為響應領袖號召，共同肩負反共復國的偉大使命；當時一致認為（一）中國美術界全體要參加反共抗俄戰鬥行列，激勵士氣以爭取反共復國早日勝利。（二）中國美術界全體要負起時代使命，筆伐極權，披露暴政，拯救世界免被赤化。（三）中國美術界要全體努力從事文化復興工作，盡力遏止共匪在大陸破壞倫理，毀滅文化歷史。（四）中國美術界全體團結一致，有組織有目標的發揚傳統，創造未來，開拓中華美術新頁。在以上的五大任務之下，大家深深共感有立刻成立中國美術

1952年中國美術協會於中山堂舉辦之第1屆「自由中國美展」展場一景。

協會的必要。」並公推胡偉克、劉獅、王孫、黃君璧、郎靜山、何志浩、梁又銘、梁中銘、楊三郎、馬白水、王壯為、宋膺、許君武、方向、程其恆等先生發起籌備美協之工作，1951 年 7 月正式奉准成立於臺北市，並推選胡偉克將軍（時任政工幹校校長，不久調任國防部總政治部副主任）為理事長，1974 年時其會員約四百八十人。或謂美協係從原屬文協組織下的「美術委員會」擴大改組而成，然而創會初期之陣容，比起文協則已不遑多讓。

其籌備委員，幾乎涵蓋當時國畫、西畫、攝影、漫畫、書法、篆刻等領域最為頂尖之名家，理事長則是官拜中將的政工幹校校長，因而其創會所營造之氣勢極為可觀。美協成立二十多年，除了舉辦與「反共抗俄」、「復興文化」相關主題的展覽、演講和藝術座談之外，從 1971 年起更成立「美術研究中心」，進行教育推廣工作。此外，也於 1956 年 10 月開始發行《美術》月刊，前後發行過三十期，是戰後初期臺灣最早的美術刊物之一。

1970 年，在書畫界德高望重的馬壽華擔任理事長之後，曾將美協之聲望與活動能量推向另一高峰。當年會員大會中改選理監事，中華民國畫學會、中國書法學會、中國雕塑學會、中國版畫學會、中國美術設計學會、中國攝影學會、中國建築學會等社團之負責人，都當選美協的理監事，充分實現了美術界的大團結，也締造了歷年罕見的盛況。

中國美術協會印行「2018兩岸藝術家創作大展」專輯書影。

9
高雄美術研究會

團體名稱：高雄美術研究會（簡稱「高美會」）
創立時間：1952.3
主要成員：劉啟祥、張啟華、劉清榮、鄭獲義、施亮、宋世雄、陳雪
　　　　　山、李春祥、林有涔、劉欽麟、林天瑞、詹浮雲等。
地　　區：高雄
性　　質：西畫、國畫（膠彩、水墨）。

　　「高雄美術研究會」為戰後高雄市最早成立的美術社團，成立於
1952 年 3 月。其成立之緣起於 1950 年劉啟祥夫人笹本雪子（來臺後改
名劉佳玲）病逝，劉啟祥遭此巨變，曾一度消沉而提不起精神作畫，為
激勵自己作畫，並推廣高雄地區之藝術風氣起見，遂在當時高雄中學校
長王家驥先生之建議下，與劉清榮、鄭獲義、張啟華、施亮、陳雪山等
人於 1952 年 3 月，共組「高雄美術研究會」。

　　兼具留日、旅法資歷，又有「二科賞」和巴黎秋季沙龍入選等輝煌
畫歷，加上省展評審委員身分的劉啟祥，在高雄地區無人出其右，於高
美會中，自然而然地成為其領導核心的會長。

　　據 1955 年 4 月，第 1 屆高美會主辦的「高美展」目錄中所揭示的
成立過程和宗旨如下：

劉啟祥，〈成熟〉，
油彩、畫布，60.5×72.5cm，
1983。

本會名謂高雄美術研究會，於民國四十一年三月成立，由本省留法洋畫家，現省展審查委員劉啟祥主持，宗旨為「奉行三民主義、研究純粹美術及推行美術教育以期國家藝術文化之向上。」同人等過去本省畫壇均有淵深之關係，如臺展、繼而省展、臺陽展或紀元展、南部美術展等，發表作品，尤其對本市美術教育之振興，協助政府舉辦學校美術展或講習會等工作，頗受本省美術界注重……。

上述宗旨特將「奉行三民主義」之國家政策列在開頭破題的第一句，雖然高美會未向政府申請立案，但如是之宗旨，主要在於用以表明該社團配合國家政策的基本立場，正如同一時期臺陽美術協會宗旨提到的「宏揚民族文化精神」，中部美術協會宗旨有「復興中華文化」的相關標示，或許這也是 1950 年代不少民間美術社團成立、存在的必要作法。

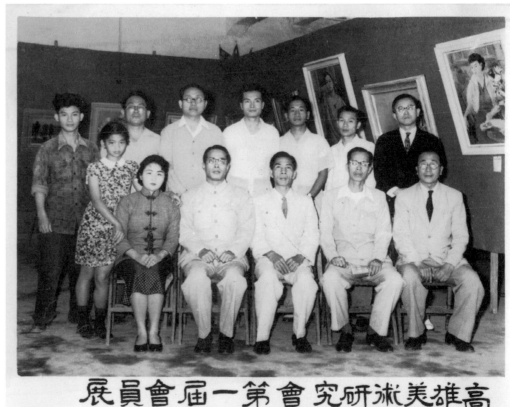

第 1 屆高美展的展覽目錄計有劉啟祥（五件）、劉清榮（五件）、張啟華（五件）、宋世雄（五件）、鄭獲義（五件）、劉欽麟（五件）、施亮（五件）、林有涔（二件）、林天瑞（五件）、李春祥（四件）、陳雪山（四件）、詹浮雲（三件）等，共計十二人、五十三件作品參與展出。參與第 1 屆「高美展」的十二位會員當中，除了李春祥、陳雪山和詹浮雲三人為國畫（東洋畫、膠彩為主）家之外，其餘九人均為西畫家。

依現存〈高雄美術研究會章程〉所載，該會係以高雄市為中心之美術同好者而組織成，會址設於高雄市，其任務有：「1. 美術之研究與創作，2. 舉辦美術欣賞會，3. 協助美術教育，4. 舉辦美術展覽會，5. 其他認為必要事項。」該會為執行會務，設委員七名，經會員選舉而定之，並由委員中互選主任委員一名，委員任期為三年，連選得連任。由於當時之原始會議紀錄已不存，目前僅知「主任委員」一直是由資歷和聲望最高的劉啟祥所擔任，至於其他六位委員究竟是哪些人？則已然不得而知。至於新血之入會程序，據章程所載：「新加入之會員應以會員二人以上之介紹經委員會推薦，大會通過後方得准予加入。」其後陸續加入

林天瑞,〈室內〉,
油彩、畫布,
92×73cm,1952,
高雄市立美術館典藏,
第7屆全省美展主席獎
第三名。

了其他美術界人士,以及創始會員所培育而出的第二代後起之秀,到了 1964 年
舉辦第 12 屆會員展時,除了第 1 屆高美展目錄中的十二位創始會員之外,新加
入之會員有:楊造化、許成章、張金發、劉耿一、陳瑞福、周龍炎、王五謝、李
登木、蘇茂生、游環等,合計共二十二人,展出四十六件繪畫作品。其中,楊造
化是日治時期留學日本太平洋美術學校的西畫家;許成章、張金發、劉耿一(劉
啟祥長子)和陳瑞福,是劉啟祥的學生;周龍炎是林天瑞和劉啟祥的學生;王五
謝為詹浮雲學生;蘇茂生和李登木為臺灣省立師範藝術系(今國立臺灣師範大學
美術系)畢業校友;游環則為創始會員之一的劉欽麟之夫人。後來隨著「臺灣南
部美術協會」之成立,其光芒遂漸漸轉移,到了 1970 年以後,有關高美會之相
關訊息就很少再出現。

10 臺南美術研究會

團體名稱：臺南美術研究會（簡稱「南美會」）
創立時間：1952.6
主要成員：郭柏川、陳英傑、謝國鏞、曾培堯、楊明中、沈哲哉、張
　　　　　常華、曾添福、趙雅祐、黃永安、孫有福、黃慧明、陳一
　　　　　鶴、潘元石、呂振益、張炳堂等。
地　　區：臺南
性　　質：西畫

　　由郭柏川所發起領導的「臺南美術研究會」，成立於 1952 年，當
時一群有感於南部藝術環境不佳、資源少、展出機會少的藝術愛好者：
郭柏川及友人曾添福、張常華、呂振益、謝國鏞，弟子趙雅祐、黃永安、
沈哲哉、張炳堂等發起美術組織，同年 6 月 14 日，在臺南市民生路醫
師公會禮堂成立臺南美術研究會（簡稱「南美會」），由律師謝碧連擬
定章程，並向臺南市政府立案，推選郭柏川為首任會長，並於 1959 年
制定「南美獎」，獎勵優質青年藝術工作者。創會之初，並未針對創立
精神研擬明確的創會宗旨，大約到了 1990 年代，方始以「切磋勉勵，
培養高尚人格」為其主旨。

　　南美會創會之初僅設西畫部，1953 年增設「雕塑部」和「攝影部」，
1954 年增設「國畫部」。1990 年代該會曾揭示，其特色有七點：

　　1. 舉辦美術研究工作。

　　2. 舉行美術品欣賞會。

1966年，南美會刊載於《中華日
報》之活動訊息。

3. 編輯有關美術研究資料及刊物。

4. 定期舉行美術展覽會。

5. 定期舉辦公募活動。

6. 本會共由國畫、西畫、雕塑、攝影四部組成。

7. 設「南美獎」，獎勵美術傑作，設「柏川獎」，紀念故會長郭柏川教授。此外，曾陸續增設過：市長獎、議長獎、臺南市國際扶輪社獎、曙光獎、成大獎、愛室獎、郭柏士獎、奇美獎、花旗獎、永都獎、國慶獎等。

1952年，郭柏川在成功大學宿舍的畫室作畫時留影。

1962年，第10屆「南美展」展覽會場中，郭柏川與貴賓合影。包括：顧獻樑（右1）、龐曾瀛（右2）、呂基正（右3）、王逸雲（右4）、郭柏川（右5）、梁又銘（左2）、梁中銘（左1）。

郭柏川領導的臺南美術研究會與林之助所主持的「臺灣中部美術協會」、劉啟祥主持的「高雄美術研究會」（「臺灣南部美術協會」前身）是 50 年代臺灣三大區域性美術團體。相較於其他兩大美術團體，早期南美會「導師型」色彩尤其特別鮮明。正如蕭瓊瑞所說：

　　　　作為南美會精神領袖、也是實際領導該會長達二十一年的郭柏川與該會的關係。如果說該會創始初期是一種屬於聯誼性質的同好團體，不如說應是以郭氏為中心的一種具有導師型的繪畫研習組織。對於創始會員而言，不論在年紀上或美術專業的學習，乃至

▌郭柏川（左）於南美會會場座談發言。

▌曾培堯攝影於南美展會場。

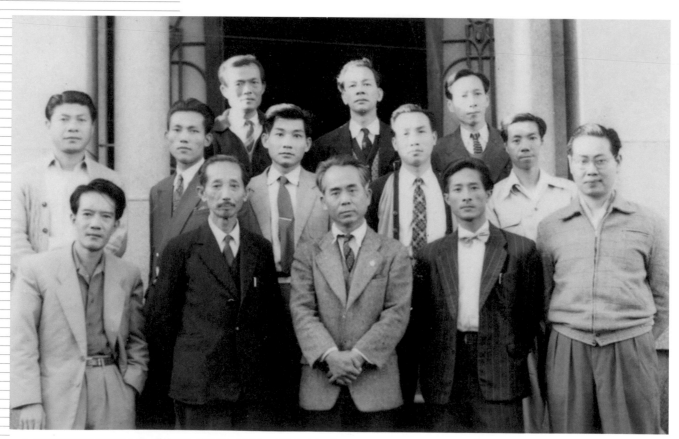

▌1953年南美會早期會員合照。前排左起：張常華、趙雅祐、郭柏川、沈哲哉、黃永安；中排左起：孫有福、陳英傑、黃慧明、陳一鶴、張炳堂；後排左起：呂振益、曾添福、謝國鏞。

郭柏川，〈百合花〉，油彩、宣紙，56.5×44.5cm，1956。

當時的社會地位，郭柏川無疑均是居於領導性的角色；而在實際的創作上，這些初期的畫會成員，也都衷心地接受郭柏川的指導。

除此之外，不同於劉啟祥和林之助為臺陽美協的重要成員，郭柏川不但從未加入臺陽美協，甚至不希望會員加入臺陽美協以至於其他區域型美術社團。這種情形在郭柏川作古以後才有所轉變，此亦屬早期南美會特質之一。

值得注意的是，南美會成立迄今已達六十七年，創會以來未曾停辦展覽，對於以臺南為中心的南部地區美術的風氣帶動，以及教育推廣方面，其貢獻自不待言。目前會員已達七、八十位的南美會，迄今仍持續活動，為南臺灣歷史最悠久且具代表性的美術社團之一。

1974年，第22屆南美展全體會員於社教館（原公會堂）前合影。

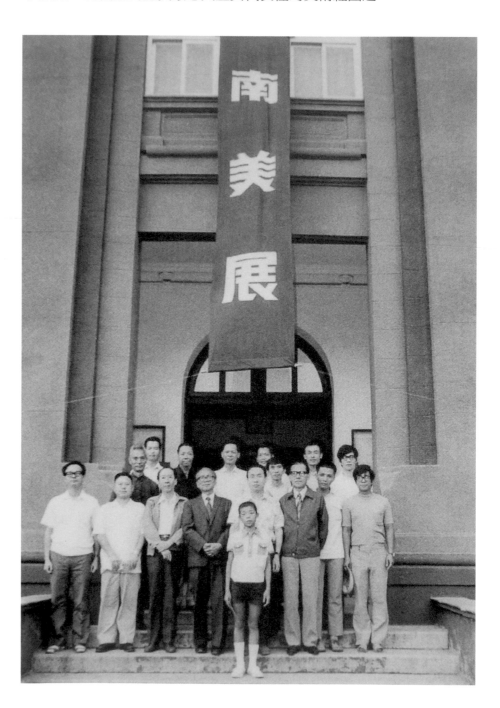

臺南美術研究會年表	
1953	2月，舉行第1屆「南美展」於臺南市第二信用合作社禮堂。增設雕塑部及攝影部，推薦陳英傑、孫有福為各該部會員，並推薦黃慧明、許武勇及陳一鶴三位為西畫部會員。 3月，創設美術研究所，培植青年新進作家無數。
1954	10月，舉行第2屆「南美展」於臺南市議會禮堂，並主辦「臺灣南部美展」與高雄美術研究會、嘉義春萌畫會共同展出。本屆增設國畫部，該部新會員為蔡草如、陳永新、吳超群、薛萬棟、汪文仲及戴惠美六位。並推薦陳喜生、林祖川、蘇共進、王文津、王森林及吳鶴松等為攝影部會員。
1955	本年起每年美術節承辦臺南市政府主辦「南市美展」。 5月，改選理事為郭柏川、曾添福、黃永安、呂振益、孫有福、蔡草如及陳英傑等人，並推選郭柏川為會長。
1956	10月舉行第4屆「南美展」於臺南市省立社會教育館，本屆起增加「臺南市長獎」、「臺南市議長獎」、「臺南市國際扶輪社獎」，並推薦曾培堯、劉生容及劉震生為西畫部會員，朱明宏與葉日成二位為該部會友，西畫部張常華、趙雅祐、呂振益、曾添福、汪文仲及戴惠美等退會。
1957	5月，郭柏川續任會長。 10月，舉行第5屆「南美展」於臺南市省立社會教育館。本屆推薦何慧光、高振榮二位為攝影新會員。國畫部蔡草如、薛萬棟、陳永新及西畫部劉振生等退會。
1958	10月，舉行第6屆「南美展」於臺南市社會教育館。推薦顏金樹、張木養為西畫部會友。
1959	11月，舉行第7屆「南美展」於第一商銀臺南分行3樓，並由省政府教育廳廳長劉真蒞臨臺南主持開幕剪綵。除展出各部會員作品及一般公募入選作品，尚邀請全省著名畫家作品展出，總數達一百九十件之多，盛況異常。本屆有曾退會之前會員：蔡草如、陳永新、薛萬棟、劉振生等四人重新入會，並推薦楊景天（兼雕塑部）及翁崑德二位為西畫部，郭滿雄、姜西雲二位為雕塑部新會員。並增設由嘉義曙光幼稚園贈之「曙光獎」。
1960	11月，舉行第8屆「南美展」於第一商銀臺南分行禮堂。本屆推薦蘇世雄、陳育濬二位為西畫部會員。柯錫杰為攝影部會員，董日福為西畫部會友。
1961	4月，承辦「鄭成功赴臺三百週年紀念美展」。並於臺北市中山北路仁山莊設立本會智水畫廊。 11月，舉行第9屆「南美展」於臺南市社會教育館。本屆推薦林國治、顏金樹、董日福三位為西畫部會員，林一樵、曹根、黃水文、李金玉為國畫部會員。國畫部蔡草如、陳永新、西畫部朱明宏、葉日成、張木養及攝影部黃永安、黃振榮等因故退會。本屆並增設工藝部，推楊景天負責籌備。
1962	3月，郭柏川續任會長。 7月，為成立十週年紀念編印《南美會十週年特刊》，在臺南省立社會教育館展出並特假臺北縣藝林畫廊巡迴展出。由行政院政務委員蔡培火主持開幕剪綵。此次展出作品水準高，深獲北部藝壇輿論界之重視與佳評。
1963	10月，於高雄市臺灣新聞報文化服務中心畫廊展出。 11月，舉行第11屆「南美展」於臺南市省立社會教育館。本屆起增設成功大學所贈「成功大學獎」。本屆推薦阮國慶為攝影部會員。國畫部李金玉退會。
1964	推薦國畫部許尚武、雕塑部黃坤城及攝影部黃登可、許淵富、蔡森煌等為新會員。 8月，舉行第12屆「南美展臺中市巡迴展」於臺中市光復國校，由教育廳潘振球廳長蒞臨主持開幕剪綵。

南美會創會夥伴合影，右三為郭柏川。

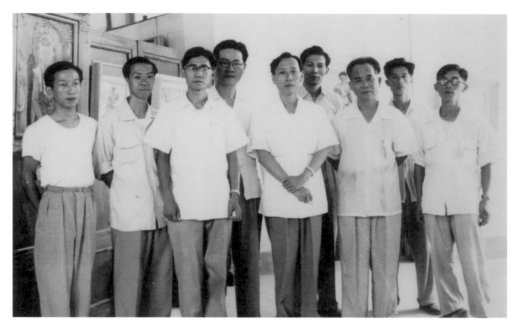

1977年8月16日，第25屆南美展於臺北省立博物館舉行。左起：陳英傑、楊三郎、曾培堯合影。

1987年，第35屆南美展參展藝術家合影。

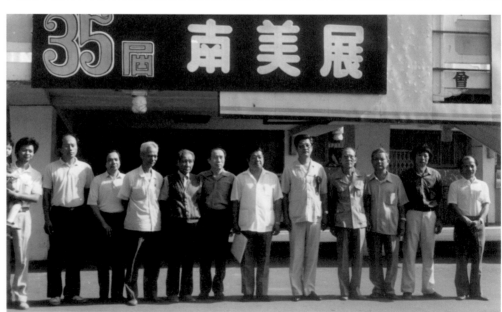

1965	11月，於臺南社教館及嘉義市中山堂舉行第13屆「南美展巡迴展」。 郭柏川連任會長。本年起受託臺南市臨海大飯店設立本會專屬畫廊，由曾培堯負責策劃，安排各部會員輪流展出，開創本省觀光飯店設立畫廊之先鋒。
1966	5月，應臺南神學院邀請，在該院圖書館舉行畫展及宗教美術專題討論會。 10月，舉行第14屆「南美展」於臺南社會教育館。推薦高山嵐、張瑞峰、劉文三及黃照芳等為西畫部新會員。王雙金、王雙福及李冠英為攝影部會員。
1967	11月，為成立十五週年紀念，特於臺北市省立博物館舉行「第15屆南美展臺北市第二次巡迴展」。同月在臺南市省立社會教育館展出。推薦國畫部司寧春，西畫部李國初、陳峰永、侯瑞瑾及雕塑部蔡水林、鄭春雄等為新會員。 為紀念成立十五週年，印有《南美展特刊》。
1968	10月，假臺南市省立社會教育館舉行第16屆「南美展」。推薦國畫部卓雅宣為會員，雕塑部黃明韶，西畫部陳錦芳、李朝進、洪仲毅、張木養及攝影部顏榮輝等為會員。
1969	郭柏川續任會長。
1970	10月，為開發東部美術風氣，舉行第18屆「南美展」東部巡迴展於臺東省立社會教育館，由臺東縣長黃鏡峰剪綵。 11月，仍在臺南市省立社會教育館展出。國畫部鄭茂正、黃惠貞、吳夢華、孫秋林、西畫部陳甲上、徐進雄及攝影部黃純振為新進會員。
1971	為配合慶祝建國六十週年並響應文化復興運動，廣徵海內外會員及一般公募作品。 11月，舉行第19屆「南美展」於臺南市省立社會教育館。
1972	9月，等為紀念成立二十週年，第三度巡迴臺北省立博物館暨臺南省立社會教育館。本年度新進會員為攝影部黃昆池及吳俊謙。
1973	11月，舉行第21屆南美展於省立臺南社教館。西畫部沈欽銘入會。
1974	領導本會二十一年的郭柏川教授1月病逝，為紀念他對本會之貢獻，增設「柏川獎」。 召開會員大會，並公推陳一鶴接任會長，繼續推動會務。蔡茂松、羅振賢及董書堂入國畫部。 11月，第22屆「南美展」於省立臺南社會教館舉辦，為鼓勵青年後進，自本屆起將全部獎項改設於公募作品中。
1975	3月配合臺南市觀光年活動，舉行「古都風光特展」於臺南市美國新聞處。
1976	3月20日起半個月期間，為慶祝美術節，在臺南市美國新聞處舉行「小品展」。 7月，召開會員大會，改選理事，由陳一鶴續任會長。修訂章程、增設宣傳組。 10月，舉行第24屆「南美展」於臺南社教館，由市長主持揭幕剪綵。由本市愛室家飾增設「愛室獎」，獎項始增為九項。高聖賢入國畫部，許清木入雕塑部新會員。
1977	為擴大慶祝成立二十五週年特舉辦第25屆「南美展」，於臺北省立博物館（今國立臺灣博物館）、臺南省立臺南社會教育館巡迴展出。此次為第四度在臺北展出，同時編印彩色專輯。攝影部施明德入會。
1978	8月，改選理事，陳一鶴連任會長。 11月，舉行第26屆「南美展」於臺南社教館。康碧珠、蔡乃政、黃榮華入西畫部，卓雅宣、徐進雄入國畫部。
1979	本會應邀參與第34屆「全省美展」籌備工作，本會陳英傑、沈哲哉、郭滿雄、許淵富並獲聘為審查委員。 11月，舉行第27屆「南美展」於臺南社教館。

台南美術研究會
第55屆「南美展」徵選作品

徵選類別：**國畫、西畫、雕塑、攝影**

主　　旨：推廣藝術教育，培育新進人才。
指導單位：行政院文化建設委員會、台南市政府文化觀光局
主辦單位：台南美術研究會、台南市立文化中心
協辦單位：國泰人壽
贊助單位：奇美文化基金會、永都藝術館、劍橋大飯店
展地／展期：台南　台南市立文化中心 文物陳列館及第一、二、三藝廊
　　　　　　　　　96年10月27日（星期六）～96年11月18日（星期日）
　　　　　　台北　國立國父紀念館 德明藝廊
　　　　　　　　　96年12月1日（星期六）～96年12月9日（星期日）

一、初審收件日期：96年7月24日（星期二）截止　※郵戳為憑
二、評審方式：
　　初審→國畫、西畫、雕塑以6×8吋作品照片送審，攝影以8×10吋作品照片送審。
　　　　　　每一類別限參加一件。
　　複審→初審通過後以原作送審。
三、獎勵辦法：
　　1.大獎→南美獎、市長獎、柏川獎、奇美獎、永都獎、國慶獎各1名，
　　　　　　各得獎章、獎狀及畫冊3冊，並邀請和本會會員、會友餐敘。
　　2.優選→若干名，各得獎狀及畫冊2冊。
　　3.入選→若干名，各得獎狀及畫冊1冊。
　　4.入選以上作品皆刊錄於第55屆南美展畫冊。
　　5.獲得兩次大獎或一次大獎、兩次優選（含）以上者，可取得申請加入本會為
　　　會友資格。
　　6.本會基於「以藝會友」精神，特建立以榮譽與肯定取代獎金制度。
四、簡章及報名表：
　　請到台南市立文化中心索取，或自行上網下載，或附貼妥回鄉3.5元標準信封，
　　書妥姓名、住址、郵遞區號，寄：
　　70159台南市東區東安路50號2F之1　台南美術研究會 收　『函索簡章』

「南美會」網址：http://art.ho.net.tw　諮詢電話：(06)238-1078 郭振綠總幹事

■ 2007年第55屆「南美展」作品徵選廣告。

56 南美展

2008 TAINAN FINE ARTS ASSOCIATION 56TH ANNIVERSARY EXHIBITION

指導單位：行政院文化建設委員會 台南市政府
主辦單位：台南美術研究會 台中縣立港區藝術中心 台南市立文化中心
贊助單位：國泰人壽 奇美文化基金會 永都藝術館

展　期：2008年8月30日(六)～9月21日(日) 台中縣立港區藝術中心
開幕式：2008年8月30日(六) 下午2:30
展　期：2008年10月18日(六)～11月2日(日) 台南市立文化中心
南美會網址：http://art.ho.net.tw

■ 2008年第56屆「南美展」廣告。

1980	4月30日，由本會暨臺南市政府、國立歷史博物館及葉氏基金會等主辦本會創始人郭柏川教授遺作展，於臺南市體育館展出，特請市長蘇南成、郭夫人朱婉華女士主持開幕。 5月24日，郭柏川遺作展於臺北國立歷史博物館舉行，由教育部長朱匯森主持開幕。承葉氏基金會出版《郭柏川彩色畫集》。 5月25日，會員聯誼組織奉命改為「社會團體」，修訂章程並選出第1屆理事長為陳英傑，理事為沈哲哉、張炳堂、陳一鶴、郭滿雄、蔡茂松及吳俊謙，監事吳超群。
1981	4月，第29屆「南美展」於臺南社教館舉辦「會員春季展」。 11月，舉行以公募作品為主之「秋季展」。獲臺南市政府核定立案。林智信、江振川入西畫部，王國和、張雲駒及張松年等入國畫部新會員。
1982	2月，改選理監事，陳英傑連任理事長。為表揚勞苦功高之會員，特推舉創始人沈哲哉為「評議員」。與臺南市政府合辦「永生的鳳凰‧第30屆南美展」，以市展之形態對外公募作品。同時編輯出版《南美會成立三十週年專集》。 10月，參與籌備「千人美展」和《美術名鑑》之編輯，由本會員參與籌備工作，深受各界讚揚。
1983	西畫部新進會員有王再添、洪啟元、曾鈺慧三人。
1984	改選理監事，陳英傑連任理事長。 12月，第32屆「南美展」於體育館。增列翁崑德、吳超群、張炳堂、陳英傑、陳一鶴及黃慧明等評議員。本屆新進會員潘元石、李明禮、陳泰元、余明娟、林㘭、尹文等入西畫部。楊明忠及蕭祖銘入雕塑部。
1985	由於檔期關係，公募停辦一年。

1986	改選理監事，陳英傑連任理事長。 11月，與臺南市文化基金會於臺南市立體育館合辦第34屆「南美展」，並由市長林文雄頒獎表揚有功人員吳超群及翁崑德。增列曾培堯為本會評議員。
1987	為慶祝南美展成立三十五年，與國立歷史博物館、臺南市文化基金會合辦、臺南市政府協辦，擴大舉行第35屆「南美展」。 7月，於臺北國立歷史博物館國家畫廊展出，特請文建會主任委員陳奇祿致詞，並表揚本會有功人員沈哲哉、張炳堂、陳一鶴、黃慧明及陳英傑。 9月，於臺南市立體育館展出，出版《第35屆南美展彩色專刊》。新進會員有楊明迭、陳香吟入西畫部，許金助、盧安寧入攝影部。
1988	1月5至16日，與臺南市政府、臺南市立文化中心及臺南市文化基金會合辦第36屆「南美展」於臺南市立文化中心。表揚年度推展會務有功人員董日福、楊明忠。 10月，改選理監事，陳英傑繼續連任理事長。
1989	6月25日召開會員大會，依臺南市政府公函修訂章程並改選理監事，陳英傑再度連任理事長。 11月，舉辦第37屆「南美展」於臺南市立文化中心，因人力、財力不足且缺乏適當展覽場地，暫停辦公募。本年度新進會員為國畫部王玲蘭、陳志和，攝影部張武俊。
1991	3月，改選理監事，潘元石榮任理事長。 3月2至19日，舉辦「南美會小品展」於臺南新心生活藝術館。新進會員為國畫部劉坤富。 9月13日，美國夏威夷大學藝術館長克羅伯（Tom Klobe）夫婦由文建會官員陪同蒞臨南市參觀，並應本會之邀，與全體會員舉行座談會，並參觀欣賞本會會員新作及商議交換展出事宜。 11月8日，李登輝總統在省主席連戰、總統府副秘書邱進益、臺南市市長施治明及國民黨臺南市黨部主委許重卿等人的陪同下，親臨臺南市立文化中心參觀第39屆「南美展」。 自本年起，每屆均出版彩色作品專輯。
1992	第40屆「南美展」恢復舉辦公募，各部設有市長獎、南美獎、郭柏川獎、郭博士獎、奇美獎及花旗獎等六項。各部得獎人皆獲贈郭柏川紀念銅雕乙座及獎金，優選獎贈紀念品、獎狀乙份。 本屆「南美展」於9月26日至10月25日，首度在臺中省立美術館展出。
1993	潘元石連任理事長。 3月25日慶祝美術節，假華燈藝術中心舉行「93春季作品展」暨研討會。
1994	本年度起公募作品首度改以幻燈片初審，複審再提供原作。
1995	蔡茂松榮任理事長。 新進會員有莊貴珍（國畫）、陳春陽、張志立（西畫）、鍾邦迪（雕塑）、吳茂乾、洪木生、沈明輝（攝影）。 修改公募作品之審查辦法，以新的兩段三審制，選出各部前三名列為特優，第二段決選由各部選聘三位會員任評審，從獲特優作品中再選出南美獎、市長獎、柏川獎、奇美獎及郭博士獎各一名，凡獲特優兩次以上者，可申請為會友。
1997	蔡茂松連任理事長。 申請更正臺南市政府社會局頒發予本會之人民團體立案證書，原「臺南市美術研究會」名稱調整為「臺南市臺南美術研究會」。 9月，第45屆「南美展」於金門社教館展出，開離島展出之先例。
1988	已故攝影部阮國慶夫人吳麗娟捐贈二十萬元作本會基金，並增設「國慶獎」。

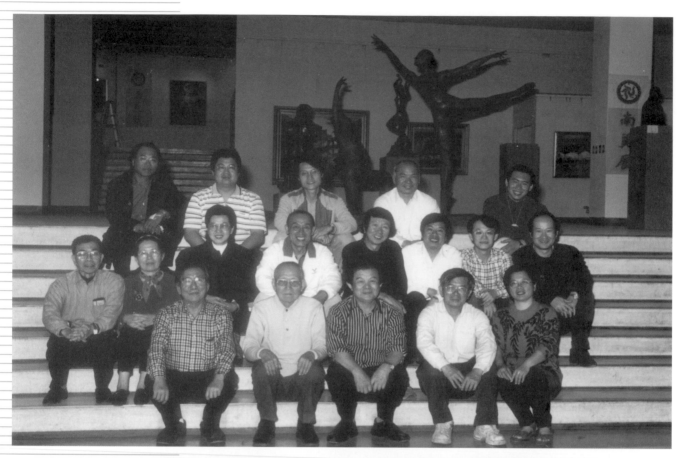

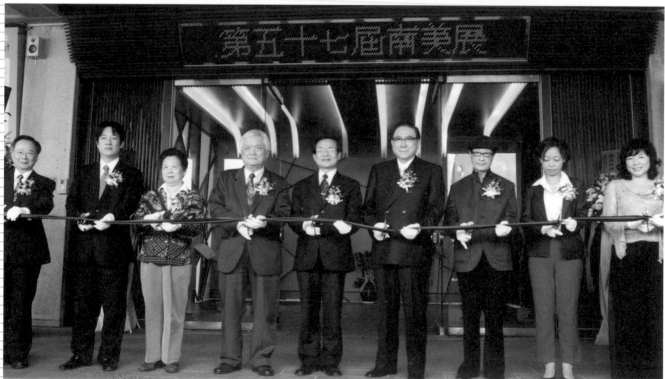

上圖：2002年，南美展於臺中巡迴展時會員合影於臺中文化中心。

下圖：2009年，第57屆南美展開幕，創始會員沈哲哉（右3）出席剪綵典禮，左三為郭柏川之女郭為美女士。

1999	林智信榮任理事長。 本年開始採用郭滿雄所設計「永生的鳳凰」會徽。 8月，本會理監事、評議委員參與南部美協於高雄市立文化中心舉行之聯展「四十七週年南部展」。 10月23日至11月7日，第47屆「南美展」於臺南市文化中心舉行，高雄的南部美協理監事也同樣提供作品參與展出。 新進會員國畫部洪顯超、呂建德、陳玄茂。西畫部林志偉、陳宗裕。雕塑部鄭義發、陳啟村、詹志評。攝影部盧保州、趙傳安。
2000	「南美會」與「南部美協」再度於7月和10月，在高雄和臺南兩地辦理聯展。 新進會員李坤德、蔡宏霖（西畫）、王徵吉、郭憲棠（攝影）。
2001	林智信連任理事長。 12月19日，臺南市政府接管經營前臺南市立圖書館中區分館，為本會會館（臺南市700中區府前路一段19號）。
2002	1月18日，西畫部及雕塑部，共三十二件作品參展泰國臺灣會館的「臺灣藝術文化展」，成員二十一人到泰國參與其開幕典禮。 2月9-21日，假臺中市政府文化局大墩藝廊舉行「南美會五十週年會慶臺中展」，計有會員作品七十六件參展。（首度與中部美協交流展出） 10月19日至11月17日，假臺南市立藝術中心展出第50屆「南美展」並擴大舉行舉辦「郭柏川紀念特展」。
2003	張伸熙榮任理事長。 3月，文化局以政策全盤考量及配合古蹟整修為由，正式收回會館。 4月，北美館舉辦「長流——五十年代臺灣美術發展」，本會會員多人受邀展出作品。
2004	5月，「南美展」網站正式成立。 12月，第52屆「南美展」於臺北市國父紀念館德明畫廊展出。 黃宏茂（雕塑）、張松年（國畫）入會。
2005	本會章程中增設「貢獻獎」及「創作獎」：前者表揚對會務的推展有貢獻者；後者鼓勵會員不斷提升作品及對畫會之向心力。 攝影部新增會員黃世花。
2006	陳輝東榮任理事長。 修訂章程之新會員入會資格：原「曾參加本會展覽得獎兩次以上，經理事會認可者。」其中「得獎兩次以上」修訂為「獲得一次大獎、兩次優選以上」（一次大獎抵兩次優選），大獎為：南美獎、市長獎、柏川獎、奇美獎、永都獎、國慶獎。 1至6月，台積電臺南廠區，3月臺東文化局，12月於臺南市立文化中心展出。 陳國展、陳文福、陳瑞瑚為西畫部會員。
2007	頒發沈哲哉成就獎，謝碧連律師貢獻獎，陳孟澤創作獎。新會員：沈政乾、陳建發、陳炳宏（國畫），黃宏茂（雕塑）。 12月，《藝術家》雜誌301期以大篇幅特別報導臺南美術研究會五十五週年。
2008	1月13日，會員大會修訂章程，決議購置本會會館，以「臺灣南美會」名義申請為全國性社團法人。潘元石榮任臺灣南美會第一任理事長。 3月24日至4月27日，臺南市亞帝畫廊舉辦「府城美術節南美嘉年華」會員精品展，奇美文化基金會宣佈贊助本會四百萬元購置會館。 新會館位於708臺南市安平區建平17街31號3樓-2。 新會員：王俊盛、凌寅、何清心、楊德崑、王振泰、黃銘祝、許瓊朱。

11
臺灣南部美術展覽會

團體名稱：臺灣南部美術展覽會（簡稱「南部展」）
創立時間：1953.8
主要成員：劉啟祥、顏水龍、郭柏川、林玉山、林東令、陳永新、蔡草如、李春祥、張啟華、張常華、曾添福、劉清榮、許武勇、鄭獲義、林天瑞、翁崑德、金潤作、曹根、謝國鏞等。
地　　區：南部七縣市
性　　質：綜合
備　　註：此由「高雄美術研究會」為基礎，結合「臺南美術研究會」，並邀請嘉義「青辰畫會」與「春萌畫會」加入。

　　「臺灣南部美術協會」與「高雄美術研究會」和「南部展」之關係極為密切。其創始發起人，以及領導者也是劉啟祥。其成立的時間有1953年和1961年兩種說法。據《南部展第二十週年畫集》裡面所附之〈臺灣南部美術協會（南部展）簡史〉中則提到其概況：

> 本會成立於民國四十二年（1953）八月，由劉啟祥、郭柏川、張啟華、劉清榮、顏水龍、曾添福、謝國鏞、張常華諸人發起。
> 其由來，源於民國四十一年高雄教育會（長）王家驥先生會同社會熱心藝術之人士與會，薦（按：建議）畫家劉啟祥先生組織高

上圖：第1屆南部美展作品目錄。
下圖：第1屆「南部美展」剪報。

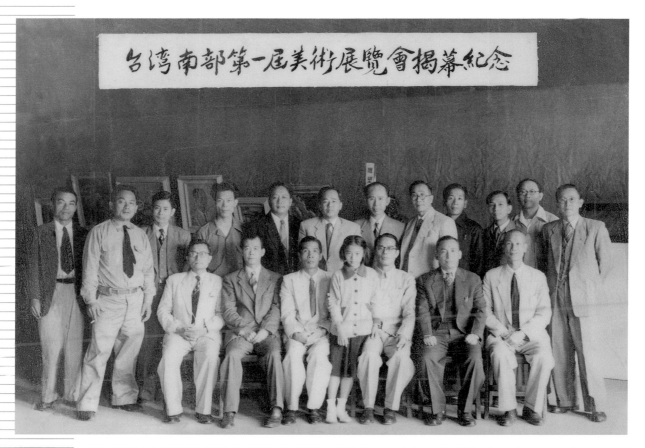

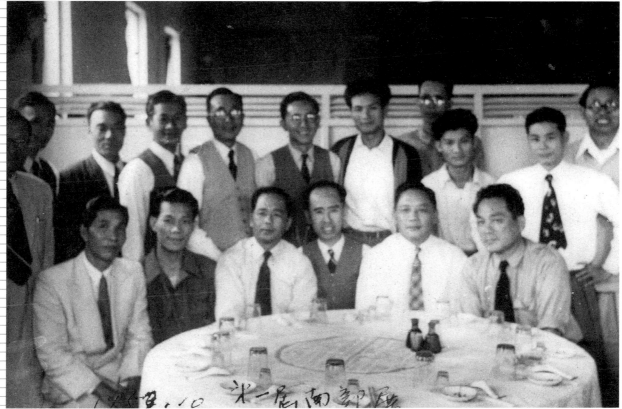

上圖：1953年第1屆「南部展」展出者合影。前排左起：王天賞、市府秘書陳漢平、劉啟祥、市長千金、市長謝掙強、王家驥和林守盤；後排左起：李春祥、張啟華、蒲添生、陳夏雨、楊三郎、郭雪湖、林玉山、劉清榮、陳雪山、王水河、鄭獲義和劉欽麟。

下圖：1953年，第1屆「南部展」時，林天瑞等人於高雄致美齋飯店餐聚合影。後排左起：施亮、李春祥、陳雪山、劉清榮、劉欽麟、宋世雄、黃惠穆、林天瑞、蒲添生、鄭獲義。前排左起：劉啟祥、陳夏雨、郭雪湖、林玉山、楊三郎、張啟華。

第2屆「南部美展」參展畫家合影
（臺南美術研究會主辦）。

雄美術研究會。同年臺南美術研究會相繼成立，經多方贊助，
以及各界人士對南部藝壇之殷切期望，並由於諸會員對於藝術
之崇高追求，鑑於當時正在興熾的美術氣息，逐（遂）聯合組
織展覽會，定期展覽，名為「南部美術展覽會」（簡稱「南部
展」），以期培養更多藝壇新生命，共同推廣美術，提高美術
的工作鋪路，內容分為：國畫、西畫、雕塑三部。

繼之，嘉義春辰（按：應是「青辰」之誤植）、春萌兩畫會亦
參加與會，遂使南部美術展覽會囊括了臺灣南部七縣市，為南
部最具規模之藝術團體。每年發表作品，由高雄、臺南、嘉義
輪流主辦舉行展覽。

　　因此，南部美術協會將首屆「南部展」的創始發起，當成該協
會的創立時間點，此為廣義之說法。其中「以期培養更多藝壇新生
命，共同推廣美術，提高美術的工作鋪路。」幾句話，或可視為該
協會創會初期的宗旨。

　　到了 1961 年起，正式定名為「臺灣南部美術協會」（簡稱「南
部美協」）。經過人事和制度盤整後成立的南部美協，辦理的第一

次展出（第 6 屆南部展），國畫部展出之會員有：李春祥、陳雪山、詹浮雲、黃靜山、蔡草如、陳永新、陳壽彝、王五謝、周龍炎、黃惠穆、詹清水、許尚武、郭源下、李孔泓等十四人。

西畫部第 6 屆展出的會員有：劉啟祥、張啟華、劉清榮、鄭獲義、施亮、劉欽麟、林天瑞、方昭然、楊造化、池振周、張瑞騰、何文杞、李洸洋、李登木、游環、蘇茂生、陳瑞福、劉耿一、張金發、呂伯欣、林嗎利、許成章、周天龍、詹玉琴、黃明聰、李錦江、黃顯東、林邦松、張雪塔、蘇憲章、林丁鳳、鐘燕華、李惠理、許瑞信、柯國泰、吳連敬等，合計三十六人。

該會會員組成之區域範圍涵蓋嘉義以南一直到屏東，尤其屏東縣籍會員之參與，則為與過往不同之處。不過基本上仍以高雄地區成員占大多數，而且以原有的「高美會」成員（含創始會員及其傳習弟子）為主軸。

南部美協長久以來，都以西畫和國畫兩大類別，迄今仍持續每年辦理會員展及公募展等活動，現任理事長劉俊禎為劉啟祥之子。

第3屆「南部美展」參展畫家合影（嘉義春萌畫會主辦）。

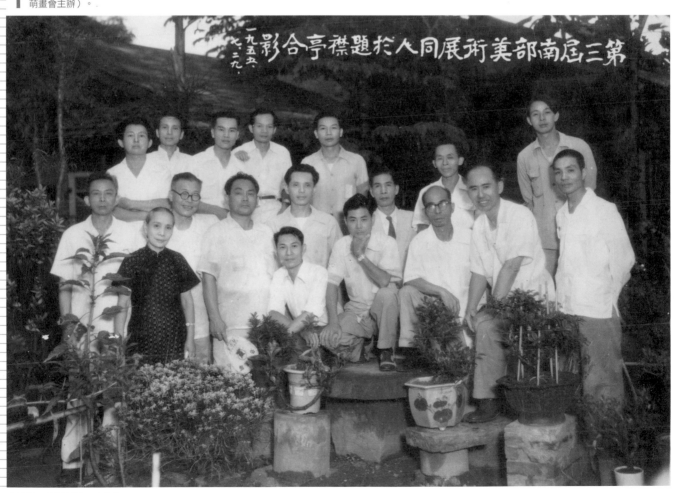

▌ 劉啟祥，〈畫室〉，油彩、畫布，162×130cm，1939，二科會入選作品。

臺灣南部美術展覽會年表	
1953	8月，高美會的劉啟祥、張啟華、劉清榮，與臺南美術研究會（簡稱「南美會」）的郭柏川、曾添福、張常華、謝國鏞，和臺陽美協的顏水龍共同發起「臺灣南部美術展覽會」（簡稱「南部展」），並邀請嘉義的春萌畫會、青辰畫會共同參與。議定每年發表作品，由高雄、臺南、嘉義輪流主辦舉行「南部展」。 11月20日，第1屆「南部展」由高美會主辦，在高雄市華南銀行3樓，展出之成員如下： 國畫部展出：陳雪山、李春祥（高美會）。薛萬棟、蔡草如、陳永新（南美會）。黃水文、黃鷗波、吳利雄、李秋禾、曹根、林東令、江輕舟（春萌會）。黃靜山、林玉山、林之助、郭雪湖、陳進、馬壽華（邀請參展）。 西畫部展出：施亮、劉欽麟、張啟華、劉啟祥、宋世雄、林有涔、鄭獲義、劉清榮、林天瑞（高美會）。沈哲哉、侯福桐、謝國鏞、康碧珠、張炳堂、許武勇、王金水（南美會）。翁崑德（青辰會）。楊三郎、顏水龍、廖繼春、李石樵、吳棟材、金潤作、洪瑞麟、張萬傳、方昭然、黃顯東（邀請參展）。 雕塑部展出：蒲添生、陳夏雨（邀請參展）。
1954	10月，第2屆「南部展」於臺南市議會禮堂舉行，由南美會主辦。展出成員如下： 國畫部：蔡草如、吳超群、陳永新、薛萬棟、戴惠美（南美會）。李春祥、陳雪山（高美會）。曹根、詹浮雲、黃鷗波（春萌會）。林玉山、黃靜山、黃錦足、曲延緒、李文漢（邀請參展）。 西畫部：汪文仲、呂振益、沈哲哉、張炳堂、黃永安、曾添福、郭柏川、黃慧明、許武勇、謝國鏞、康碧珠、曾培堯、潘元石（南美會）。宋世雄、林天瑞、施亮、張啟華、劉清榮、劉啟祥、鄭獲義、劉欽麟（高美會）。翁崑德（青辰會）。金潤作、張義雄、顏水龍、廖繼春、郭東榮、蔡世英（邀請參展）。 雕塑部：陳英傑（南美會）。蒲添生、黃靈芝（邀請參展）。
1955	7月，第3屆「南部展」於嘉義商會舉行，由春萌畫院、青辰畫會主辦，嘉義縣政府為後援單位。展出成員如下： 國畫部：林玉山、張李德和、朱芾庭、林東令、黃水文、李秋禾、黃鷗波、吳利雄、詹浮雲（嘉義），陳永新、黃靜山、蔡草如（臺南），李春祥、陳雪山（高雄） 西畫部：劉新祿、林榮杰、戴文忠、翁焜輝、翁崑德、張義雄、郭東榮、顏水龍、陳澄波（嘉義），謝國鏞、方昭然、黃慧明、汪文仲、康碧珠、張炳堂、沈哲哉、劉生容、廖繼春、郭柏川、許武勇、金潤作（臺南），張啟華、林天瑞、劉欽麟、劉啟祥、劉清榮、鄭獲義、施亮（高雄）。 雕塑部：蒲添生、蔡寬、翁焜輝（嘉義）、陳英傑（臺南）。
1956	5月，第4屆「南部展」於高雄百貨公司4樓和臺灣區合會2樓兩個會場舉行展覽，由高美會主辦。由本屆起採公募制度，以提倡美術，扶掖後進為目標，公開徵求作品。並設立「高美會獎」、「市長獎」、「教育會獎」，以資鼓勵。 公募受賞者有高美會獎：張金發、游壞；市長獎：詹玉琴；教育會獎：蔡世英。 國畫部：薛萬棟、蔡草如、陳永新（南美會）。李春祥、陳雪山（高美會）。林東令、江輕舟、黃水文、曹根、張李德和、詹浮雲（春萌會）。王令聞、黃靜山（邀請參展）。 西畫部：鄭獲義、施亮、劉欽麟、宋世雄、劉啟祥、劉清榮、林天瑞、張啟華（高美會）。郭柏川、曾培堯、劉生容、謝國鏞、許武勇、陳一鶴、張炳堂、沈哲哉（南美會）。翁焜輝、翁崑德（青辰會）。金潤作、方昭然（邀請參展）。 雕塑部：陳英傑（南美會）。蒲添生（邀請參展）。
1957	8月，第5屆「南部展」於臺南市社教館禮堂舉行，由黃靜山、方昭然主辦。本屆除原設獎賞外，並增設「議長獎」、「南美會獎」、「文具公會獎」、「馬蹄牌獎」。 公募受賞者有市長獎：陳瑞福、陳壽彝；議長獎：張金發；教育會獎：林秀山；馬蹄牌獎：周龍炎；文具公會獎：蘇嘉男、李水森。 國畫部：林東令、張李德和、江輕舟、吳利雄、曹根、詹浮雲（春萌會）。陳雪山、李春祥（高美會）。蔡草如、陳永新、薛萬棟（南美會）。黃靜山、林玉山、潘春源、李金玉（邀請參展）。 西畫部：劉啟祥、張啟華、林天瑞、劉清榮、宋世雄、鄭獲義、劉欽麟（高美會）。方昭然、張瑞峰、詹玉琴、黃顯東、金潤作（邀請參展）。 雕塑部：蒲添生、鄧惠育（邀請出品）。
1958	本年南部展原本輪流由嘉義主辦，因故而停辦。
1961	恢復舉辦第6屆「南部展」，並正式定名為「臺灣南部美術協會」。

自由中國美術作家協進會

團體名稱：自由中國美術作家協進會（後更名「中國藝術學會」）
創立時間：1953.9
主要成員：馬壽華、張默君、藍蔭鼎、郎靜山、宗孝忱、譚淑、林克恭、廖繼春、李石樵、袁樞真、陳慧坤、金勤伯、水祥雲、林玉山、李鳴鵰、王壯為、趙澄、鄧南光、蒲添生、林諷莛、香洪、李韻清、劉雅農、楊卓成、張有為、季康、郎魯遜、施翠峰、何勇仁、何鐵華。
地　　區：臺北
性　　質：綜合

　　「自由中國美術作家協進會」之成立，主要源於20世紀社於1952年成功辦理第1屆「自由中國美展」，會後相關人士所商議籌組之繪畫藝術團體，實際上由何鐵華主其事。據何鐵華所主編的

藍蔭鼎，〈城市風景〉，
水彩、紙，1955。

林克恭，〈鄉村雜貨店〉，油彩、畫布，1962。　　　　　　　　　　　　何鐵華水墨作品〈春景〉。

《新藝術》雜誌第 2 卷 5、6 期合刊中，刊載此一美術團體即將成立之啟事，並附有陳報內政部申請立案之內容，說明成立美術團體之來龍去脈如下：

> 為呈請成立自由中國美術作家協進會事，竊自大陸淪陷，美術作家年來雲集臺灣，數以千百計，其藝術多因困境不能展開活動，因之生活更為窘苦，經此次同仁所開自由中國美展之經驗，證明有組織自由中國美術作家協進會之必要，爰依法集合同志積極籌備，其宗旨乃在研究藝術，促進作家互助，以達到實踐合作事業堅強反共陣線為歸依，敬祈准予立案實為德便。謹呈　內政部

其後所附聯署人名如「主要成員」名單。由於《新藝術》雜誌在刊登該項訊息的報導當中，又添加了針對幾位政工幹校美術系教授比較敏感的直接惡意人身攻擊，日後《新藝術》雜誌停刊，不知是否與此有關？也未見此一美術團體後續之相關活動報導。

14
中部美術協會

團體名稱：中部美術協會（亦稱「臺灣省中部美術協會」、「臺灣中部美術協會」）

創立時間：1954.3

主要成員：林之助、楊啟東、陳夏雨、呂佛庭、葉火城、朱雲、徐人眾、賴高山、張錫卿、王爾昌、韓玉符、邱淼鏘、顏水龍、王水河、鄭善禧、倪朝龍、張淑美、簡嘉助等。

地　　區：臺中

性　　質：綜合

　　「中部美術協會」全名為「臺灣省中部美術協會」，精省之後，為正名而向內政部申請「臺灣中部美術協會」的全國性協會組織，於2010年獲內政部核准立案。創會發起人包括上列（王水河以前之）「重要成員」，並公推林之助為會長。其宗旨如下：

　　1. 結合美術界同道共同研究發表，提高美術創作水準復興中華文化為職志。

　　2. 發掘美術人才，提拔新秀，鼓勵新進作家，開創美術新潮。

　　3. 推行社會美術教育，激發大眾對美術欣賞研究的興趣，提倡全民美術，實現生活藝術化的理想。

1968年，第15屆中部美展林之助（左5）、顏水龍（左6）與會員合影。

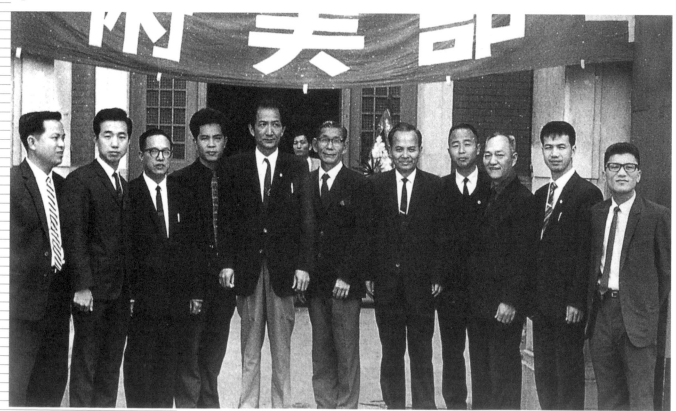

創會之初，成員即涵蓋了大部分中臺灣地區的傑出膠彩、水墨、西畫、雕塑以至書法人才，為中部地區歷史最悠久而且最具規模的美術社團。每年於3、4月間舉辦一次會員聯展，而且從第1屆開始，除了展出會員作品之外，也有對外公募徵件，分國畫（含水墨和膠彩）、西畫及雕塑三大部門。其後部門歷經變革。如：增設攝影部（1956），國畫分成第一部（墨彩）和第二部（膠彩），並增加書法部（1958），其後西畫部再分成油畫、水彩、版畫三個部門（1994）等。

　　相較於臺南美術研究會所辦理的「南美展」，以及臺灣南部美術協會所辦理的「南部展」之公募徵件部分，「中部美展」前三名均設有獎金獎勵，此為「南美展」和「南部展」公募部分之所無。此外，中部美展也是開啟由收藏者提供獎金（收藏金）的所謂「特別獎」制度的先行者。自成立以來迄今已逾六十四年，年年舉辦「中部美展」，未曾間斷。

左圖：
1970年代，林之助陪同臺灣省主席謝東閔參觀中部美展。

右圖：
1988年，林之助頒獎給第35屆中部美展優勝作家。

中部美術協會年表	
1954	3月，第1屆「中部美展」在臺中市立中學（現居仁國中）大禮堂舉行，展出會員六十五件與公募一〇八件作品（該會自第1屆即有對外公募作品），分國畫部（含現在墨彩部及膠彩部）、西畫部（含油畫部、水彩部）及雕塑部等三部展出。 創始會員包括：張錫卿、林之助、楊啟東、邱淼鏘、陳夏雨、呂佛庭、彭醇士、唐鴻、王爾昌、徐人眾、潘榮錫、韓玉符、葉火城、文霽、顏水龍等人，林之助被推舉為會長（理事長），臺中市長楊基擔任名譽會長。
1956	3月，第3屆「中部美展」在臺中市宜寧中學展出，增加攝影部（成為四部），各部公募增設「特選獎」。
1957	3月，第4屆「中部美展」在臺中市宜寧中學展出之後，4月赴彰化市大成幼稚園展出，為首度出臺中市作外地移動展。公募作品給獎分前三名、特選獎及「中部美展特別獎」。
1958	3月，第5屆「中部美展」，展出部門分國畫第一部（彩墨）、國畫第二部（膠彩）、西畫部、雕塑部、攝影、書法（新增），共六部。公募作品增設「佳作獎」。
1961	3月，第8屆「中部美展」公募作品增設「臺中扶輪社」特別獎（至1988年第35屆為止）。
1965	4月，第12屆「中部美展」在省立臺中圖書館展出，合併彩墨、膠彩、西畫三項為「繪畫部」，連同雕塑部、書法部、攝影部成為四部。

1973	3月25日至4月1日，於臺中市議會3樓舉行第20屆「中部美展」，出版《第二十屆中部美展畫集》。
1978	3月，第25屆「中部美展」於臺中市立文化活動中心舉行。出版《第廿五中部美展畫集》。公募作品各類第一名為「中部美展獎」，第二名為「臺中扶輪獎」，第三名為「中央書局獎」。部分佳作有「峰生藝廊獎」、「當代文摘獎」等獎項。
1979	第26屆「中部美展」，展出國畫部、西畫部（中、西畫部重新區分）、雕塑部、書法部、攝影部，共五個部門。
1980	3月，第27屆「中部美展」，增加「臺中市文化基金會獎」、「峰生藝廊獎」、「第一畫廊獎」等特別獎。
1981	第28屆「中部美展」，新增「金國大飯店獎」特別獎。
1982	第29屆「中部美展」新增特別獎「名門畫廊獎」、「張尚甫獎」；「臺中市立文化基金會獎」更名為「臺中市文化中心獎」。

林之助，〈樹林〉，膠彩、紙本，
1970。

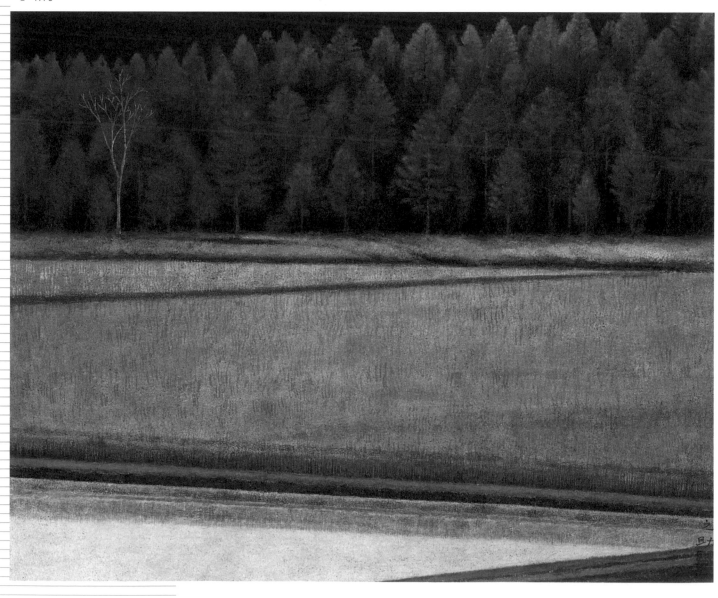

1983	第30屆「中部美展」，新增特別獎「中棉美術公司獎」，此外「臺中市文化中心獎」更名為「臺中市文化基金會獎」。
1984	第31屆「中部美展」，新增特別獎「金爵藝術中心獎」。
1985	第32屆「中部美展」，新增特別獎「大明工商獎」。
1986	第33屆「中部美展」，新增「臺中市長獎」；此外，「臺中市文化基金會獎」再更名為「臺中市文化中心獎」。
1988	第35屆「中部美展」除了3月在臺中市立文化中心展出之外，9月亦前往臺北市國立歷史博物館展出。 增加「文復會臺灣省分會獎」、「高格藝術獎」、「臺中藝文雜誌獎」、「國泰棉紙行獎」等特別獎。改選理監事，倪朝龍接任理事長。 自35屆起發行《中部美展畫集》，成為每年出刊，內容含會員及公募作品的專輯。
1989	3月，第36屆「中部美展」。並辦理臺中市建府百週年紀念「美哉臺中」美術特展，設市長獎、中部展獎、文復會臺灣省分會獎、美術發展基金會獎、南榮紙業獎、金國大飯店獎、高格畫廊獎、峰牛藝廊獎、凡石藝術中心獎、中棉美術公司獎、國泰棉紙行獎等。
1990	3月，第37屆「中部美展」。本屆起建立會員會籍制度，入會者先擔任「會友」，後才成正式加入會員體系。新增「韋瑞畫廊獎」特別獎。
1991	3月，第38屆「中部美展」於臺中縣立文化中心展出。敦聘：郭東星、蔡昭雄、江燦琳、陳遜章、林鄭順娘、林通樹、張尚甫、張壽桑、張耀東、謝文昌、江宗杜、林榮輝、吳新盈、林武郎、紀慧能、盧精華、蔡徹裕、林仁堂等人為該會藝術同好及贊助者。
1992	3至4月，第39屆「中部美展」於臺中市立文化中心及南投縣立文化中心展出。 增「豐民獎」、「鼎爐軒獎」、「馬克獎」、「中詠獎」及「先進美術社獎」等特別獎。
1993	3月，第40屆「中部美展」於臺中縣立文化中心及臺中市立文化中心展出。增加「裕力獎」和「仁鄉獎」兩個特別獎。
1994	3至4月，第41屆「中部美展」於臺中市立文化中心以及彰化社教館巡迴展出。分國畫、油畫、水彩（西畫分成兩部）、雕塑、書法、攝影等六部。 增「學府獎」、「鄭順娘文教公益基金會獎」、「創紀獎」、「博文獎」等特別獎。簡嘉助接任理事長。
1995	3至4月，第42屆「中部美展」於臺中市立文化中心及彰化社教館巡迴展出。 增「益三堂藝術中心獎」、「協一獎」、「彰化縣長獎」、「南投縣長獎」等特別獎。
1996	3至4月，第43屆「中部美展」於臺中市立文化中心及彰化社教館巡迴展出。展出彩墨畫部、膠彩畫部、油彩畫部、水彩畫部、雕塑部、書法部、攝影部等七部。 增「明功獎」特別獎。
1997	3至4月，第44屆「中部美展」巡迴臺中市、臺中縣文化中心展出。增「王椅獎」、「虎盟獎」、「騁懷獎」、「文俊獎」及「黃鶯獎」等特別獎。
1998	3至5月，第45屆「中部美展」巡迴臺中市、彰化縣文化中心展出。 增設「謝鄉長獎」、「中興獎」、「明賢獎」、「百盈獎」、「長祥獎」、「鴻源獎」、「江焜傑獎」、「德星獎」等特別獎。

1999	3至4月，第46屆「中部美展」巡迴臺中市、南投縣文化中心展出。增設「永勝獎」、「東興扶輪社獎」等特別獎。
2000	3至5月，第47屆「中部美展」巡迴臺中市、臺中縣文化中心展出。增「臺中市政府文化局長獎」、「青禾獎」、「木榮獎」、「炳南獎」、「佑助獎」等特別獎項。
2001	3至5月，第48屆「中部美展」巡迴臺中市、彰化市展出。本年起取消「特別獎」。
2006	第53屆「中部美展」於臺中市文化局舉行；11月舉辦「人體之美」創作活動。倪朝龍回任理事長。
2007	第54屆「中部美展」恢復特別獎（收藏獎），理監事會決議聘顧問若干名，每年贊助三萬元協助會務之推動。

2008	第55屆「中部美展」收藏獎有：般若科技公司、大占文化公司、紀慧能藝術文化基金會、佳芳化學工業公司、南榮紙行、林文龍先生、蕭宇超先生、陳銀輝教授、國泰棉紙公司贊助。 2月12日創會首任理事長林之助於美國洛杉磯辭世。
2009	第56屆「中部美展」收藏獎由：紀慧能藝術文化基金會、向上文教基金會、般若科技公司、大古文化公司、陳長河、陳亭佑、長安中醫診所、廖恩賜贊助。
2010	第57屆「中部美展」，收藏獎由：紀慧能藝術文化基金會、總太建設公司、高章營造股份公司、般若科技公司、大古文化公司、陳祈宏先生、許家禎女士、順安堂中醫診所、宏安中醫診所贊助。 為正名理監事會通過向內政部申請「臺灣中部美術協會」的全國性協會組織申請案，並獲內政部在2010年核准設立。
2011	第58屆「中部美展」，收藏獎由：總太建設公司、宏安中醫診所、大古文化公司、般若科技公司、戴育澤建築師、羿冠貿易公司、長安建設公司、景薰樓國際拍賣公司、廖景炘先生、許美津女士、廖建興醫師贊助。 建國百年，該會舉辦「萬綻花開，精彩一百」臺灣中部美術協會會員百號作品大展。 策展楊啟東創會會員「孤獨的勇者紀念展」於臺中市役所。 協辦修平科技大學「2011人文與藝術鑑賞教學創新研討會暨臺灣中部藝術家創作邀請展」。
2012	第59屆「中部美展」，收藏獎由：總太建設公司、精銳建設公司、臺灣山二公司、宏安中醫診所、生產力建市公司、戴育澤建築師、般若科技公司、羿冠貿易公司、大古文化公司、財團法人向上文化基金會、許美津、林美枝、陳鄭添醫師贊助。
2013	第60屆「中部美展」在臺中市港區藝術中心（梧棲區）舉行，展出彩墨畫部、膠彩畫部、油彩畫部、水彩畫部、雕塑部、書法部、攝影部即新增版畫部等八部。同時展出已故會員作品三十七件，緬懷本會前輩藝術家。 收藏獎由：總太建設開發公司、精銳建設公司、戴育澤建築師、大古文化公司、宏安中醫診所、何茂霖醫師、賴南光會長、許運基醫師、尤瑞柏先生、蓮花節能顧問公司、張連央先生夫人、紀慧能藝術文化基金會贊助，共收藏二十五件作品。 11月赴北京臺灣會館作創會六十年北京首展，並作旅行參觀為本會第一次海外首展。
2014	第61屆「中部美展」，收藏獎由何茂霖醫師、陳金栓先生、臺昌彩藝公司、創健建設公司、紀慧能藝術文化基金會、陳祈宏中醫師、醫林診所、陳春陽先生、康家嘉女市、賴玉琴女士、林慧珍女士、許美津女士、廖貴通先生、林允進先生、師唯星藝術公司等贊助。
2015	第62屆「中部美展」，收藏獎由：總太建設公司、創健建設公司、聖岱實業公司、向上文教基金會、陳春陽、陳祈宏、林宏任、許美津、賴玉琴等贊助。
2016	第63屆「中部美展」在臺中市大墩文化中心舉行，展出彩墨畫部、膠彩畫部、油彩畫部、水彩畫部、雕塑部、書法部、攝影部及版畫部等八部。收藏獎由陳祈宏醫師、林宏任醫師、總太地產開發公司、聖岱實業公司、賴玉琴女士、陳春陽先生、大古文化公司、昇佳建設、般若科技、蕭宇超先生、古亭河先生、陳宜文先生、倪朝龍理事長贊助。 本會62屆中部美展作品在安徽合肥展出後，於2016年1月9-31日在上海星雲文教館美術館接續展出。

15

紀元畫會

團體名稱：紀元畫會（亦稱「紀元美術會」）
創立時間：1954
主要成員：廖德政、陳德旺、張萬傳、洪瑞麟、張義雄、金潤作等。
地　　區：臺北
性　　質：西畫

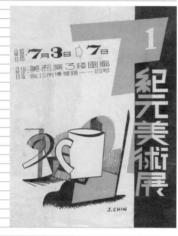

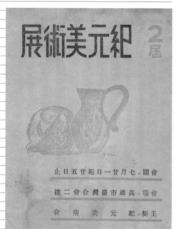

上圖：金潤作設計之第1屆「紀元美展」海報。

下圖：1955年第2屆紀元美展以及其南部移動展的目錄封面。

舉行第1屆美術展時會員合影，左起：陳德旺、張義雄、張萬傳、金潤作、廖德政、洪瑞麟。

　　「紀元畫會」因有感於省展與臺陽展的政治味道濃厚，無法認同，而成立自由創作團體，輪流到每一成員家中聚會討論藝術、溝通理念，成員是以日治時期的「行動美術團體」（MOUVE）為班底之藝術家，如陳德旺、張萬傳、洪瑞麟，再加上張義雄、金潤作、廖德政六人於1954年所創立。

　　從「紀元」一詞即可明白其揭示開示新貌之訴求，白雪蘭曾論述：「『紀元』這個名詞是由廖德政所取的（日文發音為 KIGEN，與危險 KIKEN 很相近）。紀元美展成立的動機一方面想要創臺灣美術新『紀元』，一方面也想向官僚制度作挑戰的『危險』動作。」而其創立宗旨是：「發揚我國藝術之傳統並擷摩西洋各派新法，以期融會有所樹立獨特之風格，並激勵我藝術界囿於墨守之矩矱，嚶鳴互勉。同人等夙志於

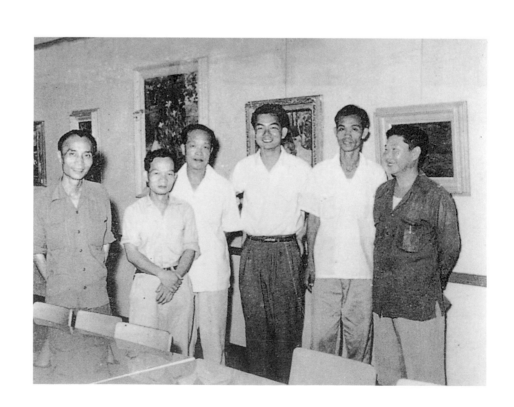

斯，澹渗經營，努力不懈，決非牟利，凡此敢掬誠敬告於社會者。」可以清楚了
解他們的訴求，不墨守於成規，相互砥礪，不謀利益。他們有志一同以藝術為職
志，為繪畫創作努力而營造一個相互激盪的美術團體。

第6屆紀元美展藝術家
合影。

陳德旺，
〈路厝（一）〉，
油彩、畫布，
41×52.5cm，
1960。

張萬傳，〈靜物〉，油彩，
31.5×41cm，1960。

張義雄，〈萬華秋天〉，
油彩、畫布，38.4×45.7cm，
1957，國立臺灣美術館典藏。

▌金潤作，〈百合花 II 〉，油彩、麻布，53.5×45.5cm，1960，國立臺灣美術館典藏。

廖德政，〈清秋〉，油彩、畫布，91×72.5cm，1951。

紀元畫會年表

年份	內容
1954	7月，第1屆紀元展於臺北市博愛路美而廉畫廊展出，參展者有洪瑞麟、張萬傳、陳德旺、廖德政、張義雄、金潤作。展覽海報係由金潤作設計。
1955	第2屆紀元展3月於臺北展出，同年7月移至高雄臺灣公會辦理所謂「南部移動展」，邀請劉啟祥、張啟華、許武勇參與展出。
1955	11月，第3屆紀元展於臺北市中山堂，亦邀請劉啟祥、張啟華、許武勇參與展出。
1973	「紀元展——小品欣賞會」相隔十八年之後於呂雲麟新宅展出。
1974	第4屆紀元展於臺北市哥雅畫廊，有洪瑞麟、張萬傳、陳德旺、廖德政四人參展。
1975	第5屆紀元展於臺北市哥雅畫廊，有洪瑞麟、陳德旺、廖德政、金潤作四人參展（張萬傳退會）。
1977	第6屆紀元展於臺北市省立博物館，有洪瑞麟、陳德旺、金潤作、廖德政、張義雄五人展出。
1978	第7屆紀元展於臺北市太極畫廊展出，除了第6屆五位會員之外，另有新加入會員桑田喜好、賴武雄、蔡英謀參展。
1988	第8屆紀元展於臺北市普及畫廊，除了第7屆八位會員之外，新加入會員汪壽寧亦參與展出。
1990	第9屆紀元展於臺北市普及畫廊，除了第8屆的九位會員之外，新增潘煌、潘茂煌、吳永欽三位新會員。
1992	第10屆紀元展於臺北市印象畫廊，計有十二位會員參展。 「紀元畫會創始會員紀念展」於臺北誠品畫廊，展出洪瑞麟、張萬傳、陳德旺、廖德政、張義雄、金潤作等六人之作品。

▌ 洪瑞麟，〈礦工符號〉，水墨淡彩、紙，28×39cm，1954。

七友畫會

團體名稱：七友畫會
創立時間：1955春
主要成員：馬壽華、陳方、陶芸樓、鄭曼青、劉延濤、高逸鴻、張穀
　　　　　年等七位書畫家組織而成。
地　　區：臺北
性　　質：水墨

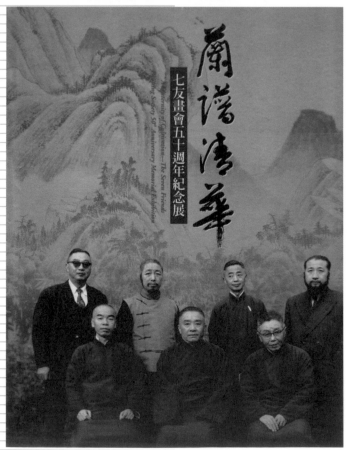

　　1955年春，馬壽華、陳方、陶芸樓、鄭曼青、劉延濤、高逸鴻、張穀年等七位書畫家邂逅於臺北市悅賓樓。鄭曼青提議，以七人皆具脫略形骸之性，聲應氣求之雅，組成「七友畫會」，眾意僉同。爰定每月於斯樓集會一次，各出新作，互相觀摩，擇其較佳者，每年定期舉行畫展一次。該畫會於1958年2月24日（農曆正月初7日）起，於婦聯會孺慕堂舉行作品展覽。展覽期間，只供欣賞觀摩；旨在提倡藝術，予青年愛好者良好模範，對當時臺灣畫壇產生及具有帶動及鼓勵之功能。

　　該會成員對於書畫作品有著相近的看法，以文氣為勝，成為當時書畫家的重要指標。「七友」成員皆有極高之社會地位：馬壽華（1893-1977）時任行政法院院長、陳方（1897-1962）任總統府國策顧問、陶芸樓（1898-1964）任臺灣省文獻會委員、鄭曼青（1902-1975）國大代表及蔣宋美齡女士花卉指導老師、張穀年（1906-1987）中央銀行襄理、劉延濤（1908-1998）監察委員、高逸鴻（1908-1982）名畫家，曾指導蔣經國國畫。所謂「丹青自成千秋約，水墨題詠七友會」，頗為藝壇津津樂道。

　　至1985年為止，該會共舉辦十九次畫展，1985年張穀年與劉延濤兩人合辦之「七友畫會延年畫展」為該會員最後一次展出。

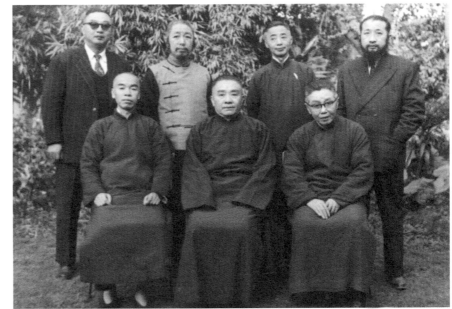

七友合影。

蔣宋美齡女士、黃君璧參觀「七友畫展」。

蔣宋美齡女士參觀「七友畫展」。

左頁上圖：
張穀年，〈阿里雲海〉，
彩墨、紙本，68.7×135.8cm。

左頁下圖：
七友畫會五十週年紀念展專輯封面。

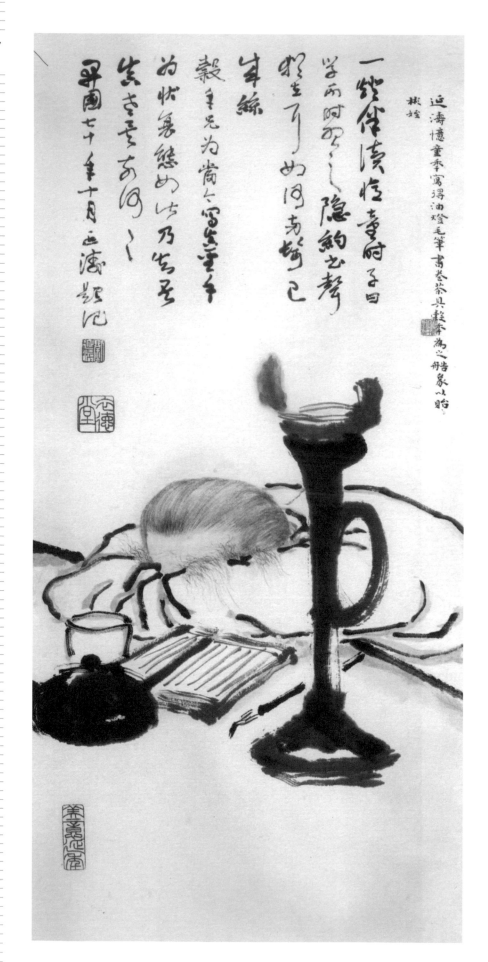

七友畫會年表	
1955	春天，馬壽華、陳方、陶芸樓、鄭曼壽、劉延濤、高逸鴻、張穀年等七人，於臺北市悅賓樓集會，形成共識成立「七友畫會」之構想。
1958	第1屆「七友畫會書畫欣賞會」於北市婦聯會孺慕堂展出，全部作品均非賣品，請帖由于右任、張其昀具名邀請。《中華畫報》刊出「七友國畫欣賞特輯」。
1959	第2屆「七友畫會書畫欣賞會」於北市婦聯會孺慕堂舉行。 《中國一周》460期刊出陳方、劉延濤、鄭曼青、陶芸樓等人作品各一件。
1960	第3屆「七友畫會書畫欣賞會」於北市婦聯會孺慕堂舉行。 《中國一周》封面刊登張穀年畫蔣中正總統像，以慶祝總統連任。
1961	第4屆「七友畫會書畫欣賞會」於北市婦聯會孺慕堂展出。展覽後，3月20日，蔣宋美齡女士邀請七友會員，以及彭醇士、黃君璧、張鏡微三位，在官邸雅集，談論畫藝，並合作花卉數幅。
1962	第5屆「七友書畫欣賞會」於北市婦聯會孺慕堂展出，《中國一周》615期刊出陳方、張穀年、陶芸樓、劉延濤、鄭曼青畫作各一。 陳方於9月去世（往後各屆仍持續展出遺作）。
1964	第7屆「七友書畫欣賞會」於北市婦聯會孺慕堂展出。 陶芸樓於12月去世（往後各界仍持續展出遺作）。
1970	第13屆「七友書畫展」於北市國立歷史博物館展出（自本屆開始展出地點改在國立歷史博物館）。以往展出多在2、3月間，鄭曼青建議，改期於端午節展出，以紀念陶、陳兩位詩翁。
1973	第17屆「七友畫會近作展」於美國聖若望大學中山堂展出。展期自10月10-23日，以慶祝雙十國慶。（陳方、陶芸樓未參展，僅五位在世會員展出）。
1975	3月，鄭曼青去世。
1977	12月，馬壽華去世。
1982	5月，高逸鴻去世。
1985	4月3日至12日，第19屆「七友畫會延年畫展」於臺北市國立歷史博物館展出。七友在世者僅存張穀年和劉延濤。去世之另外五位之家屬提供遺作參展。大部分作品為張穀年和劉延濤之合作畫。 這次的「延年展」含義有二；其一為七友雖逝五友，仍能繼續舉行畫展；其二為「延濤」、「穀年」兩翁支撐此一畫會，使畫展綿延不斷。（此為最後一次「七友畫展」）。
2009	5月22日至6月14日，國立歷史博物館舉行「七友畫會五十週年紀念展」，出版專輯《蘭譜清華：七友畫會五十週年紀念展》，並舉行學術研討會。

團體名稱：星期日畫家會

創立時間：1955.7.1

主要成員：陳錫樞、邱水銓、陳國寅、蔡蔭棠、羅美棧、蔣瑞坑、陳炳沛、黃清溪、陳光熙、謝其淼。

地　　區：臺北

性　　質：西畫

星期日畫家會的成立宗旨為：「倡導業餘美術活動，提高社會大眾對於繪畫之興趣，亦藉休閒假期作健全心靈的藝術活動。」而其入會資格，須由本會會員二人介紹，經理事會通過（1989年時有會員十六人）。固定舉行聯展或集會、會員作品聯展、集會寫生或習作、會員大會等。

「星期日畫家會」顧名思義，是主要利用星期假日作畫的業餘畫家社團。根據創始會員邱水銓之追憶，戰後初期他在臺北市大同中學擔任物理科老師時，與同校的美術老師張萬傳過從甚密而深受感染。在張萬傳的指導和鼓勵之下，邀集了熱愛繪畫、誠懇樸實的教育界同好：蔡蔭棠、陳錫樞、陳炳沛、陳光熙、陳國寅、黃清溪再加上邱水銓本人，效法日本「日曜畫家會」而成立「星期日畫家會」，請張萬傳擔任指導老師，並於 1955 年 7 月 1 日於臺北市中山堂舉行首次會員聯展。1955 至 1989 年期間，持續辦聯展於臺北中山堂、省博館、國立藝術館、國軍文藝活動中心、臺北美國文化中心、福星國小禮堂、春之藝廊、哥雅

右圖：
成立四十週年展之展覽廣告。

左圖：
2005年「星期日畫家畫會成立五十週年聯展」請柬。（星期日畫家會提供）

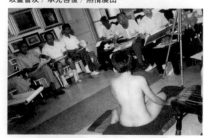

畫廊、華明藝廊、千巨藝廊、仁富美術中心、臺北社教館，共舉辦過三十四屆。之後，1990 年第 35 屆會員作品聯展於社教館展出。1995年 10 月，舉行 40 屆年展於臺北市立社教館。

　　而 1995 年舉辦 40 屆年展時，其廣告資料上特別標示指導教授為張萬傳、洪瑞麟和廖德政。根據邱水銓 2008 年在〈張萬傳與臺灣畫壇第一業餘性畫會——「星期日畫家會」之誕生〉一文中表示：「邱水銓本人從第 1 屆起參加至第 51 屆之會員作品聯展，未曾間斷。」2008 年，張萬傳百歲誕辰紀念，「星期日畫家會」舉辦第 53 屆會員展來紀念張萬傳。

約1995年在淡水寫生後，於淡水教會庭間休息聊天。左起蔣瑞坑、張萬傳老師、邱水銓。（星期日畫家會提供）

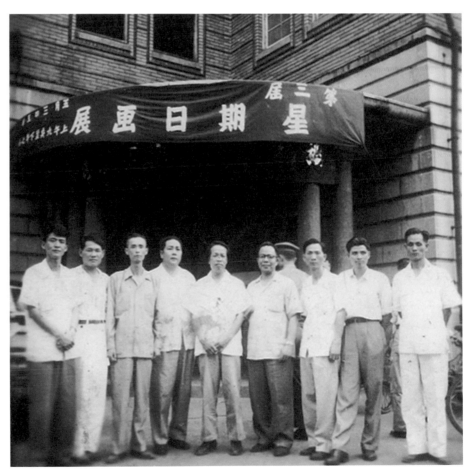

1957年，會員合影於第3屆畫展會場入口，左起：蔣瑞坑、黃清溪、蔡蔭棠、呂基正、張萬傳、陳錫樞、陳炳沛、邱水銓、陳國寅。（星期日畫家會提供）

1958年（第4屆）展覽後之研討及慶祝會，在西門町新永樂酒家。前排左起：絲繼英、邱水銓、蔡蔭棠；後排左起：羅美棧、陳錫樞、陳國寅、蔣瑞坑、陳炳沛；兩位女性為服務生。（星期日畫家會提供）

18 新綠水彩畫會

團體名稱：新綠水彩畫會
創立時間：1955
主要成員：馬白水、李德、蕭仁徵等。
地　　區：臺北
性　　質：水彩

　　新綠水彩畫會為馬白水所領導，其會員以馬白水弟子為主。1955年12月30日至1956年元旦，該會於臺北市中山堂舉行了一次「新綠水彩畫展」，參展者除了會員之外，還邀請香洪、席德進等人一併展出，共展出水彩百餘幅。

　　1958年4月19至21日新綠水彩畫會仍於中山堂舉行會員展，據報載，由馬白水領導的新綠水彩畫會之會員多為業餘畫家，本屆另邀請廖繼春教授等提供水彩畫作參與，共展出百餘件。

1953年馬白水（右
4）與學生合影於「新
綠畫會聯展」會場。

馬白水（右5）、文霽
（左3）、李德（左
1）與新綠水彩畫會會
員合影於1955年。

左頁上圖：
約1955年馬白水（右
4）與新綠水彩畫會會
員前往新店銀河洞寫
生。

左頁下圖：
馬白水，
〈中興大橋〉，
水彩、紙本，
123.2×58.4cm，
1964。

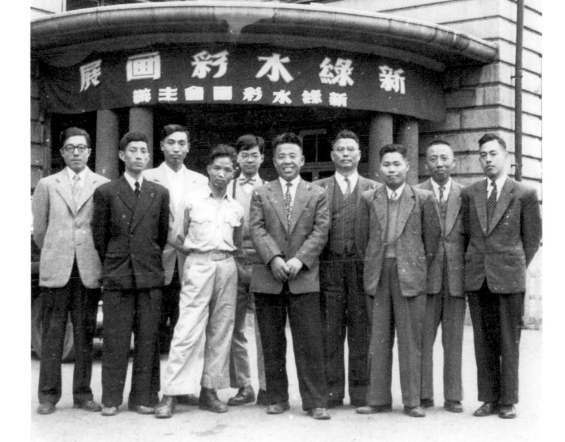

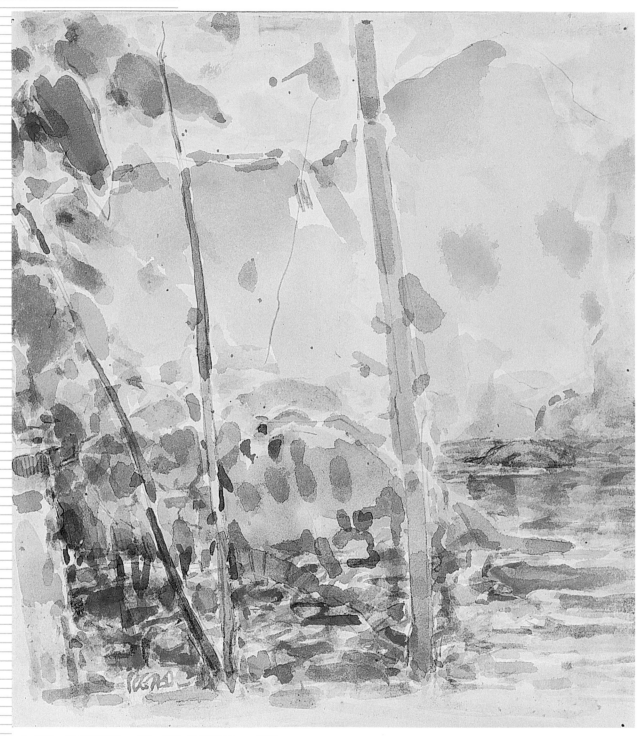

▍ 李德，〈寥落似新秋〉，水彩、紙本，29.5×25.5cm，1975。

▍ 馬白水編著的《水彩畫法圖解》。

19
東方畫會

團體名稱：東方畫會
創立時間：1956.11
主要成員：李元佳、吳昊（吳世祿）、夏陽、陳道明、歐陽文苑、霍剛（霍學剛）、蕭明賢、蕭勤、黃博鏞、金藩、秦松、陳昭宏、黃潤色、鐘俊雄、李錫奇、席德進、李文漢等。
地　　區：臺北市、新北市。
性　　質：前衛繪畫

　　「東方畫會」與「五月畫會」是 50 年代中期臺灣極具代表性的前衛美術團體。雖然 1957 年東方畫會的首屆展出之時間點，略晚於「五月畫會」。但其畫會團體的成立則大約早了半年左右。

　　「東方畫會」名稱之由來是創始會員們經過不少選項之討論，最後採納霍剛（1932-）之提議，因獲得最多的共識而拍板定案。主要寓意有二：1. 太陽自東方升起，有朝氣活力，象徵藝術新生的力量；2. 相對於西方文化，畫友都生長在東方，而且多數創作都著重於東方精神的表現。

　　「東方畫會」在 1957 年 11 月的首屆展出時，就已然明顯展現出現代藝術的傾向。首屆參展「東方畫會」的成員，包括：被專欄作家何凡（夏承楹）稱之為「八大響馬」的李元佳、吳昊、夏陽、陳道明、歐陽文苑、霍剛、蕭勤、蕭明賢等八人，再加上黃博鏞與金藩二人。年齡僅在二十二歲至三十歲之間，他們清一色是李仲生的學生，其中臺北師範六人，包括：李元佳、黃博鏞、陳道明、霍剛、蕭勤、蕭明賢；空軍四人，包括：吳昊、金藩、夏陽、歐陽文苑等。

　　首屆「東方畫會」的展覽目錄，係由夏陽起草執筆，以〈我們的話〉為題目，宣揚該畫會之理念：

左頁圖：
霍剛，〈無題64〉，
水墨、紙本，
58×40cm，1964。

左圖：
1960年代現代版畫會與
東方畫會成員合影。

右上圖：
東方畫會成員與席德進
（左4）合影。

右下圖：
第4屆「東方畫展」參展
成員合影於會場。

20世紀的一切早已嚴重地影響著我們，我們必須進入到今日的時代環境裡，趕上今日的世界潮流，隨時吸收新的觀念，然後才能發展創造，就藝術方面而言，如果僅是固守舊有的形式，實為窒息了中國藝術的生長，不但使傳統的精神永遠無從發揮，並且反而造成了日趨沒落底必然情勢。

這段文字闡明了該畫會的成立和展覽的推出，主要是針對當時國內畫壇風氣之保守而感到不滿，力圖積極接駁時代脈動，趕上世界潮流。不過，在接駁世界時代潮流之際，卻仍然不會放棄源遠流長的本國文化底蘊，甚至進而積極從固有文化藝術遺產中，提煉出與國際新潮相融之元素來，並加以活用：

……我國傳統的繪畫觀，與現代世界性的繪畫觀在根本上完全一致，惟於表現的形式上稍有差異，如能使現代繪畫在我國普遍發展，則中國的無限藝術寶藏，必將在今日世界潮流中以嶄新的姿態出現……。

由於會員普遍半具象、半抽象，甚至於抽象之前衛畫風，在海峽兩岸緊張對峙的戒嚴時期，為了強調其自由心靈發揮之可貴，而有別於共產集團的所謂「藝術大眾化」（按：亦即毛澤東所主張「藝術要為工、農、兵服務」）的謬論，進而展現該畫會創作途徑之正當性起見，因而又主張：

……真正的藝術絕不是所謂象牙塔中的產品，絕不是自我陶醉的工具，而是給大家欣賞的，但是我們反對共產集團的藝術大眾化底謬論，因為如此正是減少了人們美感的多樣需要，縮小了人們美感的範圍，這不當

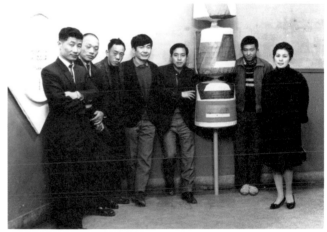

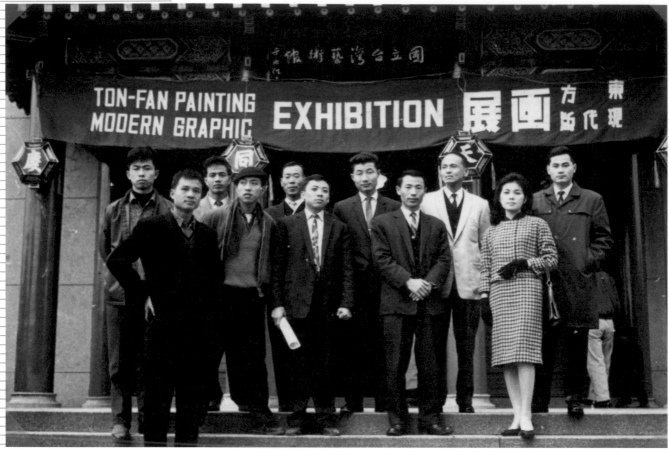

1962年東方畫會成員合影於國立藝術館前。

為一種心靈底壓迫，我們認為大眾藝術化是對的，一方面盡量提倡以養成風氣，另一方面將各種各樣的藝術放在人們的眼前，這樣才能使人們的視野得到了自由，而使心靈的享受擴展無限。藝術家創造各種的性格典型底作品，於是，各種性格典型的人們也都可以找到他們所喜愛的藝術，那麼，比起共產集團規定人們必須以何種作風為藝術欣賞的對象而言，我們的意見，也是自由世界共同的趨向，將是毫無疑義的加強了藝術的擴大和深遠。最後我們這樣說：中國一切美術的偉大遺產，我們極為珍視，但是，一個民族必須是永遠活著的，生長著的，在生長過程中，她一方面留下歷史，一方面需要著新的資源。現在已經是 20 世紀的 60 年代了，她在過去的半個世紀曾留下了什麼？而現在將需要著什麼？我們想，中國的藝術家們，至少到現在是應該開始注意到了。

雖然李仲生是東方畫會的導師，但他始終未曾提供作品參展。該畫會之會員頗為穩定，除初期加入朱為白，並與「現代版畫會」的秦松、李錫奇、江漢東、陳庭詩多次聯展之外，在後期再加入李錫奇、黃潤色、陳昭宏、鐘俊雄，與資深畫家席德進、李文漢等人。

「東方畫會」的成員由於 1963 年夏陽赴法、李元佳赴義大利，1964 年霍剛也赴義大利、蕭明賢赴法，畫會活動在 1966 年的第 10 屆展出後已趨消退，走向個人風格的獨自發展。1971 年，「東方畫會」在臺北凌雲畫廊作最後一次展出後，即告終止。前後一共展出十五屆。

"Pittura - h.5" (100 x 70) 1959

HSIAO CHIN
(Shanghai, 1935)

Ha iniziato i suoi studi artistici nella facoltà di Belle Arti della scuola di Magisterio di Taipei nel 1951 e nell'atelier del pittore surrealista cinese Li Chun-Sen, nel 1952. Nel 1956 ha ottenuto una borsa in Spagna; lo stesso anno ha compiuto viaggi a Hong-Kong, Manila, Saigon, Colombo, Suez, Marsiglia, Irun e Madrid; da allora risiede a Barcellona. Nel 1958 è stato a Madrid, Valencia, Firenze, Venezia, Milano e in Svizzera. Nel 1959 a Bilbao, Cannes, Nizza, Firenze, Roma e Milano.
E' membro fondatore del gruppo « TON-FAN » nato in Cina nel 1957 e ne è il rappresentante in Europa. E' stato critico d'arte moderna delle riviste « United Daily News » di Taipei e « The Cosmorama Pictorial » di Hong-Kong. E' membro del « Real Circulo Artistico », del « Cercle Maillol de Instituto Francés » e della « Asociacion de Artistas Actuales » di Barcellona e del « Movimiento Artistico del Mediterraneo » di Valencia.

Esposizioni collettive:

Exposicion di Belle Arti di « Sue-Sen » (Taipei, 1952).
Esposizione del « Cercle Maillol » (Barcellona, 1957/58).
IV Salone del Jazz (Barcellona, 1957).
I - II e III Salon de Mayo (Barcellona, 1957/58/59).
IV Esposizione Nazionale di Belle Arti Cinese (Taipei, 1957).
I e II Esposizione « TON-FAN » (Taipei, 1957/58) insieme agli artisti spagnoli d'avanguardia).
I Salone di pittura cinese (Galleria Jardin - Barcellona 57).
Esposizione di pittura cinese attuale (Madrid, Siviglia, 1958).
I Esposizione della Giovane Arte Asiatica (Tokio, 1958).
Esposizione di Arte attuale del Mediterraneo (Valencia, Lerida, Alicante, Malaga, Tortosa, Castellon, 1958).
I Salone di Settembre (Sitges, 1958).
Esposizione « Valori Plastici Attuali » (Palma di Majorca '58 e Malaga 1959).
Esposizione « TON-FAN » (Palazzo de la Virreina, Barcellona 1958).
Esposizione « Tre Pittori » (Sala Gaspar, Barcellona 1959).
Selezionato per la V Biennale di San Paolo del Brasile.

Esposizioni personali: Museo Municipale di Matarò (Matarò) 1957; Galleria « Fernando Fè » (Madrid 1958); Centro di Studi Nordamericano (Valencia 1958); Galleria « Numero » (Firenze 1959).

Opere in collezioni: Museo d'Arte Moderna di Barcellona; Collezioni private in Cina, Spagna, Italia, Svizzera, Venezuela ecc.

Collezione "Le Presenze" della Galleria Blu, Milano

▋ 1959年「東方畫展」於海外展出的展覽目錄。

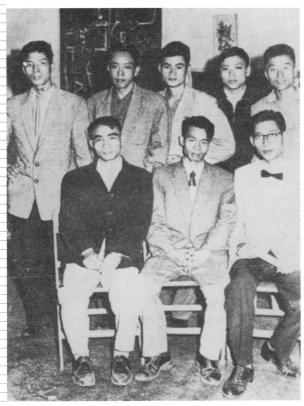

▋ 1957年第1屆「東方畫展」及西班牙現代畫家聯合展，畫家合影於臺北新聞大樓展場。後排左起：黃博鏞、吳昊、蕭明賢、霍剛、歐陽文苑；前排左起：李元佳、夏陽、陳道明。

東方現代備忘錄
—穿越彩色防空洞—

▋ 1997年出版之《東方現代備忘錄》封面。

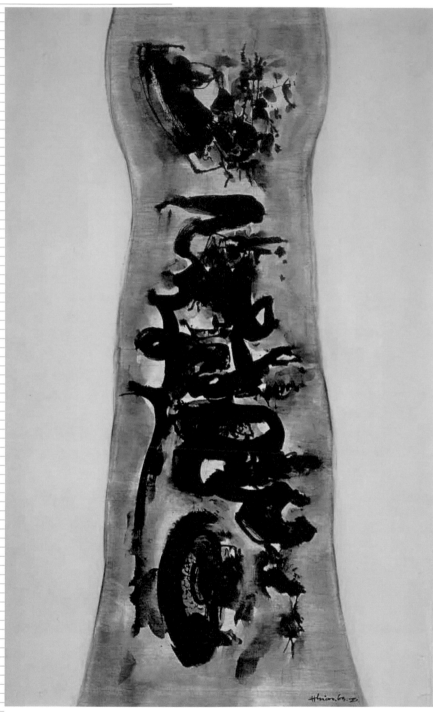

左圖：
蕭明賢，〈形象B〉，水墨、油彩、壓克力彩、畫布，117×73.4cm，1963。

右圖：
秦松，〈禪立〉，木刻版畫，88.7×26.7cm，1963。

右頁上圖：
李錫奇，〈大書法9001〉，壓克力，181×300cm，1990。

右頁下圖：
蕭勤，〈間〉，水墨、紙，37×47cm，1962。

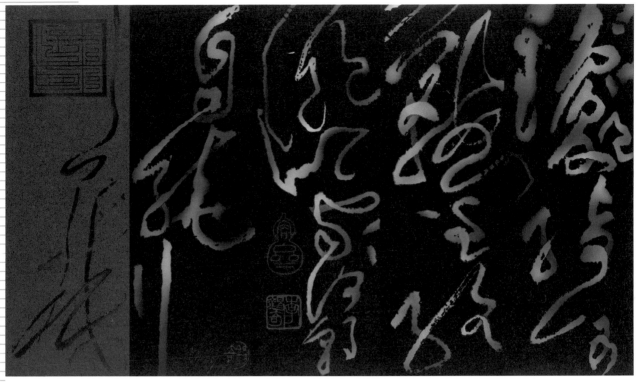

東方畫會年表	
1956	11月，霍剛、夏陽、歐陽文苑、吳昊、李元佳、蕭明賢、陳道明、蕭勤八人合組「東方畫會」，「東方」之名，即由霍剛所提議，經討論取得共識。之後隨即由霍剛和歐陽文苑前往臺北市政府民政局社會科詢問申請畫會的備案問題，當時美術界已經有「中國美術協會」，在「同性質的團體，只可成立一個」的理由下，「東方畫會」的申請未獲批准。 12月起，留學西班牙的蕭勤，開始以《聯合報》派駐歐洲通訊員的身分，撰寫〈歐洲通訊〉、〈西班牙航訊〉等專欄，一系列介紹歐洲畫壇現況。
1957	9月，第4屆全國美展，「東方畫會」會員歐陽文苑、夏陽、吳昊、李元佳等人均入選於西畫部。蕭明賢的作品雖於全國美展中落選，卻在巴西聖保羅的國際雙年展中獲得了「榮譽獎」，讓會員們為之士氣大振。 11月，第1屆「東方畫展」於臺北市新生報新聞大樓舉行，畫展全名為「第1屆東方畫展——中國、西班牙現代畫家聯合展出」。由東方創始會員再加上黃博鏞和金藩二人，與十四位西班牙畫家作品聯合展出。又因蕭勤負責海外的「東方畫展」，首展隨後於西班牙巴塞隆納花園藝廊展出。 何凡以〈響馬畫展〉為主題，於畫展前幾天（11月5、6日）於《聯合報》副刊中分兩天報導，以戲謔口吻用「響馬」一詞，來稱呼這八位天不怕、地不怕具衝創性格之創始會員，因而所謂「八大響馬」之名遂因此不逕而走。
1958	11月，第2屆東方畫展仍於新北市新生報新聞大樓展出，朱為白加入為新成員。西班牙現代畫家七位提供作品參展。蕭勤與霍剛於展出期間，先後於《聯合報》發表〈釋非形象繪畫〉與〈如何欣賞現代繪畫〉之推廣性文章，作一般性的欣賞引導。
1959	3月，「東方畫會」與義大利璐美羅畫廊聯合舉辦一場「義大利現代畫家小品展」於臺北美而廉畫廊。 12月，第3屆「東方畫展」於臺北市國立臺灣藝術館展出（未邀國外畫家參與）。蔡遐齡加入成為新會員（僅參加兩屆）。
1960	3月25日，「中國現代藝術中心」聯合展覽在國立歷史博物館布展時，秦松以一件油彩畫在宣紙上的抽象畫，題名為〈春燈〉，被誤會其畫面中隱藏倒反的「蔣」字，疑有「反蔣」的嫌疑而遭立刻取下，由館方查封，即所謂之「反蔣事件」。 11月，第4屆「東方畫展」在臺北市新生報新聞大樓展出，新加入秦松為新成員。並配合舉辦「地中海美展」及「國際抽象畫展」，其後又於美國紐約米舟畫廊展出。 時任國際文教處處長張隆延，在《文星雜誌》發表一篇〈東方畫展與國際前衛畫——落花水面皆文章〉之文字，肯定「東方」、「五月」、「四海」畫會成員之藝術成就。
1961	第5屆「東方畫展」於臺北市國立臺灣藝術館展出，計有霍剛、夏陽、歐陽文苑、吳昊、李元佳、蕭明賢、陳道明、蕭勤、朱為白、秦松等十人展出。
1962	第6屆「東方畫展」與「現代版畫會」於國立臺灣藝術館舉行聯合畫展。本屆新增會員黃潤色、陳昭宏，不過創始會員之蕭勤、陳道明、李元佳則未提供作品參展。（現代版畫會參與成員中，除了秦松是兩個畫會共同會員之外，另有江漢東、李錫奇、陳庭詩參展）。

1958年在巴賽隆納舉行的東方畫展。

1963	第7屆「東方畫展」再與「現代版畫會」於國立臺灣藝術館聯合展出，李錫奇正式加入東方畫會，夏陽已赴法，李元佳已赴義大利，但仍與蕭勤皆提供作品參展。
1964	第8屆「東方畫展」於國立臺灣藝術館展出（本屆採納黃朝湖等藝界人士之建議，不再與「現代版畫會」聯展）。本屆新加入鐘俊雄為新會員，兩年未參展陳道明也恢復參展。
1965	第9屆「東方畫展」於國立臺灣藝術館展出。本屆加入席德進、李文漢和義大利畫家瑪佐拉（A. Mazzola）等為新會員，但創始會員蕭明賢從本屆起因個人因素退會，並自此淡出畫壇。本屆邀請以義大利為主的外國現代畫家達十九位，共同展出，並印製了圖文並茂的展覽目錄。
1967	第10屆「東方畫展」於臺北市海天畫廊舉行，林燕加入成為新會員。蕭勤自本屆起未再參展「東方畫展」。
1968	第11屆「東方畫展」於臺北市文星藝廊展出；第12屆「東方畫展」於臺北市耕莘文教院展出。
1969	第13屆「東方畫展」於臺北市耕莘文教院展出。
1970	第14屆「東方畫展」於臺北市聚寶盆畫廊展出。
1971	第15屆「東方畫展」於臺北市凌雲畫廊展出之後，畫下休止符，遂告解散。

21

五月畫會

團體名稱：五月畫會
創立時間：1957.5
主要成員：郭東榮、郭豫倫、劉國松、鄭瓊娟、李芳枝、陳景容、莊喆、顧福生、韓湘寧、彭萬墀、胡奇中、馮鍾睿、陳庭詩等。
地　　區：臺北
性　　質：前衛繪畫

　　「五月畫會」是由臺灣師大藝術系的幾位畢業校友創設成立，創始會員包括：郭豫倫、李芳枝、劉國松、郭東榮、陳景容、鄭瓊娟等人。其中除陳、鄭二人為 1956 年畢業外，其餘四人均為 1955 年畢業；在性別上男四女二；在省籍上，本省四人、外省二人。日後史家對於這個畫會重要性的評價與肯定，並不是來自這個畫會初創時提出的任何主張與創作表現。據劉國松日後所言：五月畫會成立之初，基本上是「全盤西化」的，甚至連在名稱上，也是取法於巴黎的「五月沙龍」，當時的希望是朝向「五月沙龍」的同一目標。因此這個畫會在創設之初，只是希望成為一個研習西畫、彼此激勵、觀摩，並定期發表作品的校友畫會。

1957年，首屆「五月畫展」於臺北市中山堂舉行。左起：劉國松、鄭瓊娟、李芳枝、陳景容、郭東榮、郭豫倫。

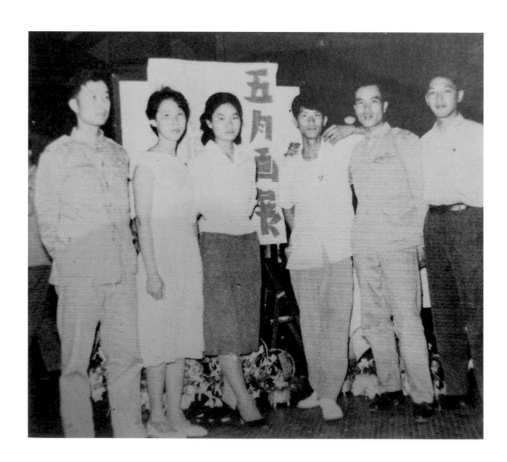

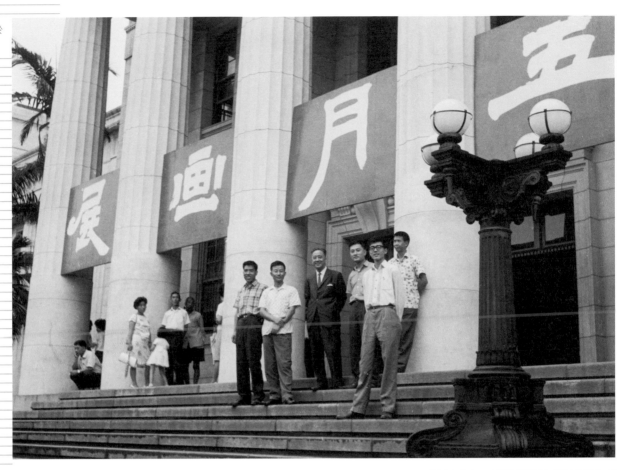

五月畫會成員合影於省立博物館門口。

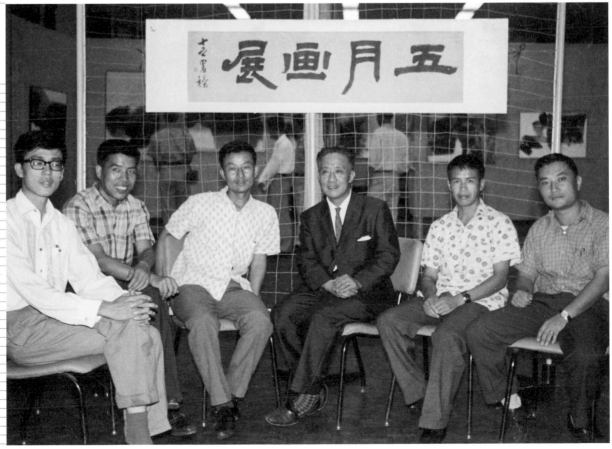

張隆延（右3）與五月畫會成員合影。右起：莊喆、胡奇中、張隆延、劉國松、馮鍾睿、韓湘寧。

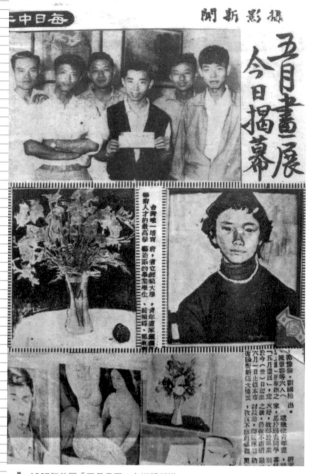

▌1957年首屆「五月畫展」之媒體報導。

▌2006年，「五月畫會五十週年紀念展」畫冊封面。

▌五月畫會成員與畫友合影。右起：陳庭詩、莊喆、馮鍾睿、郭豫倫、韓湘寧、胡奇中。

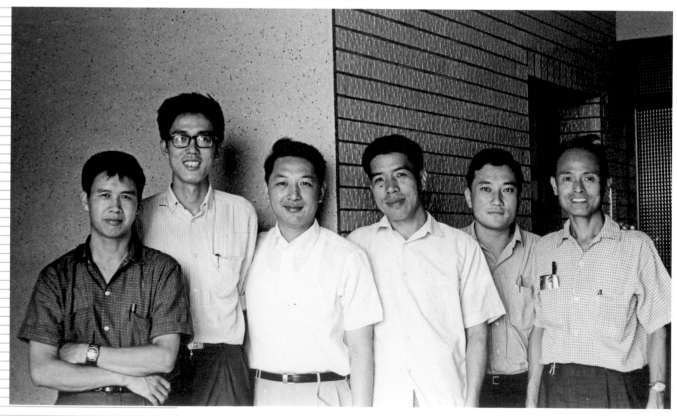

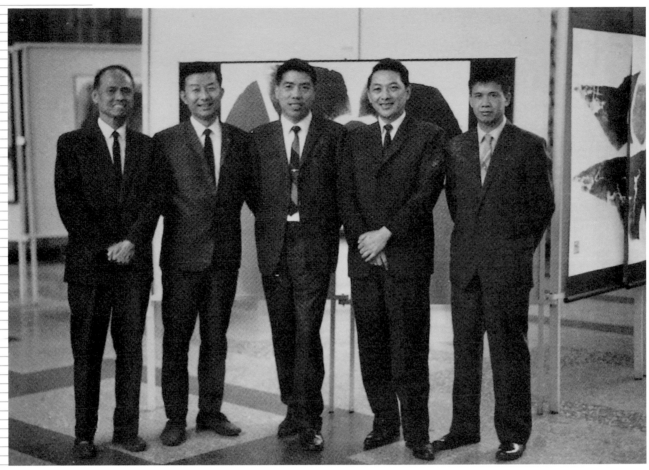

▌「五月畫會」成員合影。左起：陳庭詩、劉國松、馮鍾睿、郭豫倫、胡奇中。

▌1958年，第2屆「五月畫展」會場。左起：顧福生、劉國松、郭東榮、黃顯輝、陳景容。

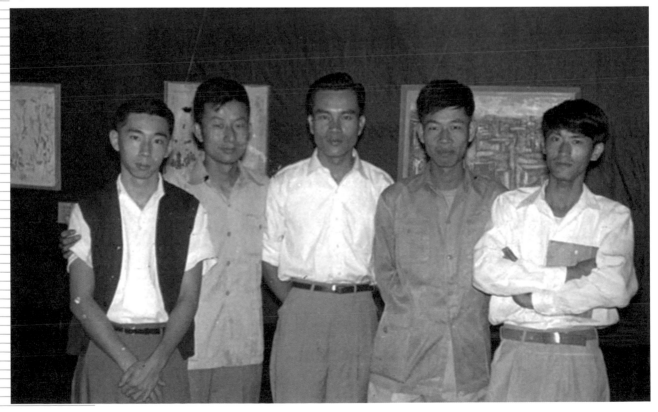

這個畫會日後之所以獲得重大的評價，乃是由於他們在第3屆之後，逐漸形成一個以抽象繪畫為追求目標的激進前衛團體，並帶動了戰後臺灣畫壇抽象風潮及水墨創新。日後成為這個畫會代表成員的畫家，也逐漸轉變為以大陸來臺青年為主，包括臺師大畢業的劉國松、莊喆、顧福生、韓湘寧、彭萬墀，以及非師大系統的原「四海畫會」成員胡奇中、馮鍾睿，和較後期的陳庭詩等人。

1959年第3屆「五月畫展」展出前夕，劉國松撰寫了〈不是宣言——寫在「五月畫展」之前〉一文，分別發表於同年5月4日刊行的《筆匯》革新號第1卷第1期，與5月29日的《中央日報》，雖然標題明示「不是宣言」，但實際內容卻清楚展現了「五月畫會」成立之初的動機、目的和決心。其中寫道：「誠然，我們在校修了不少的教育課程，沒有把全部精神花在藝術的學習上，但我們卻是一群藝術的狂熱者，眼見畢業後就開始的藝術生命，不依附在那些老畫伯門下就沒有出路，這種青年人的苦悶，更促成我們組織『五月畫展』的決心。」

依據劉國松的說法：「五月」組成的動機，是因目睹「先輩畫家」包攬「省展」、假公濟私、照顧私門弟子；復在展覽會中，打著「國畫」旗幟，展出「日本畫」……的「傷心」事實；因此，想要藉著畫會的組成，為富有創意的青年畫家，尋求出頭機會，進而發揚「固有文化」與「民族精神」。

至於「五月」組成的決心，則是來自那些譏諷「師大藝術系畢業生，只是好的中學教員，不可能在藝術上有所成就」的刺激，而產生的反應。至於「五月」組成目的，劉國松清楚的標舉出三項：

1. 以畫會間的競爭，促使藝術家的努力，存菁去蕪，確立藝術家學術性的身分與地位，進而推動整個國家的藝術運動。

2. 提供師大藝術系畢業同學，一個發表作品，展現自我的機會。

陳景容，〈房子與樹木〉，
油彩、畫板，40×51cm，1954。

3. 藉著年輕人率直而銳利的「感受性」和大膽而潑辣的「表現力」，去刺激老練成型、創作欲消沉的老畫家。（以上引用參考自蕭瓊瑞《五月與東方——中國美術現代化運動在戰後臺灣之發展（1945-1970）》）

五月畫會年表	
1957	5月10日，第1屆「五月畫展」在臺北市中山堂揭幕，郭東榮、郭豫倫、劉國松、李芳枝、鄭瓊娟、陳景容等六人參展，均為臺灣省立師範大學藝術系之畢業校友，展出之作品均為西畫。施翠峰於《聯合報》的「藝文天地」發表評介文字。
1958	5月，第2屆「五月畫展」展出郭東榮、郭豫倫、劉國松、陳景容，以及新會員顧福生、黃顯輝（均為臺師大1957年畢業校友）共六人參與展出，鄭瓊娟已離臺赴日，此後未再參展，李芳枝為留學而忙於加強法文，本屆也未參展。獲虞君質教授撰文評介鼓勵。
1959	第3屆「五月畫展」，除了第2屆的六位成員之外，新增了莊喆、馬浩（原名馬浩智）兩位新會員（皆為師大藝術系1958年畢業），合計八人展出作品。劉國松在展出前寫了〈不是宣言——寫在「五月畫展」之前〉一文，分別刊登在《筆匯》革新版1卷1期以及5月29日的《中央日報》。明白標示了五月畫會的組成動機，目的和決心等基本思想。劉國松和黃顯輝兩人在本屆中開始展出非形象畫作。本屆展出之後，《聯合報》「新藝版」有白擔夫、王家誠發表評介文字，另有史迪於《筆匯》1卷2期中發表評介文字。
1960	第4屆「五月畫展」，創始會員之一的陳景容赴日留學；新增謝里法、李元亨（僅參加一屆就未再參展而赴法定居）兩位1959年師大藝術系畢業校友之新會員。自本屆開始，五月畫會之畫風，幾乎一致脫離自然形象羈絆而進入非形象、抽象之境的發展導向。
1961	第5屆「五月畫展」，展出郭東榮、劉國松、莊喆、顧福生之外，再加入臺師大藝術系專修科1961年畢業校友韓湘寧，出身海軍背景的「四海畫會」成員胡奇中和馮鍾睿兩位抽象風格畫家，讓畫會改變了初期以臺師大藝術系校友為組合對象，轉化成為「以藝術理念及成就做為入會考量」的畫會性質，因而更加凸顯了統調的理念和風格。詩人余光中自本屆起，持續撰文闡揚推崇「五月畫展」，對畫會成員有相當中肯的評析而且啟發頗多。 8月，東海大學教授徐復觀開始持續撰文質疑現代藝術，並牽扯到敏感的政治問題，因而劉國松隨即撰文回應反駁，一來一往，延續到1962年間，掀起臺灣畫壇的「現代畫論戰」，由於筆戰期間，劉國松身先士卒而文筆犀利地強力回應，無形中讓「五月畫會」取得了為「現代畫」發言的地位。
1962	第6屆「五月畫展」以「現代繪畫赴美展覽預展」為展覽標題，首度在臺北市國立歷史博物館的國家畫廊展出，本屆除了會員劉國松、莊喆、胡奇中、馮鍾睿、謝里法之外（郭東榮和顧福生因為分別赴日、法研習畫藝而退出展覽），臺師大藝術系教授廖繼春、孫多慈，資深畫家楊英風、王無邪，以及師大藝術系大四學生彭萬墀、年輕藝術家吳璞輝等人，教育部國際文教處長張隆延則展出書法作品，虞君質則掛名名譽會員，共十二人展出，陣容相當可觀。因而讓「五月畫會」推上了臺灣「現代繪畫正統」的主流地位。畫展開幕由黃季陸教育部部長親自主持，開幕式後，會員們並和越南來訪的藝術家、音樂家、建築學者等十七人，舉行「現代藝術座談會」。楚戈和李鑄晉教授喻之為「五月的黃金時代」。 莊喆以〈雲彩〉一作，獲香港第1屆國際繪畫沙龍金牌獎。

劉國松，〈山外山〉，彩墨、紙本，99.3×94.5cm，1968。

1963	第7屆「五月畫展」，計有劉國松、莊喆、胡奇中、馮鍾睿、韓湘寧、彭萬墀、楊英風、廖繼春、張隆延，以及缺展已達五次的李芳枝從瑞士寄回作品參展，合計十人展出。（謝里法因為赴法，本屆起未再參展）。 本年「五月畫會」畫家的作品赴澳門展出。 莊喆於國立臺灣藝術館舉行首次個展。 劉國松發明粗筋棉紙（國松紙）形成獨特畫風。
1964	第8屆「五月畫展」，有劉國松、莊喆、胡奇中、馮鍾睿、韓湘寧和李芳之、張隆延（展書法作品）等七人展出，國立藝術館特別印製《五月畫集》（但卻僅收入劉、莊、胡、馮、韓等五人作品），余光中為此一畫集撰寫了一篇長達六千餘字的長序，同時也發表在14卷2期（總號80）的《文星》月刊。內容頗為嚴謹而相當有分量。 本年「五月」作品在楊英風之安排下，遠赴義大利羅馬展出。 本年彭萬墀、胡奇中兩人分別於臺北舉行個展。
1965	第9屆「五月畫展」，加入陳庭詩為新會員。 劉國松、莊喆分別於臺北市國立臺灣藝術館舉辦個展。 11月，第5屆全國美展，楊英風、劉國松任籌備委員；「五月」會員廖繼春、孫多慈、張隆延、莊喆任西畫部評審委員；李元亨獲雕塑類佳作（金尊獎）。（此則訊息與劉國松等人之年表所計略有出入，筆者主要依國立臺灣藝術教育館2006年所印行《中華民國美術展覽會概覽（1929-2005）上冊》之內容所記載） 莊喆參加國泰航空公司主辦之亞洲代表畫家巡迴展，獲臺灣區首獎。 劉國松論文集《中國現代畫的路》一書，由臺北市文星書店出版。
1966	劉國松、莊喆獲美國洛克斐勒三世亞洲美術基金會贊助，先後赴美考察一年多。 劉國松的《臨摹·寫生·創造》，莊喆的《現代繪畫散論》均由臺北市文星書店出版。國立歷史博物館出版《劉國松畫集》。 由美國愛荷華大學華裔教授李鑄晉與美籍藝術史學者羅覃（Thomas Lawton）之策展下，選定「五月畫會」的劉國松、莊喆、馮鍾睿，以及余承堯和旅美的王季遷、陳其寬等人之作品，舉行為期兩年的「中國山水畫的新傳統」畫展，巡迴美國各地。
1967	劉國松於美國紐約諾德勒斯畫廊，以及密蘇里州堪薩斯市納爾遜美術館舉辦個展；莊喆在美國密西根州安阿堡市弗爾賽畫廊，以及紐約諾德勒斯畫廊舉行個展。
1968	劉國松當選中華民國十大傑出青年。
1970	五月畫會新加入洪嫻，與原有之會員劉國松、馮鍾睿、胡奇中、陳庭詩，共五人參與「五月畫展」，國立藝術館印行精裝本《五月畫集》。
1971	因胡奇中出國，「五月畫展」僅剩四人展出。
1972	第15屆「五月畫展」於臺北市凌雲畫廊展出結束之後，此後一年一度的「五月畫展」遂告中止。
1991	5月，原「五月畫會」創會元老郭東榮發起成立「臺灣五月畫會」，並被推舉為首任理事長，完成政府立案，前「五月畫會」會員有鄭瓊娟、陳景容等人加入，並大量吸收新血，迄今仍持續活動。

莊喆的油畫作品〈馬遠的預言〉。

郭東榮，〈師大化裝晚會〉，油彩，130×194cm，1955。

HU, Chi-chung
Born 1927; a native of Chin-yun, Chekiang
province; serves in the Marine Corp of
the Republic of China; Works exhibited
at the International Art Exhibition of
Paris and at the Biennale International
Art Exhibition at Sao Paulo were select-
ed by the National Museum of History
since 1957 joined WU-YUEH-HWA-HWEI
in 1961

胡奇中
HU, Chi-Chun

郭東榮
KUO, Tung-yung

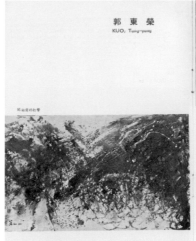

KUO . Tung-yung
Born in Chai-yih, Taiwan Province in 1931;
graduated from the Taiwan Provincial Normal
University in 1955 and founded the WU-YUEH-
HWA-HWEIto-gether with LIU Kuo-sung;
works shown in various exhibitions have won
recogniton and national prizes many times.

FONG, Chung-ray
Born in 1933 in T'ang-ho of the Honan Province; serves
in the marine Corp of the Republic of China; joined the
Exhibition for the first time this year; works exhibited in
the Biennae International Art Exhibition at Sao Paulo
and the International Painting Salon in Hongkong from
which he has won a Silver Medal.

馮鍾睿
FONG, Chung-ray

劉國松
LIU, Kuo-sung

LIU, Kuo-sung
Born 1932; a native of Yih-tu of the Shan-
gtung Province; graduated from the Taiwn
Provincial Normal Univer. in 1955; one of the
Founders of The Exhibition and has been the
most active member of the association; works
have been exhibited at the Asian Youth Art
Exhibition, the International Youth Art Exhibi-
tion in Paris and the Biennale International
Art Exhibition at Sao Paulo.

KU, Fu-sheng
Born 1934 a native of Lien-shuei, Kiangsu
Province; graduated from the Department
of Fine Arts of the Taiwan Provincial Nor-
mal University in 1957 Works have been se-
lected by the National Museum of History and
sent to the International Youth Art EXhibiton
in Paris and the Biennale International Art
Exhibition at Sao Paulo. Ku has staged his
One-man-show in April 1961 at the Press
Building Taipei. which turned out to be a
great success.

顧福生
KU, Fu-sheng

韓湘寧
HAN, Shang-ning

HAN, Shang-ning
Born 1939 in Shaug-l'an. Hunan Province; graduated
from the Dept. of Fine Arts of the Taiwan Provincial
Normal University in 1960 joined the WU-YUEH-HW
A-HWEI immediately and his works have won recog-
nition. at private shows even before the National
Museum of History selected his recent paintings to be
exhibited at the Biennale International Art Exhibition
at Sao Paulo of 1961 with the hightest ballots casted
by the seven members of the Selective Committee.

1961年，第6屆五月畫展展覽圖冊之會員簡介及作品。

團體名稱：臺中美術研究會
創立時間：1957.6.16
主要成員：楊啟東、施壽柏、黃潤色、游朝輝、紀慧明、張煥彩、楊
　　　　　啟山、溫思三、陳輝煌、朱錦清、林淑銀、張明容、周
　　　　　鎮、王烔如、廖貴洋等。
地　　區：臺中
性　　質：綜合（西畫為主）

　　長久以來不少文獻都將楊啟東所主導的「臺中美術研究會」與林之
助所主持的「臺灣中部美術協會」混為一體，因而其成立年代常被誤植
為 1952 或 1954 年，成員則往往納入與該畫會無關的林之助、陳夏雨、
顏水龍、葉火城、王水河等人。實際上楊啟東家屬迄今仍保存一幀上頭
標注著：「民國四十六年　臺中美術研究會成立大會紀念」的黑白大合
照。其中的確看不到林之助、陳夏雨等人，因而可以顯見臺中美術研究
會有別於臺灣中部美術協會。

　　基本上「臺中美術研究會」是以楊啟東的學生為主要班底，會員在
楊老師的指導下，定期辦理寫生活動，相互切磋砥礪。會員中的林淑銀
在〈我的恩師楊啟東〉一文中曾經對於這個畫會之性質和活動情形作了
如下之描述：

　　……其中只有黃潤色和我是女性，楊老師特別關心我們兩個。我
　　們這個會常集合在一起研討繪畫技巧，利用假日到附近教區尋幽
　　探景，揹著畫架爬山涉水，探討中部附近的名勝古蹟。由楊老師
　　領隊，引導我們如何取景，如何布局，然後各自認真作畫，常頂著大太陽，直到日落西山時才收工回家。有時雷雨阻撓了我們作畫，於是躲在茅屋豬舍裡，研討寫生的要領。每當作品完成時，必須一一展示，共同評鑑，首先由楊老師批評指點應改進的地方，再由畫友提出觀感，如此一次一次的互相砥礪，我們漸漸能把握重點，使作品更完整，更進步了，楊老師就鼓勵我們參加各種畫展。如中部美展、臺灣省

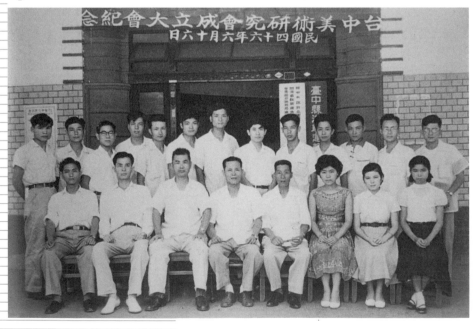

1957年6月16日，臺中美術研究會成立大會時的合影，前排左三為楊啟東。

教員美展、全國美展等，我們畫友大多能入選、獲獎。有了輝煌的成績，大家更努力作畫。在這段時間，東勢、苗栗、南投、鹿港、霧峰、北溝、大坑、頭汴坑等，都有我們的足跡，那裡的名勝古蹟也都讓我們捕捉成畫。這段日子讓我們奠定了繪畫寫生的基礎。

此外，據楊啟東生前口述，其晚期弟子曾淑慧所撰述的〈美術教育的耕耘者——楊啟東〉一文提到：「中部美術研究會」可以說是「中部水彩畫會」（1977年創辦）之前身。

楊啟東，〈鄉下風光〉，水彩，54×39cm，1962。

23
綠舍美術研究會

團體名稱：綠舍美術研究會
創立時間：1957.10.25
主要成員：莊世和、張文卿、陳處世、徐天榜、曾清標、蔡水林、池
　　　　　振周、張瑞騰、楊造化、林慶雲、謝德正、高業榮、莊正
　　　　　國、姚俊英、莊正德、林文彥等。
地　　區：屏東潮州
性　　質：西畫

右頁圖：
莊世和1942年油畫作品〈詩人的憂
鬱〉，曾於第1屆「綠舍美展」中展
出。（莊正國提供）

右下圖：
1958年，第1屆「綠舍美展」之目錄
封面。（莊正國提供）

左下圖：
1958年，第1屆「綠舍美展」之目錄
內頁。（莊正國提供）

　　「綠舍美術研究會」成立於 1957 年光復節，由前輩美術家莊世和
和張文卿（已故）、陳處世、徐天榜等四人共同發起，會址設於潮州鎮
莊世和之住處。翌年（1958）光復節，在潮州鎮中山路的高雄區合會潮
州分公司二樓舉行第 1 屆的「綠舍美術展覽會」。

　　綠舍美術研究會創立之際，莊世和年三十五歲，具有留學日本的資
歷，任教於潮州中學，並已曾在臺北、潮州舉辦過個展，於北部參與過
新興美術運動，在畫壇中頗為活躍；陳處世時齡二十三歲，畢業於臺東
師範，時任教於新埤國小，並跟隨莊世和研究美術理論和水彩；張文卿
二十二歲，畢業於屏東師範並任教於四林國小；徐天榜二十一歲，初中
時期曾受教於莊世和，後畢業於臺灣省立師範大學藝術系，時任教於屏
東女中。就年齡、資歷和輩分而論，都以莊世和為最長，而且陳、徐二
人又曾受教於莊氏。因此，綠舍美術研究會自創會以來，即以莊世和為
主導的核心人物。

　　1958 年光復節，第 1 屆「綠舍美展」揭幕時，莊氏在《商工日報》
中，以〈綠舍美展〉為題目，發表了一篇類似創會宣言之類的短文，對
於綠舍美術研究會之創會動機和宗旨有所述及。莊氏首先從對於當時物

綠舍美術研究會年表

1958	10月，第1屆綠舍美展於高雄區合會潮州分公司舉行，莊世和、陳處世、張文卿、徐天榜展出西畫作品。
1960	10月，第3屆綠舍美展於潮州鎮農會舉行，特邀郭柏川教授提供兩件作品示範展出。
1961	10月，第4屆綠舍美展於潮州鎮農會舉行，特邀郭柏川教授提供兩件作品示範展出。 本屆起開始實施「會員作品研究制」，張瑞騰特別展出十六件作品。
1962	10月，第5屆綠舍美展，除了會員作品之外，張文卿展出十八件研究畫作。
1963	10月，第6屆綠舍美展，除了會員作品之外，陳處世展出十二件研究畫作。
1964	10月，第7屆綠舍美展，除了會員作品之外，攝影家林慶雲、謝德正、張達名各展出十件攝影研究作品。
1968	8月，第8屆綠舍美展於臺北市國立藝術館移動展出。（此後迄至第41屆為止，總共辦理十六次外縣市的移動展出）
1999	第40屆綠舍美展於屏東縣立文化中心舉行，並出版《四十年來的綠舍美術展覽會》。
2007	3月，綠舍美術研究會完成立案手續。莊正國任理事長，莊世和任榮譽理事長。
2011	陳景輝接任理事長。
2015	潘隆志接任理事長。
2017	10月，第60屆綠舍美展，出版《第60屆綠舍美展》。

左圖：
1958年，第1屆「綠舍美展」之會場合影。（莊正國提供）

右圖：
1958年第1屆「綠舍美展」成員合影，左起張文卿、莊世和、陳處世。（莊正國提供）

質文明與精神文化之失調的憂心切入：「……直到今日人類生存競爭劇烈的近世──機械文明發達的廿世紀，我們覺得非常幸福，而又感到難說的不幸──竟生在這精神文化失調的世紀！」

莊氏認為藝術是人文科學最重要的一環，又是精神文化的表徵。而文化是推進國運上所不可忽視的，文化與戰爭又為一爐。如果文化頓衰，則國家也必受影響。至於藝術方面，莊氏則力倡「新興藝術」的研究與推廣工作。在最後，莊氏揭示了「綠舍美術研究會」的宣言：

> 我們的組織：世界藝術蓬勃的今日，我們需要有一群傾心研究美術的組織，在大自然（綠舍）裡，團結一致，相互鑽研「美」的「真理」。誓不求名利，不怕困苦，為藝術而奮鬥，力求追合現代世界文化思潮。
>
> 我們的主旨：
> 1. 脫離庸俗，追求純粹美術。
> 2. 樹立健全的美育。
> 3. 徹底摧毀「偽、惡、醜」的敗習，向「真、善、美」而努力。
> 4. 建設廿世紀的自由中國新藝術。
> 5. 為「自由中國文藝復興」而奮鬥。

這五點主旨，幾乎在每屆的綠舍美展目錄之內都可見到，可算得上是綠舍美術研究會的基本宗旨。由於莊氏前衛美術風格之背景，是以由他所主導的綠舍美術研究會，其宗旨也帶有追求前衛風格之意味。然而，當時的屏東縣美術發展尚在起步階段，是以綠舍美術研究會的成立，主要在於結合地方藝術工作者，藉彼此間的觀摩、研討，互動交流，以帶動地方藝術風氣的滋長。實際上，啟蒙拓荒之意義似更明顯。

為了刺激會員創作，綠舍美術研究會曾自第4屆起，一度實施會員作品研究制，亦即每年輪流請一兩位會員提供較多的作品展出，藉收觀摩砥礪之效。為了拓展視野，其間也曾邀請外縣市名家郭柏川、

楊英風等人提供作品觀摩展出。第2屆以後，又陸續加入了曾清標、蔡水林、林朝棠、何文杞、陳國展、鍾照彥、張瑞騰、鍾海榮、楊造化、林慶雲、高業榮、謝德正、唐子發、莊正國、姚俊英、林文彥、莊正德、林美娥、鄞慧祿、潘隆志、江富松等新會員，目前會員有四十多人。

六十多年來，綠舍美術研究會年年舉辦會員作品聯展，每年除了主要在潮州展出之外，也曾多次於屏東、高雄、臺中、臺北等地移動展出，是目前屏東歷史最為悠久的美術社團。經統計，從第1屆計至40屆為止，參加展出者共兩百四十三人，展出作品五千四百八十一件，其中不少對於美術有長期持續鑽研之熱忱者，尤其會長莊世和更是年年展出而從無間斷，綠舍美術研究會對於早期屏東縣美術風氣之帶動，其績效頗為可觀。而莊世和等人長期不計名利之默默推展文化活動，甚執著精神也實在令人敬佩。

左圖：
第50屆「綠舍美展」作品集封面。

右圖：
《臺灣時報》報導綠舍美術研究會之消息。

第16屆「綠舍美術展覽會」封面刊載莊世和所寫展出的話及美術會主旨。（莊正國提供）

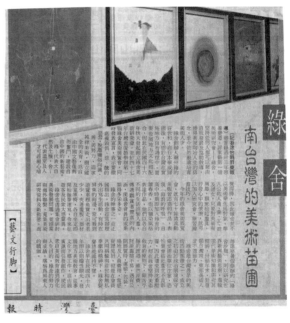

27
四海畫會

團體名稱：四海畫會
創立時間：1958.5
主要成員：胡奇中、馮鍾睿、孫瑛、曲本樂、陳顯棟、楊志芳。
地　　區：臺北
性　　質：抽象繪畫為主

上、下圖：
1960年，第4屆「四海畫展」請柬。

胡奇中，〈聚〉，油彩、畫布，
100×100cm。

　　「四海畫會」於1958年5月正式成立於臺北海軍總部藝工大隊，六位成員都是任職於海軍總部的軍官，其中馮鍾睿、陳顯棟和楊志芳是政工幹校藝術組畢業校友。當時該畫會之展覽頗獲海軍總司令黎玉璽上將的支持，據1960年第3屆「四海畫展」請柬上署「海軍總部政治部主辦」。請柬上印了一篇〈我們的話〉，其內容如下：

　　我們是一群在海軍孕育成長的藝術愛好者，我們是一群熱愛和响（嚮）往海軍的青年，我們領略到海洋的偉大，同時也體認到海軍的重要。

　　海軍生活在海洋，海闊天空，胸襟遠大，海濤彭湃，氣魄宏偉，

馮鍾睿，
〈作品67-19〉，
水墨、紙本，
56×90cm，1967，
臺北市立美術館典藏。

海軍是一高度科學化的軍種，現身海洋，既能讀到萬卷書，又能行遍天下路，見廣識多，人生豐富。

地球上海洋佔三分之二，海洋上是海軍活躍的天地，有志青年，投効海軍，走向海洋，應該是偉大的抱負。

國家需要海軍，海軍需要青年，青年需要德術兼修，允文允武的教育，海軍官校正是青年理想的學府，曷興乎來。

這篇〈我們的話〉，顯然與四海畫會之創會宗旨及創作理念無關，而且更像海軍官校的招生廣告，與請柬中所印的幾位成員的抽象前衛藝術風格頗不協調。如此可以讓我們理解，由「海軍總部政治部主辦」並獲經費支持之理由所在。檢視請柬上會員之畫作，其抽象和前衛之程度不遜於「五月」、「東方」等前衛繪畫團體，而與當時政府倡導的反共抗俄主題的「戰鬥文藝」毫無關聯。據相關文獻顯示，也正由於其抽象前衛「反傳統」特質，尤其會員都屬軍職身分，而顯得較為敏感而曾受到來自軍中內部的政治性猜疑，因而前後僅展出四屆後即告中止。

第1屆「四海畫展」於1958年5月在臺北市海軍總部及新聞大樓展出，政工幹校美術組講授西洋美術史的兼任教授陶克定在《聯合報》撰文鼓勵；次年，第2屆「四海畫展」於高雄舉行。前兩次展出的成員相同，有胡奇中、馮鍾睿、孫瑛、曲本樂。到1960年3月，十七個繪畫團體參與發起成立「中國現代藝術中心」，其中「四海畫會」有孫瑛、馮鍾睿、胡奇中、曲本樂等列名其上；4月時，第3屆「四海畫會」新增陳顯棟、楊志芳，合計六人展出。1961年6月，第4屆「四海畫展」最後一次展出。1962年3月，「四海畫會」被海軍總部勒令解散，馮鍾睿和胡奇中遂加入「五月畫會」，孫瑛、曲本樂、陳顯棟則於1963年加入「長風畫會」。

29

中國現代版畫會

團體名稱：中國現代版畫會（現代版畫會）
創立時間：1958.10
主要成員：秦松、江漢東、陳庭詩、楊英風、李錫奇、施驊、吳昊、
　　　　　鐘俊雄、歐陽文苑、梁奕焚、黃志超、吳石柱。
地　　區：臺北
性　　質：版畫

　　「中國現代版畫會」之成立，與1958年5月的「中美現代版畫展」頗有關聯。當時北師藝師科畢業校友江漢東和秦松在美國新聞處之聯繫安排下，與十位美國版畫家於臺北市衡陽路的華美協進會臺灣分社，舉辦了「中美現代版畫展」頗獲各界好評，因而促使秦松和江漢東，邀請陳庭詩、楊英風（1960年退出）、李錫奇、施驊合計六人，於1958年（一說1959年）10月共組「中國現代版畫會」。1966年，有吳昊加入成為新會員。

1960年代「現代版畫展」展場外觀。

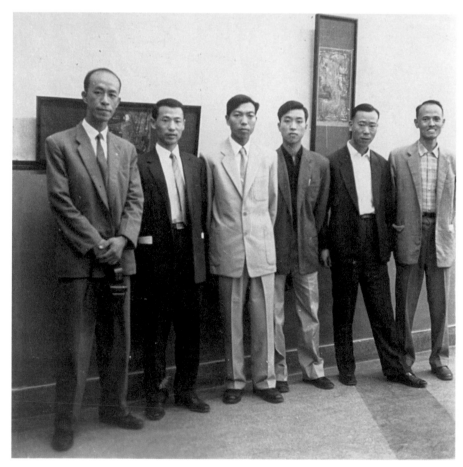

1959年現代版畫會成員合影於會場。

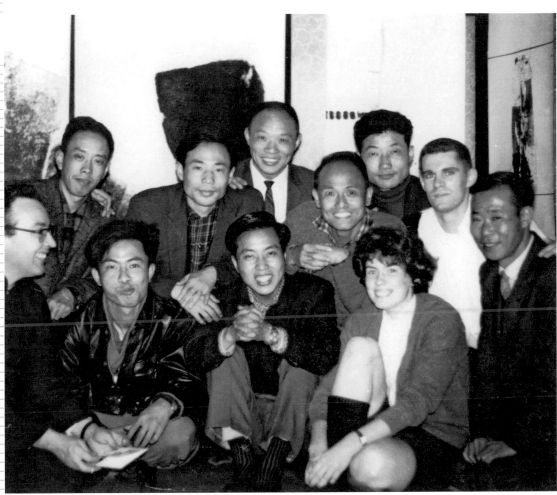

1960年代「現代版
畫展」成員聚會時
合影。

1959年，李錫奇攝
於現代版畫會所舉
辦的第1屆「現代
版畫展」會場。

1978年，東方畫會、五月畫會及現代版畫會之成員合影。

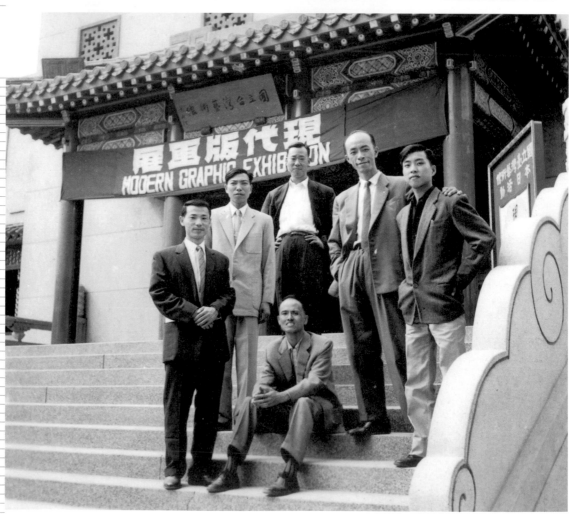

1959年，創會會長江漢東（站排右3）與楊英風、秦松、李錫奇、陳庭詩等攝於「現代版畫展」展場前。

　　版畫會的成立宗旨是「在創作方式、內容加上現代感，建立版畫新穎獨立的藝術形式。」走出傳統、古老的插圖或民俗版畫，以及戰鬥木刻等宣傳性、實用性，蛻變成為純粹的藝術表現，建立版畫之獨立藝術形式。據創會會長江漢東所述，為尊重1958年「中美現代版畫展」的催生意義，會員們將它定為第1屆，而將1959年11、12月舉辦的「現代版畫展」定為第2屆，日後固定每年舉行一次展覽。

　　「現代版畫會」為1950年代末期和1960年代初期臺灣頗具指標性的現代美術團體，畫會成員屢次在國際藝壇上表現亮眼。成員秦松版畫〈太陽節〉於1959年獲第5屆巴西聖保羅國際雙年展榮譽獎，是年《現代版畫展畫冊》特以此畫為封面；江漢東於1960年獲選美國新聞處「中國青年畫家榮譽獎」、1965年入選巴西聖保羅國際雙年展；李錫奇在1964年獲東京第4屆國際版畫展之「推薦獎」第二獎、1967年獲日本第5屆「國際青年藝術家展」評論家獎及中華民國學會「金爵獎」。

　　1960年代初期，「現代版畫展」曾與「東方畫會」交往密切，舉辦過兩次（一說三次）聯展，其會員與東方會員亦頗有交流，例如秦松於1960年加入「東方畫會」，同時仍參與「現代版畫會」的活動；李錫奇亦於1963年加入「東方畫會」。1962年，舉辦第5屆「現代版畫展」與第6屆「東方畫展」聯展；1963年則為第6屆「現代版畫展」與第7屆「東方畫展」聯展，皆於國立臺灣藝術館舉行。

　　現代版畫會的展覽，曾先後在臺北市國立藝術館與新生報新聞大樓舉行，有江漢東、李錫奇、施驊、秦松、陳庭詩、楊英風等人展出。

戲耍遊街

1964 澤秉 陳庭詩 畫

李錫奇，〈大教堂〉，版畫，
36.8×52.8cm，1961，
國立臺灣美術館典藏。

後來吳昊、歐陽文苑、朱為白等「東方畫會」的成員也陸續加入「現
代版畫會」。畫會於 1960 年舉辦第 3 屆現代版畫展，隔年第 4 屆現
代版畫展於臺北國立藝術館展出。1964 年舉辦第 7 屆「現代版畫展」
於國立臺灣藝術館。1966 年有第 8 屆「現代版畫展」於臺北展出。至
1972 年辦完第 15 屆「現代版畫展」之後，該畫會之活動遂告落幕。

吳昊，〈林中人家〉，
木刻版畫，59×99cm，1976，
國立臺灣美術館典藏。

左頁圖：
江漢東，〈戲子遊街〉，
木刻版畫，1964，67.2×44cm。

30
聯合水彩畫會

團體名稱：聯合水彩畫會（1961年更名「中國水彩畫會」）
創立時間：1958
主要成員：王藍、劉其偉、張杰、席德進、王楓、文霽、方延杰、王愷、汪倫才、宋建業、吳廷標、吳兆賢、李德、李澤藩、李薦宏、李焜培、金哲夫、香洪、洪瑞麟、姚懷仁、胡笳、夏勳、高山嵐、高松壽、陳陽春、吳隆榮、陳銀輝、江志豪、劉文三、林惺嶽、何懷碩、高齊潤、徐樂芹、孫瑛、馬電飛、梁丹丰、郭軔、陳文藏、陳慶鎬、張文卿、曾培堯、黃歌川、舒曾祉、楊英風、鄧國清、鄭國恩、劉煜、劉德山、賴武雄、藍清輝、龍思良、蕭仁徵等。旅居海外的名畫家朱一雄、許漢超、黃玉蓮、洪救國、龐曾瀛、蔡惠超、楊隆生、趙春翔、莊喆、劉國松、胡奇中、唐圖、嚴以敬、趙澤修、陳寶琦等，也都是該會會員，常有作品寄回國內參加展出。另外該會有五位名水彩畫家擔任顧問：曾景文、程及、馬白水、梁中銘、陳其寬。（據1974年該會提供《全國美術教育展覽專輯》之資料）。

地　　區：臺北縣（今新北市）
性　　質：水彩

1967年中國水彩畫會出版之畫集封面。

　　1958年，張杰、香洪、吳廷標、胡笳、劉其偉等人創立「聯合水彩畫會」於臺北。該會原屬雅集型畫會，以會員間之互相切磋和辦理聯展為其性質。其後成員逐漸增加，成員遍布臺灣各地，因而於1961年經會員年會決議，改名為「中國水彩畫會」之全國性水彩繪畫社團。

　　據1974年該會提供的資料說明，該會的成員是由中華民國水彩畫家與旅居海外各地的水彩畫家所組成，當時會員有一百三十八人。每年辦理一次「全國水彩畫展」，展出海內外會員之作品，以及少數特邀的外國水彩畫家作品；該會曾協助會員們在國內外舉行個展，並出版美術書刊與畫集；該會並致力於國際間藝術界的交流，與不少國家的水彩畫會、藝術機構、大學藝術科系都有深厚的交誼和互動；1961年於菲律賓馬尼拉舉行「中華民國水彩畫家作品聯展」，之後在日本、越南、美國都有相近類型的展出。

　　自1964年起與日本水彩聯盟合辦「中日美術交換展」，十多年來未曾中斷於中、日兩國之展出；1967年印行《中國水彩畫壇》之巨型畫冊，涵蓋我國百位當代水彩畫家作品，是當時罕見的完整性極高的水彩畫冊；此外會員作品也經常在國外作大規模的巡迴展出，會員個展遍及歐美、澳洲、非洲及亞洲各地連續舉行。

會長王藍。

莊喆1964年作品。

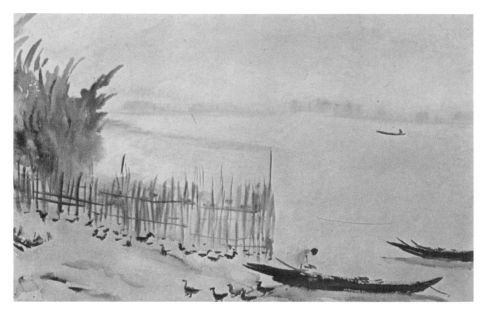

香洪作品〈淡水河畔〉。

王藍作品〈金山海濱〉。

汪汝同〈臺南孔子廟〉。

33
鯤島書畫展覽會

團體名稱：鯤島書畫展覽會
創立時間：1959.4.19
主要成員：施壽柏、梅喬林、呂佛庭、林之助、楊啟東、邱淼鏘、張錫卿、王
　　　　　爾昌、唐濤、楊啟山、賴高山、葉火城、高一峰、顏水龍、曹緯
　　　　　初、呂嶽、林先福等。
地　　區：臺中市
性　　質：綜合

鯤島書畫展覽會一景。

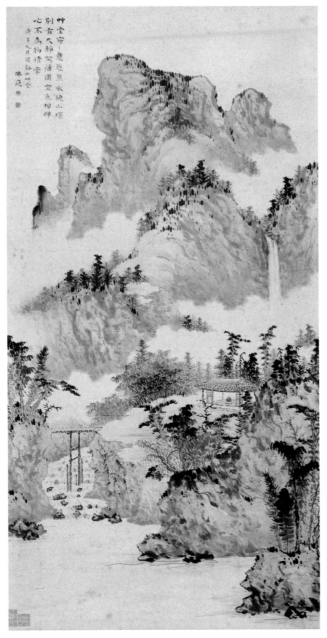

呂佛庭，〈谿山草堂〉，彩墨、紙，
137×69cm，1960。

鯤島書畫展覽會的創會宗旨有三：「1. 提倡中國書畫藝術，發揚我國固有文化。2. 提倡中小學書畫教育，舉辦社會、中學、小學書畫展覽文化活動。3. 為中日文化交流舉辦社會、中小學書畫聯展活動。」

該會會長慣例由臺中市長擔任，總幹事第一任為施壽柏，第二任為邱淼鏘。鯤島書畫展覽會每年在7、8月間舉辦，有公募徵件設獎，開放外縣市藝術愛好者也可參加。「東方畫會」的女畫家黃潤色，曾獲第1屆鯤島書畫展第一獎、第2屆第二獎。屏東縣前輩雕塑家兼西畫家蔡水林，在1960年代曾多次以西畫作品參加鯤島書畫展，也曾經得過獎。鯤島書畫展前後舉辦過十一次，後來由於總幹事邱淼鏘（時任臺中市篤行國校校長）遭逢車禍而辦理退休，該展覽隨之停辦。

團體名稱：十人書會（亦稱「十人書展」）
創立時間：1959.7.1
主要成員：陳定山、丁念先、朱雲、李超哉、王壯為、張隆延、傅
　　　　　狷夫、曾紹杰、陳子和、丁翼（丁治磐）。
地　　區：臺北
性　　質：書法

　　「十人書會」創立之初，並非以成立「書會」為其主要目標，而是先為辦展覽而聚會、籌備。然而透過其後每個月一次的雅集、交遊，逐漸演變成為他們在展覽之外的主要活動，無形中成為較為穩定的書會運作模式。具體而言，該會雖以「展覽」作為主要目標，但也藉由辦展覽的相互切磋並督促書友勤勉練字，希望藉以引起大家對書法之重視，進而帶動書法風氣。

　　1959 年 7 月，「十人書會」於臺北市國立歷史博物館舉辦首次會員聯展，每人展出十件書法作品，陳定山、丁念先、王壯為、陳子和兼展水墨畫作，這次展出被譽為「自由中國開風氣之先的集體書法展覽」。而《暢流》雜誌除了刊出〈十人書展簡介〉一文，更也隨即規劃開闢〈暢流書苑〉專欄，邀請王壯為撰文以推廣書法藝術。第二年 10 月，史博館展出第 2 屆十人書展，同時丁念先提供所藏，宋拓〈夏承碑〉等拓本一併展出。臺灣電影製片廠將該項書展拍攝成影片，作為海外宣傳中華文化的重要資料。

右圖：「十人書展」會場合影照。左起：傅狷夫、丁念先、丁翼、李超哉、王壯為、陳定山、張十之、曾紹杰、朱龍盦、陳子和。

左圖：第3屆「十人書展」成員合影。

1961 年，第 3 屆十人畫展於 11 月底在史博館展出，王壯為展出飛白字受到矚目。臺北郵政局於史博館前設臨時郵局，刊刻「十人書展」郵戳，以為紀念。1962 年的第 4 屆十人書展，開幕當天適逢教師節放假，又是「中國書法學會」成立大會，因而書法界人士薈萃，盛況空前。1964 年元月，部分作品移至中興新村中興堂展出，由「臺灣省政府員工書法研究會」主辦，是十人書展第一次到臺北以外地區作移動書展，對中部地區之書法風氣頗具帶動作用之意義。該屆的十人書展，基隆及中南部專程前來參觀者甚多；臺灣師大社教系及國立臺灣藝專學生，均由任課教授率領觀賞講解。

傅狷夫示範作品。

　　相隔將近八年的 1971 年 12 月，第 6 屆十人書展才又於國立歷史博物館舉辦聯展，每人展出八到十件對聯，由於丁念先已經作古，遂經合議邀請丁治磐加入，仍維持十人。此後第 8 屆十人書展由國立歷史博物館與中國書法學會合辦，展出百件作品。展覽結束之後，於 5 月到 7 月間巡迴到高雄、臺中、新竹、臺南、臺東等地展出；10 月應美國聖若望大學亞洲研究中心薛光前博士之邀，並同時慶祝中華民國國慶活動。中國書法學會秘書長李超哉前往主持開幕儀式。

　　1974 年 12 月，第 10 屆十人書展於國立歷史博物館開幕，被譽為國內書展中高水準之展出。次年 1 月 12 日，十人書展再次赴美國聖若望大學展出，由國立歷史博物館與美國聖若望大學亞洲研究中心聯合舉辦，並由該校校長凱希爾博士及副校長薛光前博士主持，共計兩百多位來賓參加預展。展覽期間有李超哉揮毫示範，客座教授張隆延以「中國書法源流」為題發表演講。

35
純粹美術會

團體名稱：純粹美術會
創立時間：1959
主要成員：張義雄、黃新契、高敬忠、游祥池、張淑美、陳榮和、袁成琦、林顯宗、許汝榮、吳王承、陳昭貳、蔡元福、溫淑靜等。
地　　區：臺北市
性　　質：西畫

　　戰後初期張義雄從日本返臺，於臺北市西寧南路開設「純粹美術社」，並開始招收學生指導素描。1959 年 11 月張義雄及其弟子群於臺北市衡陽路新生報大樓舉行第 1 屆「純粹美展」，展出百餘件畫作。然 1963 年由於會址拆除，翌年（1964）張義雄舉家移民日本，畫會因而停止活動。至 1974 年方始改組為「河邊畫會」。

36
今日美術協會

團體名稱：今日美術協會（亦稱「今日畫會」、「今日沙龍」、「臺灣今日畫家協會」）
創立時間：1959
主要成員：簡錫圭、王鍊登、周月秀、廖修平（以上為臺師大藝術系校友）、張錦樹、鄭明進、張祥銘、歐萬烓（以上為北師範藝師科校友）。
地　　區：臺北市
性　　質：西畫為主

　　「今日美術協會」於 1959 年於李石樵畫室成立，成員主要有臺師大藝術系，以及北師藝師科畢業校友，都屬李石樵畫室的學生。以追求藝術為理想，崇尚真實、進取的自由創作精神。具體而言，以繼承李石樵老師的藝術理想為目標。 自 1960 年起歷經四次展出，其後由於會員之留學深造或工作等不同的生涯發展，畫會因而中止活動。2000 年應東之畫廊邀請，舉辦「今日畫會今日畫展」，並共推簡錫圭為會長，2002 年開復會後之首屆「今日畫會・今日畫展」，2006 年 12 月 30 日奉內政部核准立案名為「臺灣今日畫家協會」（仍簡稱「今日畫會」）。

▍2000年《今日畫會今日畫展》邀請展請柬封面。（今日美術協會提供）

1959年「今日美術協會」章程手稿。

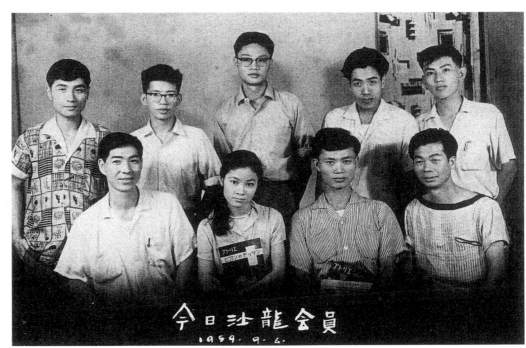

1959年第1屆「今日美展」會員合影。
（今日美術協會提供）

2012年「今日畫展」於臺中港區藝術中心會員合影。前排右三：陳銀輝、右四：廖修平、右六：謝里法、右七：簡錫圭。（簡錫圭提供）

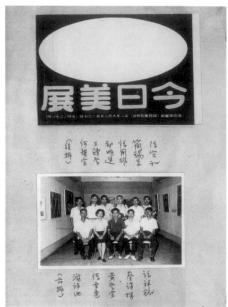

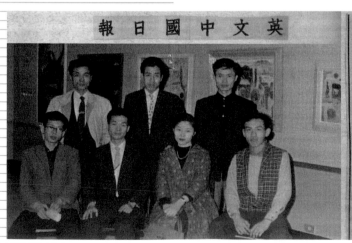

上排左圖：
第3屆「今日美展」報導。　中圖：第4屆「今日美展」報導。　右圖：1963年「今日美展」會員合影。

中排左圖：
1963年，何政廣評介「今日美展」，刊載於《中央日報》。　中圖：王白淵評寫「今日畫展」觀後感。　右圖：1964年，何政廣評介「今日美展」，刊載於《大華晚報》。

1961年，英文版《中國日報》介紹「今日美展」。

今日美術協會年表	
1959	今日美術協會（又稱「今日沙龍」Le salon du Jour）在臺北市新生南路李石樵畫室成立。成員十名：張錦樹、鄭明進、張祥銘、歐萬烓（北師藝師科校友）；王鍊登、簡錫圭、周月秀、葉大偉、廖修平、張國雄（臺師大藝術系校友）。
1960	1月1-3日，於臺北市博愛路114號美而廉西餐廳藝廊3樓舉行「今日畫展」新年預展。 1月28（春節）至31日，於臺北市衡陽路新聞大樓4樓舉行「今日畫展」首展。
1961	第2屆「今日畫展」3月24-26日於臺北市博愛路美而廉4樓，4月2-5日基隆市仁愛國校大禮堂展出。 展出九位會員作品：張錦樹、鄭明進、張祥銘、王鍊登、周月秀、簡錫圭、廖修平、張國雄、李文謙（葉大偉、歐萬烓出國）。
1962	第3屆「今日美展」（因擴大展出內容：油畫、雕塑及會員增加改稱「美展」），於7月在南海路海雲閣畫廊展出。展出會員有：張炳南、鄭明進、張祥銘、張錦樹、游晴嵐（祥池）、簡錫圭、王鍊登、張國雄、陳幸惠、何耀宗、歐萬烓、蔡謀樑、李文謙等十三人，另有會員廖修平和周月秀留日、葉大偉留法而未參展。本屆首次展出歐萬烓的「裝置藝術」〈我是繪畫（先生請坐）〉及游晴嵐的雕塑作品。
1963	第4屆「今日美展」8月下旬在南海路海雲閣畫廊展出。展出會員：王鍊登、簡錫圭、何耀宗、張祥銘、鄭明進、陳宗和、張錦樹、張國雄、陳幸惠、張炳南、蔡謀樑、游晴嵐（雕塑）、廖修平（展出石、銅版畫）、黃登堂（膠彩）共14位會員作品。另有李文謙和葉大偉留法、周月秀留日、歐萬烓赴美。
1964	會員新增：何宣廣、趙國宗、周月坡、黃植庭、陳宗和合計共二十二名，但未再舉辦今日美展。
2000	11月，應臺北市「東之畫廊」之邀，舉辦「今日畫會·今日畫展」邀請展。參展十六名：張錦樹、簡錫圭、周月秀、廖修平、張炳南、黃登堂（膠彩）、李文謙、何耀宗、周月坡、何宣廣、趙國宗、李薦宏、鐘有輝、林雪卿、蔡義雄、黃秋月及張國雄遺作，共推簡錫圭為會長。
2002	復會後，首屆「今日畫會·今日畫展」，由新北藝術學會策展。4月在臺北市國父紀念館3樓德明藝廊、7月在臺南市文化局藝術中心舉行。參展者有：張錦樹、簡錫圭、廖修平、李文謙、何耀宗、何宣廣、趙國宗、鐘有輝、林雪卿、蔡義雄、黃秋月、周沛榕。
2006	2006年11月15日起至2007年10月31日止，「2006-7跨年全國七地巡迴展」。巡迴臺北縣立文化局藝文中心、國立嘉義大學圖資館、臺南市立文化中心、嘉義市文化局、臺中市文化局、高雄市立文化中心、淡江大學文錙藝術中心等地展出。參展者二十七名：張錦樹、簡錫圭、廖修平、李文謙、何耀宗、何宣廣、趙國宗、鐘有輝、林雪卿、蔡義雄、黃秋月、周沛榕、賴宏基、黃世團、林美智、賴威嚴、林國鈺、吳妍儀、陳敏雄、高永滄、許德能、沈宏錦、林憲茂、郭博洲、陶文岳及新進會員游守中、林進達（按入會順序）。 12月30奉內政部正式核准立案，成為全國性人民團體「臺灣今日畫家協會」（仍簡稱「今日畫會」）。簡錫圭為第1屆理事長。
2008	「2008-2009跨全國六地巡迴展」巡迴：桃園縣文化局、臺中縣文化局、新竹市文化局、彰化縣文化局、臺北市國立國父紀念館、高雄正修科大藝文中心展出。
2010	簡錫圭續任第二任理事長。 「2010-2011跨全國八地巡迴展」於屏東科技大學、建國科技大學、高雄市立文化中心、臺中市文化局、嘉義市文化局、花蓮縣文化局、新竹縣文化局、臺北市國父紀念館等地展出。
2012	「2012-2013跨全國六地巡迴展」。巡迴臺中市立港區藝術中心、屏東科技大學、南投縣政府文化局、桃園縣政府文化局、臺北市國父紀念館、臺南市立文化中心等地展出。

37

藝友畫會

團體名稱：藝友畫會
創立時間：1959
主要成員：尚文彬、陳銀輝、劉文煒、葉世強、白景瑞、徐孝游、李音生、林蒼筤。
地　　區：臺北
性　　質：西畫

　　畫會成員都是國立臺灣師範大學藝術系畢業校友，如尚文彬、陳銀輝、葉世強、白景瑞為 1954 年畢業，劉文煒於 1956 年畢業，徐孝游、李音生、林蒼筤畢業於 1959 年。基本上其性質屬於一種師大藝術系前後屆校友所組成，藉以相互切磋激勵的校友畫會。1960 年 3 月，「藝友畫會」及上述主要成員，均列於「中國現代藝術中心」籌備會的會員名單之中。

陳銀輝，〈漁船〉，油彩、畫布，
91×116.5cm，1969。

38

藝苗美術研究社

團體名稱：藝苗美術研究社
創立時間：1959
主要成員：吳崇斌、林朝華、林朝官、廖金木等。
地　　區：花蓮
性　　質：水墨畫為主

　　日治時期花蓮尚無美術社團，1959 年所成立的「藝苗美術研究社」是最早成立於花蓮的美術社團，成員的繪畫專長以水墨畫為主，其中主導者為吳崇斌，他 1931 年生於廣東省防城縣，政工幹校藝術系畢業，軍職退伍後曾任職花蓮的民眾服務站，其後通過教師甄試而先後擔任過玉里國中和花崗國中美術教師。

　　創會之初，會員每週定期集會，提出作品相互觀摩批評。1960 年在位於光復街的民眾服務社舉辦會員作品聯展，會員也先後有人舉辦個展。活動至 1966 年，因成員職務調動而自動解散。

41

長風畫會

團體名稱：長風畫會
創立時間：1960.1.15
主要成員：黃歌川、莊世和、蕭仁徵、陳顯棟、孫瑛、文霽、張熾昌、吳兆賢。
地　　區：臺北縣（今新北市）
性　　質：綜合（強調現代性）

1964年「長風畫展」手冊封面。

　　「長風畫會」是強調融合中西繪畫之長，來「開闊現代藝術的視野」。1964 年第 5 屆長風畫展的展覽資料中，刊載了一篇〈創造現代藝術的新世紀：寫在第 5 屆長風畫展之前〉（僅署「長風畫展」而未署任何撰文之人名）。其中提到：

> 藝術是時代的尖兵，每一個時代，都有其代表性的藝術作品產生，20 世紀 70 年代的繪畫，也絕對不能由 18 世紀的遺產搬出來，代表這個時代。
> 藝術復興在臺灣已經有十幾年的歷史了，但是今天在，有些人對現代繪畫仍然存在著一種陌生的現象──抽象畫雖然比過去普及許多，可是仍有把「抽象」誤畫認作「印象派」的，或者說：「我看不懂」，「這幅畫是什麼意思」？

文霽，〈夕照〉，彩墨、紙本，60×50cm，1969。

……。在他的心靈上仍然存在著：「畫得像不像？像什麼的『寫像』觀念，對新的繪畫而沒有透過心靈去欣賞。如果我們以『神逸』、『氣韻』、『色彩』、『線條』、『構圖』……純粹藝術觀念去欣賞，像看一幅書法，像讀一首抒情詩那樣去細細品味，我們就不難感受到其中情趣了。」

所謂「現代畫」，就是屬於這20世紀70年代人們的繪畫，他是與科學齊頭並進的。藝術的興盛與社會繁榮，和人民生活安定，有著密切的關係，在這太空時代，人們對藝術享受領域，已隨著物質生活而廣闊了，過去的寫實主義，已不能滿足人們心靈的要求。正如人們日常生活中捨棄了牛車式交通工具，而改成汽車、飛機的道理是一樣……。

總統說：「革命青年要站在時代的前面，不可落在時代的後面。」又說：「惟能苟日新，日日新，又日新者，始得暢遂其生。我們從事現代藝術研究工作者當不能例外，亦應在向新的目標去追求，才不會落伍，才不會被時代淘汰。

因此，我們長風畫會，自民國四十九年（1960）元月15成立以來，時刻以此惕勵、自勉。儘管我們大家分散於本省中、南部各地，儘管各人作品風格與表現不同，但是，我們創作的基本精神是一致的，在作法上融合中西繪畫之長，來「開闢現代藝術的視野」，在創作上「求新」、在情感上「求真」、在內容上「求善」、在意境上「求美」；不斷研究，不斷創造……。

　　這段宣言雖未註明撰述者之人名，僅署「長風畫會」，顯然上述觀點是出於該畫會成員之共識。長風畫會成員中有不少人從事抽象和半抽象水墨畫之嘗試，畫風具有實驗性的前衛導向。

左圖：
文霽與水墨作品〈靈魂之窗〉。

中圖：
曲本樂與其油畫作品。

右圖：
楊志芳與其水彩作品〈纏綣又綣纏〉。

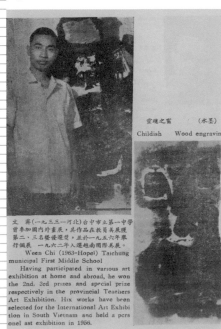

文霽 （一九三三一河北）台中市立第一中學
曾參加全國內外畫展，其作品在教員美展獲
第二、三名暨優選獎，並於一九五六年舉
行個展。一九六二年入選南國際美展。
Ween Chi (1963-Hopei) Taichung
municipal First Middle School
Having participated in various art
exhibition at home and abroad, he won
the 2nd, 3rd prizes and special prize
respectively in the provincial Teachers
Art Exhibition. His works have been
selected for the International Art Exhibi
tion in South Vietnam and held a pers
onel ast exhibition in 1956.

靈魂之窗　　（水墨）
Childish　Wood engraving

曲本樂 （一九三三一山東文登）
台北內湖影劇五村66號
曾參加全國美展、省展、現代畫家聯展，並入選
巴黎青年藝展，巴西聖保羅二季藝展。
Chu Pen (2933-Shantung) No. 66 Movie
fine village, Neng Wu, Taipei.
His Paings have been entered in the National
Art Exhibition, Provincial Art Exhibition and
Modern Artist Union Art Exhibition in Taiwan
and selected for the Youth Art Wxhibition in
Paris and the Second-seasons Art Exhibition in
Sao Paulo, Brazel.

繪畫　油畫
Paintings
(oil painting)

楊志芳 （一九二六一山東煙台）
左營山崇實新村180號綜錄
曾參加香港國際文學美術沙
龍第一、三屆暨第三屆國際榮譽
獎，並參加西德、日本、馬來西
亞等國際畫展及國內各項美展。
Yane Chu Yu (1936 Shangt'ing)
180, Tsang Yen village,
Tsoying, Kaohsiung.
His paintings have been
entered in the First and Third
International Literature and
Art Saloon in Hongkong and
the third International
honor prize, and also shown
in West Germany, Japan, Ma
laysia and in Taiwan.

纏綣又綣纏　　水彩
Curl after curl　　(Watercolor)

42

翠光畫會

團體名稱：翠光畫會
創立時間：1960.6
主要成員：何文杞、白雪痕、池振周、蔡水林、潘立夫、傅金生、張
　　　　　志銘、戴成仁、陳處世、陳瑞福、尤明春、陳國展、簡朝
　　　　　抵、朱坤章、吳登居、許天得、洪敬雲、簡天佑、魏徹、
　　　　　邱山藤、蕭金釵、朱美娘、涂蘇文慧等。
地　　區：屏東
性　　質：西畫

　　細數屏東縣戰後以來的美術團體，就歷史之久遠及影響之深遠方面
而論，最早成立者為由莊世和主持的「綠舍美術研究會」，以及接續成
立而由何文杞主持的「翠光畫會」堪稱雙璧。

　　翠光畫會於1960年6月，由何文杞、蔡水林、潘立夫、傅金生、
張志銘、戴成仁、陳瑞福、李石夫等發起創立，公推何文杞為會長，會
址設於屏東市何文杞先生住處。創始會員亦均屬中小學師。其宗旨在於
「培養畫家獨立自主的精神，提高社會美術風氣，推行各種美術活動，
啟發民眾對美術教育的興趣與品質，進而和國際友邦美術交流，發揚中
華文化為目的。」相較於屏東縣其他地方美術團體，翠光畫會將「和國
際友邦美術交流」訂於畫會宗旨之內為其一大特色。

　　從翠光畫會歷屆展出的資料中可以看出，1966-1969年間，這種國
際交流的展覽活動尤其密集，而其交流的對象主要也針對日本的「大阪
沙龍畫會」。如：
1966年10月，翠
光畫會邀請日本大阪
沙龍畫會提供作品，
共同於屏東介壽圖書
舉行「中日聯合畫
展」，日人辻正人、
長谷川望、松浦清等
八人、十二件作品參
與展出；1967年12
月則在日本大阪國際
畫廊舉行「中華交友
繪畫展」，日本大阪
沙龍辻正人理事長偕
同會員十人參與展
出；1968年10月的
「中日聯合畫展」於

1966年，第11屆翠光畫會與日本大阪
沙龍道屯舉行第一次聯展，何文杞會
長攝於屏東市公所看板前。

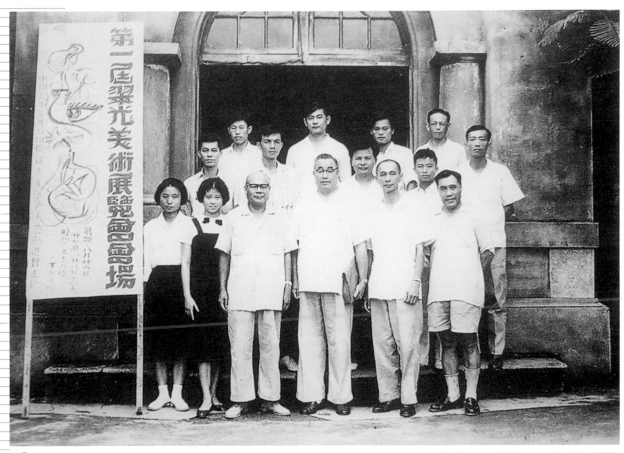

1960年，第1屆「翠光美展」成員合影。前排右起：白雪痕、汪乃文、屏師張效良校長，中排右一蔡水林、右三莊世和、右四陳瑞福，後排右一池振周、右三何文杞。

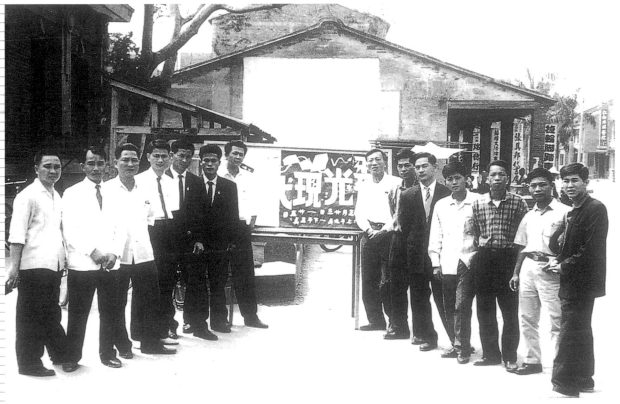

第5屆「翠光美展」特別展出現代畫，會員於看板前合影。

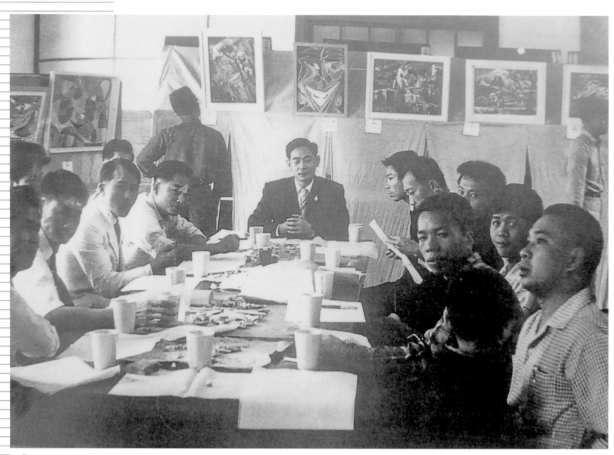

第6屆「翠光美展」於屏東市農會舉行研討會的情景。

何文杞會長參加日本大阪「翠光畫會展」展覽開幕合影。

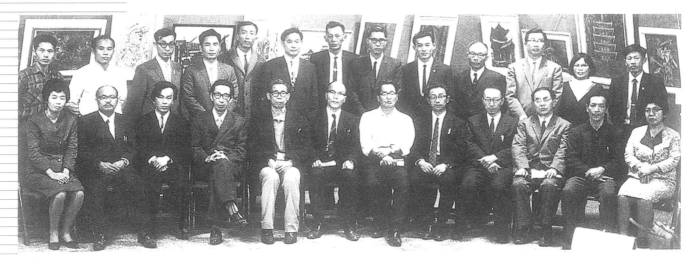

臺南、屏東展出；1968年11月再赴日本大阪琥珀畫廊展出一個月皆有日籍畫家參與展出，相互觀摩交流。此外，翠光畫會的核心人物何文杞也經常赴國外美、歐、日等地舉辦個展，以及參與各種美術交流活動。經由他的連繫，使得翠光畫會與「亞細亞國際水彩聯盟」、「中日美術交流會」等跨國性的美術團體有著微妙的互動關係。

翠光畫會成立迄今已長達五十九年，舉辦過四十多次會員聯展，為了刺激觀摩，也經常邀請縣內及縣外的傑出美術家參與展出，其中，師大教授陳景容從第14屆以後，多次提供作品參展。此外，屏師的池振周、白雪痕教授等人也曾多

第50屆「翠光美展」參加臺韓國際交流展於韓國仁川國際文化會館，何會長杞儼應邀參加開幕典禮剪綵。

紫霞雲帳 雪痕

次參與。目前會員有
六十多位，其中大多數
為任教於各級學校的
美術教師。

屏東地區由於地
理位置和文、經條件
所致，文化刺激較北、
中部都會區薄弱得多，
翠光畫會有志於外洋
美術交流，對於視野
的開拓不無積極意義，
五十多年來，在屏東縣
地區，也確實算得上是
歷史悠久、活動力旺盛
的重要美術團體之一。

左圖：
白雪痕，〈紫霞雲帳〉，彩墨、紙，
90×40cm，1961。

右頁圖：
何文杞，〈恆春街景〉，蛋彩、紙，
39×54cm，1959。

翠光畫會年表	
1960	8月，第1屆「翠光美展」於屏東市介壽圖書館展出，有何文杞、汪乃文、池振周、白雪痕、莊世和、蔡水林、陳瑞福、陳處世、張志銘、林作雄等人展出作品。
1961	10月，第2屆「翠光美展」於屏東市唐榮國校展出，同時出版《第2屆翠光美展畫集》。
1963	3月，第5屆以「翠光現代畫展」之名，於屏東市介壽圖書館展出會員現代風格畫作。
1965	2月，第9屆「翠光美展」於高雄市臺灣新聞報文化中心展出（首度在屏東以外地區展出）。
1966	10月，第11屆「翠光美展」邀請日本大阪沙龍道屯於屏東市公所大禮堂舉行聯展。
1967	11月，第12屆「翠光美展」第二次邀請日本大阪沙龍道屯聯展於高雄市議會和屏東市信用合作社。
1968	10月，第13屆「翠光美展」與日本大阪沙龍舉辦聯展於臺南市省立社教館及屏東市介壽圖書館。
1992	10月，第34屆「翠光美展」於臺南市中華日報藝術中心展出。
2006	11月，第50屆「翠光美展」，出版《第50屆翠光美術展覽會紀念畫輯》。
2014	改選理監事，魏徹接任翠光畫會理事長。
2015	8月，翠光畫會與四川成都新津縣五津書畫院於成都美術館舉行聯展。
2016	4月，翠光畫會與成都五津書畫院於國立屏東大學舉辦「兩岸藝術菁英交流展」。
2017	3月，第60屆「翠光美展」，印行《翠光畫會第60屆作品集》。
2018	邱山藤接任理事長。

左圖：
第2屆「翠光美展」畫輯封面，由會長何文杞設計。

右圖：
1969年「翠光畫會展」日本海外展海報。

第50屆「翠光美展」畫輯封面。

▌1966年，「翠光美展」與日本沙龍道屯第一次聯合展出，圖為日本代表來臺時留影，右起為何文杞、庭田主事及美術教育家辻正。

▌1969年，「翠光畫會展」於日本大阪堺市琥珀會場之展場一景。

43

集象畫會

團體名稱：集象畫會
創立時間：1960
主要成員：劉煜、張道林、劉予迪、龐曾瀛、李德、胡笳、吳廷標。
地　　區：臺北
性　　質：油畫為主

　　取名「集象」，就是希望會員保有個人特質，畫風多采多姿、兼容多樣（非要求統一形式或畫風），簡言之，將各種形象、形式集合在一起之意。成立之初會員有劉煜、張道林、劉予迪、龐曾瀛、李德（李立德）五人，後來才又加入胡笳和吳廷標，畫會以彼此互相研究、觀摩及勉勵為目的，往往一個星期或半個月定期聚會，聚會地點大多以輪流方式進行，開會前以電話聯繫，敲定時間和地點。聚會時每人提出一兩件作品互相觀摩、討論。討論之內容包含創作理念、表現手

龐曾瀛，〈憩〉，
油彩、紙、裱於畫布，
39.9×55cm，1954。

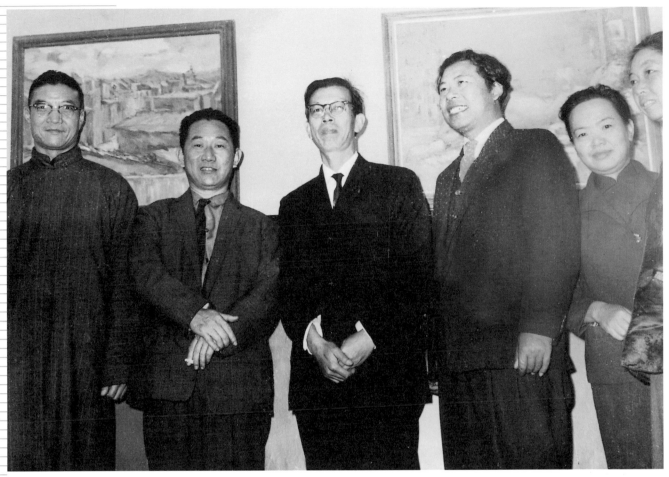

集象畫會1961年畫展時，龐曾瀛（左2）與袁樞貞（右1正面者）、劉煜（右2）、吳延環（左1）合影。

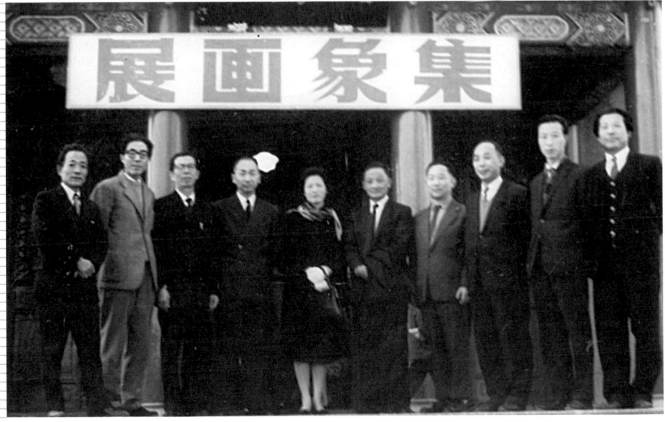

1961年首屆集象畫展開幕合影。

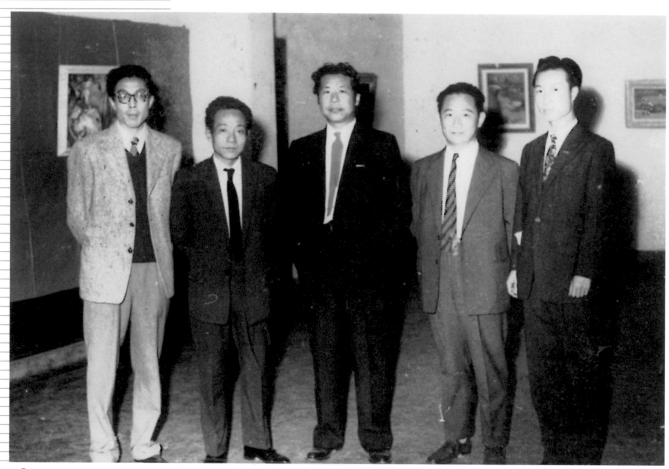

集象畫會會員合影於畫展會場，左起李德、張道林、劉煜、龐曾瀛。

法、構圖、色彩等面向。會員之特長以油畫為主，但後來新加入的胡笳
長於水彩畫，吳廷標則是粉彩畫和水墨畫。「集象畫會」自 1961 年起
共舉辦過四次會員聯展，後因胡笳去世，其他幾位成員也各忙於自己的
工作，因而後來遂自然解散。

　　歷年展出情形如下：1961 年 4 月，第 1 屆「集象畫展」於臺北市
新聞大樓舉行，有龐曾瀛、劉煜、張道林、劉予迪、李德等五人展出油
畫作品。1962 年第 2 屆「集象畫展」展出原有會員畫作之外，新加入
胡笳（水彩畫）、吳廷標（粉彩畫）兩人，也提供作品參展。1966 年
第 3 屆、第 4 屆「集象畫展」於本年展出之後，集象畫會之活動遂告停
頓。

劉煜，〈默劇角色〉，油彩、畫布。

二月畫會

團體名稱：二月畫會
創立時間：1961.2
主要成員：謝松筠、謝松圍、何福祥、林祈參、林正福、邱錦益、
　　　　　陳忠藏。
地　　區：宜蘭縣
性　　質：以水彩畫為主

　　「二月畫會」以謝松筠為首，每年於農曆初一到初五在羅東鎮公所（民權路）2樓舉行美術展覽，提供縣民新春假期能感染一些美的氣息。由於展覽期間正值國曆2月，於是將畫會取名為「二月畫會」。當時羅東鎮名醫陳進東先生擔任該會名譽會長，每年並於展覽結束，邀全體會員在他家裡聚餐，閒話家常，給予該會精神與物質上的支持與鼓勵，前後共舉辦了七屆的二月畫展。後因成員各自分飛（如謝松筠旅居日本、何福祥赴美定居等）而停辦一年一度的會員展。

2018年第23屆成員作品專輯。
（二月畫會提供）

▌陳忠藏，〈畫廊內外〉，水彩，56×76cm。

▌廖啟恒，〈啟航〉，油彩、畫布，130×162cm。

團體名稱：新造形美術協會

創立時間：1961.5.4

主要成員：李洸祥、林丁鳳、蔡崇武、李錦江（以上居高雄），賴昭賢（臺南），莊世和、陳處世、張文卿、何文杞、陳一雄、楊慶激（以上住屏東縣），陳甲上、林朝堂（以上居臺東），成員涵蓋臺南、高雄、屏東、臺東等縣市。

地　　區：屏東、高雄。

性　　質：西畫

　　新造形美術協會之成立與綠舍美術研究會頗有關係。蓋自第2屆「綠舍美展」開始，逐漸有外縣市會員加入，到了第3屆時，高雄市有李洸洋、蔡崇武、林丁鳳，臺南有賴昭賢，此外臺東以及屏東等地均有藝術愛好者陸續加入，並邀請臺南的郭柏川教授提供作品共襄盛舉。當時高雄的繪畫藝術團體僅有劉啟祥主持之「高雄美術研究會」（1961年改名「臺灣南部美術協會」），參與活動時，高雄的畫友們覺得到潮州來活動，需要坐一個小時的火車才到，實在不太方便。因而在第3屆綠舍美展結束之後，便決定於高雄市發起組織美術團體來推動高雄市的美育。經研議後，決定成立新造形美術協會，並將該協會的展覽名稱定名為「創型美展」，會址設於高雄市自強二路李洸洋所開的學友美術社。此一構想，經轉告並徵詢於時任臺北實踐家事專科學校（實踐大學

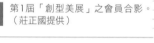

第1屆「創型美展」之會員合影。
（莊正國提供）

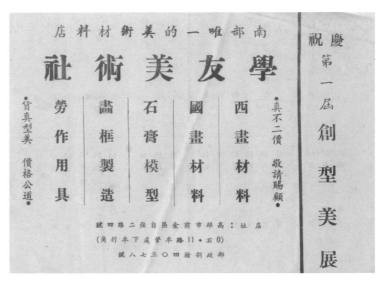

左圖：第1屆「創型美術展覽會」目錄正面。　　右圖：第1屆「創型美術展覽會」目錄背面。（莊正國提供）

左圖：第2屆「創型美術展覽會」目錄正面。　　右圖：第2屆「創型美術展覽會」目錄背面。（莊正國提供）

左圖：第8屆「創型美術展覽會」目錄正面。　　右圖：第8屆「創型美術展覽會」目錄背面。（莊正國提供）

右圖（申請書）：

申請書

為呈請成立新造形美術協會事為提倡美術
教育闡揚民族藝術並藉以促進研習與趣提高南
部東部美術文化水準與欣賞能力起見此次同人
開辦創型美術展覽會之後實感有組織新造形美
術協會之需要爰依法集合同志積極籌備其宗旨
在在所以宏進作家互助以達實踐合作事業
堅強反共陣線為歸依敬祈准予立案實為德
便謹呈
內政部

左圖：

萬世和印　陳處世印　張子卿印

中華民國五十二年六月

申請人○代表人　莊世和印
住址：

另附申請代表人名冊謄本乙份　申請人經歷乙份　前屆創型美展目錄乙份

左、右圖　新造形美協申請立案毛筆手寫原稿。（莊正國提供）

No.1

創型精神！　·莊世和·

民國五十年五月四日，本會在高雄成立以來，已經二十
九年了。這歲月來來逝逝不算短，並觀看高雄由魚米都市
成為高埠和工業都市，當前正在邁向文化都市的成長中，
覺得非常欣慰！

本會跟隨着時代的激動中，也逐漸於今日藝術的領域裏
成長，從幼年至青年，各各努力經營自己畫道，從海洋得
到啟示，表現其宏偉的文化精神，盡致地在高雄展開發揮
表現，這便是創型美展的意義。

只要大家肯努力，保養清澈的精神，奉獻藝術，相信進
入壯年後，不會老化下去的。所以創型同人，一向是年輕
有為的志望養養之道者，絕對永遠年青，也不會与別人爭

菁中青年月刊作者紀念稿紙

No.2

吵、求名、求利，自自然然為藝術的殉道著而工作，然以
藝術清道夫自居，探求美術真諦！

我仍今夏再在高雄舉辦美戲，雖有人以文化沙漠譏笑高
雄，吾人卻認為不然，因為高雄在二十九年前不一樣，日
新月異地進步中。事實上，在文化建設方面高高在上，絕
不會落在其他地區之後，祇一般對於美術的認識有差別，
這必依着教育来普及藝實地指導、培養。只要「忍」「耐」
「愛」「心」來期待共鳴的一天－是對的！

菁中青年月刊作者紀念稿紙

莊世和親筆所寫，〈創型精神〉。

▋ 莊世和1960年製作「新造形美術協會」招牌。（莊正國提供）

▋ 第56屆「創型美展」紀念畫集封面。

前身）校長謝東閔，頗獲支持，並題贈畫會和展覽會題字，同時向內政
部申請立案，於 1961 年 5 月 4 日文藝節正式成立。並於臺灣合會高雄
分公司 2 樓舉辦第 1 屆創型美展，第 1 屆展出之創始會員有：李洸祥、
林丁鳳、蔡崇武、李錦江，賴昭賢，莊世和、陳處世、張文卿、何文杞、
陳一雄、楊慶激，陳甲上、林朝堂，成員涵蓋南、高、屏、東等縣市。

第 1 屆創型美展的目錄刊錄其宗旨如下：

我們要把「古典」的根與「近代」的芽結合，而使它開放新的、
美麗的花朵。尊敬「古典」，同時不斷地對「古典」鬥爭！這就
是生存於現代的我們所持的抱負。可是，有了良好的種子、日光
和肥料，而沒有「愛情」，也不會開放優秀的花朵，所以 Group
就是「土」，我們今天開始，要播種良好的種子，然後一年一度，
把每個人所殫精竭慮出來的作品展出。

問題是不要它枯死，應該以「愛情」來培養它，讓它開放燦爛的
花朵！這是我們期望，並視它有永恆的光輝！

▌左圖：第1屆「創型美展」請柬。　　右圖：新造形美協會員通知及第7屆「創型美展」請柬。（莊正國提供）

▌左圖：莊世和保存之1965年「創型美展」評論剪報。（莊正國提供）　　右圖：「創型美展」相關剪報。

莊正國，〈花海〉，2016。

　　從這段創會宗旨來看，新造形美術協會之理想，主要在於奠基於傳統（古典），關心藝術發展的時代潮流，吸納近代藝術創作之理念與技法，不斷地反省傳統，推陳出新，並藉著協會會員之互相交流、切磋互動來激盪創作，並藉作品之展出來推動美育為其目標。

　　然而不知是否由於部分畫家之風格過於前衛，或者其他因素所致，第2屆創型美展舉行時，會員何文杞曾接到一張恐嚇之明信片寫道：「看看你們在高雄能開幾次畫展？」；第3屆展出時莊世和的一幅50號油畫〈戰爭與和平〉遭人刺破3公分，導致幾位會員退出，然後又將會址遷移至屏東潮州莊世和之住處，但是每年的創型美展依舊在高雄市區展出。數十多年來年年不斷，會員已由十三位增加至七十多位。雖然新造形美術協會始終未設會長或理事長，但五十多年來會務之運作多由莊世和親自籌劃，甚至有一回展出之前，適逢莊氏因膽囊結石而住院開刀。雖已籌備就緒，但在病床上依然牽掛著畫展之瑣事，不但顯示出莊氏對於負責之美術展覽會務之熱心和投入之精神，也可以看出其事必躬親的人格特質。之後「創型美展」仍持續舉辦，畫會性質漸呈以莊世和為核心的師門型之型態，也稱得上是南臺灣源遠流長的美術團體之一。

47

海天藝苑

團體名稱：海天藝苑
創立時間：1961.6.20
主要成員：楊襄雲、王廷欽、蔣青融、楊作福、丘敬方、韓石秋、王
　　　　　瑞琮、容天祈等。
地　　區：高雄市（1982年移至臺北市）
性　　質：書畫篆刻

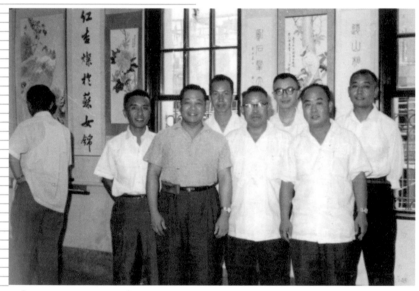

海天藝苑第一次聯展合影。

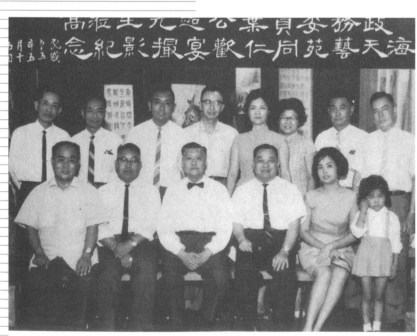

1966年，行政院政務委員葉公超與海天藝苑同仁合影。

「海天藝苑」的成立宗旨為：「鑒於當時高雄市對研究國粹藝術之風氣淡漠，乃成立一純學術性團體，按月雅集，相互切磋，並分別義務指導工廠及社區藝文活動，助培人才，協促成立高雄市中國書畫學會正式備案。」而入會資格為：「有上述專長一項以上，德行俱佳，經審查同意者。」

該畫會固定舉行聯展或集會及每月觀摩會。曾出版過《海天藝苑十週年書畫集》、《海天藝苑十五週年書畫集》。

1961年，海天藝苑舉辦第1屆書畫展，至1966年每年定期舉行年展。1964年協助成立高雄中國書畫學會。1965年舉行紀念國父百年誕辰擴大書畫聯展，印製南聯書畫選集。1967年，舉辦高雄市中國書畫篆刻聯展。1969年，協助高市救國團舉辦全國青年美術聯展。1970年舉辦海天藝苑十週年展並印專集。1971年協助高雄壽山獅子會舉辦「當代名家書畫展」。次年，聯合高雄市社教館成立書畫班，開始與高雄市中國書畫學會及中華民國畫學會高雄分會共同活動。1982年藝苑總部移至臺北。1984年於臺北省立博物館舉行聯展。1988年於國軍文藝活動中心舉行聯展。

海天藝苑書畫展　于右任

左圖：草聖于右任題贈海天藝苑墨寶。

右上圖：海大藝苑苑友拜訪草聖于右任院長。1967年海天藝苑同仁合影。

右下圖：1967年海天藝苑同仁合影。

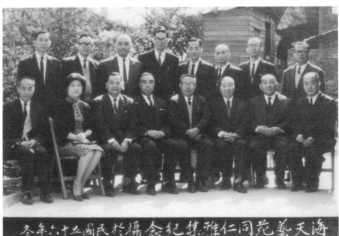

海天藝苑同仁雅集紀念攝於民國五十六年冬

48

龐圖國際藝術運動

團體名稱：龐圖國際藝術運動

創立時間：1961.8.21

主要成員：蕭勤、李元佳、卡爾代拉拉（A.Calderara，義大利畫家）、瑪依諾（Maino，義大利女畫家）、吾妻兼治郎（日本雕刻家兼畫家）、封答那（Fantana，義大利籍）等。

地　　區：義大利、臺北。

性　　質：現代繪畫

「龐圖」原文 PUNTO，是義大利文「點」的意思，他們認為此點為「始」亦為「終」，有「嚴正的、單純的、肯定的、永久性的、建設性的」之涵義。「龐圖國際藝術運動」，是華人畫家蕭勤、李元佳（以上兩人為「東方畫會」成員），以及義大利畫家卡爾代拉拉和瑪依諾，日本畫家兼雕刻家吾妻兼治郎所共同於 1961 年 8 月 21 日在義大利米蘭成立籌備會，1962 年 2 月正式在義大利推出首展，除了創始五位會員之外，又加入義大利空間派大師封答那（Lucio Fontana），以及路易奇（De Luigi）、波路耐西（Bolcgnesi）等。他們強調「靜觀精神」，而反對「學院派」、「非形象主義」、「新達達主義」、「機械性的作品」，以及「一切實驗性的藝術作品」。於 1962 年 7 月 28 日起在臺北市國立藝術館舉行十天展出。包括素描、版畫、油畫、貼畫等各種畫類的六十餘件。引起黃潮湖、虞君質、劉

黃朝湖執筆介紹龐圖國際藝術運動的報導。

蕭勤

蕭勤，〈巡然〉，
彩墨、畫布，
60×70cm，1962。

國松、莊喆等人撰文評介或批評。其「靜觀精神」，與北宋程明道的「萬物靜觀皆自得」頗有呼應之處。推崇和批評之論述不少，在國內畫壇掀起一陣漣漪，也激盪國內現代畫家們進一部內省思維創作內涵層面之課題。

蕭勤，〈巡然〉，彩墨、畫布，60×70cm，1962。

封答那，〈空間概念〉，油彩、畫布，1960。

李元佳

左圖：李元佳，〈雕刻素描〉，紙板，69×8cm，1960。
右圖：李元佳，〈雕刻素描〉，紙板，18×23cm，1960。

海嶠印集

團體名稱：海嶠印集
創立時間：1961.10.13
主要成員：陶壽伯、高拜石、王壯為、曾紹杰、張直厂、林天衣、陳
　　　　　丹誠、吳平、江兆申、李大木、王北岳、沈尚賢、梁乃
　　　　　予、傅申、吳同、李猷、劉源沂、張慕漁、陳昭貳、李光
　　　　　啟等。
地　　區：臺北
性　　質：篆刻

「海嶠印集」每月定期聚會一次，社團之活動十分多樣，可以包括：
1. 作品觀摩。2. 收藏品之交流。3. 師承與學習之道的說明與分享。
4. 集刻輯拓。5. 邀請名家演講。6. 邀請前輩示範。

左圖：
林天衣篆刻作品〈君子自強不息〉。

右圖：陳丹誠篆刻作品〈霜餘〉。

7. 舉辦展覽。8. 出版印集。9. 投稿雜誌發表印拓或文稿。

10. 聯誼聚餐等。

「海嶠印集」並無會長，但實際會務多由王壯為和曾紹杰兩人主持，由於會員涵蓋了當時多數篆刻界菁英，加以社團運作積極而順暢，因而對於當時臺灣篆刻界風氣之帶動，頗具績效。

「海嶠印集」在 1962 年 8 月出版第一集《海嶠印集》。1963 年 11 月，於臺北市國立歷史博物館舉辦第 1 屆會員聯展（與第 5 屆「十人書展」同時展出），並集刻《沁園春印譜》。1969 年元月，《海嶠印集》第二集出版。1973 年 5 月，國立歷史博物館舉辦第 2 屆會員聯展，且集刻《水龍吟詞》。並以彩色印《海嶠印集癸丑印展圖目》。為戰後以來規模最大而且最完整的篆刻展覽。

1975 年 11 月，由王壯為、王北岳等「海嶠印集」之成員發起成立「中華民國篆刻學會」，於全臺各地徵集會員，並向內政部立案，成為第一個全國性政府立案的篆刻團體，海嶠印集方始完成階段性任務，並擴充轉型為「中華民國篆刻學會」。1982 年海嶠成員弟子陳宏勉、林淑女夫婦發起成立「印證小集」，成員約有二、三十人。

曾紹杰篆刻作品〈古隸杰紹〉。

陶壽伯治印（1978年攝於新加坡）。

團體名稱：臺灣南部美術協會（簡稱「南部美協」）

創立時間：1961.10

主要成員：劉啟祥、張啟華、劉清榮、鄭獲義、劉欽麟、施亮、蔡草如、林天瑞、李春祥、黃靜山、詹浮雲、曹根、張金發、王五謝、劉耿一、陳瑞福、詹益秀、周天龍、黃顯東、黃明聰、詹清水、蘇嘉男等。

地　　區：南臺灣（以高雄市為主）

性　　質：西畫、膠彩、水墨畫。

　　「臺灣南部美術協會」（簡稱「南部美協」）與「高雄美術研究會」和「南部展」之關係極為密切。其創始發起人，以及領導者也是劉啟祥。其成立的時間有 1953 年和 1961 年兩種說法。廣義地說，1953 年以「高雄美術研究會」為基礎，並結合「臺南美術研究會」以及嘉義的「春萌畫會」、「青辰會」等，所舉辦的「臺灣南部美術展覽會」，就是南部美協之開始（目前該協會採如是之說法）；至於正式確立「臺灣南部美術協會」之名稱，則始自 1961 年（詳見 10.「臺灣南部美術展覽會」條）。

　　南部美協就材質表現層面而言，雖然屬綜合類型美術社團，然而長久以來，西畫（尤其油畫）部分，一直是其主軸；相形之下，國畫（水墨和膠彩）部分的份量，則始終遠不及西畫，就其國畫部分而言，水墨畫之份量又遠不及膠彩；至於雕塑部分則幾乎談不上分量。這種懸殊的

▌劉啟祥為南部美協會員講評畫作。

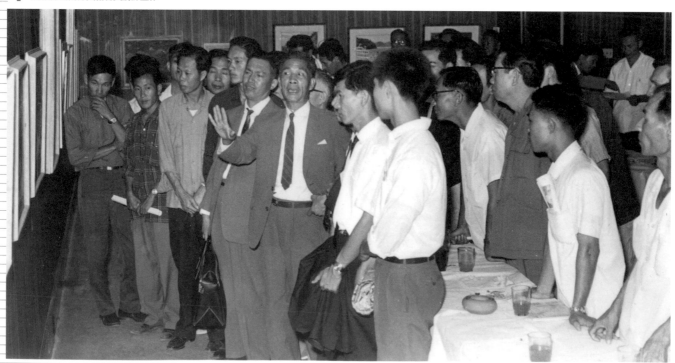

現象，多少與其「雅集型」中兼帶濃厚的「師門型」色彩之社團性質，以及核心成員之發展導向不無關聯。至於畫風方面，踏實穩健、關心本土，似乎是其一貫的特質，而與全省美展以及臺陽美協之關聯極為密切。然而也與前述二者相同，對於前衛藝術的參與，則相對顯得較不積極。此外，歷年參加南部展，南部美協之成員極為可觀，但是其會員的出品比例並未特高，顯然南部美協並未研擬和落實會員參與展出之規範（如中部美協和南美會之會員，如無正當理由而連續兩年未參展者，則予退會）。雖然如此，但走過一甲子以上的南部展，南部美協，對於戰後以來高雄地區美術人才的培育及風氣帶動方面，其貢獻自不待言，而且直到目前，仍是南部地區源遠流長且極具份量的美術社團。

1997年，中華民國臺灣南部美術協會第四十五週年成立大會。

1969年，第13屆「南部展」於高雄《臺灣新聞報》文化服務中心畫廊舉行。前排右起：林天瑞、尚可、許成章、劉啟祥、吳素蓮、不詳、劉清榮、張啟華、詹浮雲、林有涔，後排右起：李孔泓、郭茂己、郭慶三、洪德貴、黃顯東、簡朝抵、胡振武、詹益秀、徐祥、胡天泰、王五謝、黃惠穆、黃明聰。

雜誌報導第6屆「南部美展」。

雜誌報導第7屆「南部美展」。

1965年，第10屆「南部展」於臺灣新聞報畫廊舉行。

第6屆「南部展」目錄封面。

臺灣南部美術協會年表

1961	10月，恢復舉辦第6屆南部展，由本屆開始取消地域輪流展覽辦法，決定每年在高雄舉行展覽，並正式定名為「臺灣南部美術協會」。取消公募制度採取會員制，凡新加入會員得由舊會員兩名以上推薦，並分國畫、西畫兩部，參加展出者甚為踴躍。 國畫部：陳雪山、蔡草如、黃靜山、詹浮雲、王五謝、李春祥、周龍炎、黃惠穆、詹清水、陳壽彝、陳永新、郭源下、許尚武、李孔泓。 西畫部：劉啟祥、張啟華、劉清榮、鄭獲義、劉欽麟、張金發、林邦松、周天龍、施亮、黃顯東、蘇茂生、張雪塔、蘇憲章、林天瑞、詹玉琴、黃明聰、李洸洋、游環、呂伯欣、陳瑞福、林嗎利、鍾燕華、許成章、楊造化、李惠理、劉耿一、林丁鳳、方昭然、張瑞騰、李登木、何文杞、許瑞信、池振周、吳連敬、柯國泰、李錦江。
1962	10月，第7屆南部展於高雄市臺灣新聞報文化服務中心及3樓禮堂舉行。國畫部新增會員：曹根、楊鴻幹、陳宏一、郭聰仁、胡明宏、謝峰牛、李孔泓、郭明星、辛美瑩、李水森、梁國雲、蕭全鵬；西畫部新增會員：莊世和、徐祥、許勝一、陳月雀、謝金水、蔡施宗、黃河清、郭慶三、彭明哲、蔡信昌、藍碧貴、張文卿、陳彩悅、郭鏡川、蔡吉宗、蔡榮堂。另蔡培芬、杜文芳、曾望生不詳其專長類別。本屆邀請名畫家金潤作出品參展。 高雄美術研究會、南部展創會畫家之一的國畫部會員陳雪山，自本屆起未再參展。
1963	10月，第8屆南部展於高雄市臺灣新聞報文化服務中心及3樓禮堂舉行。國畫部新增會員：陳希及、孫瑛、謝平祥、賴建祥、陳恭平；西畫部新增會員：林有涔、蘇嘉男、胡天泰、林信義、施宗雄、陳國展、江海樹、陳處世、黃照芳、葉茂雄、曾文忠、蔡施明、劉明錠。另有黃福音不詳其專長。
1964	10月，第9屆南部展於高雄市第三信用合作社舉行。新增會員：郭龍壽、羅誥、蔡順和、洪其福、邱漢杰（以上國畫），吳振武、尚可、黃中川、朱坤章、劉生容、侯容傳（以上西畫），黃福音、李綠、郭戊已、吳鐘理（以上類別不詳）。
1965	12月，第10屆南部展於臺灣新聞報服務中心舉行。 新會員：詹益秀、劉文三、陳正寬、賴芳貞、郭彬源、王振德、趙山林。
1966	12月，第11屆南部展於臺灣新聞報文化服務中心舉行。 新會員：洪仲毅、馮阿軒、洪敬雲、簡朝抵。
1967	本年南部展停辦。

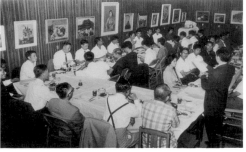

1968	2月，第12屆南部展於高雄市議會3樓舉行。新會員：陳嘉慧、何榮發、洪德貴、陳兩山。
1969	9月，第13屆南部展於臺灣新聞報畫廊舉行。新成員：吳素蓮及日本畫家吉永純代。
1970	11月，第14屆南部展於臺灣新聞報文化服務中心及高雄市議會，兩個會場展出。為使美術普遍之發展及美術水準之普遍提高，自本屆起恢復公募制度，發掘新進畫家，並設有獎賞。大會通過訂立改革章程，並為加強組織，鞏固會譽，選出十五位中堅會員：王五謝、何文杞、陳瑞福、曹根、黃惠穆、黃顯東、張金發、游環、詹浮雲、詹益秀、詹清水、楊造化、劉耿一、劉生容（出國）、蘇嘉男。並推選劉啟祥為主任審查委員，劉生容（出國）、詹益秀、陳瑞福、張金發、劉耿一為西畫部審查委員；詹浮雲、王五謝、曹根為國畫部審查委員。本屆開始印行作品集。 公募作品共一百三十九件：國畫部入選二十四件，西畫部入選三十九件，會員出品四十九件。薛清茂（國畫）獲南部展獎。
1971	本年原高美會創始會員的南部美協重要成員劉清榮、鄭獲義、李春祥、林有涔、劉欽麟、陳雪山（益霖）、林天瑞、宋世雄和青年美展成員周龍炎以及曾為南部美協會員的李洸洋、李登木等，從南部美協出走，又結合高雄美術界人士蔡高明、羅清雲、吳錦泉、王國禎、林勝雄（林天瑞之胞弟）、蔡清山等人，成立「高雄市美術協會」，帶來南部美協前所未有的分裂之衝擊。 元月，第15屆南部展為慶祝建國六十年，以及文化復興節，特擴大舉辦作為期一週的展出，於臺灣新聞報文化服務中心、高雄市議會中山室兩個會場舉行。本屆繼續採公募制度，除了增設「教育會獎」、「青商會獎」外，並推薦上屆南部展獎得主薛清茂為新會員，隨即聘為國畫部審查委員。本屆曾娬娬獲西畫部南部展獎。 公募作品共計二百二十四件：國畫部入選四十五件，西畫部入選三十五件，會員出品四十件。 西畫部展出會員：劉啟祥、張啟華、施亮、詹益秀、張金發、陳瑞福、劉耿一、何文杞、蘇嘉男、胡天泰、徐祥、吳振武、黃明聰、許成章、周天龍、賴芳貞。 國畫部展出會員：詹浮雲、王五謝、曹根、黃惠穆、薛清茂、詹清水、李孔泓。
1972	為慶祝南部美協成立二十週年紀念。自本屆改稱「週年展」。本屆分別於1972年12月29日於臺北市省立博物館舉行六天第一次之展出，繼於翌年元月4日起五天於高雄市議會中山室作第二次之展出。並發行彩色紀念畫集乙冊。 公募作品共計三百二十五件：國畫部入選七十五件，西畫部入選六十九件，會員出品五十件。 推薦曾娬娬為西畫部新會員；本屆王信豐獲國畫部南部展獎，劉秀惠獲西畫部南部展獎。
1973	12月，第二十一週年南部展於高雄市議會中山室舉行，並發行紀念特刊，劉啟祥、張啟華、施亮、詹浮雲、張金發、黃明聰、許成章、劉耿一、胡天泰、吳振武、曾娬娬等人於特刊中撰文發表。 公募作品共計二百六十件：國畫部入選六十八件，西畫部入選四十二件，會員出品四十二件。 南部展獎：國畫部為洪根深，西畫部為黃守正。 推薦上屆南部展獎得主王信豐、劉秀惠為新會員。

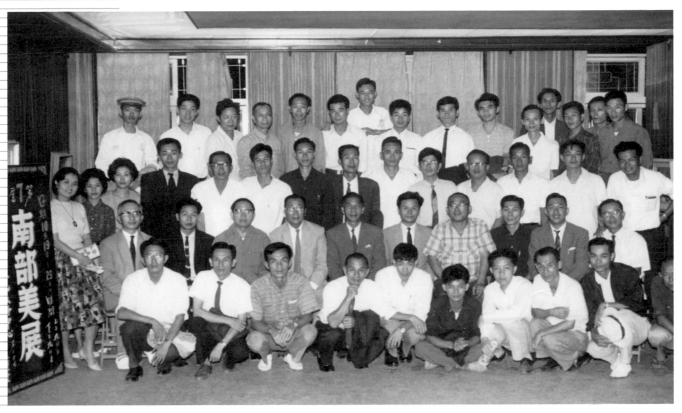

第7屆「南部美展」全體會員合影。

1971年，詹益秀（左起）、張啟華、劉啟祥與陳瑞福在第15屆「南部展」入口合影。

1974	12月，第二十二週年南部展於高雄市議會中山室舉行。 南部展獎：國畫部為黃光男，西畫部為張文卿。推薦黃守正為新會員。
1975	12月，第二十三週年南部展。推薦黃光男、張文卿為新會員。 公募作品，南部展獎：黃國全（國畫）、蔡炳仁（西畫）。 施亮去世。
1976	12月，第二十四週年南部展推薦蔡炳仁，及本屆南部展獎得主張文榮、呂浮生為新會員。
1977	12月，第二十五週年南部展，發行彩色畫集乙冊。 南部展獎；李春祈（國畫）、陳淑珍（西畫）。
1978	12月，第二十六週年南部展，推薦李春祈為新會員。 南部展獎；蘇連陣（國畫），劉俊禎（西畫）。
1979	7月，第二十七週年南部展，本屆起停辦一般公募徵件，改為會員展，每位會員提供三件大幅作品參展。 推薦劉俊禎為新會員。
1980	12月，第二十八週年南部展，南部美協決議設立「會友制」，由會友之程序再推薦為新會員，以吸收新血輪。本年並推薦曾獲南部展獎的洪根深和蘇連陣為新會員。展出會友：王家農、陳政宏、陳文龍、陳弘行、李國政、賴逢郎、張志銘、沈欽銘。
1981	12月，第二十九週年南部展，為確立會友制度，凡申請加入為會友者，符合條件為： 1.會員之推薦。 2.本會展或各大展覽會受有獎賞者。 3.本會「作品研討會」討論通過。 本屆加入會友：李登華、林慧卿、李伯男、潘枝鴻。 推薦新會員：王家農、陳政宏、陳文龍、陳弘行、李國政、顏逢郎、張志銘。
1982	12月，第三十週年南部展，自本屆起擴充展覽內容，分為：水墨畫、膠彩畫、水彩畫、油畫等四部。並為便利會務之推行，設立執行委員會，內設會長一人，總幹事一人。經決議通過公推劉啟祥為會長，並推選張金發為總幹事兼委員。 執行委員：詹浮雲、陳瑞福、曹根、王五謝、黃惠穆、黃明聰、劉耿一、蘇嘉男、詹益秀、黃光男、洪根深等。 本屆推薦李登華為新會員。
1983	12月，第三十一週年南部展。南部美協並協助高雄政府舉辦第2屆「地方美展」，12月下旬於高雄縣立文化中心聯合展出。本月並於臺中市三采藝術中心舉辦會員小品展。 本屆推薦新會員為：林慧卿、潘枝鴻、李伯男等。

1972年張啟華（左）攝於第二十週年「南部展」收件處。

1984	12月第三十二週年南部展。協助高雄縣政府舉辦第3屆「地方美展」，配合臺灣區運動會在該縣舉行，10月下旬於高雄縣立文化中心展覽，南部美協應邀展出。 本屆推薦會友，以曾經參加本會舉辦公募展而受有獎者為對象，其為：陳金蓮、顏雍宗、廖正輝、劉尚弘、李真璋、李福財、曾雅雲、吳寶勝（等油彩）、黃炎山（水彩）、蘇慶田（水墨）。
1985	11月，第三十三週年南部展於高雄中正文化中心「至美軒」舉行。本屆推薦會友：沈欽銘（油彩）、徐自風（水彩）、李金環、高聖賢（水墨）。 協辦「七十四年文藝季地方美展高雄縣第4屆美術家聯展」，本會參加展出，並自12月21日起於鳳山、岡山、旗山、林園等各地巡迴展出。
1986	12月，第三十四週年南部展。推薦會員：陳金蓮、顏雍宗、劉尚弘、李真璋、李福財、曾雅雲、黃炎山、蘇慶田、吳寶勝。 推薦會友：侯松岩（膠彩）、呂錦堂、蕭英物（油彩）、卓雅宣（水彩）。 12月，協辦「七十五年文藝季地方美展、高雄縣第五屆美術家聯展」。
1987	8月，第三十五週年南部展。推薦會員：高聖賢、李金環（水墨）。 9月，張啟華病逝。
1988	8月，第三十六週年南部展。推薦會員：卓雅宣、呂錦堂、蕭英物。
1989	元月，第三十七週年南部展。推薦會友：周文麗（油畫）。

1990	9月，第三十八週年南部展。推薦會員：徐自風 推薦會友：王星元、黃大元（水墨）、林春榮（油彩）。
1991	10月，第三十九週年南部展。新會員：周文麗。 推薦會友：陳致豪。
1992	9月，第四十週年南部展。推薦會友：黃耀瓊。
1997	本會今年正式向內政部立案核准，全名為「中華民國臺灣南部美術協會」，成為全國性藝術團體。於7月7日在高雄市七賢國小舉行立案後第一次會員大會，選出理監事，理事長劉啟祥，常務理事詹浮雲、張金發、陳瑞福、周天龍，秘書長劉俊禎，理事劉耿一、王五謝、詹益秀、陳文龍、蘇連陣、陳石連、呂浮生、呂錦堂、李真璋、顏雍宗，候補理事蘇嘉男、黃守正、潘枝鴻、林慧卿，常務監事劉尚弘，監事黃惠穆、李福財、陳弘行、蔡炳仁，候補監事呂伯欣等，並公推蘇連陣為副秘書長。
1998	本會創辦人劉啟祥理事長及詹益秀理事仙逝。於8月召開理監事會，原常務理事詹浮雲當選為理事長 10月，第四十六週年南部展於高雄市中正文化中心至真堂舉行，特別展出創辦人劉啟祥（故）、資深會員張啟華（故）、詹益秀理事（故）。同時邀請「臺南美術研究會」（簡稱「南美會」）與「嘉義縣美術協會」（簡稱「嘉美會」）成員參與聯展。
1999	8月，第四十七週年南部展於高雄市立中正文化中心舉行，邀請「南美會」、「嘉美會」成員共襄盛舉。同年南美會在臺南市成立文化中心舉行會員展，亦邀請南部美協成員參與。
2000	7月，第四十八週年南部展於高雄市立文化中心至真堂展出，同時邀請「南美會」成員參與。 召開第2屆會員大會改選理監事。會議決議通過詹浮雲、張金發為本會名譽理事長，選舉結果：理事長：陳瑞福。
2002	8月，第五十週年南部展於高雄市中正文化中心至真堂AB兩館擴大舉行。並舉辦本會史料展（南部展走過五十），兩場文化講座與文化尋根之旅飲水思源活動（創辦人劉啟祥，南部展發源地小坪頂）。會員畫冊、創作資料展，並於10月30日至11月5日為期一星期，前往日本參觀日展、獨立展、二紀展與日本視現會館當場人物速寫和中川一政美術館，參訪交流活動。 推薦新會員：蔡高明、蕭木川、劉勁麟。
2003	陳瑞福續任理事長。 名譽理事長：詹浮雲、張金發。 評議委員：黃惠穆、王五謝、周天龍、黃明聰、陳石連、呂浮生、陳金蓮、呂伯欣。 並聘請蘇連陣為秘書長。
2004	本年度辦理徵畫活動，與高雄縣政府文化局合辦，徵畫主題「活現大貝湖」，配合主題舉辦「水精靈‧偶世界2004高雄縣文化大貝湖藝術節」活動，於2004年4月10日於大貝湖傳習齋舉行。 7月，高雄市立美術館舉辦「劉啟祥繪畫藝術研討會」。

2007	召開會員大會，理事長：蘇連陣。 並敦聘請榮譽理事長：詹浮雲、陳瑞福、張金發。 評議委員：黃明聰、王五謝、黃惠穆、周天龍、陳金蓮、呂浮生、陳石連、蘇嘉男。 秘書長：劉俊禎。
2013	劉俊禎接任理事長，李學富任祕書長。

第6屆「南部展」目錄內頁之一。

第6屆「南部展」目錄內頁之二。

51

八朋畫會

團體名稱：八朋畫會
創立時間：1961
主要成員：馬紹文、王展如、林玉山、鄭月波、胡克敏、傅狷夫、季康、陳丹誠等人。
地　　區：臺北市
性　　質：國畫

　　依年齡序分別為：馬紹文、王展如、林玉山、鄭月波、胡克敏、傅狷夫、季康、陳丹誠等人共同組成的國畫團體，成員多為大陸來臺畫家，於民間或學院體系教學。於 1963 年 6 月 15 日，第一次舉行首展「八朋畫展」於臺北市國立歷史博物館（展出八十件）。1966 年 10 月，於同地點舉行第 2 屆「八朋畫展」。1970 年 7 月，第 3 屆「八朋畫展」於國立歷史博物館與「七友畫展」、「六儷畫展」、「壬寅畫展」等聯合展出。之後多次在臺北國立歷史博物館國家畫廊展出。而 1984 年，「八朋畫展」於國立歷史博物館國家畫廊展出時，馬紹文和王展如已作古，但家屬仍提供作品參展，國立歷史博物館並出版《八朋畫集》一冊。

▌ 1964年，「八朋國畫會展」。

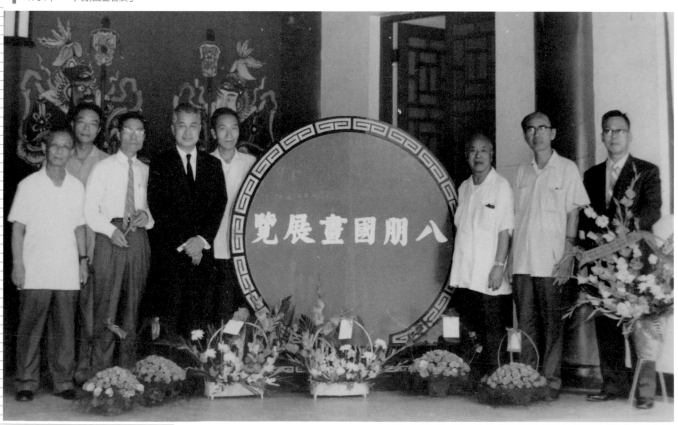

1964年，第2屆「八朋畫會展」於臺北市歷史博物館舉行。左起：陳丹誠、季康、王展如、鄭月波、馬紹文、林玉山、胡克敏、傅狷夫。

八朋畫展

史言

八朋畫會成立於民國四十九年，會友八人，依齒序為馬紹文、王展如、林玉山、鄭月波、胡克敏、傅狷夫、季康、陳丹誠。曾舉行聯展多次，為時所重。自馬紹文、王展如兩先生先後作古以還，聯展僅於七十三年舉行一次，迄今已五載。本館為提倡國粹，特再邀請該會於國家畫廊，展出近作。

鄭月波先生，別具妙趣。現兼任國立師範大學美術系教授。偶寫飛禽走獸、花卉、人物，多次巡迴東南亞展出作品，宜揚我國文化。現受聘國立中央大學客座教授。

胡克敏先生，江蘇武進人，現年八十二歲。諸凡山水、花卉、果蔬、鳥獸、人物、神像，莫不得心應手，神形兼備。

林玉山先生，台灣省嘉義人，現年八十三歲，別號桃城散人。本省膠彩畫家，獨成風貌。偶寫林木飛泉，揮筆自如，別具妙趣。現兼任國立師範大學美術系教授。

傅狷夫先生，浙江杭州人，現年八十歲，專攻山水，創裂罅皴，又創以點漬法畫海濤，並擅各體書，尤精行草。現為中國書法學會及中國美術協會理事。

季康先生，浙江慈谿人，現年七十六歲。壇寫人物仕女、花鳥走獸，獨具自家風格，推重備至。

陳丹誠先生，山東即墨人，現年七十歲。擅長花卉、草蟲、鱗介、翎毛，旁及山水人物造像等，無不筆簡意賅，厚重沈著，獨樹一幟。現為國立藝專美術科教授。

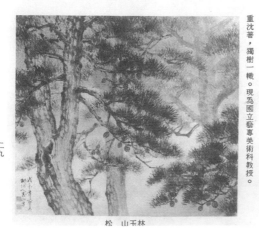

松　林玉山

《藝壇雜誌》報導八朋畫展。

52.7.1　暢流

（26）

八朋畫友小傳

馬紹文、王展如、林玉山、鄭月波、胡克敏、傅狷夫、季康、陳丹誠

1963年‧八朋畫友小傳。

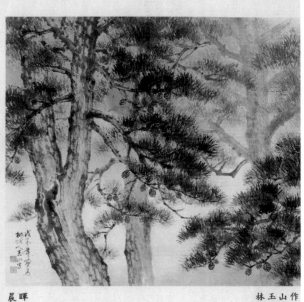

請柬

八朋畫會聯展

展暉　　　　　　　　　　　　林玉山作

▌上圖：1989年，「八朋畫展」請柬正面。　下圖：1989年，「八朋畫展」請柬內頁。

本館爲弘揚中華文化、促進藝術創作，謹訂
於中華民國七十八年三月十五日（星期三）起，在
國家畫廊舉辦「八朋畫會聯展」。
肅柬奉邀　敬請
光臨指導

時間：自三月十五日每日上午九時起
　　　至三月廿八日每日下午五時止（中午暨例假照常開放）
　　（本館各項展覽，概不收受花籃暨一切餽贈）

國立歷史博物館　謹訂

八朋畫展簡介

八朋畫會成立於民國四十九年，會友八人，依序爲馬紹文、王展如、林玉山、鄭月波、胡克敏、傅狷夫、季康、陳丹誠，曾舉行聯展多次，爲時所重，自馬紹文、王展如兩先生先後作古以還，聯展僅於七十三年舉行一次，迄已五載，本館爲提倡國粹，特再邀請該會於國家畫廊展出近作。

林玉山先生，粵人，八十三歲，別號桃城散人。精花鳥走獸，並工指畫，一九六四年應美國州立三藩市大學聘請移居美國，多次展出作品巡迴東南亞宣揚我國文化，現受聘國立中央大學客座教授。

胡克敏先生，江蘇進人，現年八十二歲，諸凡山水、花卉、果蔬、鳥獸、人物神像莫不得心應手，神形兼備。現任文化復興運動委員會委員，歷史博物館研究委員。

傅狷夫先生，浙江杭州人，現年八十歲，專攻山水、創裂蟑皴，又創以點漬法畫海濤，並擅各體書，尤精行草。現爲中國書法學會及中國美術協會理事。

季康先生，浙江慈谿人，現年七十六歲，擅寫人物仕女、花鳥走獸，筆墨靈秀，神韻自然，獨具自家風格，曾有蘭譜二百幀，經吳稚老、溥心畬、張大千爲之題記，推重備至。

陳丹誠先生，山東即墨人，現年七十歲，擅長花卉、草蟲、鱗介、翎毛、蒂及山水人物造像等，無不筆簡意賅，厚重沉着，獨樹一幟，現爲國立藝專美術科教授。

中華民國七十八年三月份活動預告

3月15日～3月28日	八朋畫展	
3月18日～3月26日	第五屆中國插花藝術展	
3月29日～4月12日	凃璨琳國畫展	
3月29日～4月12日	藍清輝水彩畫展	

長期展覽：
唐三彩　一F大廳　　陶器　　一F東側
瓷器　　一F西側　　北京人室　二F東側
銅器　　二F西側　　雕刻　　四F

三月份影片欣賞

日	星期	時間	片　　名
4	六	2:30	大英博物館
5	日	2:30	世界博物館
11	六	2:30	開台英雄一鄭成功
12	日	2:30	交趾陶宗師一葉王
18	六	2:00	張秀琴主講一中國插花一盤主體及其造型特色
19	日	2:00	黃永川主講一中國插花一高瓶體及其造型特色
25	六	2:00	黃永川主講一中國插花一高瓶體及其造型特色
26	日	2:30	中國舞蹈㈠
29	三	2:30	中國舞蹈㈡

附註：中國舞蹈是介紹我國魏晉南北朝起，
各地方發展出來的民族舞蹈。
放映時間：當日下午　　地點：遵彭廳

國立歷史博物館
NATIONAL MUSEUM OF HISTORY

八朋畫展

THE PAINTING AND CALLIGRAPHY
EXHIBITION OF THE EIGHT FRIENDS

三月十五日～三月二十八日

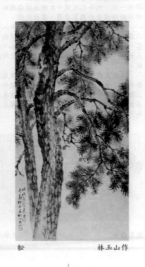

松　　　　　林玉山作

八朋畫會成立於民國四十九年，會友八人，依齒序為馬紹文、王展如、林玉山、鄭月波、胡克敏、傅狷夫、季康、陳丹誠。曾舉行聯展多次，為時所重。自馬紹文、王展如兩先生先後作古以還，聯展僅於七十三年舉行一次，迄今已五載。本館為提倡國粹，特再邀請該會於國家畫廊，展出近作。

林玉山先生，台灣省嘉義人，現年八十三歲，別號桃城散人。精花鳥走獸，博攝各家，鎔成風貌。偶寫林木飛泉，揮毫自如，別具妙趣。現兼任國立師範大學美術研究所教授。

鄭月波先生，粵人，八十三歲。擅寫飛禽走獸，並工指畫。一九六四年應美國州立三藩市大學聘請，移居美國。多次迎東南亞展出作品，宣揚我國文化。現受聘國立中央大學客座教授。

胡克敏先生，江蘇武進人，現年八十二歲。諸凡山水、花卉、果蔬、鳥歌、人物、神像，莫不得心應手，神形兼備。現任文化復興運動委員會委員，歷史博物館研究委員。

傅狷夫先生，浙江杭州人，現年八十歲。專攻山水，創裂罅皴，又創以點清法畫海濤，並擅各體書，尤精行草。現為中國立法學會及中國美術協會理事。

季康先生，浙江慈谿人，現年七十六歲。擅寫人物仕女、花鳥走獸。筆墨靈秀、神韻自然，鎔其自家風貌。曾有蘭譜二百幀，經吳雅老、溥心畬、張大千為之題記，推重備至。

陳丹誠先生，山東即墨人，現年七十歲。擅長花卉、草蟲、鱗介、翎毛，旁及山水人物造像等，無不筆鋒蒼勁意賅，厚重沈重，鎔樹一幟。現為國立藝專美術科教授。

歲朝清供　　　　胡克敏作

花卉　　　　陳丹誠作

八朋畫集

八朋畫集

發行人：何浩天

編纂者：中華民國國立歷史博物館
編輯委員會
地址：台北市南海路四十九號
電話：三六一○二七八
　　　三六一○二七九

製版印刷：圖文設計印刷有限公司
地址：台北市武成街一二五巷
六弄三十二號
電話：三○五七一五
　　　三○三七○四三
定價：新台幣伍佰圓整

版權所有　翻印必究

中華民國七十三年四月初版

八朋畫會會友

林玉山先生
鄭月波先生
胡克敏先生
傅狷夫先生
季　康先生
陳丹誠先生

已故會友

王展如先生
馬紹文先生

團體名稱：臺南聯友會（1964年更名「南聯畫會」）
創立時間：1961
主要成員：陳輝東、呂哲英、施志輝、王再添、林復南、王松河、陳泰元、黃明韶、郭文嵐等。
地　　區：臺南市、臺北市。
性　　質：綜合

　　「臺南聯友會」的創立宗旨是：「南聯是 1961 年，由臺南一群愛好藝術之青年所創辦的團體，其創立宗旨乃基於大家共同的藝術理念，藉團體力量互相觀摩、鼓勵，並彼此切磋，希望藉此帶動社會藝術的創作風氣。」南聯的成員，雖各有其不同的職業背景，但他們多數乃秉持著藝術的執著與喜愛，在藝術創作的領域裡辛勤的耕耘著。

　　其行政沿革史包括：1962 年初成立時，原名「臺南聯友畫會」、1963 年時正式啟用「南聯美展」簡稱；1964 年更名為「南聯畫會」，

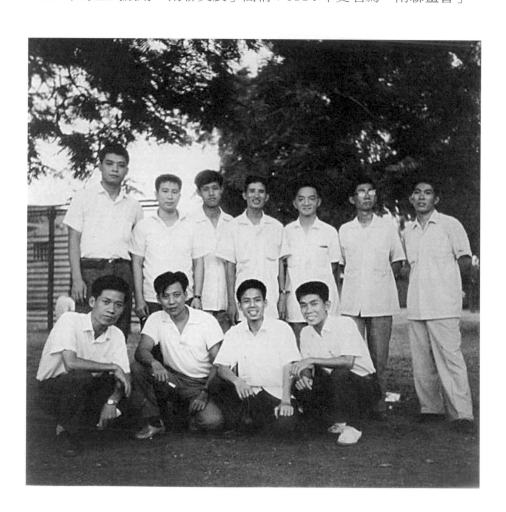

1960年代，陳輝東與畫友成立「聯友畫會」時合影。前排左起：陳輝東、陳泰元、施志輝、郭文嵐；後排左起：王再添、李哲英、謝鎮陵、林金開、顧獻樑、曾培堯、王松河。

除定期舉辦個展、聯展外,並為提升臺南美術創作風氣,於1963年7月成立「臺南聯友兒童美術研究會」,也在臺南市政府教育局正式立案,從此在公園國校開辦「兒童美術班」,每星期六下午及星期日由全體會員輪流教導。後因會員私務繁忙,把兒童畫的教導,轉移給當時任公園國校老師的陳輝東全權負責,並由會員郭文嵐幫忙,長期扶植藝術的幼苗。

　　但後來南聯畫會之活動,因組織成員林復南、謝鎮陵、王松河、郭文嵐、易宏翰等人陸續北上發展,南北會員間聯絡漸稀,因此團體展出機會陸續減少。但各會員對此一共經營成長的團體,認同度頗高,所以當時未有人提議退出南聯畫會。其活動逐漸轉由北部的會員主導,並於1980年由郭文嵐出面,集合了北部的林復南、謝鎮陵、易宏翰、廖哲夫,南部的陳泰元、陳輝東、王再添再次聯手於臺北市阿波羅畫廊、臺南市永福國小展出80年聯展。

臺南聯友會年表	
1961	由臺南一群愛好藝術之青年呂哲英、施志輝、王再添、陳輝東、王松河、林復南等,於臺南赤崁山房成立「聯友畫會」,公推陳輝東為首任會長。
1962	9月,舉辦第1屆聯友美展於臺南第一銀行紀念館。 10月,陳泰元、謝鎮陵、黃明韶、郭文嵐加入。推選王再添為第二任會長。
1963	1月,舉辦第2屆聯友美展於臺南市中區民眾服務站。 7月,創立「臺南聯友兒童美術研究會」於臺南市公園國民學校,臺南市教育局正式立案,公園國小校長蔡財根為名譽會長。 8月,兒童畫展於臺南市社教館。 10月,正式啟用「南聯美展」。 舉辦第3屆第一次年展於高雄市臺灣新聞報畫廊,以及第3屆第二次之年展於臺南第一銀行紀念館。增水彩、雕塑兩部。 易宏翰、林國仁加入。陳泰元為第三任會長。
1964	3月,舉辦南聯五三三二五展於臺南白鄰園。 4月,臺灣新聞報文化中心主辦「版畫展」。參展人員:王再添、王松河、呂哲英、林國仁、易宏翰、施志輝、陳泰元、郭文嵐、曾培堯於臺灣新聞報文化畫廊。陳泰元、王松河、林復南三人聯展於臺北省立博物館。 參展國內十大現代畫會:集象、東方、年代、心象、長風、現代版畫、五月、自由、今日為基礎舉辦的現代畫展於省立博物館。 8月,南聯畫會、國立藝術館、自由美術協會聯合主辦「易宏翰畫展」於仁山莊。 9月,舉辦第5屆南聯展於臺南市社教館。
1965	11月,推選郭文嵐為南聯畫會第四任會長。 12月,南聯畫會、國立藝術館聯合主辦「林復南畫展」於國立藝術館。
1980	6月,80年南聯美展於臺北市阿波羅畫廊及臺南市永福國小(永福館)。

55 青年美展

團體名稱：青年美展
創立時間：1962.3
主要成員：林天瑞、詹浮雲、陳瑞福、張金發、王五謝、黃惠穆、劉
　　　　　耿一、周天龍、周龍炎、黃明聰等十人。
地　　區：高雄市
性　　質：綜合

　　1962年3月，南部美術協會成員林天瑞、詹浮雲、陳瑞福、張金發、王五謝、黃惠穆、劉耿一、周天龍、周龍炎、黃明聰等十人，配合美術節於高雄《臺灣新聞報》社址3樓大禮堂舉辦第1屆的「青年美展」。這十位「青年美展」成員，林天瑞和詹浮雲雖然是高美會創始成員，但當時都只是三十六歲的青年，此外陳瑞福、張金發、劉耿一、周天龍和黃明聰都是劉啟祥的學生；王五謝、黃惠穆是詹浮雲的學生；周龍炎則是林天瑞和劉啟祥的學生。據當時的報導指出：「……他們的作品大都在全省美術展覽會、臺陽美術展覽會、全省教員展等美術展覽會中得獎或入選過……。青年美術會創設的意旨，是在使愛好美術的青年們，能有一個觀摩與切磋的機會，他們每月有二次或三次的聚會，這時把各人的新作品，陳列出來大家觀摩、研究，……」

右圖：1962年3月29日，第1屆「青年美展」合影紀念。前排左起：黃明聰、陳瑞福、詹浮雲、林天瑞、王水河；後排左起：林加言、劉耿一；後排右起：張金發、王五謝、周龍炎。

左圖：1962年《臺灣新聞報》剪報，報導首屆「青年美展」訊息。右下圖為林天瑞作品〈貝殼〉。

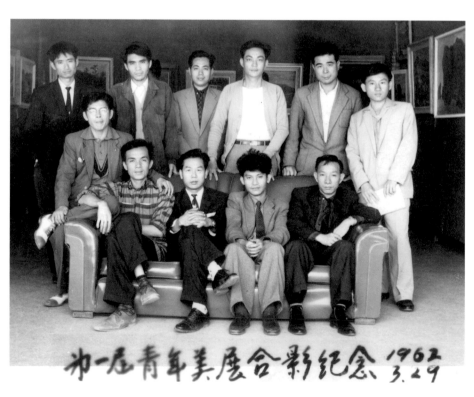

第一屆青年美展合影紀念 1962 3.29

林天瑞，〈群〉，油彩、畫布，
45.5×53cm，1962。

　　從上述這則報導中，顯示出「青年美展」具有美術社團之定期切磋、觀摩，並且進一步舉辦聯展之性質，這次展覽也邀請了劉啟祥和劉清榮兩位南部美協核心人物提供作品鎮場示範，而且這些成員日後多成為南部美協之骨幹，顯示出「青年美展」絕非另立門戶。換句話說，可算是南部美協旗下分支的一個子社團。

　　此外，「青年美展」的成員，除了年紀較輕之外，他們在省展、臺陽展和全省教員美展的豐碩戰績則為其共同之特質。在那文化資訊及美術作品發表管道極為有限的時期，美術家藉由全臺性競賽場合的獲獎資歷累積，以提升畫歷和畫壇能見度是普遍的現象，而且也是當時劉啟祥、張啟華等南部展核心元老所認同的基本觀念。因而「青年美展」之創立，至少應該有得到劉啟祥等南部美協核心人物的認可甚至鼓勵，藉其展出以帶動南部美協的生氣與活力。這批戰將型後起之秀的展出，在當時獲得相當不錯的反映，媒體也頗有報導。

團體名稱：中華民國畫學會

創立時間：1962.8.5

主要成員：姚夢谷、朱德群、郭柏川、莊嚴、胡克敏、黃君璧、董作賓、葉公超、傅狷夫、虞君質、譚旦冏、藍蔭鼎、鄭曼青、劉延濤、羅吉眉等十五人創會。

地　　區：臺北市、臺北縣（今新北市）。

性　　質：綜合

右圖：1971年《藝壇雜誌》登載中華民國畫學會「中華文化復興繪畫藝術的趨向」紀錄。

左圖：1966年中華民國畫學會開始發行學術性的《美術學報》年刊。

「中華民國畫學會」（以下簡稱「畫學會」），成立時間為1962年8月5日，由姚夢谷、朱德群、郭柏川、莊嚴、胡克敏、黃君璧、董作賓、葉公超、傅狷夫、虞君質、譚旦冏、藍蔭鼎、鄭曼青、劉延濤、羅吉眉等十五人創會，學會宗旨訂為：「團結畫學人士，提高美術水準，培養畫人品格，研究美術理論，加強文化建設。」

其任務名訂有：

1. 團結研究繪畫（包括國畫、油畫、水彩畫、版畫、裝飾畫、漫畫、

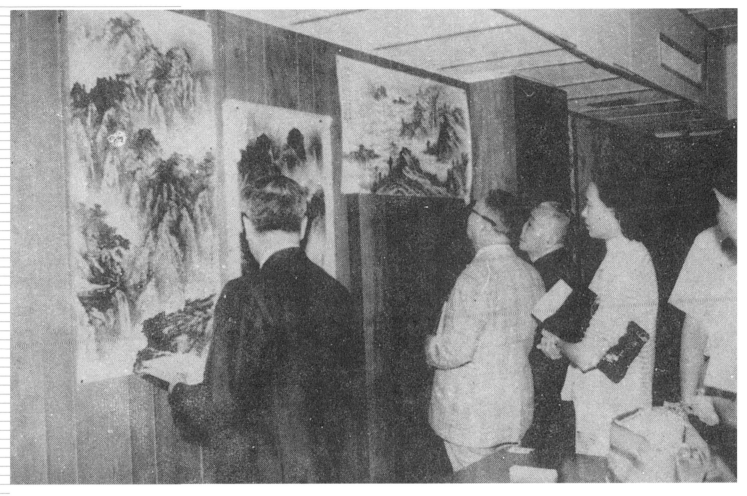

█ 上、下二圖：中華民國畫學會評審現況。

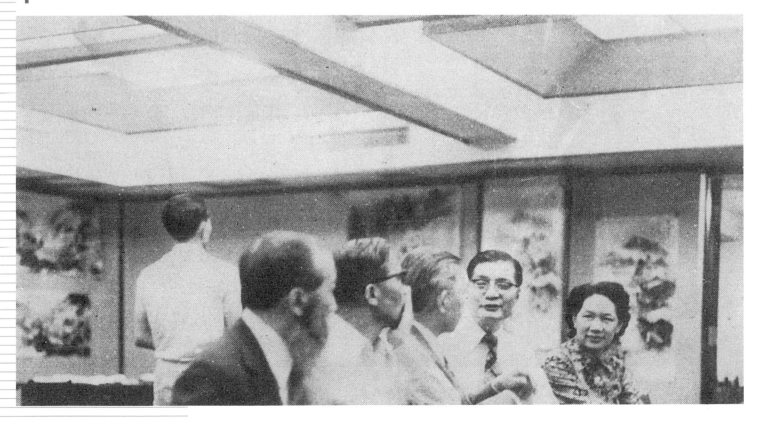

六十七年全國國民中小學教師國畫創作獎優作之評選與揭佈

作女美楊　　作和國王

1978年，中華民國畫學會承辦教育部委託全國中小學水墨創作獎，於藝壇雜誌揭曉評審結果。

第十七屆全國畫學金爵獎得主公佈

理論—翁同文　國畫—楚山青　油畫—陳銀輝
水彩畫—梁丹美　版畫—林智信　裝飾畫—查金如
民俗畫—張大夏

1979年《藝壇雜誌》第17屆全國畫學金爵獎得主報導。

一〇

民俗畫、繪畫教育等）人上，配合文化建設。

2.編印學術書刊，提高畫學水準。

3.聯繫國際美術家，促進文化交流。

4.舉辦各種畫學研究活動。

5.加強美術人士聯誼，培養觀摩精神。

入會方式由會員二人介紹，填具入會志願書，經理事會通過，成爲會員。

畫學會最初十年之運作，未設理事長，係採值年（後採值屆）常務理事制，與理監事共同推動會務。至 1972 年方推舉馬壽華爲第一任理事長，其成員幾乎涵蓋大多數中原渡臺一流書畫家。

由於馬壽華公務甚忙，因而畫會之會務多由常務理事姚夢谷負責，在姚夢谷作古（1993）之後，先後有凌嵩郎、章然、胡念祖、羅芳、羅振賢、唐健風等人擔任過理事長以領導會務。

1967 年有鑑於大陸中共文革對於中華文化之摧殘，蔣中正總統倡導文化復興運動，當年 7 月臺北成立「中華文化復興推行委員會」，11 月臺灣省政府頒訂「臺灣

中華民國畫學會六十八年全國中等學校教師水墨畫創作獎實施簡則

一、中華民國畫學會秉承教育部之囑託，舉辦全國中等學校教師水墨畫創作獎。

二、參加對象爲全國中等學校教師。（國民中學教師及高級中學教師）

三、參加者所送作品，必須爲中國筆墨宣紙所作之水墨畫，不得施以任何色彩（包括白粉在內）。

四、作品主題：爲大陸山河景象。題獄應標明所作之地區。

五、作品規格：(1)橫直不拘，畫心長寬以 2×4 臺尺爲準。(2)款字必須自題。(3)欵字必須自題。(5)參加者填具申請表（附件一）一併寄收件處。

六、每人送件，以一幅爲限。

七、評選力求公平徵信，由中華民國畫學會遴聘專家七人至九人組織評審委員會進行評選。(1)初選，於指定之時間地點自攜畫具（包括紙、墨、筆、硯、水盂、調色碟、墊紙、印章、印泥等）依其原作當場作畫，限三小時內完成。(4)評審委員當場就各人原作富場作畫。

原作及新作比照評分，以得分高低，確定名次，隨即當場頒獎。

獎金：第一名選新臺幣壹萬元。第二名二人，各獲捌仟元。第三名三人，各獲伍仟元。優選肆人，各獲貳仟元。得獎人及當場作畫完成者各頒獎狀一紙。其作品由主辦單位保有，不予付展。（未入選者於初選後二週內退還原作者）

八、得獎作品合於國家文藝獎條件者，由主辦單位報請教育部特頒獎狀，以資鼓勵。

九、初選及入選作品入選名單，報請教育部轉臺灣各報暨教育部轉各省教育廳、臺北市教育局、金門及馬祖兩職地政務委員會函知各人所肄學校（遠道者請原肄業學校酌給差旅費）。

十、收件日期：民國六十八年四月一日至五日，外埠以郵戳爲憑，逾期不收。

十一、收件處：臺北縣新店市中央新村七街一〇五號中華民國畫學會（231）。

十二、本簡則呈報教育部核備後實施，修改時同。

收徒授藝，自然門徒大多是瑪奧里人。作爲訓練課程的一部份，他們彫刻了很多有傳統型式文樓的屋柱、壁板、和桁樑等，而把這些彫刻到平宜的供應給雙湖城建造新屋做材料。他們的熱心鼓吹收到了效果，雙湖減因爲這些新建瑪奧里傳統型式的彫刻的出現而成爲稚西蘭的名城。瓦卡先生不但把瑪奧里的藝術和建築保存下來，且予以發揚。這個例子對我們保存傳統文化

的努力，有有價值的啓示。

最近過了臺北市和臺灣其他地區的發展，許多古屋都遭受到拆除的命運，這些文化的人甚爲惋惜。但是如果我們能夠像雙湖城一樣，有很多傳統型式的房子，那我們會更有安慰，傳統文化不應該只作骨董或史蹟保存下來，而是應該活在我們的生活裏的。

上圖：1979年《藝壇雜誌》登載教育部委託中華民國畫學會辦理水墨畫創作獎之簡則。

左下圖：1979年《藝壇雜誌》第134期封面。　右下圖：2010年「回首50」會員聯展畫冊封面。

藝壇

中華民國六十八年五月

第一三四期

回首50

中華民國畫學會會員聯展

桃園縣政府文化局
Cultural Affairs Bureau, Taoyuan County Government

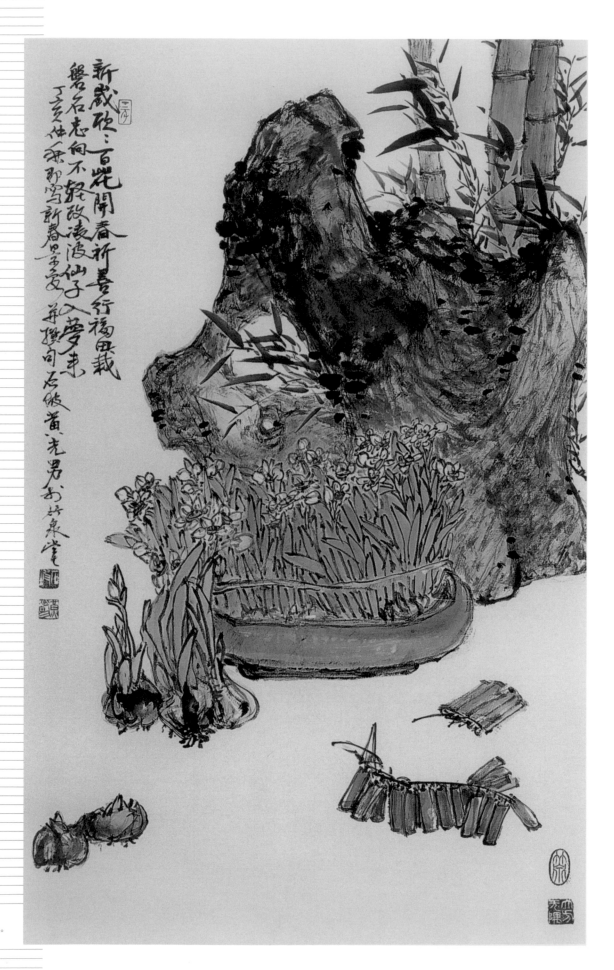

黃光男，〈新歲圖〉，
水墨，90×54cm，2007。

省推行文化復興運動實施要點」，全臺因而興起一股文化復興運動之熱潮。畫學會因應這股潮流，密集舉辦了極多的活動。在 1974 年《全國美術教育展覽專輯》中，畫學會鉅細靡遺的詳列其創會以來邀請專家學者舉辦過四十三場的學術演講，三十六場次的名畫家國畫揮毫示範講析，二十二場藝術座談，獨自辦理或與公司單位合辦之畫展達數百次，美術研究班前後培育學員達八百多人。此外，並於 1966 年開始發行學術性的《美術學報》年刊以及推廣性的《藝壇》月刊（1968 年 3 月創刊，發行至 1996 年 11 月，共出版 326 期），持續發行接近三十年，自 1963 年起每年並頒發「金爵獎」，以表揚各美術領域之傑出人士。1970 年代中期以後，更接受教育部委託，辦理全國中小學教師國畫創作獎（期後並與教育部文藝創作獎相結合）等活動，是 60 和 70 年代極具指標性的全國性美術社團。

羅芳，〈聲浪〉，
水墨，90×90cm，
2007。

中國美術設計學會

團體名稱：中國美術設計學會（亦稱「中華民國美術設計學會」）
創立時間：1962.9.9
主要成員：楊英風、王超光、李再鈐、林振福、簡錫圭、蕭松根、彭漫、梁雲坡、秦凱、郭萬春、華民。
地　　區：臺北市
性　　質：美術設計

　　該會是國內美術設計界最早成立的全國性組織，由企業家王超光號召當時臺灣設計界的菁英所共同發起成立。旨在結合全國美術設計界人原至立於設計創意探討與製作技巧之研究，提升商業設計品質，並藉以舉辦競賽、展覽及出版宣傳等，以促進設計人地位之提升。目前該學會仍持續活動，而且常參與國際性活動，為一歷史悠久且極具能量的設計領域全國性美術團體。

　　「中國美術設計學會」1963 年 12 月，與美國新聞處合辦「現代美術設計展覽」。1969、1970 年，主辦第 1 屆「中華日曆設計展」及第 2 屆「中華日曆設計展」。1971 年主辦「中華美術設計百人展」。1975 年主辦「中華民國 64 美術設計創作獎」。1976 年主辦首屆「全國包裝設計展」及「中華民國 65 美術設計創作獎」。1978 年出版《中華民國美術設計名錄》。1979 年辦理「全國優良美工圖書巡迴展」；10 月創刊發行《設計界》會刊，另編印臺灣第一套《印刷設計紙樣大全》。

中圖：1952年楊英風設計《自由中國美術選集》封面。

右圖：1949年楊英風設計「自強牌漂布」海報。

左圖：1978年，李再鈐於《藝術家》雜誌撰文〈十年設計——夢不醒〉版頁。

李再鈐，〈風中美人〉，
方鐵管，120×90×60cm，
1969。

團體名稱：中國書法學會（亦稱「臺灣——中國書法學會」）
創立時間：1962.9.28
主要成員：發起會員有：丁念先、梁寒操、丁治磐、馬壽華、謝宗
　　　　　安、曾紹杰、李猷、張隆延、姚夢谷、王壯為、高逸鴻、
　　　　　李超哉、李普同、傅狷夫、呂佛庭、陳其銓、曹秋圃、劉
　　　　　延濤、朱玖瑩等四十二人。
地　　區：臺北市

　　「中國書法學會」是最早向內政部登記立案的全國性書法社團。其
歷年重要美術活動，包括：先後組織訪問團赴日、韓、港等國宏揚國粹，
召開中日、中韓書法國際會議多次，舉辦書法展覽及座談會，參加國際
展覽，編印先總統蔣公嘉言書法專集，舉辦大專及中小學教師、學生書
法獎。1989 年時，會員曾達約二千五百人左右。

1969年，日華第2屆書道國際會議，我國代
表陳其銓致詞，秘書魏經龍日語翻譯。

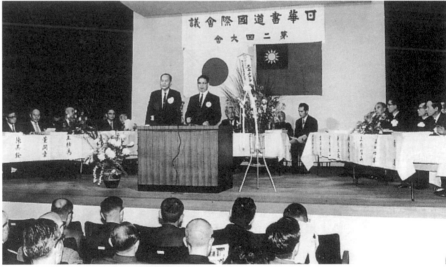

1969年9月21日，中國書法學會第3屆會員
書法展覽。

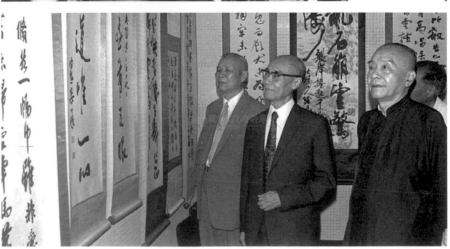

中國書法學會年表	
1962	9月28，由于右任提議，丁念先、丁治磐；梁寒操、馬壽華、謝宗安、張隆延、王壯為、李猷、傅狷夫、呂佛庭、陳其銓、曹秋圃、程滄波、林耀西、劉延濤、李超哉、朱玖瑩等四十二人發起成立中國書法學會，並向內政部立案登記為全國性書法社團。 10月31日，教育部責成國立歷史博物館派書界組團赴日，中華民國書法代表團訪問日本教育書道聯盟。團長：程滄波，副團長王壯為，秘書長李超哉，團員：丁念先、張隆延、莊尚嚴、劉延濤、李普同、曾紹杰、彭醇士。 第1屆未設理事長，由常務理事馬壽華、王壯為、李超哉、曹秋圃、劉延濤五人輪值領導。
1964	馬壽華獲推舉為理事長，常務理事有：王壯為、李超哉、曹秋圃、程滄波、葉公超；劉延濤等。
1965	元月，全日本書道聯盟訪華，拜會本學會。 2月，日本書道協會與本會協議成立「中日書法協會」。
1966	9月，全日本書道聯盟訪華，與本會交流。 11月，第2屆臺灣書法代表團訪日並參加第2屆日本國際書法會。代表團成員有程滄波、馬紹文、梁寒操、李超哉、曹秋圃、李普同、傅狷夫、楊仕瀛等人。
1967	9月，舉第一次中國書法學會會員展、青年會員展。 理監事改選，馬壽華連任理事長，常務理事有王壯為、李超哉、劉延濤、程滄波、魏經龍。
1968	元月，全日本教育書道聯盟訪華，舉辦中日書法代表作品展，並召開第1屆中日書法國際會議。 舉辦全國耄齡書法展。
1969	組團臺灣書法代表團訪日本教育書道聯盟，由馬壽華率團，召開第2屆中日書法團會議。 全日本書法聯合代表團抵華來訪。 舉辦第二次會員展以及第2屆全國耄齡書法展。
1970	日本教育書道聯盟訪華，召開第3屆中日書法國際會議，並舉辦中日名家書畫展。 馬壽華三度獲推選為理事長，常務理事有：程滄波、李超哉、劉延濤、王壯為、葉公超、曹秋圃、魏經龍、楊士瀛。
1971-1974	編輯出版各種碑帖共三十三冊以推廣書法教學，並出版蔣總統嘉言書法專輯。
1972	舉辦第二次會員書法聯展，舉辦第4屆青年書法展。
1973	馬壽華四度榮任理事長，常務理事：程滄波、李超哉、曹秋圃、楊士瀛、董開章、劉延濤、李普同、魏經龍。

▌ 1962年，代表團於日本亞細亞中心大門前合影留念。

▌ 1962年，第1屆中國書法協會訪日代表團接受日本教育書道聯盟歡宴。

陳其銓，〈尊道〉，隸書，
70×135cm，國立中興大學藝術中
心典藏。

1975	舉辦蔣公嘉言書法展。
1977	馬壽華五度任理事長，常務理事：李超哉、李普同、劉延濤、董開章、楊士瀛、胡恒、王愷和。
1980	舉辦第1屆中日書法聯展。理事長改選，理事長：程滄波，常務理事：李超哉、李普同、胡恒、劉延濤、詹聰義、王愷和、簡顯忠。
1981	舉辦第2屆中日書法聯展並出專輯。
1982	舉辦第3屆中日書法聯展並出專輯。
1983	改選理監事，理事長：程滄波，常務理事：詹聰義、胡恒、李超哉、李普同、王愷和、王軼猛、鄔克昌、劉延濤。
1984	7月，組團訪問韓國東方研書會，並拜訪駐韓大使薛毓騏，陳其銓任代表團團長。 11月，舉辦紀念顏真卿逝世1200年中國書法國際研討會。
1985	2月，舉辦中日書法聯展（第5屆）並出版專輯。
1986	2月，舉辦會員書法研習會。 改選理監事，程滄波續任理事長。 中日韓書法聯展（第1屆）。

1987	舉行中日韓書法聯展（第2屆）並出版專輯。 舉辦會員書法研習（二）。
1988	本會與中國書法家協會、新加坡書法家協會、日本每日書道會、韓國東方研書會（現名為國際書法藝術聯合韓國本部）、馬來西亞書藝協會、香港中國書道協會等七國家和地區，共同發起成立「國際書法發展聯絡會」，秘書處設於新加坡。
1989	改選理監事，王愷和任理事長。 舉辦第十七次會員展並出版專輯。
1990	組團參加第一回國際書法交流新加坡大展。
1992	改選理監事，陳其銓任理事長。
1994	臺灣省立美術館碑林，五十位中二十五位為本會會員。
1995	改選理監事，連勝彥任理事長。 7月，創刊發行《中國書法學會會訊》季刊。 日本書道協會訪華（第7回日華書道交流展）。 舉辦黑白論藝書法系列講座。 組團參加第3回國際書法交流東京大展。
1996	8月，舉辦高中國文教師暑期書法研習班（第1屆）。 應邀參加韓國國際書法交流大展（第2回）。
1997	本會協辦金鴻書法獎比賽（第1屆）。 7月，舉辦高中國文教師暑期書法研習班（第2屆） 第二十一次會員作品展並出版慶祝成立三十五週年專輯。 11月，組團參加第4回國際書法交流吉隆坡大展。 本會榮獲內政部八十五年度全國社團評鑑優等。
1998	舉辦本會第一次海外巡迴展。 舉辦清末民初收藏展並出版專輯。 舉辦高中國文教師暑期書法研習班（第3屆） 舉辦何紹基誕辰兩百週年書展特展並出版專輯。
1999	改選理監事，連勝彥續任理事長。 舉辦第二次海外巡迴展並出版專輯。 舉辦曹秋圃一〇五歲冥誕書法紀念特展。 持續舉辦高中國文教師暑期書法研習班（第4屆）。
2000	主辦第5回國際書法交流臺北大展，並舉辦論文發表會，出版作品集。 舉辦第三次海外書法交流作品巡迴展並出版專輯。

丁治磐，
〈行書中堂〉，紙本，
63.5×43cm，1969。

薜柳毋忘下百城水

嬉端用掣長鯨長

娑子第鈴華甚束

必珠叢便研兵

廷楷先生雅屬 丁治磐

己酉端午新聞二千之二書為

2001	舉辦第四次海外書法交流作品巡迴展並出版專輯。
2002	慶祝成立四十週年舉辦第1屆全國書法比賽。
2003	紀念岳武穆誕辰九百週年，編印《現代名家書法滿江紅詞專輯》。 改選理監事，釋廣元任理事長。
2004	舉辦第二十七次會員作品展暨美國華人書畫藝術家聯展，並出版專輯。
2005	組團參加第五次海外巡迴展，並出版作品集。
2006	組團參加第7回國際書法交流新加坡大展。 改組理監事，謝季芸（淑珍）任理事長。
2007	紀念本會成立四十五週年舉辦「翰墨千秋大展」並出版專輯。
2008	參加臺日文化交流書藝大展。 組團參加2008海峽兩岸天津書畫藝術大展。 參加戊子年海峽兩岸美術書法國際交流展。 組團參加第8回國際書法交流北京大展。

1990年首屆國際書法交流展，代表團團長陳其銓、新加坡政府首長及各國代表團長合影。

2009	改選理監事，謝季芸續任埋事長。 京都藝術文化交流展，臺韓書法教育交流展。 參加己丑年「于右任獎」海峽兩岸書畫交流展。 組團參加「重慶、澳門、香港、臺灣書書畫家作品展」及「兩岸四地書畫論壇」。
2010	組團參加第9屆「國際書法交流奈良大展」。
2011	舉辦當代翰墨風雲大展，並由國立中正紀念堂管理處印行專輯。 舉辦「書法‧跨越——2011臺灣書法史學術研討會」並出版論文集。 出席「國際書法交流會議」。 組團參加「紀念辛亥革命一百週年海峽兩岸著名書法家邀請展」。 參加國際書法藝術聯合韓國本部大邱慶北支會舉辦「2011安東世界書藝大展」。 組團參加「紀念辛亥革命一百週年兩岸四地女子書法家聯展」。
2012	組團十人參加紀念鄭成功復臺三百五十週年兩岸書法邀請展（參加作品30件）及兩岸論壇。 徵集本會一百零六位書家作品於大陸最大書法報紙《書法導報》分期報導，以行銷臺灣書法家之書藝實力。 參加韓國安東2012國際書藝大展（參展作品三十件）。 組團二十人赴馬來西亞，參加第10屆國際書法交流吉隆坡大展。 舉辦翰耕墨耘五十年書藝大展（回顧展）並出版專輯，展出二百八十六件，包含前輩書家八十七件、十二個國家書家領導人二十一件，並有中國、日本、韓國、新加坡祝賀團來臺參與慶祝活動。 理監事改選，沈榮槐任理事長。

▍1995年11月29日，參加第3回「國際書法交流東京大展」全體會員於會場留影。

日本書道研究神融會親善訪華團炭山南木等三十八人訪華。

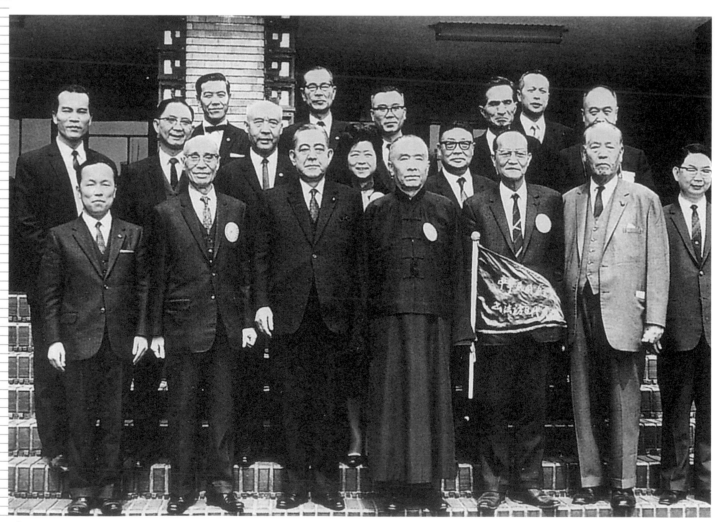

第3屆書法訪日代表團拜訪日本首相佐藤官邸。

劉延濤，〈草書呂本中語軸〉，
紙本，68.5×33cm。

青文美展

團體名稱：青文美展
創立時間：1962.12
主要成員：吳隆榮、何肇衢、吳英聲、蔡蔭棠、鄭世璠、陳正雄等
　　　　　（禮聘廖繼春、楊三郎、李石樵三人為顧問）。
地　　區：臺北
性　　質：綜合

蔡蔭棠，〈九分坡道〉，油彩、畫布，91×60.5cm，1963。

　　「青文美展」是由臺灣省青年文化協會所主辦之美展，該協會美術委員有吳隆榮、吳英聲、何肇衢、陳銀輝、蔡蔭棠、陳正雄、鄭世璠等七位委員，以及李石樵、楊三郎、廖繼春等三位顧問。據黃朝湖於1965年於《幼獅文藝》發表的文章中提及，1962年12月第1屆青文美展集採「半邀請」方式免審查展出。畫風兼含學院派和前衛的現代畫風。因而有別於審查制的省展和教員美展之保守。

　　到了第3屆（1954）時，甚至邀請到「五月畫會」的劉國松、莊喆、胡奇中，今日畫會的鄭明進，心象畫會的六位畫家楊炎傑、李薦宏等，自由畫會的彭漫，年代畫會的姚慶章、顧重光，東方畫會的秦松、鐘俊雄，長風畫會的吳鼎藩、張熾昌、文霽、鄭世鈺、（現代）版畫會的陳庭詩、江漢東，南聯畫會的林福男、集象畫會的龐曾瀛，以及高山嵐、藍清輝、梁秀中、何懷碩、謝孝德、黃博鏞還有日籍畫家柴原雪，以及美籍的畫家卡羅琳·桑鵬、約翰·凱西納、米羅等，義大利籍的畫家兼批評家索札司，也都從海外郵寄來作品，形成了非常熱鬧的景象；在國內，能像第3屆青文美展般地同時容納國內外畫家，與新舊派美術作品於一爐是非常難得。此外，據何肇衢個人之年表顯示，他個人參加青文美展第1至4屆，顯示這項展覽至少辦理超過四屆，而且委員和顧問們基本上也會提出作品參展。

何肇衢，〈花與果〉（局部），油彩、畫布，90.5×72.5cm，1964，第19屆全省美展第二名，國立臺灣美術館藏。

黃朝湖於1965年評論第3屆「青文美展」之文章。

評第三屆青文美展・
現代與學院的首次會合 大

幼獅
文藝
136

第二十二卷・第四期
第一三六號
中華民國五十四年
四月一日出版

黃朝湖

64

黑白展

團體名稱：黑白展
創立時間：1962
主要成員：黃華成、林一峰、沈鎧、簡錫圭、張國雄、高山嵐、葉英晉。
地　　區：臺北
性　　質：美術設計

1962年，「黑白展」成員接受台視「藝文夜談」節目主持人郭良蕙訪問。（簡錫圭提供）

　　1962年於臺北舉辦「黑白展」的成員均畢業於臺師大藝術系，是戰後以來臺灣大專院校專業美術教育體系，系所培育而出的早期美術設計人才，所舉辦的設計作品聯展（雖然這批成員在臺師大藝術系求學時期，系上僅有圖案、用器畫及色彩學等少數課程與設計有關，尚無「美術設計」課程）。這批「黑白展」成員，將美術設計作品當成美術創作，拿出來堂而皇之公開辦聯展，在臺灣美術史上可稱得上是創舉。其展出的目的，一方面是希望將美術設計從純藝術中分別出來，

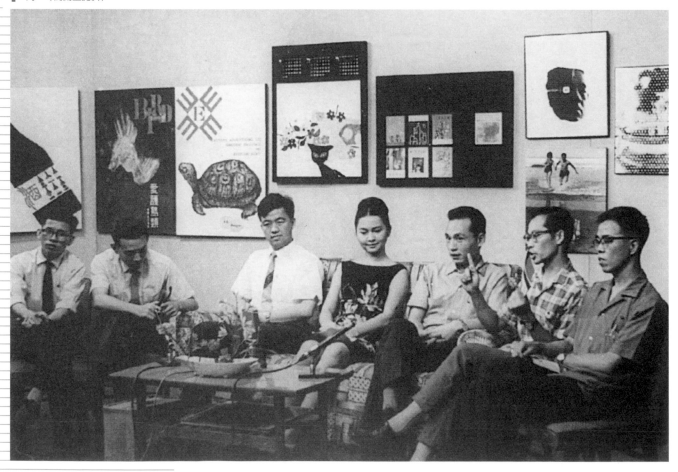

簡錫圭設計月曆（左：封面；右：內頁），展出於1962年第1屆「黑白展」。（簡錫圭提供）

右下圖：高山嵐作品刊載於《今日世界》雜誌封面，同時展出於1962年第1屆「黑白展」。（簡錫圭提供）

左下圖：第1屆、第2屆「黑白展」展覽簡介封面。（簡錫圭提供）

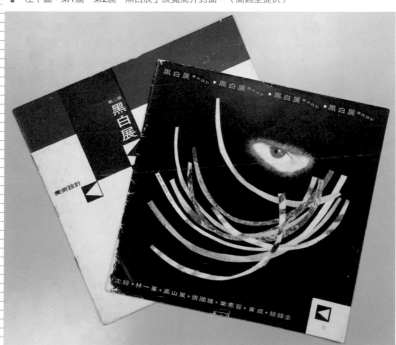

二方面卻又希望作品被當成專業，受到一定的重視，甚至藉著展出增加能見度，可能因此爭取到一些案子的委託。「黑白展」在名稱上語帶雙關：既強調色彩中黑白的特殊性，其實也蘊含臺語「隨便展」的諧音，代表一種不再是那麼嚴肅的藝術態度。

「黑白展」前後展出兩屆，曾獲學長施翠峰、劉國松等人撰文評介鼓勵。

SHEN KAI

A native of Shaoan, Fukien, Shen Kai was graduated from the Fine Arts Department of the Provincial Taiwan Normal University in 1958. He is a promoter of the China Designers Association. Winner of the second prize in the United Daily News emblem design contest, he was section chief of the designing department of Advertising Company, and the New Year's Greeting card he designed during his service with the advertising firm was published in the "Investigation and Technique" Magazine (the March, 1962, issue) of the Dentsu Advertising Company in Japan.

沈　鎧
■祖籍福建詔安，寄籍北平
■師大藝專47級畢業
■曾獲聯合報十週年徵求報徽第二名
■曾任廣告公司設計部組長，所設計之賀年卡，載於日本電通"調查與技術"月刊（1962年3月號）
■中國美術設計協會發起人之一

▌黑白展成員沈鎧及其作品。（簡錫圭提供）

▌第1屆「黑白展」展覽簡介封面。（簡錫圭提供）

■沈　鎧■林一峯■高山嵐■張國雄■葉英晉■黃　成■簡錫圭■

以姓氏筆劃為序

■SHEN KAI ■ LIN I-FENG ■KAO SAN LAN ■ SEIJIKI CHANG ■ YEH YING-CHIN ■BX HWANG ■CHIEN SHI-KUEI■

Names are arranged according to the number of strokes of the characters designating the surnames.

林一峯

- 台北市人，生民國25年
- 民國48年畢業於師大藝術系
- 同年7月就職東方廣告社，並兼職德育商職職美術教員
- 民國49年7月入伍，50年十月退伍，復職於東方廣告社至今
- 中國美術設計協會發起人之一
- 住　台北市重慶北路二段46巷9號

LIN I-FENG

Lin I-feng was born in Taipei in 1936. He joined the Eastern Advertising Company upon his graduation from the Fine Arts Department of the Provincial Taiwan Normal University in 1959. In the meantime he taught fine arts at the private Teh Yu Commercial School in Taipei. He served in the Army from July 1960 to October 1961 and upon discharge returned to the advertising firm to work as designer. He is also a promoter of the China Designers Association.

黑白展成員林一峯及其作品。（簡錫圭提供）

高山嵐

- 民國23年生於台灣台南市
- 民國46年師大藝術系畢業
- 1960年應正聲廣播公司之請，設計POSTER"夜深沉"及"你脫對不對"參加THE SECOND ASIA ADVERTISING CONGRESS（在日本東京HOTEL DAI-ECHI）得獎第二名（夜深沉）
- 現任美國新聞處美術編輯主任
- 中國美術設計協會發起人之一
- 住　台北市安東街211巷13弄6A

KAO SAN LAN

Born in Tainan in 1934, Kao San Lan was graduated from the Fine Arts Department of the Provincial Taiwan Normal University in 1957. Upon his graduation from the university, he joined the United States Information Service in Taipei as an artist. He is presently chief art editor of the USIS. A promoter of the China Designers Association, he won the second prize in the Second Asia Advertising Congress held in Tokyo in 1960 for his poster entitled "Deep Night."

黑白展成員高山嵐及其作品。（簡錫圭提供）

張國雄

- 民國27年生於台北市，現年25歲
- 幼居上海，光復歸台
- 民國47年畢業於師大藝專科
- 同年加入今日畫會，並執教於新莊中學
- 翌年入伍，51年服役期滿轉入東方廣告社擔任Designer至今
- 並為中國美術設計協會發起人之一
- 住　台北市延平北路二段272巷13號二樓

SEIJIKI CHANG

A 1958 graduate of the Fine Arts Department of the Provincial Taiwan Normal University, Seijiki Chang taught fine arts at the Hsinchuang Middle School for one year before he joined the Chinese Army as a reserve officer. Born in Taipei in 1938, the artist spent his early years in Shanghai. A member of the de Salon du Jour, he is presently a designer of the Eastern Advertising Company and a promoter of the China Designers Association.

黑白展成員張國雄及其作品。（簡錫圭提供）

葉英晉

- 台北市人，民國20年生
- 民國46年師大藝術系畢業
- 曾任台北市私立靜修女子中學美術教員
- 現任美國新聞處美術編輯
- 住　台北市杭州南路一段七號

YEH YING-CHIN

Artist Yeh Ying-chin was born in Taipei in 1931. Upon his graduation from the Fine Arts Department of the Provincial Taiwan Normal University in 1957, he taught fine arts at the Blessed Imelda Girls' Middle School in Taipei. Later he joined the United States Information Service as senior art editor.

黑白展成員葉英晉及其作品。（簡錫圭提供）

BX HUANG

Twenty-eight-year-old native of Chungshan, Kwangtung province, BX Huang was graduated from the Fine Arts Department of the Provincial Taiwan Normal University in 1958. A promoter of the China Designers Association, he taught fine arts and physical education at a middle school and worked as a designer at the Kuo Hua Advertising Ltd.

黃成

- 廣東中山人，現年28歲
- 師大藝術系47級畢業
- 曾任中學美術、勞作、體育教員、國華廣告公司設計
- 中國美術設計協會發起人之一
- 住　羅斯福路二段30巷8弄5號

8 6 2 6
5 6

NEWSPAPER AD ● POSTER ● PAMPHLET ● PACKAGING

要作有效廣告●請找 迅速有效 新穎 大方

黑白展成員黃成及其作品。（簡錫圭提供）

簡錫圭

- 27歲，南投人
- 師大藝術系47級畢業，曾任中學美術教員
- 現任東方廣告社製作部長
- 今日畫會會員
- 曾獲中部美展特選第一名及十三屆全省美展主席獎第一名
- 中國美術設計協會發起人及籌備委員
- 住　台北市中山北路一段105巷18號四樓

CHIEN SHI-KUEI

Nantou-born Chien Shi-kuei had distinguished himself as an oil painter long before his graduation from the Fine Arts Department of the Provincial Taiwan Normal University in 1958. The 21-year-old artist won the first prize in the exhibit of oil paintings in central Taiwan held in 1939. He again won the first prize in the 13th Taiwan Provincial Art Exhibition in 1958. After teaching fine arts at a middle school for two years, he joined the Eastern Advertising Company in 1960. Also a promoter and member of the preparatory committee of the China Designers Association, the artist is now chief of the designing department of the advertising firm. He is a member of the de Salon du Jour, an association of painters in Taipei.

黑白展成員簡錫圭及其作品。（簡錫圭提供）

65

標準草書研究會

團體名稱：標準草書研究會
創立時間：1963.3.20
主要成員：劉延濤、李普同、李超哉、胡恒、劉行之、王忱華等三十八人
　　　　　發起創會。
地　　區：臺北市
性　　質：書法

　　「標準草書研究會」成立宗旨在於：「將歷代草書選字確立為易識、易學、準確、美麗的標準草體，以爭取時間為中華民族之自強工具。」

　　入會資格主要在於愛好書法，能寫草書，富有民族精神者。其活動型態包括年度展、中日交流展。據1990年雄獅圖書出版《臺灣美術年鑑》所載，曾出版過《于右任草書千字文》（日本出版）、《于右任墨蹟》（西安出版）、《于右任先生遺墨》（臺北出版）、《于右任書法》（湖南出版）。當時會員人數國內約百人。此外，日本尚有「中國標準草書研究會日本分會」（會址位於日本高崎市石原町）、「中國標準草書研究會日本練成會」（會址位於日本岐阜縣鳥羽市）。

66

高雄市書法研究會

團體名稱：高雄市書法研究會（亦稱「高雄市中華書法研究會」、「中國書
　　　　　法學會高雄市分會」、「高雄市中國書法學會」）
創立時間：1963.7
主要成員：于哲武、方行仁、鄞廷憲、劉百鈞、王子韜、葉少軒、蔡錦川、
　　　　　韓錫五等。
地　　區：高雄
性　　質：書法

　　1963年成立，于哲武1962年7月發起籌組「高雄市中華書法研究會」，1963年正當籌備接近完成時，高雄市政府文囑改名稱為「高雄市書法研究會」。1979年為了擴大文化交流及服務，將書法研究會變更申請為「中國書法學會高雄市分會」，以「復興中國民族文化，倡導書法藝術」為宗旨，以「培育書法人才，研究書法學術」為目的。自成立以來，舉辦書法研習、現場揮毫、書法講座、理論演講、書法展覽、文化服務、國民外交、書法教學。影響高雄地區書法基礎，以及書法研究風氣之建立與開展，政府學校機關社團日益重視該會倡導書法藝術之表現，高屏、臺南地區亦多前來參與本會活動。該會成立迄今已屆五十五年，于哲武之後，劉百鈞、邱明星等人都擔任過理事長，目前由蔡豐吉任理事長，依然保持相當之活動能量，甚至在兩岸書法之交流活動方面也頗為著力。

67

玄風書道會

團體名稱：玄風書道會
創立時間：1963.8
主要成員：陳丁奇（指導老師）、李郁周（文珍）、林進忠、楊清田、饒嘉博、盧銘琪、黃宗義、盧瑩通、許勝哲、蕭世瓊、陳三郎、余碧珠、蘇友泉、蘇子敬等。
地　　區：嘉義市
性　　質：書畫

玄風書道會的發源地：嘉義玄風館。（蘇子敬提供）

1963年8月，張李德和基於書法藝術的研究創作與教育傳承起見，創立「玄風館」開設書道部，邀請陳丁奇（天鶴）擔任講師，會員不定期聚會，相互切磋討論、觀摩書法藝術。1965年4月，張李德和遷居臺北，託陳丁奇代理主持玄風館，繼續推廣書法，另設國畫、西畫、詩文而成立「玄風書畫會」，陳丁奇並編寫《初學書法常識》講義，借佛寺廟宇的講堂開設書法班傳授書法，培育後進。1968年陳丁奇又應嘉義師專耿相曾校長之禮聘，前往擔任書法社團指導老師。其指導的弟子群，均稱之為玄風書道會之會員。

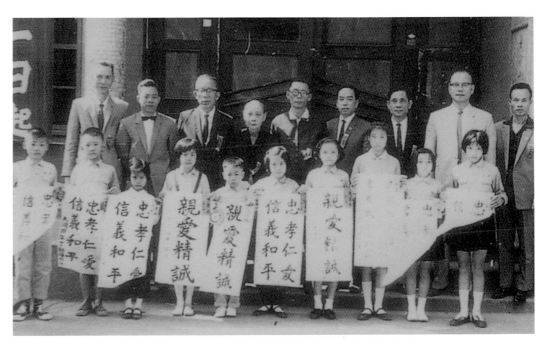

玄風書道館第一次師生展合照（後排左1為陳丁奇先生，左4為張李德和女士，1963年攝）

陳丁奇，〈筆鋒劍氣五言聯〉，
行書對聯，136×34cm×2，
1989。

「玄風書道會」於 1963 年 9 月，於嘉義市華南銀行樓上舉行第 1 屆「玄風師生書道聯展」。次年 4 月，於嘉義佛教會舉行第 2 屆「玄風師生書道聯展」。1985 年的第 3 屆「玄風書道聯展」改往臺中市立文化中心舉行。2001 年第 4 屆「玄風師生書道聯展」則於嘉義市二二八紀念館展出。而「2013 玄風書道展——五十週年會員聯展」先後於臺中市立文化中心和嘉義市立文化中心展出，並出版作品集。

左圖：
玄風書道會導師陳丁奇寫書神情。

右圖：
張李德和（中立）、陳丁奇（左1）合影於玄風館（翻拍自張李德和書畫集，頁125）

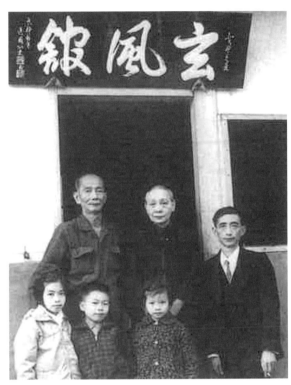

左圖：
玄風書道展五十週年紀念專輯封面。

右上圖：
中坐者為陳丁奇，後排左一為林進忠，右三為李郁周，右二為黃宗義。（早期玄風書道會師生合影）

右下圖：
前排左起為盧銘琪、饒嘉博、黃宗義、李郁周、蔡武勳、蘇友泉、蕭世瓊。

奔雨畫會

團體名稱：奔雨畫會
創立時間：1963.10
主要成員：王愷、金開鑫、張建平、沈臨彬、李重重、陳文藏、林順
　　　　　雄等。
地　　區：臺北
性　　質：水墨畫為主

　　創會於 1963 年的「奔雨畫會」，是由王愷、劉德山、陳文藏、顏
昭蓉等四位復興崗政工幹校（今國防大學）藝術系之應屆畢業生所組
成，也是以該校校友所組成最早的畫會。「奔雨」一詞，象徵著氣勢磅
礡的驟雨，也象徵著他們在畫壇上披荊斬棘、勇往直前而希望有所作為
的雄心抱負。創會四人當中，王愷和顏昭蓉長於生活化的時裝水墨人物
畫，陳文藏擅油畫，劉德山則以水彩畫見長。據創會核心人物王愷（現
任中國美術協會理事長）所憶：

　　當時成立的宗旨，除了因志趣相投、共同砥礪繪畫創作之外，更強
調作品的時代性，以人文、生活、思想為創作表現的主軸，有別於傳統

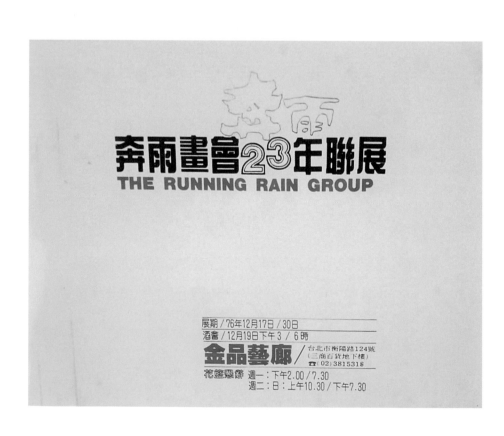

1985年「奔雨畫會23年聯展」摺頁之一。

的繪畫形式和內容，期間也得到現代詩人瘂弦、葉珊（楊牧）兩位的響應鼓舞。

　　1964 年在國立臺灣藝術館舉辦了首次的會員聯展，開幕時有「五月畫會」的劉國松、莊喆、韓湘寧、馮鍾睿等現代畫家蒞臨打氣，被譽為現代藝術的生力軍。「奔雨畫會」前後舉辦了十屆的聯展，期間又加入了李重重、沈臨彬、任適正、張建平、金開鑫、林順雄等幾位復興崗校友。目前王愷、李重重和林順雄仍持續創作而知名於臺灣畫界。

自由美術協會

團體名稱：自由美術協會（簡稱「自由美協」）

創立時間：1964.1.23

主要成員：創始會員有：曾培堯、劉生容、黃朝湖、鄭世璠、莊世
和、許武勇。畫會成員有：曾培堯、劉生容、黃朝湖、柯
錫杰、許武勇、莊世和、彭漫、高山嵐、文霽、易宏翰。

地　　區：南投縣集集鎮

性　　質：綜合

「自由美術協會」創立的宗旨為：「在絕對自由的思索裡，肯定藝術創作的嚴肅性、時代性、民族性及精神的需要，以確立中國現代藝術的地位。」

自由美術協會，主要催生者是黃朝湖，他曾撰〈一年來的自由美協〉一文發表於報上，說明成立此一美術團體之動機，主要源自他策辦「龐圖國際藝術運動」於 1963 年夏天在臺北展出之前後，他用比較率直的筆調撰寫了一些推介之文章發表，招惹到一些保守人士撻伐，而引起筆戰。為了具體展現現代藝術的能耐，因而有成立「新興繪畫團體」的構想。最初邀集曾培堯、劉生容研議其理想目標。然後又陸續邀請其他理念相近藝術家，甚至包括雕塑和攝影領域之人士入會，並特地選定 1964 年元月 23 日（自由日）成立了自由美協，除了應景之外，也呼應其「絕對自由」之創作理想。在戒嚴時期為了避免敏感的政治意識干擾，特別商請時任亞洲反共聯盟主席谷正剛，為自由美協題字當作保身符。

據當年報紙之報導，1964 年 8 月 1 日，第 1 屆「自由美展」於臺北國立歷史博物館舉行，展出者包括：彭漫、許武勇、莊世和、曾培堯、劉生容、易宏翰及黃朝湖等七人之作品。其後又加入了攝影家柯錫杰、美術設計家高山嵐，以及鄭世璠、文霽等人。1966 年 3 至 4 月，第 2 屆自由美展於臺北市國立藝術館展出。到了第 3 屆（1967）在臺北市海天畫廊舉行時，特別邀請了「五月畫會」、「東方畫會」、「現代版畫會」、「心象畫會」、「四海畫會」、「長風畫會」、「今日畫會」、「年代畫會」、「南聯畫會」與「自由美協」舉辦了一

虞君質教授（中）於第1屆「自由畫展」畫家合影於會場入口。（黃朝湖提供）

1964年自由美協成員合影。前列左起劉生容，第三黃朝湖，第四陳庭詩，右許武勇，後列曾培堯。（黃朝湖提供）

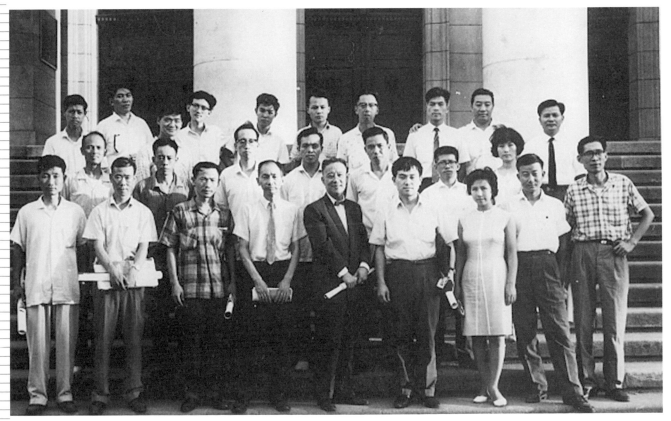

1967年第3屆自由美協主辦十大畫會聯誼會代表出席後，在省立博物館前合影。（黃朝湖提供）

左圖：第1屆「自由畫展」展出之雜誌報導。　中圖：第1屆「自由畫展」畫家簡介資料。　右圖：莊世和保存之第1屆「自由畫展」剪報。

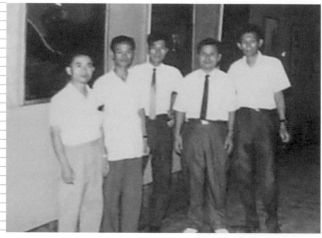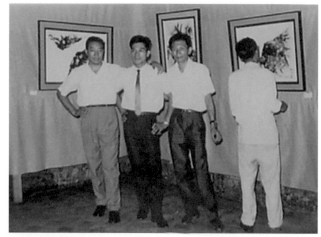

左圖：自由美協成員合影於會場。　右圖：自由美協畫家於「自由畫展」會場合影。

左、右圖：黃朝湖保存之第1屆「自由畫展」剪貼資料。

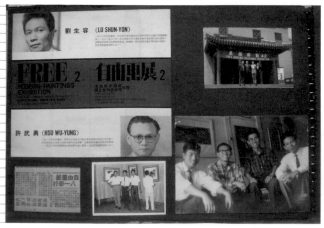

左圖：黃朝湖保存之第2屆「自由畫展」剪貼資料。　右圖：黃朝湖保存之第3屆「自由畫展」剪貼資料。

場「全國十大現代畫會聯誼會」之座談。同時也邀請國立歷史博物館館長王紹清及日本名畫家渡邊出席參加，為畫會活動帶到最高潮，同時也畫下了完美句點。

曾培堯，
〈生命──
683天人合一〉，
油彩、畫布，
116.7×91cm，
1968。

70

八閩
美術會

團體名稱：八閩美術會
創立時間：1964.5
主要成員：陶芸樓、高拜石、卓君庸、劉源沂、梁乃予、翁文煒、李
　　　　　靈伽等。
地　　區：臺北市、新北市。
性　　質：綜合（書畫篆刻為主）

梁乃予，〈笑口常開〉，水墨，
32×30cm。

「八閩美術會」成立宗旨為「切磋藝事，聯絡感情」，入會資格為：
「凡屬福建同鄉對藝術有興趣或在藝術方面有特殊貢獻者。」在 1989
年時有會員四十四人，固定舉行聯展或集會。

該美術會每次聯展都在不同的地點舉行。最早於 1965 年在臺北市中山堂舉行第一次會員作品聯展。1966 年會員聯展於國軍文藝中心。1967 年會員聯展於國立藝術館。1968 年會員聯展於省立博物館展出。1970 年會員聯展於臺北福州同鄉會。1974 年會員聯展於高雄市新聞報畫廊。1975 年會員聯展於臺中省立圖書館。1979 年會員聯展於臺南圖書館。1982 年會員聯展於臺北文苑及新生畫廊。1983 年會員聯展於高雄市立文化中心。1984 年會員聯展於臺中市立文化中心、臺北春海堂美術館。1986 年會員聯展於臺北書畫家畫廊。1987 年會員聯展於臺北金品畫廊。1988 年會員聯展回到國立藝術館。

高拜石書法作品。

71
高雄市中國書畫學會

團體名稱：高雄市中國書畫學會
創立時間：1964.7
主要成員：以「海天藝苑」的王廷欽、韓石秋、楊作福、王瑞琮、蔣青融、王宗岳、蕭全鵬、劉嘯宇、張延鞏、邱敬方、高鍾文等十四人為主要成員。
地　　區：高雄市
性　　質：書畫

　　成立之初大力推展書畫活動，希冀在市民生活中落地生根，並配合高雄市社教館、聖保羅教堂開班授課，計有楊襄雲、蔣青融、王瑞琮、楊作福、王宗岳、顏小仙、李仲箎等人，一時從學者眾，高雄地區書畫人士大半多受教於此，黃光男、洪廣煜、林慧瑾等皆為該會重要成員，高雄縣地區亦有人專程前往高雄市學習，所培養出的傳統山水水墨畫家如旗山鎮王星元（受教於王廷欽）。

　　1980 年代初，黃光男擔任理事長（1982），任內協助政府推動藝術教育，舉行藝文活動，之後有洪廣煜、林慧瑾、黃榮德、黃志煌、吳順良、蘇信雄、侯勝賢等人相繼擔任理事長，迄今已逾五十年，依然維持運作，優越的活動力將中國傳統水墨藝術推廣得更活躍。

左圖：高雄市中國書畫學會主辦「國花月書畫聯展」。（高雄市中國書畫學會提供）

右圖：高雄市中國書畫學會於臺東生活美學館舉辦聯展之開幕式。（高雄市中國書畫學會提供）

■ 蔣青融，〈霜中玉蕊寒〉，水墨、紙本，44×58.5cm，1976。

■ 左下圖：高雄市中國書畫學會歷任理事長合影。（高雄市中國書畫學會提供）
■ 右下圖：高雄市中國書畫學會邀請李奇茂教授現場揮毫示範。（高雄市中國書畫學會提供）

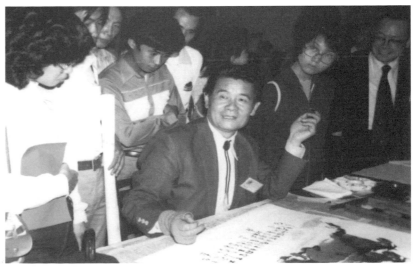

73

臺南市國畫研究會

團體名稱：臺南市國畫研究會

創立時間：1964

主要成員：蔡草如、楊智雄、蔡國偉、方昭然、李金玉、李重重、林草香、林沂水、洪松山、許朝森、黃靜山、黃順安、邵泰源、陳林村、陳壽彝、陳永新、陳雪山、潘春源、潘麗水、潘瀛洲、蔡施明、蘇太湖；蘇子傑、鄭堯夫等人。創會之初由蔡草如任理事長，並聘請陳玉峰、潘春源、李金玉、邵禹銘、鄭景仁、侯益卿等人為顧問。

地　　區：臺南

性　　質：綜合（書畫為主）

　　「臺南市國畫研究會」的創立宗旨為：「在藝術追求的道上，結合群力、相互提攜、鼓舞切磋，不以提升個人藝術境界為己足，更以提昇社會文化藝術風氣，壯大文化建設為己任，乃組成本會，期為府城文化做更大之奉獻。」

　　戰後曾四度榮獲全省美展國畫部首獎、而後榮任評審委員的蔡草如，在藝界友人的鼓勵下，於 1964 年邀集臺南國畫（水墨、膠彩畫）和書法界的同道，共組「臺南市國畫研究會」。蔡草如由於輝煌的畫歷及謙和的個性，很自然地被公推為首任理事長。創始會員二十多人，

1982年，蔡草如於千人美展現場揮毫。

包括黃靜山、陳永新、薛萬棟、潘麗水、潘瀛州、陳雪山、陳壽彝等國畫家，以及蘇子傑、蘇太湖、林草香等書法家。此外，特別邀請蔡草如的啟蒙恩師陳玉峰，以及與陳玉峰齊名的潘春源，和由大陸渡臺的國畫名家李金玉，熱心文化藝術的社會賢達邵禹銘、鄭景仁、侯益卿等人擔任顧問。

　　首屆會員展於當年 3 月 25 日在臺南市第四信用合作禮堂，在當時稱得上是南臺灣極具代表性的書畫藝術社團。由於當時透過李金玉顧問的關係，獲得

1964年，第1屆國風書畫展簡介。

1968年，第5屆國風畫展簡介。

上圖：1964年，首屆「國風書畫展」全體會員合影。　下圖：1964年7月於烏山頭舉辦寫生會。

1968年，臺南市國畫研究會同仁於臺南孔廟舉辦寫生活動。

當代草聖于右任以郵寄賜贈「國風畫會」之墨寶，自此遂以「國風畫展」作為展出之名稱，甚至社團名稱也通用「國風畫會」。其後，接受戰後臺灣書畫教育體系培育而出的第二、三代以降之傑出書畫界人士，如張添原、蔡茂松、羅振賢、楊智雄、王國和、張伸熙、黃宗義、張松年、張松元、吳榮富、陳淑嬌、蔡清河、蘇友泉、董福強、陳炳宏、吳繼濤等人陸續入會，迄今已超過半個世紀，會員已近六十人，包含老、中、青三代。為擴大參與起見，國風畫會創會初期採會員展與公募（徵件審查）並行制，大約舉辦過十多屆公募徵件，其後各種書畫競賽漸多，為避免過於重疊起見，遂經公議而停辦公募展部分。

1966年8月，寫生觀摩會活動情景。

■ 蔡草如，〈鄉土市集〉，彩墨，72.7×90.9cm，1993。

　　臺南市國畫研究會主要以水墨畫為表現的材質，其早期會員中，有不少人在繪畫方面受到蔡草如的指導和啟發，包括顧問鄭景仁及邵泰源、許朝森、陳壽彝、林沂水、楊智雄、柯武鐘、李泰德、蔡國偉、田丁明等會員。因此，該畫會在某種程度上，隱然具有一種以蔡草如為核心的所謂「導師型」之繪畫研習組織的性質。

　　一向重視實對著自然觀察寫生的蔡草如，也將寫生風氣帶入其畫會中，因而經常辦理室內和室外之寫生活動。同時也藉著寫生活動的當場示範，讓會員們有觀摩的機會。蔡草如主持該會三十年，帶動臺南水墨畫界直接對景寫生之風氣，營造出頗為獨特的水墨寫生風格。蔡草如交棒後，楊智雄、張伸熙、蔡國偉、王國和等人先後接任理事長職務，目前仍維持畫會之寫生觀摩活動，以及每年一度之會員展。該會第 10、16、20、25、30 屆會員展均出版作品集，到了第 35 屆以後則每年配合會員展出版作品集迄今。

嘉義縣美術協會

團體名稱：嘉義縣美術協會
創立時間：1964
主要成員：翁崑德、蔡順和、張瑞峰、曹根、林國治等。
地　　區：嘉義縣、市。
性　　質：綜合

　　1982 年嘉義市升格成為直轄市之前，是隸屬嘉義縣政府所轄。因此在此之前，縣市是一體的。

　　1964 年「嘉義美術協會」在曙光幼稚園由翁崑德、蔡順和、張瑞峰、曹根、林國治五人發起。又於 1968 年 3 月 25 日正式在縣政府登記立案，登記時冠入「縣」字，全名為「嘉義縣美術協會」。雕塑家蔡順和擔任首任理事長，聘請顧問謝東閔及美術顧問林玉山、張李德和、盧雲生等前輩畫家，以凝聚向心力。

　　會員有林東令、黃水文、郭彬源、黃照芳、陳哲、蔡慶潤、楊勝雄、黃芳來、吳利雄、侯榮傳、蘇嘉男、蔡吉宗、陳仲松、葉茂雄、郭龍壽、蕭耀天、曾邦義、詹清水等三十多人，主張以「愛好美術人士聯絡情感，研究創作貢獻社會，提升文化水準。」為宗旨。半年後舉辦登記後之首展，出版畫集一冊。雖是黑白印刷，在當時經濟上不富裕的時代，能出版創作品專集以擴大社會影響的層面，誠屬難能可貴。爾後，

嘉義美術協會成員合影，左起謝坤山、吳利雄、林國治、曹根、侯榮傳。

翁崑德，〈嘉義噴水池〉，油彩、木板，16×23cm。

每年皆舉辦至少一次的會員聯展，舉辦多次寫生比賽，配合政策（如慶祝國慶、光復節）舉辦畫展，並鼓勵後進舉辦作品公募，經審查合格與會員作品一併展出。期許藝術的種子能夠萌芽、成長、開花、結果，為嘉義藝術傳承奠基。

嘉義縣美術協會年表	
1964	翁崑德、蔡順和、張瑞峰、曹根、林國治等五人發起「嘉義美術協會」。
1968	3月25日，向縣政府登記立案，定名為「嘉義縣美術協會」，推舉蔡順和為首任會長，會員三十多人。半年後舉辦第1屆會員聯展，印行黑白印刷作品集一冊。
1978	於嘉義市第一信用合作社2樓舉辦創會十週年紀念展，出版作品集一冊。本屆提供獎金舉辦公募徵件，入選以上作品連同會員作品一起展出，並收錄於作品集內。
1980	配合嘉義市主辦臺灣區運動大會，承辦「全省名家大展」，當時理事長李來福提供資金，總幹事林國治努力奔赴各地，邀請及商借名家作品參展，並同會員作品，於嘉義家職大禮堂展出。
1982	嘉義市升格為直轄市，屬嘉義縣原籍和工作單位於嘉義縣者，繼續為「嘉義縣美術協會」會員，林國治獲推選為會長，並連三任。其後每年固定於梅嶺美術館舉辦會員聯展，幾乎每兩年出版會員作品集一冊。
2008	12月，舉辦「嘉義縣之美」活動，邀請縣內五十位名畫家提供以本縣、山海風景及寺廟風采為主題之作品展覽，並舉辦中、小學徵件比賽，且印行畫冊。

77

長虹畫會

團體名稱：長虹畫會
創立時間：1964
主要成員：吳長鵬、牙燦堂、陳恭集、湯煥堃等。
地　　區：桃園
性　　質：繪畫

　　長虹畫會之成員中，陳恭集、牙燦堂、吳長鵬和湯煥堃，以及龜山的一位陳校長等人，為了實踐創作的理想，乃組織一個叫作「長虹畫會」的美術團體。團員約定每個月定期聚餐一次，並且討論各自的創作心得。可惜「長虹畫會」大約在1968年吳長鵬赴日留學後就停止活動。

78

年代畫會

團體名稱：年代畫會
創立時間：1964
主要成員：姚慶章、顧重光、江賢二、江韶瑩、向光明、林復南
地　　區：臺北
性　　質：西畫

　　「年代畫會」創始成員姚慶章、江賢二、顧重光三人，都是臺師大藝術系1965年畢業之校友，三人合組「年代畫會」時，都還只是大三學生。據江賢二回憶：「當時純粹是因為藝術熱情，讓大家靠在一起互相取暖。」顯然其成立動機，主要在於同學間的相互切磋、激勵所致。晚他們三人一屆的蘇新田，在介紹「年代畫會」之文章中提到：1964年第1屆年代畫展於臺北市省立博物館展出，展出的風個是「抽象表現派」，而認為：「這個畫展是臺灣最後一個有力的抽象畫展，自此以後臺灣的抽象畫就不再成為藝術運動。」此外，也提到當時存

在主義盛行，而姚慶章就想用抽象表達存在主義的思想。年代畫會第2屆在1970年於中山北路的聚寶盆畫廊展出，會員中增加了晚他們一屆（1966年畢業）的學弟江韶瑩、向光明，以及國立臺灣藝專校友林復南。其後未再舉辦第3屆。

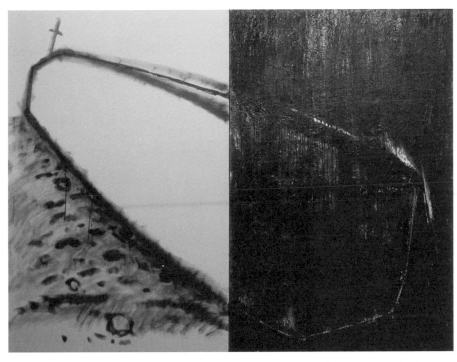

江賢二，〈遠方之死82-02〉，油彩、麻布，183×244cm，1982。

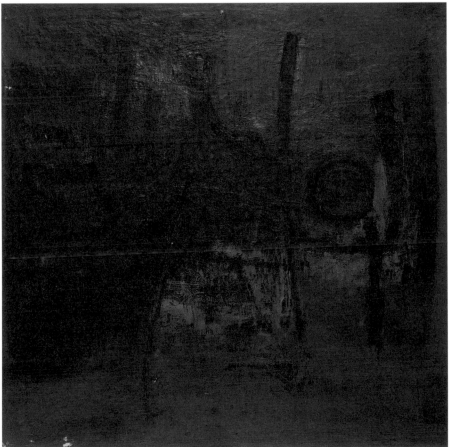

姚慶章，〈無題〉，油彩、畫布，88×90cm，1964。

左頁圖：年代畫會成員姚慶章（左1）、江賢二（左2）、顧重光（右1），與友人吳翰書合影於年代畫會展覽現場，攝於1964年。（顧重光提供）

南州美展

團體名稱：南州美展
創立時間：1964
主要成員：蔡水林、王宗樺、謝德慶、卓有瑞、許東榮、簡天佑等人。
地　　區：屏東南州
性　　質：西畫

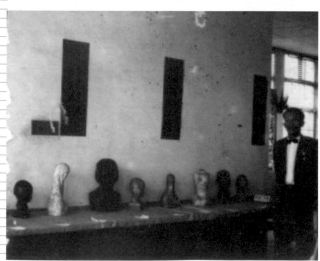

上、下圖：蔡水林攝於第1屆「南州美展」會場作品前。

　　「南州美展」顧名思義，是由南州鄉的美術工作者所組織而成的美術團體之展覽活動。1964年，由擅長雕塑和西畫的里港初中美術教師蔡水林，以及任職於南州火車站貨運部的業餘攝影家王宗樺等人共同發起，他們有感於南州地區不乏美術人才，藝文風氣卻未開展，故積極聯絡南州鄉的美術界人士（含外地服務於南州鄉，以及旅居外地之南州人），希望藉一年一度的美術作品聯展，來帶動南區的美術風氣，並且互作切磋觀摩。

　　第1屆南州美展於翌年（1965）春節在南州鄉公所2樓會議室展出，計有蔡水林、王宗樺、王隨能、孫華明、徐竹瑞、戴玉柱、陳厚戊、賴金佳、吳景彬、許東榮、謝德慶、郭武雄、簡天佑、涂朝南、林明姝、吳好、卓有瑞等十餘人展出數十件作品，頗獲各界人士的讚賞和鼓勵。由於展出成功的激勵，自第2屆起更注重展覽層次的提升，是以除了繼續邀請陳朝平等幾位強棒加入之外，更打破了「南州」之地域界限，也廣泛邀請了「綠舍」、「翠光」兩畫會的重要畫家，如莊世和、池振周、白雪痕、何文杞、陳國展等人共襄盛舉，不但蔚成一時盛況，也頗受藝文界人士的矚目。

　　南州美展前後一共舉辦了六屆，由於會員們遷居、升學和調職的比例很大，因此第6屆以後便為之中輟。雖然南州美展僅僅延續了六年，然而其成員也有不少在藝壇中嶄露頭角者，如陳朝平獲美國密蘇里大學藝術教育博士，曾主持屏東師院美勞教育學系術學兼修，卓有瑞和謝德慶則活躍於國際畫壇，蔡水林的雕塑和簡天佑的西畫在國內藝壇也各具其分量，此外吳景彬、戴玉柱和陳厚戊等則轉入設計界另闢天地，各自都有很好的發展。

蔡水林（左1）、卓有瑞（右2穿白上衣者）與部分南州美展成員合影。（卓有瑞提供）

82

今日兒童美術教育研究會

團體名稱：今日兒童美術教育研究會
創立時間：1964
主要成員：張錦樹、陳宗和、鄭明進、張祥銘、黃植庭。
地　　區：臺北
性　　質：兒童美術教育

　　研究兒童美術的新指導方法：依據兒童心理發展和想像力來指導學生作畫，進行教學實驗，力圖導正臨畫或者老師過度修改學童畫作之現象。該會主要成員曾於 1962 年參與辦理第 1 屆「國際兒童畫展」，推動國際交流，並選送六十件兒童畫作，到日本東京櫻花牌粉蠟筆大樓展出，頗獲佳評。

83

高雄縣鳳山「粥會」

團體名稱：高雄縣鳳山「粥會」
創立時間：1964
主要成員：丁尊周、吳玉良、楊英等。
地　　區：高雄縣鳳山市
性　　質：書畫

　　各縣市以「粥會」為名的書畫雅集並不算少數，高雄縣鳳山地區的「粥會」成立的年代算是較早者之一。戰後國民黨政府遷移臺以來，帶有許多大陸移民，其中不乏能書善畫者，有畢業自美術專門學校者，也有自學出身的美術愛好者。鳳山地區因有陸軍官校，以及步兵學校等軍校駐地，1964 年一群來自大陸愛好藝術的公教人員和軍人，以「雅集」名義，每月聚會召開「粥會」，群眾暢談書畫，如丁尊周、吳玉良、楊英等人。

　　此一「粥會」1969 年進一步擴大發展而成為「高雄縣書畫學會」。

84

太陽畫會

團體名稱：太陽畫會
創立時間：1965.6
主要成員：李朝進、林嘉堂、楊國雄（元太）、石惠文。
地　　區：臺北
性　　質：綜合

李朝進1965年以銅焊、複合媒材創作之作品。

1965年，高一峰為《太陽展作品集》封面題字。

　　「太陽畫會」為國立臺灣藝專（國立臺灣藝術大學前身）第1屆美術科應屆畢業生李朝進、林嘉堂，以及雕塑科同屆的楊國雄（元太）、石惠文共四人所組成，是臺灣藝專校友所組成最早的綜合型美術團體。最初原訂於臺北市襄陽路的省立博物館舉行展覽，殊料館方在審查時，考量「太陽」之名稱容易產生日本國旗之聯想，認為不宜在該展場展出。在徬徨無助之際，倖獲李朝進的啟蒙老師郭柏川幫忙，郭柏川有學生服務於南海路的國立臺灣藝術館，經安排轉赴國立臺灣藝術館展出。第1屆《太陽展》作品集之封面特請高一峰老師題字。當年李朝進正嘗試銅焊畫的複合媒材，頗具前衛之實驗精神。後來李朝進仍持續繪畫創作，楊元太轉攻陶藝，均知名於藝壇；林嘉堂轉向廣告設計。太陽展僅展出一屆，即因部分成員入伍服役而自動解散。

世紀美術協會

團體名稱：世紀美術協會
創立時間：1966.4.10
主要成員：蔡蔭棠、陳銀輝、吳隆榮、李薦宏、孫明煌、陳景容、劉文煒、潘朝森。
地　　區：臺北縣（今新北市）
性　　質：西畫

　　「世紀美術協會」創會發起人為上列主要成員之前面五位，該協會創會之初，每月相聚研討一次，每年於11、12月間舉行會員聯展一次，名之為「世紀美展」。

　　「世紀美術協會」1966年12月首展於臺北市臺灣省立博物館。之後，2至4屆展覽均於臺北市國立藝術館舉行。1970年12月，第5屆「世

1970年，第5屆世紀美展出版之《世紀畫集》。

紀美展」於臺北市省立博物館舉行，有印行《世紀畫集》一冊。1971年第6屆「世紀美展」於臺北市聚寶盆畫廊舉行。1973年3月，第7「世紀美展」移往臺北市國立藝術館及國父紀念館舉行。

　　1978年11月，「世紀美術協會」會員七人應韓國新世紀美術協會邀請，赴漢城參加「中韓國際親善交流展」。

吳隆榮，〈虔誠〉，油彩、畫布，91×116.5cm。

潘朝森，〈沒有重量的午後〉，油彩、畫布，
80×65cm，1974。

蔡蔭堂，〈九州飯田高原〉，油彩、畫布，
53×45.5cm，1975

陳景容，〈有牛頭的靜物〉，油彩、畫布，193×130cm，1967。

91
中國書法學會臺中市分會

團體名稱：中國書法學會臺中市分會
創立時間：1966.7.10
主要成員：邱淼鏘（首任理事長）、呂佛庭、陳其銓、徐人眾、劉衡
（以上創會初期之指導委員）、唐濤、黃天素、楊啟山、
丁玉熙、呂嶽、朱廷獻、井松嶺、徐文珊、黃世傳、羅天
富、林猶穆、蕭錡忠、歐陽錦華、安國鈞、陳炫明、邱芳
昌、雀百城等。
地　　區：臺中市
性　　質：書法

　　該會以「提倡中國書法藝術，發揚民族傳統文化」為宗旨，創
會之初會員已逾百人。主要辦理之活動有：
　　1. 臺中市國中、國小學生書法比賽（於每年 5 月辦理）
　　2. 青少年書法展覽會
　　3. 全國當代名家書法展覽（每年 11 月舉辦）
　　4. 書法研習（1980 年起每年舉辦一次）
　　5. 臺中市書法名家聯展（1979 年 12 月創辦）
　　6. 其他曾辦理之活動，包括：中日書法展覽會、書法學術演
　　　講會、會員書畫展覽會。

▌ 中國書法學會臺中市分會展出一景。

雲嘉蚪蚪任塗鴉甲骨
金文集眾家書畫同源
遁意造何須喬上辨龍
蛇 丙辰初秋寫文字畫于
臺中滄園證贈
省立臺中圖書館
呂佛庭

呂佛庭，〈文字畫〉，129×69cm，
1976，國立臺灣美術館藏。

大臺北畫派

團體名稱：大臺北畫派
創立時間：1966.8月底
主要成員：黃華成
地　　區：臺北
性　　質：類達達、類普普、現成物等。

1996年大臺北畫派三十週年發表會邀請函正面。

「大臺北畫派」聽起來極具氣勢，宛如一個規模甚大的區域型美術團體，然而實際上主要成員只有黃華成一人。與莊喆同樣於1958年畢業於臺灣師大藝術系的黃華成，於1966年8月底舉辦「大臺北畫派1966秋展」，展出了一場所謂「沒有畫的畫展」。為了鋪陳這次的展覽，在當年（1966）元月，他就在第5期的《劇場》雜誌中發表了一篇以條例式列出八十一條的所謂「大臺北畫派宣言」，蕭瓊瑞教授認為其中下列七條，具有強烈的普普精神：

・不可悲壯，或，裝悲壯。

・反對抽象具象二分法，拋棄之。

・介入每一行業，替他們做改革計畫。

・反對玄學。

・享受生活上各種腐朽，研究它。

・根本反對繪畫與雕塑，理由從略。

・如果藝術妨害我們的生活，放棄它。

那次展場的入口，平鋪著一塊6尺長、3尺寬的木板，上面貼滿著由精美畫冊所撕下之世界名畫的複製品，讓每個入場的觀眾踐踏而過，擺明了「反藝術」的類達達精神。會場中擺出胡亂堆放的日常生活器物。黃華成說：「這次展出沒有單獨存在的作品，它們擠在一起，亂堆在一起，好像剛剛搬家，尚未整理。」

會場裡出現的物體包括：一臺連續撥放低俗樂曲的破留聲機，三架畫廊原有的高架電風扇，一把斜依著牆的梯子，一堆給來客喝水髒髒的紙杯，一個可讓來客攬鏡自憐的老式櫥櫃，抽屜內有梳子歡迎使用……。呂清夫認為其主旨於展現其「讓生活呈

現給你」、「藝術回到它的源頭」之重要觀念。當時的展出在藝壇上彷彿出現一個驚嘆號一般，觀眾都有被娛弄的憤慨，基本上有貶而無褒。賴瑛瑛指出，該展覽「實踐宣言中反藝術的主張，是 60 年代複合藝術發展中一次觀念及形式上具爆發性的演出。」

「大臺北畫派1966年秋展」現場。
（莊靈攝）

畫外畫會

團體名稱：畫外畫會
創立時間：1966
主要成員：李長俊、王南雄、吳炫三、林瑞明、洪俊河、馬凱照、曾仕猷、
　　　　　許懷賜、顧炳星、蘇新田等。
地　　區：臺北
性　　質：西畫為主

　　「畫外畫會」是由馬凱照、許懷賜、蘇新田和曾仕猷等共同發動開會而成立的。初期參加的成員共十人，均為師大藝術系前後期同學，包括林瑞明、許懷賜、馬凱照、洪俊河、王南雄、李長俊、曾仕猷、顧炳星、吳炫三級蘇新田。其後姜仁智、蔡良飛、李安隆、林崇漢陸續加入。畫會取自「妙在畫外」之意涵，作品以平面為主，會旨明白宣示：「美術的本質乃在繪畫形式以外之所有創作觀念，並探討美感的問題，此新美感根源自現代信仰的虛無荒謬，並因荒蕪誕生了反美感、反思想、反情感的『反藝術』的論調。」這段顯得晦澀甚至矛盾的會旨，顯示了強調「觀念」的特質。「畫外畫會」是活躍於60年代中、後期和70年代初期的前衛藝術團體，有普普、環境裝置與觀念性立體和平面作品。每屆展出均訂有主題。

　　自1967年至1971年6月間共計聯展五次。分別為：1967年3月，第1屆會員展「自家本來面目」於臺灣省立博物館；1968年8月，

1969年，第3屆畫外畫會展覽座談會現場。

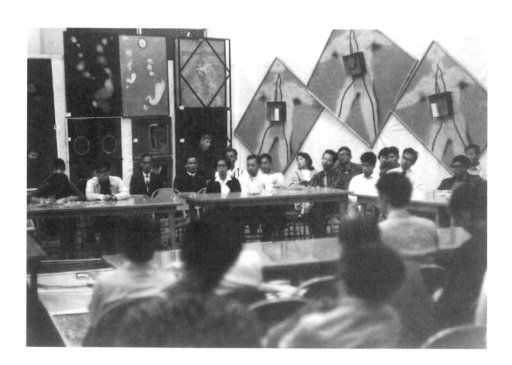

左、右圖：1968年，畫外畫會剪報。

左上圖：
1969年，第3屆畫外畫會展覽現場。

左下圖：
1970年，第4屆畫外畫會展覽請柬。

右圖：
畫外畫會二十週年大展計畫，照片為
許懷賜攝於第1屆畫外畫展會場外。

第2屆會員展「佛法無邊」於臺北耕莘文教院；1969年10月，第3
屆會員展「沒有個性的時代」於臺北耕莘文教院；1970年12月，第
4屆會員展「現代清明上河圖」於臺北國軍文藝中心舉行，此展覽將
古代的〈清明上河圖〉分解成三十二段，藝術家每人分得若干段，並
統一作畫幅100號見方的油畫，藝術家各依自己的構想而作，畫作間
必須謀求銜接的通順。第5屆「畫外熱展」主題展於臺北中美文經協
會展出之後，隨著畫外諸友相繼出國，活動也逐漸減少。

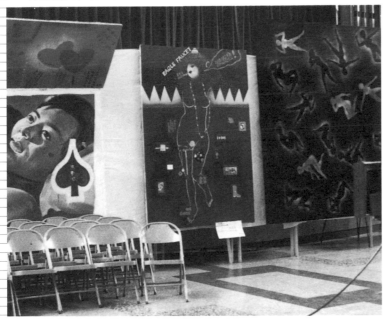

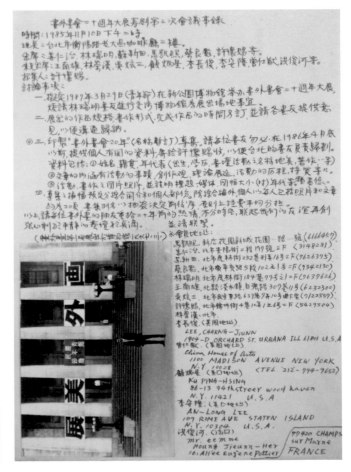

吳炫三，〈朋友〉，
油彩、畫布，
91×116.5cm，1967。

吳炫三，
〈藝術家與他的作品〉，
油彩、畫布，
112×145cm，1987。

■ 吳炫三，〈聖地巡禮之二〉，油彩、畫布，35×25cm，2000。

94

純一畫會

團體名稱：純一畫會
創立時間：1966
主要成員：李德學生：一廬門人（陳一慧、陳勤、栗海、劉醉奇、林滿紅、童純宜、黃莫滄、劉恒勇、鄭可達、潘煌榮、王在元、酈蘋、史璧煌等）。
地　　區：臺北
性　　質：西畫為主

　　一廬門人，秉持老師李德「以『純』粹耕耘，萬殊『一』體」的創作期許，成立了「純一畫會」。

　　據王偉光撰寫《建構‧空相‧李德》一書中對於「純一畫會」的介紹：「這一群李德的愛徒，處身滾滾紅塵，清純自持，忠於藝術，一如其師。學生在『一廬』畫人體、畫靜物，李德教授之餘，也一起面對模特兒，面對靜物，作些素描、速寫研習。從李德遺存的大量素描、速寫稿，充

李德門人在畫室畫人體。（李德家屬提供）

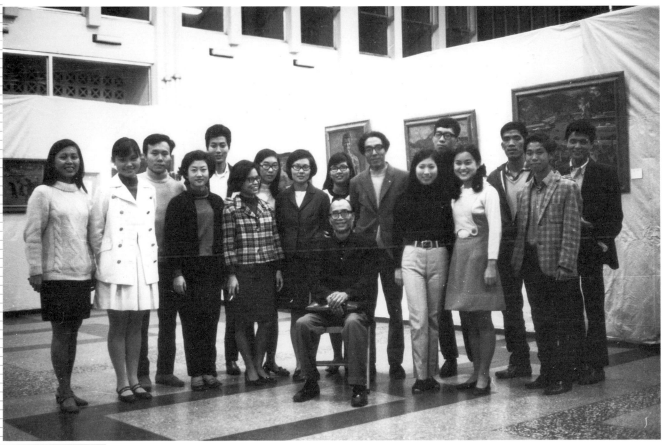

李德，〈夕暉中的對話〉，
油彩、畫布，53×65cm，1965-70。
（李德家屬提供）

左頁上圖：
1979年純一畫會旅行寫生後聚會暢談。（李德家屬提供）

左頁下圖：
2011年李德作古後，李太楓、鄭蘋夫婦（油畫右側二人）主持純一會員新年團拜。

分體會他面對客觀真實，以直觀的、建構性快筆，剎那掌控虛實空間的架構，意想高邁，構成奇突，充滿哲思。李德大尺幅油畫作品艱深幽晦，不易看懂，因而，這批速寫稿，可當成解讀李德油畫作品的入門書。」

又提到，「純一畫會」每年舉辦一次四天三夜的寫生旅行，足跡遍布太平山、溪頭、墾丁等地。李德隨行作畫，李夫人還會料理好吃的十錦菜，替學生加菜。而寫生旅行的最後一夜定為作品觀摩會。「大家把寫生作品陳列開來，各自表述，熱烈提問，而以李德的智慧語斷點。之後，則是圍爐歡笑暢談，好不快意！『純一畫會』的成員在藝術、友誼與生活中交融交織，相互砥礪成長，情誼芬芳，綿綿不盡。」

「純一畫展」自1966年起始共舉辦過五屆，在1992年更名為「一展」，之後稍有停歇。到了2002年，一廬同門設立「一廬畫學會」，之後於2004年再推「一廬展」。

95

十人畫展

團體名稱：十人畫展（亦稱「十人畫會」）
創立時間：1966
主要成員：劉啟祥、張啟華、施亮、林天瑞、詹浮雲、王五謝、張金發、
　　　　　陳瑞福、劉耿一、詹益秀等。
地　　區：高雄市
性　　質：綜合（以西畫為主）

　　首屆的「十人畫展」，是臺灣南部美術協會核心大老級的劉啟祥、張啟華、施亮，以及「青年美展」成員的林天瑞、詹浮雲、王五謝、張金發、陳瑞福、劉耿一，再加上 1965 年剛加入南部美協而在省展中成績輝煌的詹益秀，合計正好十人。其首展於 1966 年 9 月在臺灣新聞報畫廊舉辦，同時也出版了一小冊每人一頁詳細介紹個人畫歷及展出之畫題，並附上獨照相片的個人簡介目錄，不過卻未附上畫作圖版。在其首頁並以十人共同署名，發表了一篇〈十人的心聲〉之宣言，其中提到：

　　……我們的一群，雖然年齡上有很大的懸殊，但本著一股興趣相投的熱流，使我們攜手合作。歡聚一堂的坦誠相處，共同探討藝術的奧秘。

左上圖：
1966年第1屆「十人畫展」目錄封面。

左下圖：
第2屆「十人畫展」目錄封面。

右圖：
第3屆「十人畫展」目錄封面。

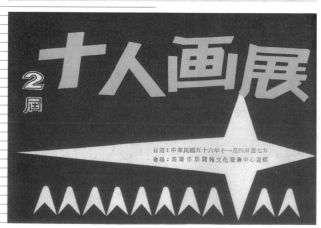

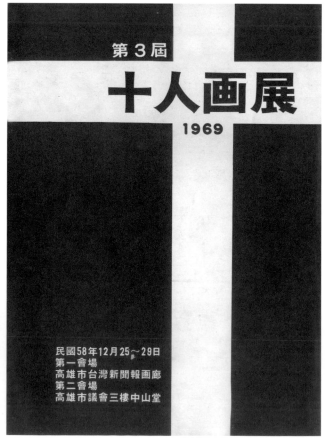

第3屆「十人畫展」
成員於會場合照。

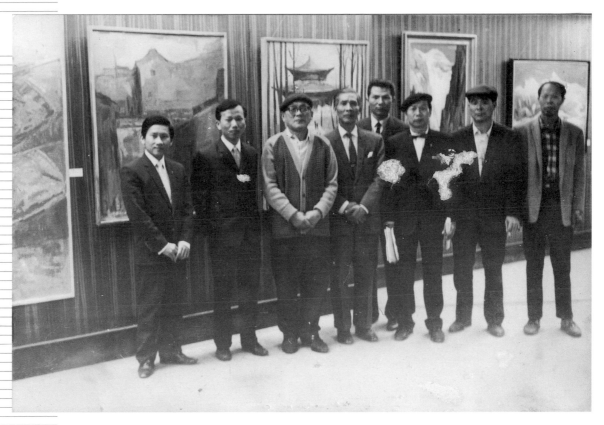

第3屆「十人畫展」
成員於會場合照。

我們的十人在省展，臺陽展均有過一段悠久的歷史淵源，也都光榮
地獲得最高獎賞。如今均荐入臺陽展會員。

同仁在高雄曾協助政府為社會美術教育而努力，審查作品，扶腋年
輕的一代，推行社會對藝術的認識，基於此，我們組織了「十人畫展」。

本會的意旨，並非圍限於十人的力量，乃是藉拋磚引玉之效，匯集
各愛好藝術的同志，在遙遠的藝術里程上，開拓地，縮短地對藝術之門
徑，獻上著我們的作品說出我們的心聲，……

上述〈十人的心聲〉，於第2屆展覽目錄中再度重複刊登，不同之
處，只是在第2屆目錄中刊登每人畫作各一幅。從〈十人的心聲〉所強
調的重點，顯得亮眼的獲獎畫歷，以及上全省臺面的能見度，是「十人
畫展」的重要亮點。其次，其中提到十人「如今均薦入臺陽展會員」，
顯示出對於臺陽美協的高度認同（按：不過檢視臺陽美協的會史資料顯

左圖：
第1屆「十人畫展」
目錄所附宣言。

右圖：
第3屆「十人畫展」
之雜誌報導。

「十人的心聲」

時間的遞嬗，藝術展現的號召力
發，激起了我們酷愛藝術澎湃的狂潮

聲，獻上著我們的作品代表著我們的心

我們的一群，雖然年齡上有冊大
的慈隊，但本着一股興趣相投拉攏的熱流

相綰。將同探討藝術的奧秘。

我們攜手合作的同仁，也略有省的認識

過一段悠久的歷史淵源，如今均荐入臺陽

展會員。

同仁在高雄曾協助政府為社會美術

教育而努力，審查作品，扶腋年輕一代，

推行社會對藝術的認識，基

於此，我們組織了「十人畫展」。

力量，本會的旨趣，並非圍限於十人的

力量，乃是藉拋磚引玉之效，匯集各

愛好藝術的同志，在遙遠的藝術里程

上，開拓地，縮短地對藝術之門徑，

獻上著我們的作品說出我們的心聲，

不吝地歡迎指教與政勵。

本次我們訂於九月三日至六日在

，高雄市臺灣新聞報畫廊舉行展覽會

，竭誠地歡迎您來參觀指教。

待。

第一屆我們英大的明

日期：中華民國五十五年九月三日至六日
會場：高雄市中正四路臺灣新聞報畫廊

劉　陳　張　盧　王　盧　林　施　張　劉
耿　瑞　金　金　五　浮　天　啓　啓　啓
一　福　殿　秀　謝　雲　瑞　亮　華　祥

示，施亮和張金發雖然於臺陽展成績亮眼，但是兩人直到1973年才成為臺陽美協會員）。此外十人畫展展出之作品，一律以大幅近作為原則。其出發點，正如曾媚珍所分析：十人畫展係由劉啟祥所發起，主要藉其「研究精神」，對南部展會員提供示範功能之效。因而其氣勢和分量遠超過「青年美展」，甚至媒體的報導以及藝評之篇幅，比起南部展還要受到矚目。可算是南部美協的精銳門面。

前兩屆的十人畫展，就其專長領域而論，西畫家占八人，國畫（膠彩）畫家則只有二人。1968年「十人畫展」停辦了一年，第3屆十人畫展到了1969年12月下旬方始舉行，在1969年10月6日的第3屆十人畫展籌備會議中有鑑於國畫和西畫會員人數之懸殊，遂「以臺陽展所屬會員或出品者為推薦新會員之原則」，經審核推薦國畫家謝峰

生、曾得標、陳壽彝、黃惠穆、詹清水、曹根等六人為國畫部新會員，「十人畫展」之成員自此遂成為西畫和國畫各八人，合計為十六人。

　　新加入的謝峰生和曾得標為臺中人（其中謝峰生早年隨詹浮雲學過畫），曹根為嘉義人，陳壽彝為臺南人，黃惠穆和詹清水則為高雄人。當時曾得標並非南部美協會員（係隸屬林之助所主持的中部美協會員），謝峰生和陳壽彝則早已淡出南部美協，不過曾、謝、陳三人當時都已具備臺陽美協會員之身分。此外，黃、詹、曹三人則於臺陽展中獲獎多次。六位新血的加入，無疑大幅提升了十人畫繪國畫部的陣容，同時也拉近了西畫部和國畫部的質與量方面過於的懸殊之狀態。

張啟華，〈窗前（小坪頂）〉，
油彩、畫布，89.5×71.5cm，
1962，高雄市立美術館藏。

左頁左上圖：
劉啟祥，〈太魯閣峽谷〉，
117×73cm，1972。

左頁右上圖：
1970年「十人畫展」剪報。

左頁左中圖：
第6屆「十人畫展」成員合影。
左起：張金發、劉耿一、詹浮
雲、張啟華、劉啟祥、施亮、
陳瑞福等。

左頁左下圖：
1970年第5屆「十人畫展」展出
目錄。

左頁中下圖：
1970年「十人畫展」剪報。

左頁右下圖：
第6屆「十人畫展」之剪報。

詹浮雲，〈夕陽〉，
膠彩，102×138cm，
約1967，第22屆全省美
展膠彩第一名。

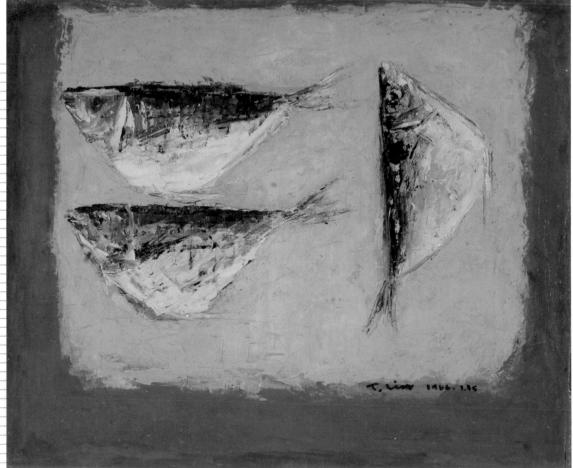

林天瑞，
〈皮刀魚（Ａ）〉，
油彩、木板，
37.5×45cm，1966。

▌陳瑞福，〈母子〉，油彩、畫布，91×72.5cm，1963，國立臺灣美術館典藏。

UP 展

團體名稱：UP展
創立時間：1967.4.2
主要成員：黃永松、奚松、姚孟嘉、汪英德、梁正居、陳驌、王淳義、
　　　　　劉邦隆、黃金鐘。
地　　區：臺北
性　　質：複合藝術

　　UP 展的成員主要來自國立臺灣藝專校友所組成，是繼「太陽畫會」以後，第二個藝專校友組成的前衛美術團體，其表現材質屬複合性的現成物之運用。以「UP」為展覽名稱，主要是希望作品能「UP」起來。

　　「UP 展」在 1967 年一年之中一共展出三次，據賴瑛瑛（2003）之探討：

　　首展於 1967 年 4 月 2 日在國立藝專校園舉行，他們以校園荒蕪的一角為主要展場舞臺，利用一輛破汽車以及學生泥塑人體習作的樣本組合而成。其後的展出則是在同年 5 月 14 日，地點是校內的走廊，在上面堆滿各式的石灰袋及雜物，展覽無人問津也就一天草草結束。1967 年 6 月 23 至 25 日「UP 展」則在國立臺灣藝術館正式舉辦，展出內容及風格各異，作品中屬黃永松及汪英德得作品最具破壞性及批判性。黃永松說自己的作品大多為即興之作，作品為配合展場場地而作修正，其中一件是在展場的正中央，將生活物件草綠色蚊帳成方形高高的垂掛下來，罩內樹立著一具無頭、四肢殘損的廢棄石膏像，蚊帳隨風擺動，產生一種詭異的效果。其他作品〈快樂〉是以滑輪調控的木偶，〈寶貝，下雨了〉則是由石膏及鐵線完成的一件小便姿態的人體。

　　這類顛覆傳統的表現手法，的確極為天真、大膽而富於實驗精神，可惜的是，這批剛出茅蘆的年輕藝術家，後來多為安頓生活妥協於現實，而轉行他業，很少能持續於美術創作。

黃永松1967年在臺灣藝專校園的「UP展」首展作品

中國書法學會臺南市分會

團體名稱：中國書法學會臺南市分會
創立時間：1967.5.4
主要成員：朱玖瑩、潘錦夫、康祿新、蘇太湖、吳超群、黃耀德、宮立平、吳世願等。
地　　區：臺南市
性　　質：書法

該會以「弘揚書藝，淨化社會」為其宗旨，創會發起約三十人左右，1989年時會員已達一百零八人。其活動型態包含固定舉行之聯展或集會：會員書法觀摩展、當代名家書法展、學術研討會等。

「中國書法學會臺南市分會」活動的大事紀包括：1969年的會員聯展、各級學校書法比賽。1970年的學術討論會，書法巡迴展。1972年的當代名家書法展。1973年的會員聯展。1976年的中日韓三國書法名家聯合展。1979年的十週年紀念全國名家書畫展。1982年的第5屆全國當代名家書法展，以及1985年會員書法聯展及1989年的書法觀摩會、第6屆當代名家書畫展、協辦會員個人展等。

❚ 朱玖瑩，〈草書對聯〉，紙本，120×33cm×2，1965。

100
中華民國書法學會花蓮支會

團體名稱：中華民國書法學會花蓮支會
創立時間：1967.6.11
主要成員：楊崑峰、李神泉、呂芳正、吳崇斌、林岳瑩等。
地　　區：花蓮
性　　質：書法

　　1967 年 6 月 11 日，中華民國書法學會花蓮支會成立儀式於中國國民黨花蓮縣黨部大禮堂舉行。臺北的總會理事長馬壽華及理事李超哉、李普同、胡恒等人專程蒞臨參加，楊崑峰（春風，1917-1997）被推舉於支會理事長並連任長達二十三年之久。支會成立之同時，並舉行花蓮首次最大規模的書法展覽，作品除了花蓮的會員之外，全國各地的名書法家均提供作品參展。書法學會成立以來，除了固定每年一次的擴大作品展覽，還配合地方文化教育活動的巡迴展出，會員作品常入選全國、全省美展、公教美展、教師美展、千人、兩千人美展等，或應聘救國團等機關學校書法社團指導，今為立案之民間社團，維持穩定之書法活動。

101
圖圖畫會

團體名稱：圖圖畫會
創立時間：1967.6.22
主要成員：李永貴、郭榮助、侯瑞瑾、林峰吉、吳正富、廖絃二、蒲浩明、何和明、詹仁榮等。
地　　區：臺北
性　　質：西畫為主

圖圖畫會成員合影，由左至右：吳正富、廖絃二、何和明、蒲浩明。（圖圖畫會提供）

　　圖圖畫會是以中國文化學院（文化大學前身）美術系第 1 屆畢業生為主軸的研習西畫的美術社團。由於不滿當時臺灣畫界保守的創作風格，因此第 1 屆的學生以結合現代青年同道，共同追求一種有思想、有個性的現代繪畫為立會宗旨，希望藉由日常生活的素材，追求思想比作品更為重要的藝術創作。同時受到低壓的時代氣氛的影響，存在主義的虛無思想也深入這些年輕的藝術創作者。對尼采等存在主義的哲學家的著作接觸很多，圖圖畫會原本即期以「悲劇」為美術團體名

稱，後改為「一號劇場」，但最後正式以「圖圖畫會」發表，就如同「達達」一樣，是一個自由開放的可能性，並沒有任何象徵性的涵意。

　　侯瑾瑞談到：「『圖圖』只是一個符號，他並沒有代表任何意義，因為藝術本身本來就不應侷限在一定的格式裡，『圖圖』的成員也不願意把每個人不同的構想，不同的路線硬扯在一起，因此『圖圖』便不能代表任何意義。」

1992年「圖圖畫會九二聯展」邀請卡。（圖圖畫會提供）

1992年「圖圖畫會九二聯展」請柬。（圖圖畫會提供）

圖圖畫會創會簽名（圖圖畫會提供）

李永貴，〈秋風〉，
油彩，56×71cm，
1990。

吳正富，〈談〉，
油畫，65×91cm，
1992。

圖圖畫會年表	
1967	6月，第1屆「圖圖畫展」於臺北市文星藝廊展出，展出者有：李永貴、郭榮助、侯瑞瑾、林峰吉、吳正富、廖絃二、蒲浩明、何和明、詹仁榮、徐進雄、謝鏞、翁美娥等。（除了徐進雄為中國文化學院美術系第2屆，謝鏞、翁美娥為第3屆，其餘均為第1屆校友）
1968	12月，第2屆「圖圖畫展」於臺北市精工畫廊展出，展出者有：李永貴、郭榮助、侯瑞瑾、林峰吉、吳正富、廖絃二、蒲浩明、何和明、詹仁榮。
1969	6月，第3屆「圖圖畫展」於耕莘文教院展出，展出者有：郭榮助、林峰吉、吳正富、廖絃二、蒲浩明、何和明等。展出期間與「年代畫會」、「UP畫會」、「畫外畫會」舉行「現代藝術座談會」。
1970	7月，第4屆「圖圖畫展」臺北市精工畫廊展出，僅郭榮助、吳正富兩人展出。
1992	「圖圖畫會92年展」於臺中市立文化中心、臺南縣立文化中心展出。展出者有李永貴、吳正富、何和明、林義雄、胡德強、陳澄、陳博文、陳武男、黃朝謨等，完全是中國文化學院美術系第1屆畢業校友。
1994	「圖圖畫會94年展」於臺北市李石樵美術館展出，展出者：何和明、李永貴、吳正富、徐玉茹、胡德強、陳澄。

　　「圖圖畫會」於 1967 年 6 月 22 日在臺北美而廉餐廳正式成立，其成立頗受校方與藝術界的注重，除了畫會正式成立的招待會由當時的系主任莫大元，將這幾位年輕的藝術家介紹給藝術界與新聞界外，系上老師李石樵、田曼詩、蘇茂生和著名藝術家席德進等也都與會支持，新聞媒體也多有報導。60 年代的「圖圖畫展」共展出四屆。第 3 屆以後開始出現複合藝術創作，同時也邀請「年代畫會」、「UP 畫會」、「畫外畫會」之成員，共同舉行「現代藝術座談會」。

　　「圖圖畫會」在 1970 年展出後，由於部分成員出國留學，如侯瑞瑾就讀美國費城藝術學院，李永貴就讀日本東京早稻田大學藝術系，郭榮助與何和明也分別留學比利時及日本，其他如吳正富、林峰吉、廖絃二則從事造型設計工作，蒲浩明與詹仁榮則專事創作與教學。畫會活動也因此暫停，直到 90 年代才又復出。

▌ 圖圖畫會刊登於1992年7月廣告。　　　　▌ 圖圖畫會1992年聯展場景。（圖圖畫會提供）

102

不定型
藝展

團體名稱：不定型藝展
創立時間：1967.11
主要成員：李錫奇、秦松、劉國松、莊喆、席德進、郭承豐、張照
　　　　　堂、黃永松。
地　　區：臺北
性　　質：綜合

　　「不定型藝展」係取意 Free Form，強調不受形式、媒材、空間的
限制，而且要讓現實生活中的一切都成為「藝術」。這個展覽只辦過
一回。當年 11 月於臺北市文星畫廊展出，據賴瑛瑛之探討：展出者有
劉國松、莊喆的抽象表現主義繪畫，席德進、秦松、李錫奇、郭承豐
的物體藝術，以及張照堂的影像裝置與黃永松的動力裝置，為當年臺
北前衛藝術的大集合。

103

中國現代
水墨畫會

團體名稱：中國現代水墨畫會
創立時間：1967
主要成員：李文漢、葉港、胡念祖、何懷碩、劉國松、鄭善禧、李國
　　　　　模等。
地　　區：臺北市、縣。
性　　質：水墨（強調「現代水墨」）

　　該會成立宗旨為：「為提倡中國
畫再創新，以及合同道為中國畫的現
代化齊奮鬥，以完成中國畫的時代使
命，進軍國際，宏揚中華優美文化。」
入會資格須是現代水墨畫家。

　　「中國現代水墨畫會」的大事紀
包括：1968 年於美國西雅舉辦「中國
水墨畫展」。1969 年的中國水墨畫展
於西德柏林展出。1970 年的中國現代
水墨畫展於美國波末那展出。1972 年

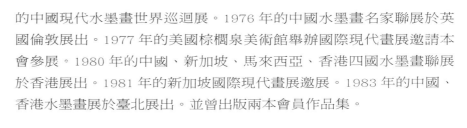

左上圖：
鄭善禧作品，展出於1971年「中國水墨畫大展」。

右上圖：
中國現代水墨畫學會成員合影。

右下圖：
中國現代水墨畫學會成員合影（人物對照）。

左頁圖　馮鍾睿水墨作品，展出於1971年「中國水墨畫大展」。

右二圖　1971年「中國水墨畫大展」畫冊封面及1971年「中國水墨畫大展」畫冊封底。

的中國現代水墨畫世界巡迴展。1976 年的中國水墨畫名家聯展於英國倫敦展出。1977 年的美國棕櫚泉美術館舉辦國際現代畫展邀請本會參展。1980 年的中國、新加坡、馬來西亞、香港四國水墨畫聯展於香港展出。1981 年的新加坡國際現代畫展邀展。1983 年的中國、香港水墨畫展於臺北展出。並曾出版兩本會員作品集。

107
高雄市兒童美術教育學會

團體名稱：高雄市兒童美術教育學會
創立時間：1968.9.28
主要成員：陳瑞福、蔡榮星、蔡世英、徐自風、林丁鳳、陳炳詩、蔡榮同、陳春德、方永川等。
地　　區：高雄市
性　　質：兒童美術教育

　　該會成員以國小美術教師為主，創會以來迄於 1989 年 2 月為止，陳瑞福擔任了二十年左右的會長（理事長），其後方永川、蘇連陣、蕭木川、高聖賢、盧安來、陳志豪、吳正雄等人都擔任過理事長。學會活動包括舉辦兒童美術教育講座，教師寫生隊與成果發表展覽，協助企業或團體舉辦兒童寫生比賽，辦理世界兒童畫展的徵件、頒獎及展覽等，協助教育局推廣戶外藝術相關之藝文活動。對高雄市的兒童美育和美術風氣帶動扮演重要推手。

108
黃郭蘇展

團體名稱：黃郭蘇展
創立時間：1968.10.25
主要成員：黃華成、郭承豐、蘇新田。
地　　區：臺北
性　　質：綜合

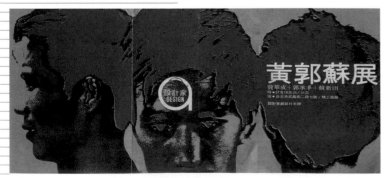

1968年，「黃郭蘇展」於精工畫廊，此為該展在《設計家》雜誌的封面。

　　由郭承豐主辦的《設計家》雜誌所籌畫的「黃郭蘇展」，於 1968 年 10 月下旬於臺北市精工畫廊展出。主要是基於黃華成、郭承豐及蘇新田三人，受香港邵氏電影公司之邀請，前往擔任美術設計工作，在離臺前所合辦的告別展。黃華成在這次的展出，延續其「大臺北畫派 1966 秋展」之運用現成物布置的反藝術的戲謔表現手法；郭承豐則運用蒙太奇手法將黑白照片合成、拼貼成重複曝光而呈現純粹性的現代感；蘇新田則將半成品與繪畫結合，打破平面和立體之界線而展現其關聯性。

中華民國兒童美術教育學會

團體名稱：中華民國兒童美術教育學會（簡稱「兒童美術教育學會」）
創立時間：1968.12.8
主要成員：陳漢強、高梓、黃國漢、朱宏遠、施金池、楊三郎、顏水龍、葉
　　　　　火城、吳隆榮等。
地　　區：臺中縣霧峰鄉臺灣省政府教育廳
性　　質：兒童美術教育

　　據1964年5月國立教育資料館所編印的《全國美術教育展覽專輯》中，
該會所提出之兩頁簡介中提及：創會之宗旨主要在於：「以研究兒童美術教育
之理論、介紹美術教育設備、發行美術教育雙月刊、推廣優良示例、協助出版
美術教育論著、舉辦國內外兒童美術展覽會及美術教育研習會為任務。」

　　早期會長都具教育廳主管的身分背景，如陳漢強（教育廳第三科科長）、
高梓（國教研習會主任）、黃國漢、朱宏遠（國教研習會主任）施金池（教育
廳長）等，後來到了第10屆才開始由畫家楊三郎、顏水龍、葉火城、吳隆榮（畫
家兼美術教育家）擔任，目前理事長為美術教育家盧安來。會員分為普通會員、

葉火城，〈大甲溪〉，油畫，
38×45.5cm，1956。

2010年，中華民國兒童美術教育學會辦理「世界兒童畫展」展覽盛況

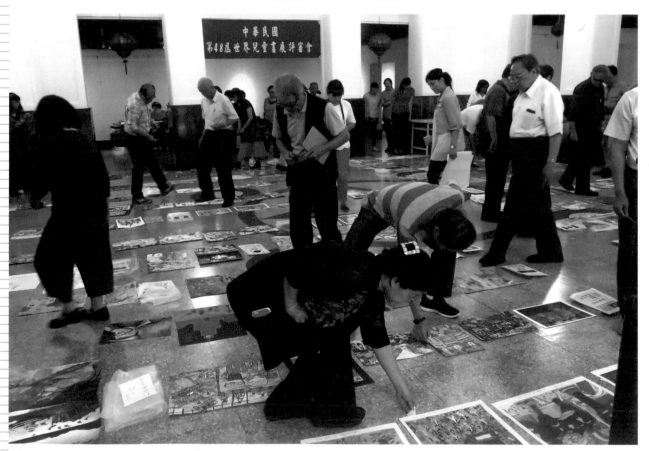

2017年，第48屆「世界兒童畫展」評審會現場。

團體會員和名譽會員三種。據 1974 年的資料顯示，當時會員已達兩千多人，身分包括教育行政人員、大學教授、中小學教師、幼稚園、托兒所教師，以至醫師、工程師、律師、軍職人員、企業界人士等等。

持續辦理之活動包含：1. 全國兒童畫展及寫生大會（分區辦理），2. 世界兒童畫展（持續辦理，2019 年籌辦第 50 屆）並印行專輯，3. 出版《美術教育》雙月刊，4. 辦理美術研習會，對於臺灣省國教輔導團、國教研習會結業研習員，實施追蹤輔導，派員至各縣市協助研習工作。此外，1974 年 12 月該會承辦亞洲區美術教育會議等。稱得上是目前臺灣歷史最久而且最具影響力的兒童美術教育社團。

上圖：
2017年，中華民國兒童美術教育學會辦理「世界兒童畫展」頒獎典禮。

中圖：
2018年，中華民國兒童美術教育學會辦理第12屆「馬來西亞國際美術交流展」。

下圖：2018年，第12屆「馬來西亞國際美術交流展」現場。

111

上上畫會

團體名稱：上上畫會
創立時間：1968
主要成員：何家蓉、何崑泉、林依炎、顧炳星、謝孝德、楊興生、江
　　　　　明賢、侯瑞瑾、高木森。
地　　區：臺北市
性　　質：綜合

　　該會於 1968 年首屆展覽於臺北市國軍文藝中心，時任國防部長的
蔣經國前來參觀並召見全體會員嘉勉；1971 年於臺北市春秋畫廊舉行
第 2 屆上上畫會作品展。但翌年（1972）7 月之資料顯示，高木森和
侯瑞瑾已經留美，顧炳星和林依炎已經留學西班牙，因而其後中止活
動。

113

南部現代
美術會

團體名稱：南部現代美術會
創立時間：1968
主要成員：孫瑛、莊世和、曾培堯、劉鍾珣、陳泰元、黃明韶、劉文
　　　　　三、李朝進、鄭春雄、洪仲毅。
地　　區：臺南、高雄、屏東。
性　　質：綜合（強調現代性）

南部現代美術會首展十人合影。

　　南部現代美術會首屆畫展於 1968 年 5 月 1-5
日，在高雄市臺灣新聞報畫廊展出，在請柬上寫著：
「告別傳統，擁抱現代，捨棄現代，締造傳統」，
「這不是開玩笑，也不是夢幻，相信你的眼睛，相
信你的感覺。」南部現代美術會的成立，振奮南部
的藝術界，正如白萩在〈護城內的野性呼喊〉（《臺
灣日報》1968 年 5 月 4 日）所言：「如果因為他
們的心刺痛了你，你不妨生氣，否定他們的藝術；
但千萬懇求你，不要否定他們的人，他們的理念。」
劉文三也在〈簡述南部現代美術展〉一文中說：

南部現代美術會年表

1968	5月，於高雄市臺灣新聞報畫廊展出，展出者有：莊世和、曾培堯、劉文三、劉鍾珣、孫瑛、李朝進、洪仲毅、黃明韶、陳泰元、鄭春雄。
1969	於省立臺南社教館展出，展出者有：莊世和、曾培堯、劉文三、劉鍾珣、孫瑛、李朝進、洪仲毅、黃明韶、鄭春雄。
1970	於高雄市議會展出，展出者有：莊世和、曾培堯、劉文三、劉鍾珣、李朝進、洪仲毅、黃明韶。
1986	於臺南市立文化中心展出，展出者：李朝進、洪仲毅、莊世和、劉文三、劉鍾珣、曾培堯。
1989	於臺南市立文化中心展出，展出者：李朝進、莊世和、洪仲毅、劉文三、劉鍾珣、曾培堯、黃明韶。

「……由於人的思想，觀念的變遷，造成生活方式的不同，因而形成繪畫藝術的改變而已。部分的人們誤解現代藝術，是因為無視於社會現實生活的事實而致，所幸，這是可以調整的。……」

據洪根深之論述，可以了解該美術會的成員作品，含括多種領域和題材內涵：「現代水墨（孫瑛）、抽象油畫（莊世和）、走向物體藝術的瓶雕（劉鍾珣）、銅焊、日常材料組合應用的複合媒材創作（李朝進、洪仲毅）、追求簡約造形的雕塑（黃明韶）；作品內涵如：提供內涵與生命的關懷（曾培堯），表現視覺與經驗的交融（陳泰元）、創作一發自民間的感性（劉文二）等均有突出表現。」

《藝壇雜誌》報導現代美術會。

右圖：
劉鍾珣，〈殘〉，玻璃瓶罐，約
25×30×160cm，1969。（黃金福
攝，劉鍾珣提供）

南部現代美術拓荒者 · 曾四土

南部現代美術會係於民國五十六年十月由當時膾名於我國現代藝壇的台南曾培堯、劉文三、屏東莊世和、高雄李朝進等人所發起，並於五十七年元月廿七日正式在高雄市成立。其成員除了這四位外尚有劉鍾珣、陳泰元、黃明韶、鄭春雄、洪仲毅等也加入了創立行列。同年五月間，即在高雄市舉行了「現代藝術季」，同年八月間在台南舉行，並為了創設第二年，更引起了社會上熱烈的回響和注目。歷年來該會除了能順利推展其「南部現代美術研究及欣賞風氣之宗旨」，亦為了能廣大國人的現代藝術形態非常廣泛，因而引起同道及廣大國人的嚮應。現代美術、現代詩、電腦音樂、現代建築及現代攝影等所涵蓋的，內容包括：現代第三年的五十九年，更成為培植更多的青年現代美術家，特向外公募現代風格作品，而達到推廣的目的。

歷年來該會除了能順利推展其「南部現代風格」，台南文化中心、高雄市圖書館等地舉行過作品展。除分別在「學校美育」、「藝術資訊」、「社會美育」、「個人作品發表」及「大眾傳播現代美術新觀念」……等上多方面努力耕耘。

近年來由於該會之倡導及提攜，確切地已使南部現代美術風氣提昇並也培植了眾多後進並掀起一股熱流和蓬勃的氣運。今年係該會創設第十九年，台南市文化中心、高雄市圖書館為肯定其推展南部現代美術上的貢獻並對他們每一位會員行出血汗的拓荒者的敬意，特邀其近作生活條件下，為現代藝術付出血汗的拓荒者的敬意，特邀其近作舉行「南部現代美術會十九年展」，期望能啟導更多的國人而投入現代美術的創作和欣賞，共同為推廣南部現代美術的風氣而努力。

十一月十二日至廿三日假台南市文化中心，十一月廿六日至卅日假高雄市圖書館盛大展出。

吳憲成 油畫 沉思

114 彰化縣美術教師聯誼會

團體名稱：彰化縣美術教師聯誼會
創立時間：1968
主要成員：李克全、林錦鴻、楊慧龍、劉伯鑾、張煥彩、郭煥材、林
　　　　　煒鎮、丁國富、林俊寅、許輝煌、蘇能雄等。
地　　區：彰化
性　　質：綜合

　　1968 年在彰化市青年育樂中心成立的「彰化縣美術教師聯誼
會」，是戰後彰化縣最早成立的美術社團，創始成員如上列之主要成
員。此會以「復興中華文化，增進會友聯誼」為宗旨，推楊慧龍為首
任會長，成立之初重要的活動計畫是：1. 每年定期舉辦展覽一至二次。
2. 邀請名家演講。3. 舉辦教師美術研習與寫生活動。4. 舉辦義賣。聯
誼會成立之後，許多美術教師相繼加入，每年的定期展覽與活動，除
了讓縣民眼界大開外，美術教師的創作水準，也因互相觀摩學習而日
漸提升。聯誼會於 1983 年正式登記為彰化縣美術學會。

115 五人畫會

團體名稱：五人畫會
創立時間：1968
主要成員：謝江松、孔來福、陳英忠、施並致、陳立身。
地　　區：臺東
性　　質：西畫為主

　　戰後臺東最早成立的美術社團，五位成員皆非專業美術教育出身，
只是大家基於相同的繪畫興趣，理念相近而以畫會友。成立之初，成
員年齡多在二十出頭，他們共同的理念是寫生自然、取法自然。此外，
平時相偕寫生、討論、切磋之外，也經常向中學美術教師林朝堂請教
畫藝。「五人畫會」大約存在兩年左右，尚未來得及舉辦會員聯展，
1970 年由於部分成員北上謀職而自然解散。

118

高雄縣 書畫學會

團體名稱：高雄縣書畫學會
創立時間：1969.3.25
主要成員：吳玉良、楊英、曾俅東、楊襄雲、丁尊周、容天圻、陳振邦等人。
地　　區：高雄
性　　質：書畫

戰後國民黨政府遷移臺以來，帶來許多大陸移民，其中不乏能文善書者，有畢業自美術專門學校者，也有自學出身的美術愛好者。鳳山地區因有國民軍校駐地，1964 年一群來自大陸愛好藝術的公教人員和軍人，以「雅集」名義，每月聚會召開「粥會」，群眾暢談繪畫，如丁尊周、吳玉良、楊英等人。

1967 年，因政府倡導文化復興運動，為國內帶來一陣復興中華文化的熱潮。當年 7 月，臺北成立「中華文化復興推行委員會」；11 月，省府頒訂「臺灣省推行文化復興動實施要點」；1968 年 6 月，「中華文化復興委員會臺灣分會正式成立」。當時，高雄縣以「粥會」成員為主的一群業餘書畫家們為了響應這項活動，遂於 1969 年 3 月 25 日（美術節）成立了「高雄縣書畫學會」，創始發起人有將軍畫家吳玉良、楊英，以及擔任縣議員的業餘書家曾俅東和服務於教育界的楊襄雲和丁尊周等人，此外也邀請高雄市區的祝祥和于哲武加入。

創會之初，吳玉良膺選首任理事長，並蟬聯三屆之後，因病辭世；第 4 屆起改選由楊英繼任，連任至第 6 屆不久，即因病無法視事，經報准由常務理事胡正之暫代理市長職務，一年後，經理事會改選由容天圻繼任至 6 屆期滿。第 7 屆起選由曾俅東繼任理事長。其創會之宗旨是「協助政府書畫教育正常發展，並輔導社會書畫優良風氣，培育後繼人才，以實現總統訓示『發揚民族文化』為宗旨。」

其活動方式，除了每年春、秋兩季之定期展之外，有時也配合某些慶祝活動舉辦特展，此外，也積極而主動的餐與地方藝文活動。由於其立意在於培育或吸收更多的藝術愛好者的參與，以帶動地方藝文風氣的普及以至於層次的提昇純正，是以，在吸收會員的標準上不同於南部展之對於造詣之嚴格標準之要求，只要「年滿二十歲，思想純正，品格端方，對書畫有興趣者，均可為本會之基本會員（須經本會基本會員二人以上之介紹，經理事會通過為之）。」會員曾達一百六十餘人，極具規模。

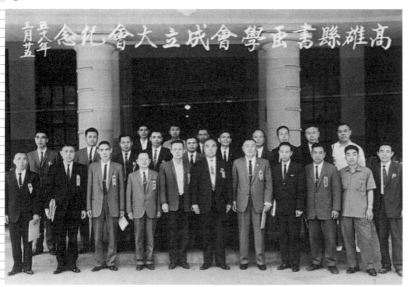

1969年高雄縣書畫學會成立大會會員合影。

119

屏東縣書畫學會

團體名稱：屏東縣書畫學會
創立時間：1969.4.2
主要成員：劉子仁、馬國華、陳福蔭、陳瞻園、王鳳閣、周介夫、高
　　　　　翔、林謀秀等人會員四十六人。
地　　區：屏東
性　　質：書畫

　　屏東縣書畫學會是屏東地區最早以中國傳統書畫及特色的美術團
體，其成立之背景，應可追溯自 1967 年政府倡導文化復興運動，為國
內帶來一陣復興中華文化的熱潮。當年 7 月，臺北成立「中華文化復
興推行委員會」；11 月，省府頒訂「臺灣省推行文化復興運動實施要
點」；1968 年 6 月「中華文化復興委員會臺灣分會」正式成立。當時
臺灣各地書畫藝術工作者紛紛響應這項運動，如「高雄縣書畫學會」
成立於 1969 年 3 月 25 日（美術節），隔鄰高縣的「屏東縣書畫學會」
也在相隔數日的 4 月 2 日，由縣黨部主委黃家策主持下成立了。

　　屏東縣書畫學會之創會發起人有劉子仁、馬國華、陳福蔭、陳瞻
園、王鳳閣、周介夫、高翔、林謀秀等人會員四十六人，同時公推劉
子仁為首任理事長。其創會宗旨在「宏揚中華文華文化，提升生活品
質，改善社會風氣，擁護政府，反共復國為主。」其精神呼應當時的
文化復興運動而反映出當時臺灣地區時代氛圍之特色。其活動方式除
了每年 3 月底、4 月初和 10 月底、11 月初期舉辦會員作品聯展之外；
也經常舉辦會員書畫研究會，各會員提出近作相互觀摩批評；而且還
經常與高雄、臺南地區書畫界互作交流展出。由於會員們多屬大陸渡
臺傳統書畫家，基於「宏揚中華文化」的使命感所致，加以創會之際，
適逢當時文化政策之契合，因此更加提升了他們的發展空間，而使得
該學會在創會之初十多年間有著相當的活動績效，而且是屏東縣最先
向內政部立案的美術團體。

120
臺北市畫學研究會

團體名稱：臺北市畫學研究會
創立時間：1969.6
主要成員：張德文、王卓明、孔依平等。
地　　區：臺北
性　　質：水墨、書法。

　　「臺北市畫學研究會」成立之宗旨為：「研究我國繪畫理論技法，提高國畫水準，發揚固有文化。」入會資格則要求思想純正、信仰三民主義、無不良嗜好。

　　其活動型態，主要配合社會局義展，協助長青學苑倡導書法國畫，1989年曾協助辦理特殊兒童之相關藝術活動。創會發起時有九位發起人，據雄獅美術出版的《1990臺灣美術鑑》所載，會員曾達一百七十八人。

戰後初期臺灣美術團體分布地區簡圖

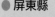

南部

● 臺南市

臺南市美術作家聯誼會
臺南美術研究會
臺灣南部美術展覽會
臺灣南部美術協會
臺南聯友會
臺南市國畫研究會
臺南兒童美術教育研究會
中國書法學會臺南市分會
世代畫會
吟風畫會
五六書友會

● 高雄市

高雄美術研究會
高雄市書法研究會
高雄市中國書畫學會
高雄縣鳳山「粥會」
高雄縣書畫學會
高雄市兒童美術教育學會
友聯美術研究會
海天藝苑
青年美展
十人畫展

● 屏東縣

屏東縣書畫學會
綠舍美術研究會
翠光畫會
南州美展

東部

● 宜蘭縣

蘭陽青年畫會
蘭陽畫會
二月畫會

● 花蓮縣

中華民國書法學會花蓮支會
藝苗美術研究社

● 臺東縣

五人畫會

多地區

● 多地區

八閩美術會（臺北、新北）
中華民國畫學會（臺北、新北）
中國現代水墨畫會（臺北、新北）
東方畫會（臺北、新北）

南部現代美術會（臺南、高雄、屏東）
新造形美術協會（高雄、屏東）
龐圖國際藝術運動（義大利米蘭、臺北）

北部

● 基隆市

基隆美術研究會

● 臺北市

青雲畫會
中國文藝協會
臺北市畫學研究會
五月畫會
上上畫會
臺灣印學會
現代繪畫聯展
中國美術協會
自由中國美術作家協進會
中國藝苑
紀元畫會
七友畫會
星期日畫家會
新綠水彩畫會

丙申書法會
拾趣畫會
女畫會
四海畫會
中國現代版畫會
六儷畫會
十人書會
純粹美術會
今日書會
藝友畫會
散砂畫會
集象畫會
海嶠印集
八朋畫會
抽象畫會
中國美術設計學會
中國書法學會
青文美展
壬寅畫會

八儔書會
五人書會
黑白展
標準草書研究會
奔雨畫會
心象畫會
甲辰詩畫會
年代畫會
東冶藝集
七修書畫篆刻集
今日兒童美術教育研究會
太陽畫會
現代畫會
乙巳書畫會
丙午書會
大臺北畫派
畫外畫會
純一畫會
亞美畫會
UP 展

圖圖畫會
不定型藝展
圖騰畫會
向象畫會
黃郭蘇展
國際文人畫家聯誼會
方井美術會

● 新北市

中國水彩畫會
世紀美術協會
長風畫會
瑞芳畫會

● 桃園市

長虹畫會

● 新竹縣

新竹美術研究會

中部

● 臺中市

臺中美術研究會
中國書法學會臺中市分會
中部美術協會
中華民國兒童美術教育學會
八清畫會
鯤島書畫展覽會
荒流畫會
大地畫會
人體畫會

● 彰化縣

彰化縣美術教師聯誼會
員青畫會

● 南投縣

雲海畫會
臺灣省政府員工書法研究會
自由美術協會
日月兒童畫會

● 嘉義市

玄風書道會

● 嘉義縣

嘉義縣美術協會

地圖分區依據：
交通部中央氣象局 2019 年網站

戰後初期美術團體年表

本冊年表彙整 1946 年至 1969 年間，臺灣美術團體之成立
及活動情形，透過依編年先後的排列方式，為戰後初期臺灣
美術團體的活動狀況建立一個總覽性質、便於查詢的系統化
資料。讀者可透過「創立時間」獲知美術團體之成立年代，
並由「美術團體備註資料」了解該團體的成立地點、團體性
質、主要參與成員，以及展覽活動紀錄等團體發展概況。

備註資料欄凡標示「參見 * 頁」者，為本冊重點選介之美術
團體，讀者可翻閱至該頁面查詢更多訊息，並欣賞相關活動
照片及成員作品。

II. （1946-1969）

序號	創立時間	美術團體名稱	美術團體備註資料
1	1948.10	青雲畫會（亦稱「青雲美術會」）	參見37頁。
2	1950.5.4	中國文藝協會	參見44頁。
3	1950	新竹美術研究會（1971年更名「新竹縣美術協會」）	主要成員包括：高其恒、鄭淮波、李澤藩、蕭如松、郭韻鑫、鄭世璠、陳在南、陳水成、朱錦城等人。 1971年該會解散，重訂章程，正式登記為「新竹縣美術協會」。（詳見賴明珠編著，《臺灣美術團體彙編III：解嚴前後臺灣美術團體（1970-1990）》「新竹縣美術協會」）
4	1950	臺南市美術作家聯誼會	參見46頁。
5	1950	基隆美術研究會	成立於基隆市，會長為陶芸樓，以書法、水墨畫為主。
6	1950	臺灣印學會	成立於臺北之篆刻團體，主要成員有：陶壽伯、戴比南、湯成沅等人；陶壽伯任會長，戴比南主其事。 該會於1951年曾出版《百壽石刻》，並集刻《岳武穆滿江紅詞印譜》。1952年集刻《正氣歌》展出。大約1952年前後，戴比南搬離臺北，印學會的活動逐漸減少。
7	1951春天	現代繪畫聯展	參見46頁。
8	1951.7	中國美術協會	參見48頁。
9	1952.3	高雄美術研究會（簡稱「高美會」）	參見50頁。
10	1952.6	臺南美術研究會（簡稱「南美會」）	參見54頁。
11	1953.8	臺灣南部美術展覽會（簡稱「南部展」）	參見66頁。
12	1953.9	自由中國美術作家協進會（後更名「中國藝術學會」）	參見72頁。
13	1953（一說1954）	中國藝苑	成立於臺北市，以書法、水墨為主之團體。主要成員有：陳定山、丁念先、高逸鴻、王壯為、陳子和、張隆延、張目寒、吳欲堯、高華、闕明德、陳克言、鄒偉成等人。
14	1954.3	中部美術協會（亦稱「臺灣省中部美術協會」、「臺灣中部美術協會」）	參見74頁。
15	1954	紀元畫會（亦稱「紀元美術會」）	參見80頁。
16	1955春	七友畫會	參見86頁。
17	1955.7.1	星期日畫家會	參見90頁。
18	1955	新綠水彩畫會	參見92頁。

序號	創立時間	美術團體名稱	美術團體備註資料
19	1956.11	東方畫會	參見95頁。
20	1956	丙申書法會	成立於臺北,是由書畫界共同發起的書法團體,主要成員包括:于右任、賈景德、李石曾、梁寒超、陳方、唐嗣堯、陳子和、傅狷夫、高逸鴻、丁翼等二十餘人。
21	1957.5	五月畫會	參見104頁。
22	1957.6.16	臺中美術研究會	參見114頁。
23	1957.10.25	綠舍美術研究會	參見116頁。
24	1957年秋	八清畫會	成立於臺中的水墨畫團體。主要成員包含:呂佛庭、高一峰、朱雲、曹緯初、徐人眾、王爾昌、唐鴻、潘榮錫、李長林。該畫會以「提倡國畫藝術、發揚傳統文化」為其主旨,1957年秋會員聚餐於臺中市區,倡議成立「八清畫會」,同時合作畫了一幅〈八清圖〉留念。
25	1957	拾趣畫會	黃君璧女弟子張郁廉邀集十四位女畫家合組之女性畫會,作品以水墨書畫為主。
26	1958.4.5	女畫會	孫多慈等人成立於臺北市之西畫團體。
27	1958.5	四海畫會	參見120頁。
28	1958.8.25	友聯美術研究會	成立於高雄左營的綜合美術團體。主要成員包含:陳顯棟、薛清茂、孫瑛、謝茂樹、楊志芳、霍玉芝、許耀智、吳露芳等人。
29	1958.10	中國現代版畫會(亦稱「現代版畫會」)	參見122頁。
30	1958	聯合水彩畫會(1961年更名「中國水彩畫會」)	參見128頁。
31	1958	六儷畫會	由六對自大陸渡臺書畫界夫婦於臺北市組成,包含:高逸鴻、龔書綿、季康、林若璣、傅狷夫、席德芳、陳雋甫、吳詠香、陶壽伯、強淑平、林中行、邵幼軒等人,以水墨畫、書法創作為主。「六儷畫會」中,高逸鴻為「七友畫會」之成員,傅狷夫和季康為「八朋畫會」之成員,高逸鴻、傅狷夫、陶壽伯、季康則都是「壬寅畫會」之成員,因而1970年「六儷畫會」與「七友畫會」、「八朋畫會」,以及「壬寅畫會」曾於國立歷史博物館舉辦過聯展。
32	1958	蘭陽青年畫會	該會係在救國團的支持與鼓勵下,成立於宜蘭的美術社團,重要成員包含:朱橋、謝松筠、何福祥、劉松圍、江義雄、吳忠雄等人。 曾連續三年在宜蘭水利會2樓舉辦「蘭陽青年畫展」。
33	1959.4.19	鯤島書畫展覽會	參見131頁。
34	1959.7.1	十人書會(亦稱「十人書展」)	參見132頁。

序號	創立時間	美術團體名稱	美術團體備註資料
35	1959	純粹美術會	參見134頁。
36	1959	今日美術協會（亦稱「今日畫會」、「今日沙龍」、「臺灣今日畫家協會」）	參見134頁。
37	1959	藝友畫會	參見138頁。
38	1959	藝苗美術研究社	參見139頁。
39	1960以前	荒流畫會	成立於臺中的綜合性美術團體。主要成員有：王爾昌、高一峯、王育仁、蔡福天、陳以鐘、費熙。
40	1960以前	散砂畫會	成立於臺北之西畫團體，主要成員有：席德進、楊景天、黃歌川、何肇衢、何瑞雄、施翠峰、朱海濤、陳廣惠、李學廣、李鑽馨等人。
41	1960.1.15	長風畫會	參見139頁。
42	1960.6	翠光畫會	參見142頁。
43	1960	集象畫會	參見150頁。
44	1961.2	二月畫會	參見154頁。
45	1961.4.10	雲海畫會	成立於南投縣集集鎮，主要成員包含：黃朝湖、高乾贊、李國模、陳鳳山、陳錦添、廖大昇、柯耀東、龔智明、許輝煌、黃昭雄、龔鈞釗、陳志仁、陳添財等人。宗旨為「結合中部青年畫家共同鑽研畫藝」。 該畫會於1961年4月舉辦第1屆「雲海畫展」，巡迴展出於集集、水里、南投等處。1962年4月，舉辦第2屆「雲海畫展」於省立臺中圖書館畫廊。1963年6月，舉辦第3屆「雲海畫展」於南投、草屯巡迴展出。秋天後，由於會員陸續入伍服役，自此停止活動。
46	1961.5.4	新造形美術協會	參見156頁。
47	1961.6.20	海天藝苑	參見162頁。
48	1961.8.21	龐圖國際藝術運動	參見164頁。

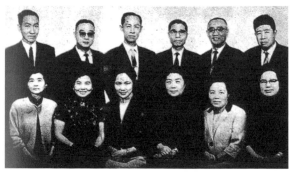

31六儷畫會　六儷畫會成員合影。

45雲海畫會　黃朝湖（左）與畫友攝影於第2屆雲海畫展入口。

45雲海畫會　第3屆雲海畫會成員合影。

序號	創立時間	美術團體名稱	美術團體備註資料
49	1961.10.13	海嶠印集	參見168頁。
50	1961.10	臺灣南部美術協會（簡稱「南部美協」）	參見170頁。
51	1961	八朋畫會	參見180頁。
52	1961	蘭陽畫會	成立於宜蘭之綜合型畫會，重要成員包含：魏琴孫（煌）、王攀元、夏國賢、田縝之等人。「蘭陽畫會」由當時任教育科督學的魏琴孫（煌）（擅書法和傳統水墨畫），所召集組成，會員每月聚集討論作品，於1963年舉行首次會員聯展，其後連續舉辦了三次會員展。此畫會是「宜蘭美術協會」之前身。
53	1961	臺南聯友會（1964年更名「南聯畫會」）	參見184頁。
54	1961	抽象畫會	由何肇衢、胡奇中、陳錫勳、席德進、于宗信、洪救國及（德僑）卡佛萊遜等人創立。
55	1962.3	青年美展	參見186頁。
56	1962.8.5	中華民國畫學會	參見188頁。
57	1962.9.9	中國美術設計學會（亦稱「中華民國美術設計學會」）	參見194頁。
58	1962.9.28	中國書法學會（亦稱「臺灣——中國書法學會」）	參見196頁。
59	1962.12	青文美展	參見206頁。
60	1962	壬寅畫會	成立於臺北之水墨畫團體，主要成員有：葉公超、高逸鴻、黃君璧、傅狷夫、姚夢谷、余偉、陶壽伯、季康、朱雲、陳子和、邵幼軒、林中行、陳雋甫、吳詠香等人。 該畫會於1962年12月舉辦第1屆「壬寅畫會畫展」於臺北市立省立博物館（今國立臺灣博物館）；1965年5月第3屆「壬寅畫會畫展」於臺北市省立博物館；1972年4月「壬寅畫會畫展」於臺北市春秋藝廊舉行。
61	1962	臺灣省政府員工書法研究會	由陳其銓等省政府員工成立於南投縣中興新村之書法團體。 於1962年6月舉辦「書法欣賞會」、1963年3月「省府同仁書畫聯展」、1963年3月「會員習作展」，皆展出於中興新村。

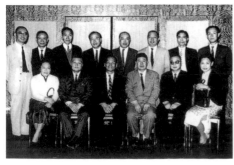

60壬寅畫會　壬寅畫會創會成員合影。　　　62八僑書畫會　八僑書畫會會員之合影。

序號	創立時間	美術團體名稱	美術團體備註資料
62	1962	八儔書會	成立於臺北之書法團體，主要成員包含：馬紹文、高拜石、尤光先、謝宗安、陳其銓、石叔明、施孟宏、鄺濟榮、王愷和、劉行之、寇培深等人。 該書會於1963年、1965、1966、1971、1976、1978、1984年皆有在歷史博物館舉辦聯展；1964年於高雄舉辦聯展；1977年於臺灣多處巡迴展出。
63	1962	五人書會	成立於臺北之書法團體，主要成員包含：王孟瀟、高拜石、楊士瀛、李普同、張迅（後增加：王靜芝、陳其銓、陳奇祿）。 該書會曾於1966年10月在省立博物館舉辦聯展，1991年5月於國父紀念館舉辦聯展。
64	1962	黑白展	參見208頁。
65	1963.3.20	標準草書研究會	參見212頁。
66	1963.7	高雄市書法研究會（亦稱「高雄市中華書法研究會」、「中國書法學會高雄市分會」、「高雄市中國書法學會」）	參見212頁。
67	1963.8	玄風書道會	參見213頁。
68	1963.10	奔雨畫會	參見216頁。
69	1964.1.23	自由美術協會（簡稱「自由美協」）	參見218頁。
70	1964.5	八閩美術會	參見222頁。
71	1964.7	高雄市中國書畫學會	參見224頁。
72	1964	心象畫會	成立於臺北之西畫團體，主要成員包含：蔡蔭堂、陳銀輝、吳隆榮、陳正雄、李薦宏、楊炎傑等人。 「心象畫會」為「世紀美術協會」之前身，1964年12月，「心象畫會」首屆展覽於臺北市省立博物館舉行。
73	1964	臺南市國畫研究會	參見226頁。

60壬寅畫會　葉公超，〈晴江綠翠〉，水墨、紙本，55.6×136cm，1977。

序號	創立時間	美術團體名稱	美術團體備註資料
74	1964	甲辰詩畫會	成立於臺北，以書法、水墨為主。主要成員包含：丁治磐、周樹聲、譚淑、李漁叔、葉醉白、成惕軒、孫雲生、王廷柱、鄔克昌、楊士瀛、魏經龍等人。曾於歷史博物館、省立博物館、臺北市立美術館、高雄社教館、臺北國軍文藝中心等處舉辦多次展覽。
75	1964	瑞芳畫會	成立於臺北縣瑞芳之西畫團體，主要成員包含：蔣瑞坑、劉振源（主要發起人）、雷驤、七等生、彭春夫、劉湘華、賴茂春、藍榮賢、胡竹雄等人，並敦請洪瑞麟和任博悟擔任顧問。
76	1964	嘉義縣美術協會	參見232頁。
77	1964	長虹畫會	參見234頁。
78	1964	年代畫會	參見234頁。
79	1964	南州美展	參見236頁。
80	1964	東冶藝集	成立於臺北之書法、水墨團體。主要成員包含：陶芸樓、李靈伽、梁乃予、曾其、石叔明、卓君庸、陳仲經、高拜石、王廷柱、王孟瀟、尤光先、施孟宏、翁文煒、林震東等人。 該團體於1967、1968、1969年先後在臺北市國軍文藝中心、國立臺灣藝術教育館展出；1970、1973年於省立博物館舉辦聯展；1977年於國軍文藝中心、1978年於國軍英雄館舉辦聯展。
81	1964	七修書畫篆刻集（亦稱「七修雅集」）	成立於臺北之書畫、篆刻團體，主要成員包含：陳丹誠、王北岳、吳平、沈尚賢、李大木、江兆申、傅申等人。 該會成員都兼長書法、繪畫和篆刻，創會之初，每月集會一次，各拿出書、畫、篆刻作品互相切磋、觀摩、研討。然未及兩年（1966）因其中少數成員發生誤會，有損情誼而遂告解散
82	1964	今日兒童美術教育研究會	參見238頁。

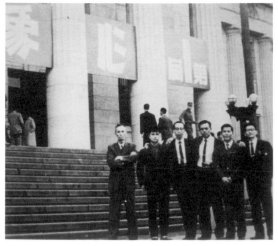

72心象畫會　1964年，第1屆「心象畫展」成員合影。

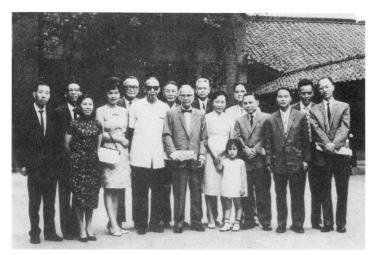

80東冶藝集　東冶藝集會員之合影。

序號	創立時間	美術團體名稱	美術團體備註資料
83	1964	高雄縣鳳山「粥會」	參見238頁。
84	1965.6	太陽畫會	參見239頁。
85	1965	臺南兒童美術教育研究會	成立於臺南，著重兒童美術教育相關研究之團體，主要成員有：沈哲哉、張炳堂、林智信、潘元石、陳輝東等人。
86	1965	現代畫會	成立於臺北之綜合團體，主要成員有：許清美、王農、傅明、許汝榮、李建中、陳德星、王友還等人。
87	1965	大地畫會	成立於臺中之綜合團體，主要成員有：王爾昌、鄭善禧、張淑美、梁奕焚等人。
88	1965	乙巳書畫會	成立於臺北之書法、水墨團體，主要成員有：龔弘、熊琛、李向采、周建亭、楊紹印、董夢梅、姜一涵、賈月波、吳文彬等人。 該會曾於1965年舉辦聯展於臺北乾盛堂畫廊、1966年於省立博物館舉辦聯展。
89	1966.2	丙午書會	成立於臺北之書法團體，主要成員包含：程滄波、莊嚴、臺靜農、孔德成、王靜芝、奚南薰、王北岳、吳平、任博悟、張清湉等人。 丙午書會雖於1966年2月成立，經過了幾次聚會切磋之後，由於成員之年齡和觀念之落差較大，因而不到兩年就自動解散。
90	1966.4.10	世紀美術協會	參見240頁。
91	1966.7.10	中國書法學會臺中市分會	參見244頁。
92	1966.8月底	大臺北畫派	參見246頁。
93	1966	畫外畫會	參見248頁。
94	1966	純一畫會	參見252頁。
95	1966	十人畫展（亦稱「十人畫會」）	參見256頁。
96	1966	亞美畫會	成立於臺北之西畫團體，主要成員有：沈哲哉、施翠峰、梁丹丰、鄭世璠、張炳堂、李建中等人。
97	1966	吟風畫會（1968年更名「青青畫會」）	由政工幹校（今國防大學政治作戰學院）藝術系高好禮、馬芳渝、徐茂珊、陳永敏、徐雲善、杜友男共組，1967年於臺南社教館第一次展出；1968年改名「青青畫會」，並增加吳敏顯、魏得璇兩人，1969年於臺北國軍藝文中心第二次展出。
98	1967.4.2	UP展	參見262頁。
99	1967.5.4	中國書法學會臺南市分會	參見263頁。
100	1967.6.11	中華民國書法學會花蓮支會	參見264頁。

序號	創立時間	美術團體名稱	美術團體備註資料
101	1967.6.22	圖圖畫會	參見264頁。
102	1967.11	不定型藝展	參見268頁。
103	1967	中國現代水墨畫會	參見268頁。
104	1967	日月兒童畫會	成立於南投之兒童美術教育團體，成員包含黃朝湖，以及南投縣學校的美術科輔導員。
105	1967	圖騰畫會	成立於臺北，以西畫為主之畫會。主要成員有莊佳村等人。
106	1968.3	向象畫會	成立於臺北的水墨繪畫團體。主要成員包含：劉昌漢、王詩漁、王萬壽、邱康娘、高明華、張松蓮、黃哲夫等人。 1971年8月於臺北市省立博物館舉行第2屆「向象畫會」聯展。同年10月，畫會主持人劉昌漢赴西班牙留學，部分會員也有出國者，因而其後未再見繼續活動訊息。
107	1968.9.28	高雄市兒童美術教育學會	參見270頁。
108	1968.10.25	黃郭蘇展	參見270頁。
109	1968.10.27	國際文人畫家聯誼會	成立於臺北市之水墨畫團體，主要成員有易蘇民等六人。 該會成立宗旨在於：「發揚中國文人詩詞書畫的天人合一思想，表現真、善、美的人生觀。」其延攬會員之資格設定於「擅長詩、書、畫的大學教授」。
110	1968.12.8	中華民國兒童美術教育學會（簡稱「兒童美術教育學會」）	參見271頁。
111	1968	上上畫會	參見274頁。
112	1968	員青畫會	創立於彰化縣員林鎮，以西畫為主的綜合性美術團體。主要成員有：張煥彩、鄭邦雄、趙宗宋、施並錫、施南生等人。
113	1968	南部現代美術會	參見274頁。
114	1968	彰化縣美術教師聯誼會	參見276頁。
115	1968	五人畫會	參見276頁。
116	1968	五六書友會	由朱玖瑩、鄭同祝、蘇太湖、周金德、張添原等十一位書法家創立之書法團體。
117	1969.3.25	世代畫會	創立於臺南市之西畫團體，主要成員有：曾培堯（顧問）、孫松銓、林宏榮、吳瑞雲、陳甘米等人。每週舉行研習會一次，經常舉辦美展、美術專題研討會、寫生大會。1972年會員曾達九十一人。 1972年12月舉辦第4屆「世代畫展」於臺南市美國新聞處，作品有油畫、水彩、物體藝術。
118	1969.3.25	高雄縣書畫學會	參見277頁。

序號	創立時間	美術團體名稱	美術團體備註資料
119	1969.4.2	屏東縣書畫學會	參見278頁。
120	1969.6	臺北市畫學研究會	參見279頁。
121	1969.7	人體畫會（亦稱「中國人體畫會」）	成立於臺中市之以人體畫為主的西畫團體，主要成員有：顏水龍、李克全、張錫卿、楊啟東、張淑美等人。 1969年，第1屆「人體畫展」於臺中圖書館舉辦。1970年，第2屆「人體畫展」於臺中市立圖書館。1972年之「人體畫展」則於臺北市武昌街精工舍展出。
122	1969	方井美術會（亦稱「方井畫會」）	成立於臺北之綜合團體，主要成員有：楊平猷、王淳義、王國和、黃光男、許鎮山、許禮憲、劉洋哲、鄭茂正、葉劉金雄等人。 1972年5月舉行第2屆方井美展。

▌感謝： 本冊所收錄之美術團體的成立時間都超過半個世紀，承蒙前輩藝術家劉啟祥、郭柏川、劉延濤、張啟華、蔡草如、金潤作、莊世和、曾培堯、張金發等之家屬，以及黃朝湖、簡錫圭、林柏亭、黃宗義……等藝界先進，提供不少珍貴資料和圖片，限於篇幅，無法盡列，皆對本冊之完成，頗多助益。何政廣社長放心交付我撰稿之任務，王庭玫、洪婉馨、盧穎、吳心如、張娟如等藝術家編輯團隊的高效率支援，以及審稿諸學界先進的提供指導建議，於此一併謹致謝忱。

參考書目

- 王玉路、陳慧娟總編輯，《中華民國美術展覽會概覽（1929-2005）——上冊》，臺北市：國立臺灣藝術教育館，2006。
- 戈思明主編，《蘭譜清華：七友畫會五十週年紀念展》，臺北市：國立歷史博物館，2009。
- 朱庭逸執行主編，《2003 華人美術年鑑》，臺北市：典藏藝術家庭股份有限公司，2003。
- 呂佛庭，《憶夢錄》，臺北市：東大圖書，1996。
- 呂旻真，《南方的美神——「臺南美術會」之研究（1952-2008）》，臺北市：國立臺灣師大美術研究所美術理論班碩士論文，2009.6。
- 李汝和主修，《臺灣省通志卷六・學藝志、藝術篇（第二冊）》，臺北市：臺灣省文獻委員會，1971。
- 李伯男、戴明德，《臺灣美術地方發展史全集：嘉義地區》，臺北市：日創社文化事業，2003。
- 李進發，〈臺灣光復前後美術團體走向的分析，收入《現代美術》71 期，1997，頁 32-43。
- 沈榮槐總編輯，《翰墨耕耘五十年：書藝大展回顧展》，臺北市：臺灣——中國書法學會，2012。
- 沈孝雯，《鐵血告白——遷臺後初期文藝政策下的美術創作（1949-1984）》，臺北市：國立臺灣師大美術研究所碩士論文，2007.1。
- 林永發、林勝賢，《臺灣美術地方發展史全集：臺東地區》臺北市：日創社文化事業，2003。
- 林明賢，《「聚合 × 綻放：臺灣美術團體與美術發展」戰後初期至七○年代臺灣美術團體活動年表（1945-1979）》，臺中市：國立臺灣美術館，2017。
- 林明賢，〈失焦的世代——世紀元畫會為例探釋臺灣美術發展的世代差異〉，收入《世代・分期・個人風格：戰後臺灣美術發展學術研討會論文集》，臺中：國立臺灣美術館，2013，頁 31-80。
- 林明賢，《從畫會的組織結構析探 50 年代臺灣「現代繪畫」的發展》，臺中：國立臺灣美術館，2011。
- 林保堯，〈臺灣美術的「高雄者」——張啟華〉，收入《臺灣美術全集（22）——張啟華》，1998，頁 16-52。
- 林育淳，《進入世界畫壇的先驅——日據時代留法畫家研究》，臺北市：臺大歷史研究所中國藝術史組碩士論文，1991.6。
- 林惺嶽，《臺灣美術風雲四十年》，臺北市：自立晚報文化出版部，一版三刷，1991。
- 林慧珍總編輯，《中部美術》（臺灣中部美術協會期刊）創刊號，臺中市：臺灣中部美術協會，2016。
- 邱琳婷，《「七友畫會」與臺灣畫壇（1950-1970）》，臺北市：國立臺灣大學藝術史研究所博士論文，2011。
- 東京藝術大學美術部同窗生編輯委員會，《同窗生名簿》，昭和 56 年（1982）版。
- 洪根深，《邊陲風雲——高雄市現代繪畫發展紀事 1970-1997》，高雄：高雄市立中正文化中心，1999。
- 美術雜誌社編輯，《中華民國六十一年美術年鑑》，臺北市：美術雜誌社，1972。
- 許一男總編輯，《前輩美術教育家——劉清榮》，高雄：積禪藝術，1998。
- 許芳怡，《十人書會研究》，臺北縣石碇：華梵大學美術系碩士論文，2009.1。
- 陳嘉翎主訪、編撰，《黃鷗波：詩畫交融》，臺北市：國立歷史博物館，2004。
- 曾長生，《原彩・東方・吳昊》，臺中市：國立臺灣美術館，2017。
- 曾雅雲，《生命之歌——劉啟祥回顧展》，臺北：臺北市立美術館，1988。
- 曾媚珍執行編輯，《空谷中的清音——劉啟祥》，高雄：高雄市立美術館，2004。
- 曾媚珍，《劉啟祥的生命旅程與藝術》，高雄：串門子企業，2005。
- 曾媚珍，劉啟祥〈成熟〉，臺南：臺南市政府，2014。
- 雄獅臺灣美術年鑑編輯委員會，《1990 臺灣美術年鑑》，臺北市：雄獅圖書股份有限公司，1989。
- 梅丁衍，《臺灣美術評論全集——何鐵華卷》，臺北市：藝術家出版社，1999。
- 黃才郎，〈細水長流—五○年代臺灣美術發展中的民間畫會〉，收入《長流—五○年代臺灣美術發展》，臺北：臺北市立美術館，2003。
- 黃冬富，《南部展：五○年代高雄的南天一柱》，高雄市：高雄市立美術館，2018。
- 黃冬富，〈百年來臺灣美術社團發展之回顧〉，收入《「臺灣美術歷程與繪畫團體發展」學術研討會論文集》，臺北市：中華民國畫學會、臺灣創價學會、國立臺灣藝術大學，2014，頁 21-41。
- 黃冬富，《高雄縣美術發展史》，高雄縣：高雄縣立文化中心，1992。
- 黃冬富，《屏東縣美術發展史》，屏東縣：屏東縣立文化中心，1995。
- 黃冬富，《莊世和的繪畫藝術》，屏東市：屏東縣立文化中心，1998。
- 黃冬富，《臺灣美術地方發展史全集：屏東地區》，臺北市：日創社文化事業，2005。
- 黃朝湖編著，《中部美術家名鑑》，臺中市：第一畫廊出版，1985。

- 黃朝湖，《黃朝湖悟入藝途生涯》，臺中：藝術秀雜誌社，2012。
- 潘小雪，《臺灣美術地方發展史全集：花蓮地區》，臺北市：日創社文化事業，2003。
- 潘襎，《元氣‧磅礴‧莊喆》，臺中市：國立臺灣美術館，2017。
- 鄭芳和，《勇者‧精進‧楊啟東》，臺中市：國立臺灣美術館，2016。
- 劉永仁，《寂弦‧高韻‧霍剛》，臺中市：國立臺灣美術館，2017。
- 蔣伯欣，《藝術家莊世和檔案調查暨作品資料庫建置研究計畫期末研究報告》，高雄市：高雄市立美術館委託，2017。（未出版）
- 賴瑛瑛，《臺灣前衛：六〇年代複合藝術》，臺北市：遠流出版公司，2003。
- 謝里法，《臺灣美術研究講義》，臺北市：藝術家出版社，2016。
- 謝東山，《臺灣美術地方發展史全集：臺中地區（上）（下）》，臺北市：日創社文化事業，2003。
- 謝東山，《臺灣美術地方發展史全集：彰化雲林地區》，臺北市：日創社文化事業，2005。
- 簡錫圭策劃，〈臺灣今日畫家協會年代簡記〉，收入《今日畫會今日畫展‧2008-09》，臺北市：臺灣今日畫家協會，2008。
- 顏娟英，《臺灣美術全集 11——劉啟祥》，臺北：藝術家出版社，1993。
- 蕭瓊瑞編，《李仲生文集》，臺北市：臺北市立美術館，1994。
- 蕭瓊瑞策展，《從北平到臺南：郭柏川和兩個古都的教學》，臺北市：中華文化總會，2016。
- 蕭瓊瑞，《陽光‧海洋‧林天瑞》，臺中：國立臺灣美術館，2012。
- 蕭瓊瑞等，《臺灣美術史綱》，臺北市：藝術家出版社，2009。
- 蕭瓊瑞，《五月與東方——中國美術現代化運動在臺灣之發展（1945-1970）》，臺北市：東大圖書，1991。
- 蕭瓊瑞計劃主持，《臺南市藝術人才暨團體基本史料彙編（造型藝術）》，臺南市：臺南市文化基金會，1996。
- 蕭瓊瑞，《現代‧水墨‧劉國松》，臺中市：國立臺灣美術館，2017。
- 蘇子敬，《陳丁奇的書道志業及其書道哲學觀》，臺北市：藝風堂，2014。

臺灣美術團體發展史料彙編總表（1895-2018）

【第 1 冊】

日治時期美術團體（1895-1945）

■ 1899
羅漢會
臺灣書畫會

■ 1904
硯友會

■ 1907
書畫會
印社

■ 1908
國語學校洋畫研究會
紫瀾會

■ 1910
臺北中學校寫生班
無聲會

■ 1911
清談會
畫聲會

■ 1912
道風會
臺北洋畫研究會
水竹印社
羅漢會書畫研究會

■ 1913
新畫會
番茶會

■ 1915
蛇木會

■ 1917
樵月畫習會
嘉義素人畫會
臺中書道研究會

■ 1918
臺灣南宗畫會
南畫會
嘉義書畫會
稻江畫會
北港畫習會
南靖畫會
芝皓會

■ 1919
嘉義南宗畫會
北港南宗畫會
新光社
攻玉書道研究會

■ 1920

桃園書道筆友會
臺南素人畫會
赤土會
南光洋畫會

■ 1922
臺灣美術協會研究所
臺灣日本畫會

■ 1923
婆娑洋印會
臺南繪畫同好會
茜社洋畫會
美術研究會

■ 1924
臺北師範學生寫生研究會
印人同好會
大同書會臺北支部
鶴嶺書會
白陽社
書道研究會
素壺社

■ 1925
酉山書畫會
藝術協會
赫陽會
書道研究斯華會臺北法院分會

■ 1926
南社
黑壺會
亞細亞畫會
七星畫壇
白鷗社
馬纓丹畫會

■ 1927
南瀛洋畫會
寧樂書道會臺北支部
南光社
赤陽會
新竹三人社
文雅會
墨潮洋畫會
臺灣水彩畫會
綠榕會
聚鷗吟社

■ 1928
鴉社書畫會
臺中書畫研究會
春萌畫會
白日會

■ 1929
新竹書畫益精會
滄廬書會
二九年社
赤島社
洋畫研究所

水邊會
碧榕畫會
竹南青年會書畫同好部

■ 1930
赭桐洋畫研究會
梅檀社
榕樹社
南陽社書畫益精會
南瀛書道會

■ 1931
東光社
京町畫塾
嘉義書畫自勵會
新竹書道研究會
嘉義書畫藝術研究會

■ 1932
臺灣麗澤書畫會
南國大和繪研究會
一廬會
南墨會
海山郡繪畫同好會
花蓮港洋畫研究會
嘉義書畫藝術會

■ 1933
臺北鋼筆字研究會
斗六硯友會
淡水華光書道會
東壁書畫研究會
新興洋畫協會
臺南書畫研究會
麗光會

■ 1934
中壢書道會
大橋公學校書道研究會
墨洋會
廣告人集團
南國書道會
臺北洋畫研究室
臺陽美術協會
臺中美術協會
臺灣美術聯盟
東寧書畫會

■ 1935
黑洋畫會
創作版畫會
斗六書道研究會
六硯會
玉山印社
斗六習字會
奎社書道會
南溟繪畫研究所

■ 1936
臺灣書道協會
大雅書道會
朱潮會

綠洋社
臺南書道研究會

■ **1937**
臺中書畫協會
啟南書道會
MOUVE 洋畫集團
臺灣書道會
中部書畫協會

■ **1938**
產業美術協會
洋畫十人展
ㇿ洋畫會

■ **1939**
書道研究會
興亞書畫協會
新高書道會
桃園街美育研究會
津湧書道會

■ **1940**
臺中市硯友會
嘉義書法會
八紘畫會
青辰美術協會
臺灣美術家協會
宜蘭書畫會
南洲書畫協會
高雄新文化聯盟
新興文化翼贊團體
豐原書道會

■ **1941**
臺灣邦畫聯盟
臺中美術協會
南光美術協會

■ **1942**
臺灣宣傳美術奉公團
明朗美術研究會
八六書道會

■ **1943**
臺灣美術奉公會

■ **1944**
臺灣美術推進會

【第 2 冊】
戰後初期美術團體（1946-1969）

■ **1948**
青雲畫會

■ **1950**
中國文藝協會
新竹美術研究會
臺南市美術作家聯誼會
基隆美術研究會
臺灣印學會

■ **1951**
現代繪畫聯展
中國美術協會

■ **1952**
高雄美術研究會
臺南美術研究會

■ **1953**
臺灣南部美術展覽會
自由中國美術作家協進會
中國藝苑

■ **1954**
中部美術協會
紀元畫會

■ **1955**
七友畫會
星期日畫家會
新綠水彩畫會

■ **1956**
東方畫會
丙申書法會

■ **1957**
五月畫會
臺中美術研究會
綠舍美術研究會
八清畫會
拾趣畫會

■ **1958**
女畫會
四海畫會
友聯美術研究會
中國現代版畫會
聯合水彩畫會
六儷畫會
蘭陽青年畫會

■ **1959**
鯤島書畫展覽會
ㇿ人書會
純粹美術會
今日美術協會

藝友畫會
藝苗美術研究社

■ **1960**
荒流畫會
散砂畫會
長風畫會
翠光畫會
集象畫會

■ **1961**
二月畫會
雲海畫會
新造形美術協會
海天藝苑
龐圖國際藝術運動
海嶠印集
臺灣南部美術協會
八朋畫會
蘭陽畫會
臺南聯友會
抽象畫會

■ **1962**
青年美展
中華民國畫學會
中國美術設計學會
中國書法學會
青文美展
壬寅畫會
臺灣省政府員工書法研究會
八儔書會
五人書會
黑白展

■ **1963**
標準草書研究會
高雄市書法研究會
玄風書道會
弁雨畫會

■ **1964**
自由美術協會
八閩美術會
高雄市中國書畫學會
心象畫會
臺南市國畫研究會
甲辰詩畫會
瑞芳畫會
嘉義縣美術協會
長虹畫會
年代畫會
南州美展
東冶藝集
七修書畫篆刻集
今日兒童美術教育研究會
高雄縣鳳山「粥會」

■ **1965**
太陽畫會
臺南兒童美術教育研究會
現代畫會

大地畫會
乙巳書畫會

■ **1966**
丙午書會
世紀美術協會
中國書法學會臺中市分會
大臺北畫派
畫外畫會
純一畫會
十人畫展
亞美畫會
吟風畫會

■ **1967**
UP 展
中國書法學會臺南市分會
中華民國書法學會花蓮支會
圖圖畫會
不定型藝展
中國現代水墨畫會
日月兒童畫會
圖騰畫會

■ **1968**
向象畫會
高雄市兒童美術教育學會
黃郭蘇展
國際文人畫家聯誼會
中華民國兒童美術教育學會
上上畫會
員青畫會
南部現代美術會
彰化縣美術教師聯誼會
五人畫會
五六書友會

■ **1969**
世代畫會
高雄縣書畫學會
屏東縣書畫學會
臺北市畫學研究會
人體畫會
方井美術會

【第 3 冊】
解嚴前後美術團體（1970-1990）

■ **1970**
中華民國版畫學會
臺灣省水彩畫協會
十秀畫會
內埔美術研究會
中國書法學會金門支會
快樂畫會
70's 超級團體

■ **1971**
高雄市美術協會
中華民國雕塑學會
新竹縣美術協會
武陵十友書畫會
唐墨畫會
新竹市美術協會
青荷葉畫會
一粟畫會

■ **1972**
臺中藝術家俱樂部
苗栗縣美術協會
中華國畫聯誼會
長流畫會
三人行藝集
東亞藝術研究會
六合畫會
子午潮畫會

■ **1973**
中國空間藝術學會中部聯誼會
六修畫會
墨華書會
清心畫會
水墨畫會

■ **1974**
金門畫會
中日美術作家聯誼會
十青版畫會
東南美術會
中華民國油畫學會
換鵝書會
六菱畫會
芝紀畫會
河邊畫會
花蓮美術教師聯誼會
62 潮
夏畫會
兩極畫會
地平線畫會
心象畫會

■ **1975**
美晨畫會
蓬山美術會
端一書會

南海藝苑
新血輪畫會
（枋寮）鄉音美術會
青流畫會
芳蘭美術會
五行雕塑小集
乙卯畫會
草地人畫會

■ **1976**
臺東書畫研習會
春秋美術會
墨潮書會
南投縣美術學會
中國美術協會花蓮支會
大地美術研究會
葫蘆墩美術研究會
具象畫會
自由畫會
國風畫會
雲林縣教師美術研究會
拾閒畫會
晨曦美術研究會
一心畫會
中華書法研習聯誼會

■ **1977**
雲林縣美術教師研究會
中部水彩畫會
星塵水彩畫會
南北水彩畫會
守中齋書畫會
九逸書畫會
中華藝風書畫會
長松畫會
六六畫會

■ **1978**
牛馬頭畫會
基隆市美術協會
五七畫會
將作畫會
風野藝術協會
迎曦書畫會

■ **1979**
梅嶺美術會
IFA 國際美術協會臺灣分會
文興畫會
新象畫會
中華民國造形藝術教育學會
宜蘭縣美術學會
純美畫會
中美文化藝術交流協會
午馬畫會
弘道書藝會
東海岸畫會
天人書畫學會
五人畫展
北北美術會

■ **1980**
南部藝術家聯盟
中華民國兒童書法教育學會
中華民國嶺南畫學會
松柏書畫社
子午畫會
懷孕畫會
青青畫會

■ **1981**
臺中縣美術協會
苗栗縣西畫學會
臺灣省膠彩畫協會
屏東縣美術協會
中華水彩畫作家協會
臺灣現代水彩畫協會
青溪畫會
光陽畫會
山城畫會
紫雲畫會
臺北藝術家聯誼會
饕餮現代畫會

■ **1982**
西瀛鄉友畫會
臺北新藝術聯盟
夔藝術聯盟
中國書法學會臺灣省澎湖縣支會
印證小集
中華民國現代畫學會
當代畫會
101 現代藝術群
現代眼畫會
笨鳥藝術群
臺南雕塑聯誼會
亞洲藝術創作協會中華民國分會
磐石書會
得璇畫友會
一德書會
若雨軒國際水墨畫會
秋吟雅集

■ **1983**
彰化縣美術教師聯誼會
新營美術學會
大中書畫會
苗栗縣書法學會
沙崗美術協會
新思潮藝術聯盟
臺北前進者藝術群
桃園縣美術家聯誼會
臺東縣書法學會
嘉義市書法學會
藝風畫會
新航線畫會
基隆西畫家聯盟
上上畫會
臺中市采墨畫會

■ **1984**
海藍畫會
新粒子現代藝術群

滾動畫會
屏東縣畫學會
原流畫會
異度空間
中華民國水墨藝術學會
新繪畫藝術聯盟
華岡現代藝術協會
中國書法學會臺東縣支會
臺北市西畫女畫家聯誼會
中港溪美術研究會
三石畫藝學會
高雄縣美術研究學會
流觴雅集
中華民國水墨藝術學會高雄市分會
五行畫會
臺中市墨緣雅集畫會
港都畫會

■ **1985**
高雄藝術聯盟
元墨畫會
第三波畫會
超度空間
西北美術會
中國美術協會臺灣省分會臺南縣支會
互動畫會
臺北畫派
山之城畫會
三藝畫會
青蘋果畫會
中華新藝術學會
南陽人體畫會
嘉仁畫廊
春聲畫會

■ **1986**
大臺中美術協會
息壤
中部雕塑學會
高雄市嶺南藝術學會
桃園縣美術協會
中國美術協會澎湖縣支會
SOCA 現代藝術工作室
澄星畫會
3 · 3 · 3Group
墨藏書會
茂廬書會
星寰畫會
南天畫會
北北畫會
中華書畫會
臺中縣書學研究會
石青畫會
南臺灣新風格畫會
〇至一藝術群

■ **1987**
草屯九九美術會
亞洲美術協會
九份藝術村聯誼會
中國美術協會嘉義市支會
高雄市現代畫學會

修特藝術學會
三帝畫會
醉墨會
龍頭畫會
丁卯書畫會
墨原畫會
玄修印社
筥山畫會
臺中五線譜畫會
野蠻現代畫會
雨農畫會

■ **1988**
蕉城美術協會
亞洲美術協會聯盟臺灣分會
南投縣書法學會
伊通公園
3E 美術會
玄濤書會
糊塗畫會

■ **1989**
2 號公寓
五榕畫會
玄心印會
阿普畫廊
屏東縣淡溪書法研究會
玄香書會
嚴墨畫會
人體畫學會
六辰畫會
山雅書畫會
季風藝術群
調色盤畫會
透明畫會
高雄市國際美術交流協會

■ **1990**
泛色會
臺灣省全省美展永久免審查作家協會
中墩畫會
臺灣檔案室
高雄水彩畫會
NO-1 藝術空間
金門縣美術協會
綠水畫會
北師拍岸畫會
90 畫會
形上畫會
靈島美術學會
南臺重彩畫會
耕心雅集
國際水彩畫聯盟

【第 4 冊】

1991年後美術團體（1991-2018）

■ **1991**
高雄市蘭庭畫會
創紀畫會
臺灣印象海報設計聯誼會
高雄市美術推廣協進會
中華民國工筆畫協會
打鼓書法學會
中國美術家協會
吟秋畫會
藝群畫會
面對面畫會
東海畫會
菁菁畫會
基隆現代畫會
澄清湖畔雅集
臺北市墨研畫會
圓山畫會
南濤人體畫會
美濃畫會

■ **1992**
身體氣象館
拾勤畫會
U 畫會
中華民國畫廊協會
中國藝術協會
天打那實驗體
中國國際美術協會
中國書道學會
野逸畫會
邊陲文化
半線天畫會
清流畫會
埔里新生代
藝緣畫會
芝山藝術群

■ **1993**
富彩畫會
宜蘭縣蘭陽美術學會
臺北市藝術文化協會
苗栗縣九陽雅集藝文學會
彩陽畫會
秋林雅集
二月牛美術協會
中華藝術學會
藝聲書畫會
93 畫會
了無罣礙人體畫會
苗栗正峰書道會
游藝書畫會
桃園市快樂書畫會
財團法人巴黎文教基金會
彩墨雅集
十方畫會
臺北水彩畫協會

■ **1994**
風城雅集
草山五友
全日照藝術工作群
十方印會
臺灣雕塑學會
綠川畫會
擎天藝術群
彰化縣鹿江詩書畫學會
萍風書畫會
南投畫派

■ **1995**
21 世紀現代水墨畫會
新樂園藝術空間
基隆市長青書畫會
中華婦女書會
嘉義縣書法學會
新觸角藝術群
後山書法學會
朝中畫會
在地實驗
竹圍工作室
中華民國基礎造形學會

■ **1996**
梧棲藝術文化協會
大榕埕國民美術俱樂部
美術團體聯合會
國際彩墨畫家聯盟
荷風畫會
大觀藝術研究會
點畫會
彰化縣松柏書畫學會
驅山走海畫會
青峰藝術學會
長河雅集
後 8
國家氧

■ **1997**
中國當代藝術家協會
基隆市菩提畫會
臺灣藝術家法國沙龍協會
非常廟
閒居畫會
一號窗
志道書藝會
說畫學會
周日畫會
迎曦畫會
顯宗畫會

■ **1998**
彰化儒林書法學會
臺中市美術教育學會
中華民國後立體派畫會
悍圖社
臺灣女性現代藝術協會
臺南市藝術家協會
蝶之鄉藝術工作群
露的畫會
無盡雅集畫會

風向球畫會
屏東縣當代畫會
彰化縣湘江書畫會
好藝術群
臺中市藝術家學會
晴天畫會

■ **1999**
雅杏畫會
膠原畫會
八德藝文協會
澎湖縣雕塑學會
中華民國國際藝術協會
臺中縣龍井百合畫會
臺北彩墨創作研究會
旱蓮畫會
臺中縣美術教育學會
中華民國視覺藝術協會
臺東縣大自然油畫協會
藝友創意書畫會
竹溪翰墨協會
嘉義市退休教師書畫協會
三義木雕協會
戩穀現代畫會
跨世紀油畫研究會
臺北市天棚藝術村協會
臺灣國際藝術協會
新莊現代藝術創作協會
高雄市南風畫會
中華九九書畫會

■ **2000**
臺中市大自然畫會
中華民國藝評人協會
文賢油漆工程行
中華民國油畫創作協會
臺中縣油畫協會
屏東縣米倉藝術家社區協會
雲林縣濁水溪書畫學會
中華書畫藝術研究會
一鐸畫會
臺中市千里書畫學會
松筠畫會
臺灣女性藝術協會
高雄市采風美術協會
臺北創意畫會
高雄市黃賓虹藝術研究會
嘉義市書藝協會
大弘畫會
澄心書會
屏東縣橋藝術研究協會
不倒翁畫會
金世紀畫會
臺北國畫創作研究學會
得旺公所

■ **2001**
臺灣彩墨畫家聯盟
向上書會
臺灣美學藝術學學會
打開——當代藝術工作站
未來社
九顏畫會

一諦畫會
高雄八方藝術學會
雲峰會
原生畫會
臺灣鄉園文化美術推展協會
墨海畫會
澎湖縣愛鄉水墨畫會
藍田畫會
臺中市東方水墨畫會
黑白畫會
乘風畫會
筑隄畫會
澄懷畫會
赫島社

■ 2002
南投縣投緣畫會
中華育心畫會
臺中市壽峰美術發展學會
臺灣木雕協會
長濱書藝學會
Point 畫會
中華亞細亞藝文協會
中華書法傳承學會
一廬畫學會
臺北市陽春水彩藝術會
圓山群視覺聯誼會
臺灣北岸藝術學會
屏東縣集賢書畫學會
G8 藝術公關顧問公司

■ 2003
臺灣印象寫實油畫協進會
新竹縣松風畫會
臺灣當代水墨畫家雅集
晨風畫會
陵線畫會
臺東縣大自然油畫協會
阿川行為群

■ 2004
厚澤美術研究會
鑼鼓槌畫會
藝友雅集
七腳川西畫研究會
雙和美術家協會

■ 2005
臺南市鳳凰書畫學會
新北市樹林美術協會
嘉義市紅毛埤女畫會
詩韻西畫學會
海風畫會
大享畫會
臺中縣石雕協會
中華亞太水彩藝術協會
中華民國南潮美術研究會
湖光畫會
臺南市悠遊畫會

■ 2006
臺灣亞細亞現代雕刻家協會
夢想家畫會

自由人畫會
桃園臺藝書畫會
臺北市大都會油畫家協會

■ 2007
臺北粉彩畫協會
屏東縣高屏溪美術協會
新北市蘆洲區鷺洲書畫會
春天畫會
彰化縣墨采畫會
臺中市采韻美術協會
臺北蘭陽油畫家協會
新芽畫會
築夢畫會

■ 2008
臺灣普羅藝術交流協會
楓林堂畫會
桃園市三采畫會
中華現代國畫研究學會
臺中市華藝女子畫會
臺灣藝術與美學發展學會
臺灣南方藝術聯盟
奔雷畫會
逍遙畫會
臺南市向陽藝術學會
臺灣春林書畫學會
澄心繪畫社
雙彩美術協會
七個杯子畫會
乒乓創作團隊

■ 2009
高雄市新浜碼頭藝術學會
臺灣基督長老教會藝術團契
臺中市彰化同鄉美術聯誼會
苗栗縣美術環境促進協會
魚刺客
新東方現代書畫會
適如畫會
臺南市府城人物畫會
萬德畫會

■ 2010
臺北當代藝術中心
臺灣美術院
臺灣粉彩畫教師協會
23 畫會
新臺灣壁畫隊
愛畫畫
我畫會

■ 2011
嘉義縣創意畫會
臺灣美術協會
臺灣詩書畫會
臺北市養拙彩墨畫會
海峽美學音響發燒協會
高雄市圓夢美術推廣畫會
中華舞墨藝術發展學會
名門畫會
臺中醫師公會美展聯誼社
和風畫會

集美畫會
形意美學畫會
中華創外畫會
臺灣山水藝術學會

■ 2012
高雄雕塑協會
中華藝術門藝術推廣協會
彰化縣卦山畫會
馨傳雅集
屏東縣屏東市水墨書畫藝術學會
虎茅庄書會
高雄市國際粉彩協會
吳門畫會

■ 2013
嘉義市三原色畫會
宜蘭縣粉彩畫美術學會
中華民國清濤美術研究會
臺灣科技藝術學會
龍山書會
五彩畫會
新港書畫會
樂活畫會
基隆藝術家聯盟交流協會
高雄市美術推廣傑人會
東海大學美術系碩士專班校友畫會
基隆藝術家聯盟交流協會

■ 2014
新北市童畫會
北市新北藝會
臺中市雲山畫會
臺灣非視覺美學教育協會
桃園藝文陣線

■ 2015
臺灣休閒美術協會
臺灣書畫美術文化交流協會
澎湖縣藝術聯盟協會
臺中市菊野美術會
中華書筌美術協會
臺灣海洋畫會
NEW BEING ART 15D
沐光畫會

■ 2016
臺灣藝術史研究學會
朋倉美術協會
雲林生楊真祥畫會
臺灣藝術創作學會
圓創膠彩畫會

■ 2017
新北市藝軒書畫會
新北市三德畫會

■ 2018
臺藝大國際當代藝術聯盟
耕藝旅遊寫生畫會
集象主義畫會

臺灣美術團體發展史料彙編

戰後初期美術團體 2
1946~1969

黃冬富／編著

 國立台灣美術館 策劃　　藝術家 執行

發 行 人｜林志明
出 版 者｜國立臺灣美術館
地　　址｜403 臺中市西區五權西路一段 2 號
電　　話｜（04）2372-3552
網　　址｜www.ntmofa.gov.tw
策　　劃｜蔡昭儀、林明賢、何政廣
諮詢委員｜白適銘、李欽賢、林柏亭、林保堯、黃冬富
　　　　｜廖新田、蕭瓊瑞、謝東山
行政執行｜蔡明玲
編輯製作｜藝術家出版社
　　　　｜臺北市金山南路（藝術家路）二段 165 號 6 樓
　　　　｜電話：（02）2388-6715・2388-6716
　　　　｜傳真：（02）2396-5708
編輯顧問｜王秀雄、謝里法、黃光男、林柏亭
總 編 輯｜何政廣
編務總監｜王庭玫
數位後製總監｜陳奕愷
文圖編採｜洪婉馨、盧穎、蔣嘉惠
美術編輯｜王孝嬡、吳心如、廖婉君、郭秀佩、張娟如、柯美麗
行銷總監｜黃淑瑛
行政經理｜陳慧蘭
企劃專員｜徐曼淳、朱惠慈、裴玳諼

總 經 銷｜時報文化出版企業股份有限公司
倉　　庫｜桃園市龜山區萬壽路二段 351 號
電　　話｜（02）2306-6842

製版印刷｜欣佑彩色製版印刷股份有限公司
裝　　訂｜聿成裝訂股份有限公司
電子出版團隊｜圓滿數位科技有限公司

初　　版｜2019 年 10 月
定　　價｜新臺幣 900 元

統一編號 GPN　1010801449
ISBN　978-986-05-9936-7

法律顧問　蕭雄淋

國家圖書館出版品預行編目資料

臺灣美術團體發展史料彙編 2：
戰後初期美術團體（1946-1969）／黃冬富 編著
-- 初版 -- 臺中市：國立臺灣美術館，2019.10
300面：30×23公分

ISBN　978-986-05-9936-7　（平裝）

1. 美術史　2. 機關團體　3. 史料　4. 臺灣

909.33　　　　　　　　　　108013894